세 상 을
바 꾼
예 술
작 품 들

세상을 바꾼 예술 작품들

ⓒ이유리·임승수, 2009

초판 1쇄 2009년 3월 16일 펴냄
초판 6쇄 2013년 5월 27일 펴냄

2판 1쇄 2015년 4월 25일 펴냄
2판 4쇄 2022년 5월 2일 펴냄

지은이 이유리·임승수
펴낸이 김성실
표지 석운디자인
제작 한영문화사

펴낸곳 시대의창 **등록** 제10 - 1756호(1999. 5. 11)
주소 03985 서울시 마포구 연희로 19 - 1
전화 02)335 - 6125 **팩스** 02)325 - 5607
전자우편 sidaebooks@daum.net
페이스북 www.facebook.com/sidaebooks
트위터 @sidaebooks

ISBN 978 - 89 - 5940 - 481 - 0 (03600)

세상을 바꾼 예술 작품들

베토벤보다 불온하고 프리다 칼로보다 치열하게

이유리 · 임승수 지음

시대의창

Overture by 이유리

■ '이것이 예술'이라고 단언할 수 있는 사람은 아무도 없을 것이다. 예술을 규정하는 범주가 지역마다 문화마다 다 다르기에 일반화하기가 대단히 어렵기 때문이다. 뒤집어 생각해보면, 이것이 바로, '예술이란 사회생활의 반영이며 생활의 거울'이라는 것을 증명하는 셈이다.

그렇다. 우리가 그 시대의 사회상을 이야기하기 위해 '예술'이라는 카드를 뽑아든 이유. 세상을 바꿀 만한 훌륭한 작품을 생산해낸 예술가들은 거의 예외 없이 자신이 살아가는 그 시대의 현실을 토대로 하여 활동해왔다. 때로는 동시대 사람들이 공감할 수 있는 작품으로, 때로는 자신만의 독특한 관점으로 시대를 바라보면서 말이다.

리얼리즘 예술 말고는 예술가들의 개인적 감정을 그리는 예술은 현실과 동떨어져 있지 않느냐고 반문할 수도 있겠지만, 예술가의 감징이란 것이 하늘에서 뚝 떨어지는 게 아니라는 점에서 이 같은 의문을 잠재울 수 있다. 내가 발 딛고 있는 이 땅에서, 하루하루 살아가며 느끼는 데서부터 탄생된 것이 이른바 '서정예술'이다. 이처럼 예술이란 '현실생활에 대한 일종의 태도'라는 점에서 추상예술도 예외는 아닐 것이다.

이 책은 시대를 충실하게 그렸고, 때로는 시대와 맞서며 세상을 바꿔나가고자 했던 예술가들의 발자취를 따라간 기록이다. 그 시대의 부조리와 혁명적 역사를 맑은 눈으로 보고, 자신의 작품 속에 담아낸 예술가들이 있었다는 사실 자체가 참 벅찬 일이다.

읽으면서 때때로 불편함도 느낄 수 있을 것이다. 하지만 그 불편함 속에서 독자들이 많이 생각할 수 있기를 바란다. 사실 불편하다는 것은 자기 안에 있는 어떤 것을 들켰기 때문이다. 우리는 전혀 모르는 것들에 대해선 불편해하지 않는다. 우리 사회는 아주 폭력적이다. 비단 주먹으로 때리는 그

런 폭력뿐 아니라 가치관과 사고 등 사회 전반에 걸쳐 다양한 방식의 폭력이 벌어지고 있다. 이 책에서 백인이 흑인과 인디언에게 가한 폭력을 읽으며, 우리가 이주노동자들을 보는 '시선의 폭력'을 오버랩시켜 읽어낼 수 있다면 지은이로서 참 보람이겠다.

지금 우리 시대와 불화할 수 있는 꼭지들도 있다. '국가보안법'을 비판한 신학철 화백의 〈모내기〉와 북한의 〈아리랑〉 공연에 관한 글이 그것이다. 많은 논란을 불러올 것이 뻔하기에 글을 쓰고 원고에 끼워 넣는 과정에서 다소 주저하기도 했다.

하지만 사람들이 이 주제에 민감해하는 이유는 바로 익숙하지 않기 때문이며, 익숙하지 않기에 편견을 가지고 있고, 편견을 지우고 익숙해지기 위해서는 계속 '노출'되어야 한다는 것으로 결론을 내리고 최종적으로 책에 실었다. 다른 책에서는 잘 접하기 어려운 주제라는 점에서, 오히려 우리 책이 빛나는 데에 도움이 되는 꼭지라고 생각한다.

다소 튀는 꼭지들이 있지만, 보통 '미술은 이유리, 음악은 임승수가 맡는다'라는 원칙 아래 글을 썼다. 둘 다 예술 애호가일 뿐 전공자가 아니다. 그래서 전문적인 이야기는 애써 삼갔다. 비전공자가 바라본 예술작품과 예술가의 삶, 그 솔직한 마음을 'Intermezzo(간주곡)'라는 이름으로 짤막하게 각꼭지 끝에 넣었다. 함께 읽어보면 우리가 이 예술가와 그의 작품을 선택한 이유, 우리가 말하고자 했던 바를 더 잘 이해할 수 있을 것이다.

이 책을 읽은 계기로, 독자들이 예술에 대해 흥미를 느끼게 된다면, 또 세계를 변혁하고자 했던 예술가의 신념을 닮아 각자가 좀더 나은 세상을 향한 전망을 갖게 하는 데 도움이 된다면, 이 책의 의무는 다한 것이다. 아울러 '책읽기의 즐거움'까지 선사했다면 저자로서의 욕심은 다 채운 셈이다.

| 이유리

　　어릴 적부터 미술 교과서나 신문에서 마음에 드는 그림들을 오려내어 스크랩하던 소녀였습니다. 영어 공부를 하러 간 영국에서, 영어 공부 대신 런던에 있는 갤러리란 갤러리는 모조리 훑고 다녔고 결국 영어 대신 머릿속에 방대한 미술 지식을 안고시 돌아왔습니다. 신문사 사회부 경찰출입기자가 되었지만 미술 전문잡지를 보고 있는 걸 선배한테 들켜 "문화부 가고 싶은 거니?"라는 말을 듣기도 했습니다. 결국 《세상을 바꾼 예술 작품들》을 쓰면서부터 미술 분야를 중심으로 한, 글쟁이의 삶을 살게 되었습니다. 괴테는 이야기했습니다. "세상을 피하는 데 예술보다 확실한 길은 없다. 또 세상과 관련을 맺는 데도 예술처럼 적당한 길은 없다"고. 괴테의 말에 동감하며 '예술 작품'이라는 프리즘을 통해 세상과 소통하려는 시도를 하고 있습니다.

　　지은 책으로 《화가의 마지막 그림》, 《검은 미술관》, 어린이판 《세상을 바꾼 예술 작품들》, 《국가의 거짓말》이 있고, 번역한 책으로 그림책 《빛나는 아이》가 있습니다.

　　sempre80@naver.com

| 임승수

　서울대학교 전기공학부를 졸업하고 같은 학교 대학원에 진학해 반도체 소자 연구로 석사 학위를 받았습니다. 그런데 이 모든 공부가 필요 없게 되었지 뭡니까? 세상이 올바르게 바뀌지 않으면 공학도로서도 행복할 수 없다는 사실을 깨닫고 삶의 진로를 확 바꿔버렸기 때문입니다. 더 나은 세상을 만들기 위해 부족하나마 힘닿는 대로 노력하고 있습니다.

　지은 책으로 《새로 쓴 원숭이도 이해하는 자본론》, 《원숭이도 이해하는 마르크스 철학》, 《원숭이도 이해하는 공산당 선언》, 《나는 행복한 불량품입니다》, 《삶은 어떻게 책이 되는가》, 《글쓰기 클리닉》, 《청춘에게 딴짓을 권한다》, 《차베스, 미국과 맞짱뜨다》, 《미국과 맞짱뜬 나쁜 나라들》 등이 있습니다.

reltih@nate.com

남성 캔버스를
찢고 나온 '여성' 미술가들

젠틸레스키
〈홀로페르네스의 목을 자르는 유디트〉(1618)
Artemisia Gentileschi 〈Judith Beheading Holofernes〉

일찍이 그리스의 역사가 투키디데스Thucydides는 '최상의 여인은 사람들 입에 오르내리지 않는 여인'이라고 말했다. 그래서일까. 미술사에서 이름을 떨친 여성화가를 꼽아보자니 수를 헤아리는 손이 민망할 지경이다.

여성화가, 20세기 들어서는 더러 있긴 하지만 그 이전에는 거의 없다고 해도 과언이 아니다. 그 이유는 무엇일까. 대부분의 비평가들은 남녀를 차별하는 사회 분위기와 교육의 불평등을 꼽고 있다.

왕립미술원 여자회원들은 어디에?

이 그림을 보자. 요한 조피니Johan Joseph Zoffany는 영국왕립미술원 Royal Academy 설립을 축하하기 위해 미술가들이 남성모델을 중심으로 모여 있는 그룹 초상화 〈왕립미술원 회원들The Royal Academy of Arts〉(1771

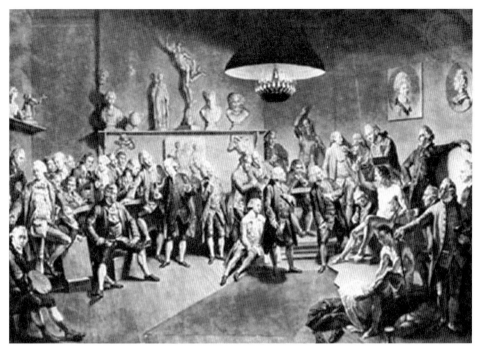

요한 조퍼니,
〈왕립미술원 회원들〉

~1772)을 그렸다.

 그런데 의외인 것은 그림 속 회원들 중에서 여성들은 찾아볼 수 없다는 사실이다. 1768년 영국 왕립미술원 설립단원 중에는 앙겔리카 카우프만Angelika Kauffmann과 메리 모저Mary Moser라는 두 명의 여성미술가가 있었다는 사실을 생각해보면 더욱 이상한 일이다. 그러나 요한 조퍼니는 〈왕립미술원 회원들〉에 그녀들을 분명히 그려 넣었다. 어디 있을까? 답은 바로 모델들이 서 있는 무대 뒤 벽! 조퍼니는 이 두 여성회원의 상반신 초상화를 그려 넣는 것으로 왕립미술원 회원들을 '모두' 그려낸 것이다.

자세히 보면 벽에 두 여성회원들의 초상화가 걸려 있다.

 이 그림은 당시 여성화가들이 처해 있던 어려움들을 간접적으로 알려준다. 여성화가들은 16세기부터 19세기까지 무려 4세기 동안 누드모델 연구에서 배제되었다. 정숙한 숙녀가 벌거벗은 남성의 몸을 그리다니! 만

약 남성 누드화를 그렸다면 그들은 방종(?)으로 치달은 성적 윤리관을 가졌다고 의심받았을 것이다. 요한 조퍼니 그림 속의 두 여성 화가들은 18세기 여성들이었다. 결국 그녀들은 '시대적 제약'으로 인해, 남성 누드모델이 태연히 옷을 벗고 있는 이 모임 속에 '살아 숨쉬는 인간'의 모습으로는 도저히 끼어들 수 없었던 것이다.

그랬다. 옛 여성미술가들의 작품에서 발견되는 왠지 모를 어색함, 특히 인체 드로잉이 미숙했던 이유, 그것은 그녀들이 제대로 된 미술교육을 받을 수가 없었기 때문이다. 르네상스를 예로 들어 보면, 당시 그림을 잘 그리기 위해서는 그림솜씨뿐 아니라 고대 미술에 대한 지식과 함께 원근법, 해부학 등 여러 학문에 정통해야 했다고 한다. 또 이 도시 저 도시를 찾아다니며 대가들의 미술기법도 익혀야 했다. 하지만 당시 여성은 그런 교육의 혜택이나 여행의 자유를 누릴 수가 없었다.

더욱 치명적인 것은 19세기 말까지 여성은 나체를 모델로 하는 누드수업에 참여할 수 없었다. 화가가 되기 위한 수련의 가장 궁극적 단계인 이 과정을 박탈한다는 것은 실제로 중요한 예술작품 창조의 가능성을 박탈한다는 의미가 될 터. 그것은 마치 의과대학생들에게 인간의 몸을 해부할 기회를 주지 않거나 혹은 아예 그것을 살펴볼 기회조차 주지 않는 것과 같다.

남성화가들에 비해 상대적으로 해부학적 지식이 빈곤했던 여성미술가들은 그랬기에 인물이 많이 등장하는 서사적 주제를 다루지 못했다. 19세기 중엽까지 여성화가의 주제는 초상, 정물, 풍속에 한정되었고, 인물화가 주류를 이루던 서양미술사의 중심에서 밀려 날 수밖에 없었던 것은 우리럭 당연했다.

한편 조퍼니의 그림은 다른 의미에서 당시 '여성'들의 위치가 어떠했는지 알려준다. 이 여성미술가들의 초상화가 남성미술가들에

게 영감을 줬던 부조작품, 석고상들과 나란히 놓여 있다는 사실을 상기해보자. 결국 카우프만과 모저, 이 두 명의 '미술작품 생산자'는 '미술작품 대상물'로 표현된 것이다. 미술사의 흐름에서 여성은 생산자라기보다는 '재현물representations'에 지나지 않았다는 아픈 사실이 그림 속에 적나라하게 드러난다.

아르테미시아 젠틸레스키, 금녀의 영역에 도전한 최초의 여성화가

그러나 이런 모든 악조건을 딛고 자신만의 독특한 양식으로 남성 못지않은 성취를 이룩한 강하고 개성적인 여성미술가들도 있었다. 아르테미시아 젠틸레스키Artemisia Gentileschi(1593~1652). 그녀는 여성화가의 일반적 규칙을 깨고 성경과 신화의 주인공을 주제로 하는 그림을 그려 화려한 성공을 거둔, 서양미술사에서 금녀禁女의 영역에 도전한 최초의 여성화가로 평가받는다.

한눈에 보기에도 젊고 아름다운 유디트가 살인을 저지르고 있다. 그것도 아주 태연하고 싸늘하게. 서양화에 흔히 등장하는 여성들의 수줍은 눈짓이나 옆으로 돌린 시선은 찾아볼 수 없다. 유디트는 눈을 돌리지 않는다. 그러나 살인현장은 얼굴을 찡그릴 정도로 충분히 끔찍하다.

유디트의 칼이 유대민족의 원수 홀로페르네스의 목에 반쯤 꽂혀 있고, 그녀를 돕는 하녀는 죽음의 공포에 에워싸인 홀로페르네스를 옆에서 꽉 붙들고 있다. 그의 목에서는 검붉은 피가 솟아올라 흰 침대를 적시고 있다. 하얀 시트의 주름진 골을 따라 흐르는 피는 마치 진짜 같다. 그 '더러운' 피를 안 묻히고자 팔을 걷어붙인 모습에서 그녀의 용의주도한 성격을 짐작할 수 있다.

이 그림은 구약성경에 나오는 이야기를 그린 것이다. 유디트는 아시리아 인들로부터 민족을 구해낸 유대의 영웅이고, 홀로페르네스

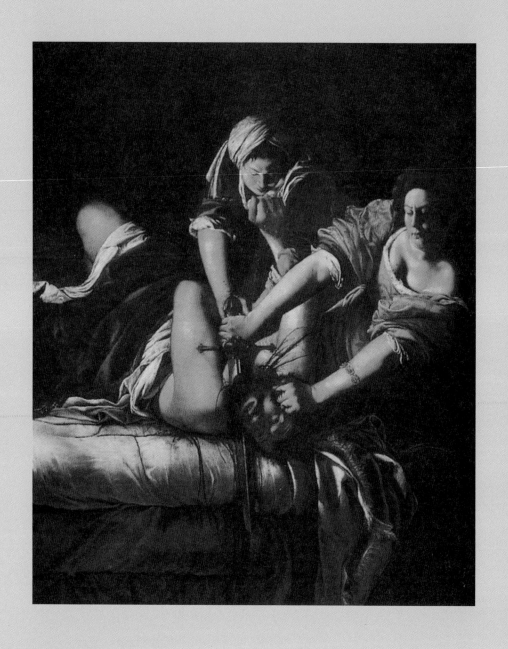

아르테미시아 젠틸레스키,
⟨홀로페르네스의 목을 자르는 유디트⟩ (1618년경)

는 유대인들을 공격했던 아시리아의 장수다. 유디트는 아시리아의 군대가 쳐들어오자 적진에 들어가 적장 홀로페르네스 장군을 유혹하고 잠든 틈에 칼로 죽인 여인이다. 그럼으로써 그녀는 자신의 고향 티란의 베툴리아를 해방시켰다.

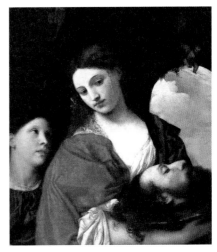

흥미로운 것은 젠틸레스키가 유디트를 묘사한 방식이다. 그녀는 유디트를 미모의 연약한 여성으로 그리지 않았다. 자기보다 힘이 강한 남성을 당차게 물리치는 용감한 영웅의 모습으로 그려냈다. 예전 서양미술에서 볼 수 없었던 강력하고 에너지 넘치는 여전사의 모습으로 형상화된 유디트. 그녀는 정신뿐 아니라 육체적으로도 남성을 압도한다. 그림 안에서 여성의 육체적 힘을 포착하여 표현한 점은 서양회화사에서 전례가 없다는 것이 대체적 평가다.

그럴 만도 한 것이 유디트는 남성 욕망의 비극적인 희생자가 아니라 자신의 목적을 위해 남자를 희생시킨 여인이었다. 하지만 남성화가들은 유디트를 달콤하고 감각적으로만 묘사했다.

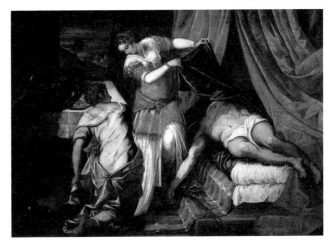

그래서 젠틸레스키는 페미니즘 미술의 선두주자로 꼽힌다. 아름답고 연약한 여성이 매혹적인 몸으로 남성을 꾀어내는 이미지가 아니

라 주체적이고 능동적인 자세로 당당히 승리를 얻어낸 새로운 유디트를 탄생시킨 젠틸레스키의 작품은 많은 페미니스트들의 주목을 끌기 충분했다.

이뿐이랴. 젠틸레스키의 유디트는 '여성들도 정의를 구현할 수 있다'는 메시지를 당당히 내세운, 중요한 상징성을 지닌 작품이기도 하다. 일반적으로 여성을 배제하곤 했던 공적영역에서 여성 역시 도덕적인 행위를 할 수 있음을 보여줌으로써 여성의 규준을 초월한 여성영웅의 이미지를 형성하는 데 이 작품이 중요한 역할을 해냈다는 것이다.

이런 강한 유디트를 그려낸 젠틸레스키가 얼마나 강인한 성품을 지녔는지는 미뤄 짐작할 만하다. 하지만 이 강한 성품은 거저 얻어진 것이 아니다. 이에는 그녀 개인의 남다른 아픔이 있다. 10대였을 때 그녀는 이미 천재로 평가받았고, 천재라는 이름에 걸맞게 23살이 되었을 때 여성으로서는 최초로 피렌체 디세뇨 아카데미아의 회원이 되는 영예를 누렸다. 당시 유명한 화가였던 아버지 오라

젠틸레스키,
〈회화의 알레고리로서의
자화상〉(1630년대)

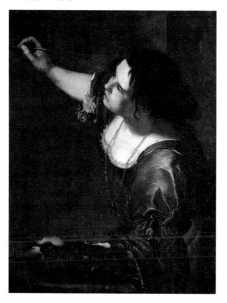

초와 아버지의 친구 아고스티노 타시는 그녀에게 당대를 풍미했던 카라바조 풍의 강렬한 명암법을 가르쳤다.

그러나 타시는 그녀의 재능보다 그녀의 여성성에 관심이 많았다. 결국 젠틸레스키의 아버지는 딸이 17살이 되던 해에 타시를 상습 성폭행범으로 법원에 고소했다. 이 사건 이후 그녀는 피해자임에도 부도덕한 여자로 낙인찍혀 고통을 겪어야 했다. 하지만 그녀는 모든 아픔을 이겨내고 꿋꿋하게 화가의 길을 걸었다.

자화상을 봐도 알 수 있다. 앞선 시대의 여성화가가 자화상을 그릴 때 자신을 '귀부인'으로 묘사한 것과는 달리 젠틸레스키는 처음으로 붓과 팔레트를 들고 자신을 '그림 그리는 사람'으로 표현했다. '여성이란 재현의 대상일 뿐'이라는 생각이 만연했던 세상에 젠틸레스키는 이제 여성인 나도 '생산하는 사람'이란 것을 선포했던 것이다. 젠틸레스키는 작품을 주문한 한 고객에게 보낸 편지에서 이렇게 쓰고 있다.

나는 여자가 무엇을 할 수 있는지 보여줄 것입니다. 당신은 시이저의 용기를 가진 한 여자의 영혼을 볼 수 있을 것입니다.

그녀는 확실하게 독자적이고 '해방된' 여성임을 표방한 화가였던 셈이다.

여성이란 오직 매혹적인 몸으로 남성들에게 대상화되는 존재가 아님을 선포하고, 페미니즘 미술의 문을 활짝 열어젖힌 젠틸레스키. 하지만 여성의 몸을 그저 남성의 성적 대상으로 바라보는 관점에서 완전히 해방시키기까지는 참으로 지난한 세월이 필요했다.

그리고 그 세월에는 여성의 성性을 성적 대상이 아니라 여성의 자기정체성을 나타내는 그 무엇으로 바라보는 의식을 가진 젠틸레스키의 후배 여성미술가들의 고군분투가 있었다. 그녀들은 내 몸은 내 것이라는 관점, 더 이상 내 몸을 타자화하지 않겠다는 의식, 말하자면 내 몸은 남에게 보여주기 위한 게 아니라는 생각을 가진 여성이자 미술가였다.

직업모델 출신 화가 쉬잔 발라동, '객체'에서 '주체'로
이 여자, 아무것도 입지 않은 상체를 내어놓고도 차분하지만 당당

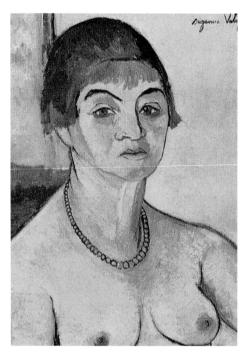
쉬잔 발라동, 〈자화상〉
(1931)

하게 관찰자를 바라보고 있다. 흔히, 벗은 채로 그림에 등장하는 여성들은 수줍게 시선을 옆으로 돌린 채 관찰자를 몽롱하게 보곤 하지 않았던가. 하지만 이 그림 속 여성은 자신이 자기 몸의 주체임을 선언하고 있는 것처럼 보인다.

이 그림을 그린 사람은 쉬잔 발라동 Suzanne Valadon(1865~1938). 그리고 그림 속의 여인도 발라동이다. 그녀는 이 그림에서 자신을 전혀 예쁘게 그리지 않았다. 이 그림에서 발라동이 표현한 자신의 몸은, 남성들의 눈길을 의식하는 '에로틱한 제재'로서 기능하지 않는다.

미화되거나 비하되지도 않은, 그 시대를 살아가는 현실 여성의 몸. 이것이 발라동이 그린 자화상이다. 따라서 이 그림에서 발라동이 표현한 자신의 몸은, 남성들의 눈길을 의식하는 '에로틱한 제재'로서 기능하지 않는다. 발라동이 표현해낸 자신의 몸은 미화되거나 비하되지도 않은, 그 시대를 살아가는 여성의 몸 그 자체다.

게다가 그녀가 남성화가들의 성욕의 대상이 되었던 여성누드화 속에 나오는, 바로 그 모델출신이었다는 사실을 감안하면, 이런 그림을 그려낸 그녀가 더 놀랍게 여겨진다. 풍만하고 아름답고 유혹적이고 무방비한 모습으로 다소곳이 남성화가들의 시선을 버텨낸 그림 속의 벌거벗은 여인이, 그림 밖으로 걸어나와 자신을 그리기 시사한 것 끼제기 련례에 없던 일이있다.

가난한 세탁부의 사생아로 태어난 그녀는 세탁부, 식당 종업원, 서커스 곡예사로 전전하다가 몽마르트 거리에서 화가들을 만나 직

업모델이 되었다. 르느아르, 로트레크, 샤반, 드가 등
기라성 같은 인상파 화가들의 작품 속에서 그녀의 모
습을 확인하는 것은 어려운 일이 아니다.

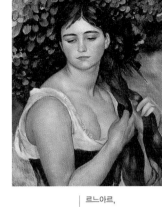

르느아르,
〈머리를 땋고 있는
쉬잔 발라동의 초상화〉
(1884)

　모델이 역할을 바꿔 스스로 그림 그리기를 시작한
다는 것은 결코 흔하고 쉬운 일이 아니었다. 거기에
는 엄청난 내면적 독립성이 필요했다. 왜냐하면 전통
적으로 여성은 영감을 주는 '객체'였고, 남성은 창조
하는 '주체'였기 때문이다. 그래서 발라동은 예술가
로서 재능과 열정이 있었음에도 화가로서 인정받기까지 힘든 투쟁
을 해야만 했다.

　그녀를 키운 건, 8할이 그녀 자신이었다. 체계적인 그림수업을
받지 못했던 그녀는, 그녀를 모델로 그림을 그리는 화가들의 어깨
너머로 데생을 배웠다. 자신의 선을 찾기 위해, 사물의 핵심을 읽
어내는 힘을 기르기 위해 그녀는 10여 년을 숨어서 혼자 공부했다.
그리고 그녀가 자신에 대해 확신이 선 뒤 그림을 공개했을 때, 세
상은 기존 남성화가들의 그림과 전혀 다른 초상화와 누드를 볼 수
있었다.

　이전에 남성화가들이 그린 여성들의 모습은 성모 마리아로 대표
되는 '어머니'의 모습이거나 부드럽
고 싱싱한 몸을 지닌 '젊은 여자들'
이었다. 그들의 그림은 구체적이고
현실적인 삶의 장에서 살고있는 많
은 여자들을 제거시켰다.

쉬잔 발라동, 〈푸른 방〉
(1923)

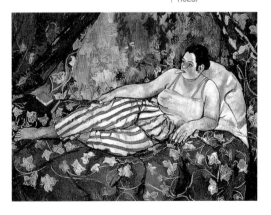

　하지만 발라동은 어린 시절부터
늘 함께 숨쉬어왔던 그녀들, 가난에
맞서 억세게 사는 그녀들을 '삶의

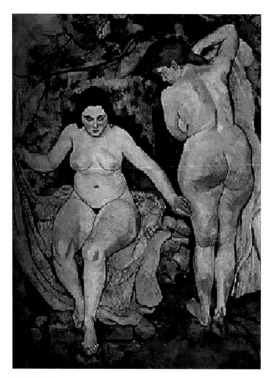

쉬잔 발라동,
〈목욕하는 두 여인들〉
(1923)

현장'으로부터 캔버스로 호출해냈
다. 전통적인 미의 기준과는 동떨
어진 몸매의 그녀들은 캔버스 밖에
있는 관찰자의 시선은 상관없다는
듯 자신의 생각이나 일에만 몰두하
고 있다.

발라동은 이것이야말로 '진짜 여
성의 몸'이라고 생각했다. 살집이
좀 있으면 어떤가. 마치 신화 속에
등장하는 여신마냥 부드러움, 따뜻
함만으로 점철된 여자의 인생은 없
었다. 적어도 신산한 삶을 살아왔
던 발라동의 머릿속에는 말이다.
결국 그녀가 자신의 그림을 통해
포착하고자 한 것은 진실하게 표현된 육체에 새겨져 있는 절절한
삶의 감정이었다.

누드 그림이 왜 이래? 프리다 칼로

관능적인 아름다움을 뿜어내는 소모품으로 기능하는 여성누드에
서 과감하게 일탈을 시도한 작가는 비슷한 시기에 멕시코에도 있었
다. 그녀, 프리다 칼로Frida Kahlo(1907~1954).

칼로의 그림은 여성 신체의 아름다움을 음미하도록 감상자를 편
안하게 놓아두지 않는다. 가슴을 가르고 몸을 관통하며 솟아오른
이오니아식 기능이 조각조각 부서지고 몸에는 못들이 화살처럼 박
혀 있으며 여인은 눈물을 흘리며 척추환자용 지지대에 의지하고
있다. 피 흘리고 고통 받는 여성누드를 담은 그녀의 작품은 더 이

상 남성의 호기심을 채우기 위한 그림이 아니다(〈부서진 척추〉).

칼로는 또 서구 미술계에서 거의 다루어진 바가 없는 출산, 유산, 낙태, 월경과 같은 주제의 그림을 그리는 등 터부를 깨뜨리기도 했다. 멕시코 벽화운동의 선구자이자 그녀의 남편인 디에고 리베라Diego Rivera가 "미술사를 살펴볼 때, 프리다 칼로는 오로지 여성에게만 영향을 미칠 수 있는 일반적이면서 동시에 특수한 주제를, 절대적이고도 비교할 수 없는 솔직함으로 다룬 첫 번째 여인이다"라고 표현했을 정도다.

1930년 칼로는 건강에 문제가 생겨서 낙태를 해야 했고, 이어가진 아이도 1932년에 유산했다. 그녀는 유산의 충격을 그림으로 그렸다. 그녀의 아랫배 쪽 하얀 침대 시트는 피에 흥건히 젖어 있으며 배는 임신 때문에 아직도 약간 불러 있다. 골반 주위의 피바나 위로 뻗은 리본은 탯줄이 되어 자궁에 있는 자세

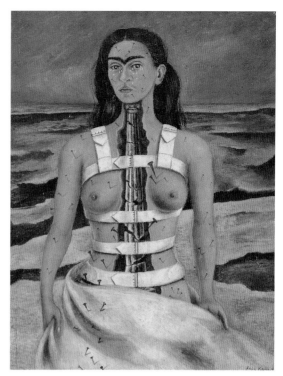

프리다 칼로,
〈부서진 척추〉
(1944)

프리다 칼로,
〈헨리포드 병원〉
(1932)

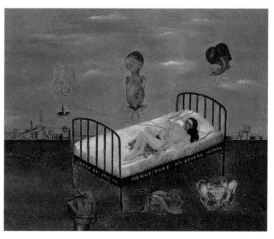

의 거대한 남자 태아 배꼽에 묶여 있다. 이 태아는 유산으로 잃은 아기다(〈헨리포드 병원〉).

칼로의 누드는 남성의 시선을 끄는 것이 아니라 오히려 돌리게 하고 있다. 그녀는 앞서 말한 금기를 무시하고 자신의 모습을 일상적이지 않은 방법, 아니 충격적인 방식으로 표현했다. 바로 그러한 점 때문에 프리다 칼로는 여성해방의 상징으로 미술계에 등극할 수 있었던 것이다.

게릴라 걸즈, 이들이 고릴라 가면을 쓴 까닭은?

이어 1980년대의 여성미술가들은 그림 속 여성들이 묘사되는 방식을 개선해보자는 개인적 차원의 변혁에서 벗어나 여성미술가들의 처우와 그림 속 여성들의 모습을 함께 바꿔보자는 집단적 운동가로서의 활동을 모색하기 시작했다. 그 대표적인 사례 가운데 하나가 게릴라 걸즈Guerilla Girls의 활동이다.

이 포스터는 실제로 게릴라 걸즈가 뉴욕 메트로폴리탄 미술관 앞에 항의삼아 붙여놓았었다. 해석하면 다음과 같다.

게릴라 걸즈,
〈여성이 메트로폴리탄
미술관에 들어가기
위해서는 벌거벗어야
하는가?〉(1989)
ⓒ1989 by Guerrilla Girls,
Inc

메트로폴리탄 미술관의 현대미술 섹션이 단 5퍼센트의 여성미술

Do women have to be naked to get into the Met. Museum?

Less than 5% of the artists in the Modern Art sections are women, but 85% of the nudes are female.

GUERRILLA GIRLS CONSCIENCE OF THE ART WORLD
www.guerrillagirls.com

가의 작품을 걸고 있는 반면 이 미술관이 소장한 누드 중 85퍼센트

가 여성이다.

즉, 여자는 누드로서만 미술관에 들어가기 쉽고 작가로서는 들어
가기가 아주 어렵다는 현실을 표현하고 있는 것이다. 메트로폴리
탄 미술관이 '남성 전용 마초 미술관'이라고 이름을 단 게 아닌 공
공기관의 하나인데도 말이다. 게릴라 걸즈는 이같이 아연실색케
하는 현실을 도미니크 앵그르Jean Auguste Dominique Ingres의 〈오달리스
크Le Grande Odalisque〉에 화난 고릴라 마스크를 씌우는 방식으로 날카
롭게 고발하고 풍자했다.

게릴라 걸즈는 1985년 뉴욕 현대미술관에서 가장 영향력 있다는
예술가를 초청하여 진행한 '회화와 조각 국제 통람An International
Survey of Painting and Sculpture'이라는 전시를 계기로 시작되었다. 왜냐하
면 이 전시에 참가한 예술가 중 여성들은 단 13명뿐이었으며 모두
미국과 유럽 출신의 백인이라는 사실 그리고 미술계에 여성과 소
수인종에 대한 편견이 만연하다는 사실을 깨달았기 때문이다.

그들은 그때부터 고릴라 마스크를 쓰고 포스터, 스티커, 책, 인쇄
물 등을 통해 정치계, 예술계, 영화계 등 전반적 문
화계의 성차별을 폭로해왔다. 그들은 개인이 아닌
문제 자체에 초점을 맞추기 위해 고릴라 가면을 쓰
고 익명으로 활동하며, 지금도 여성문제뿐 아니라
성소수자, 유색인종 등 세상의 모든 차별을 고발하
고 비판하는 활동을 멈추지 않는다.

게릴라 걸즈는 한 인터뷰에서 "성차별로 손가락
질 했던 (그리고 지금도 하고 있는) 미술관들이 우
리 포스터를 전시하고 있다"며 "도서관에서도 우리

게릴라 걸즈의 포스터
(2005)
©2005 by Guerrilla Girls,
Inc

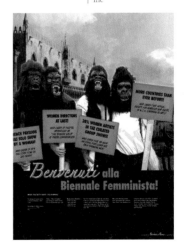

포스터들을 문서기록실에 보관할 정도"라고 자신들의 활동 결과에 만족하고 있다고 한다.

'여성'이란 수식어를 뗀 '미술가'를 꿈꾸다

그렇다. 예전보다 여성들의 지위는 확실히 나아졌다. 여학생을 누드 클래스에서 제외시키는 원시적인 성차별도 극복됐으며, '여성차별'이 잘못된 일이라는 것은 당연하게 여겨질 정도의 '사실'이 되었다. 하지만 그 '사실'을 세상은 잘 '실천'하고 있을까. 아직은 고개를 저을 수밖에 없다. '세상의 50퍼센트를 차지하는 여성들이, 그 비율만큼 예술가로 활동하고 있을까?' 생각해보면 간단하다.

사실 '여성미술가'라는 단어 자체에 문제가 있지 않은가. 직업 앞에 '여성'이라는 단어를 붙이는 식의 표현은 남성들이 만들고 있는 기존 사회에 여성들이 합류하는 것을 특별하고 남다른 일로 바라보는 관점이 담겨 있다. 우리는 '남성미술가'라는 말은 쓰지 않는다.

마찬가지로 '여성미술가'들의 글을 따로 써야 하는 것도 일종의 불행이다. '여성미술가'라는 단어가 사라질 때, 더 이상 그들이 세상의 차별과 억압에 항거할 필요가 없을 때, 그래서 이런 글을 더 이상 쓸 필요가 없는 그때가 바로, 여성이 '미술가'로서의 지위를 진정으로 얻게 될 순간이지 않을까 싶다.

책을 쭈욱 훑어보면 아시겠지만, 이 글이 제일 깁니다. 그만큼 제가 욕심을 부린 글일 텐데요, 사실 제게 어떤 부채감(?)이 있기 때문입니다. 지금은 페미니즘이 편견과 선입견으로 채색된 채 세상으로부터 공격당하고 있는데요, 그렇지만 제 또래 여성들은 페미니즘의 후견으로 전보다 나은 대우를 받고 있는 게 사실입니다.

앞 세대의 여성들이 투쟁해 얻은 열매를 무상으로 받은 만큼, 저 역시 제 다음 세대의 여성들을 위해 무언가를 마련해줘야 할 텐데, 솔직히 저는 그러지 못했거든요. 대학생 때 '가을 페미니즘 학교'를 조금 기웃거리다가 세미나 자료집만 받고, 쭈뼛쭈뼛 뒷걸음쳐 나온 게 다입니다. 대신 그 자료집을 보며 세상의 반인 여성들이 왜 차별을 받고 있으며, 그 차별을 철폐하기 위해 우리는 무엇을 해야 하는가 등을 체계적으로 공부할 수 있었습니다.

돌이켜보면 참 이기적으로 페미니즘 세례를 받은 셈인데, 그 빚을 갚고자 욕심을 부리다보니 이번 글에 등장하는 예술가들이 참으로 많아졌네요. 저어하는 점은 이 글로 인해 다시 해묵은 남자 역차별 논쟁이 불붙지 않을까 하는 점입니다. 저는 여성들이 남성보다 위에 있어야 하는 존재라고 생각하지 않습니다. 여성 위에 남성 없고 남성 위에 여성 없는, 모두가 평등한 사회! 그것이 제가, 페미니스트들이 꿈꾸는 사회 아닐까 싶네요.

더 생각해보기

휘트니 채드윅 지음, 김이순 옮김, 《여성, 미술, 사회 - 중세부터 현대까지 여성 미술의 역사》, 시공사, 2006.

J.M.G. 르 클레지오 지음, 신성림 옮김, 《프리다 칼로 & 디에고 리베라》, 다빈치, 2008.

막달레나 쾨스터 · 주자네 헤르텔 지음, 김명찬 · 천미수 옮김, 《나는 미치도록 나에게 반한 누군가가 필요하다 - 여성 예술가 8인의 삶과 자유》, 들녘(코기토), 2004.

최애리 지음, 《길밖에서》, 웅진지식하우스, 2004.

린다 노클린, 〈왜 위대한 여성미술가는 없는가〉, 1971.

Guerilla Girls · Whitney Chadwick, 《Confessions of the Guerrilla Girls》, Perennial, 1995.

Guerilla Girls, 《The Guerrilla Girls' Bedside Companion to the History of Western Art》, Penguin(NY), 1998.

Guerilla Girls, 《Bitches, Bimbos, and Ballbreakers: The Guerrilla Girls' Illustrated Guide to Female Stereotypes》, Penguin(NY), 2003.

영화 〈프리다Frida〉(2002), 줄리 태이머 감독, 셀마 헤이엑 등 출연.

게릴라 걸즈 홈페이지(http://www.guerrillagirls.com)

촌철살인 '시사만평', 누가 먼저 시작했을까

윌리엄 호가스
〈매춘부의 편력〉(1732)
William Hogarth 〈The Harlot's Progress〉

신문을 받아들면 어떤 기사부터 읽는가. 톱기사? 아니면 사진기사? 이건 어떤가. 만평漫評, cartoon. 기사가 소설이라면, 만평은 시와도 같다. 촌철살인의 풍자, 절로 살며시 웃음을 짓게 하는 위트. 이것이 한 컷 만평만의 '무기'다. 시대의 성격을 과장하거나 생략하여 인간이나 사회를 풍자하고 비판하는 그림인 '만평'은 누구나 쉽고 재미있게 볼 수 있어 독자들의 인기를 끌고 있다.

시사만평의 시작, 윌리엄 호가스

그렇다면 일간신문에서 흔히 볼 수 있는 이러한 시사만화와 만평은 언제부터 시작되었을까. 이는 윌리엄 호가스William Hogarth(1697~1764)의 풍자화 〈매춘부의 편력The Harlot's Progress〉이 인기를 끌던 18세

기 영국으로 거슬러 올라간다.

몰Moll은 시골에서 도시로 돈을 벌러 왔다. 하녀자리를 구하던 몰은 그녀의 미모를 눈여겨본 한 노파를 만나게 된다. "더 많은 돈을 벌 수 있는 일을 소개해줄게." 이렇게 몰은 창녀가 되고 그때부터 험난한 인생이 시작된다. 감옥에 들어가 노역을 하는가 하면, 가난에 시달리며 매독에 걸리기도 하다가 결국 23세의 젊은 나이에 비참하게 죽는다. 그녀의 마지막을 배웅해주는 사람은 동료 매춘부들뿐이다.

이 작품은 20세기 만화의 탄생을 예고하고 있다. 주인공을 특출한 캐릭터로 부각시키고, 오늘날의 만화에서처럼 글과 그림이 결합된 연작그림 형태로 그려졌기 때문이다. 그의 그림은 각각 하나의 장면을 묘사하면서 전체적으로 하나의 큰 이야기를 만들어냈는데, 이는 컷을 나눠 그림을 그리고 그것을 이어서 하나의 큰 이야기를 만드는 초기만화의 시초라고 일컬을 만하다. 이 작품이 내세우고 있는 주인공도 파격적이었다. 성스럽고 종교적인 인물이 아니라 제목의 하롯Harlot(고어로 매춘부라는 뜻)에서 알 수 있듯이 문란한 여자였다.

이 작품은 꽤 인기를 끌었나보다. 호가스는 이 작품의 속편격인 〈탕아의 편력The Rake's Progress〉(1735)을 출간하기도 했고 이후 〈매춘부의 편력〉(1732) 각 장면에 설명을 달아 고급판을 출판하기도 했기 때문이다. 1828년 버전에선 장면별로 수직으로 열을 만들어 인쇄를 해 주간지 《Bell's Life in London and Sporting Chronicle》에 실었다. 그리고 이것이 이후에 '최초의 신문만화'로 불리게 된다.

그의 작품들은 연작이든 단일 작품이든 모두 나란히 놓아 차례대로 보게끔 고안되었다. 그러다보니 글을 모르는 사람들도 마치 그림책을 보듯 그의 그림을 쉽게 이해했다. 호가스의 친구인 극작가

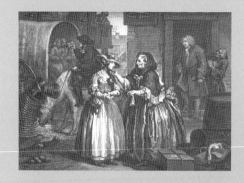

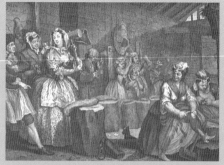

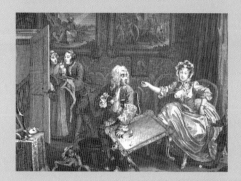

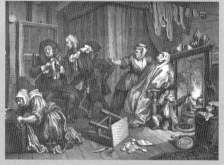

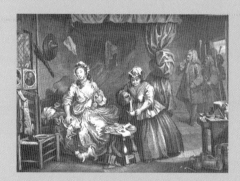

윌리엄 호가스, 〈매춘부의 편력〉 연작 중 일부(1732)

필딩이 호가스의 작품을 '화구畵具에 의한 소설'이라고 말했을 정도다. 이는 호가스도 의도했던 바였다. "나는 캔버스 위에 마치 극장에서 연극을 상연하는 것 같은 이미지를 부여하고 싶다. 캔버스는 나의 무대다. 남자와 여자는 나의 배우고, 이들은 대사 없는 연극을 몸짓과 태도로 연기한다."

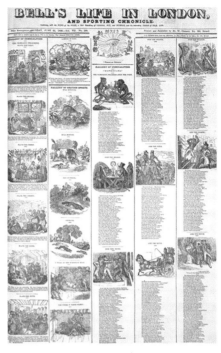

그의 그림은 수천 개의 동판화로 찍혀나 갔다. 불법업자들에 의해 해적판이 만들어 지기도 했을 정도다. 미술가의 저작권을 보호하는 법률, 즉 '호가스법(1735)'을 만드는 데 그의 작품이 계기를 제공하기도 했

다니 호가스의 작품이 얼마나 인기를 끌었는지 미뤄 짐작할 수 있다. 덕분에 부유한 후원자 없이도 독립적으로 활동하는 등 자본으로부터 자유로워진 호가스의 붓은 사회풍자를 하는 데 더욱 날이 바짝 섰다.

1822년부터 1886년까지 간행된 영국의 주간지 《Bell's Life in London and Sporting Chronicle》에 실린 〈매춘부의 편력〉

윌리엄 호가스,
〈유행에 따른 결혼 연작 중 결혼 직후〉
(1743)
돈으로 신분을 산 중산계층의 여성과 몰락한 가문의 남자. 그들의 결혼생활을 풍자적으로 묘사한 작품. 재산취득이나 신분상승의 수단으로서의 결혼이 '유행'이 될 정도로, 극에 달한 영국사회의 허영을 풍자했다.

국왕까지 풍자한 오노레 도미에

당시의 영국화가들은 왕실과 귀족계급에 의존했고, 유럽대륙의 화가들을 모방하여 성서나 신화에서 그림의 소재를 구했다. 그러나 호가스는 현실을 대상으로 하여 특권계급에서 일반 시민에 이르는 살아있는 인간들, 실제로 일어나는 사건들을 비판적으로 그렸다. 귀족과 상류사회의 부패와 타락을 풍자하면서 사실적인 인간 묘사를 추구한 점에서 그는 분명히 '풍자만화의 기본'을 이룩했다고 할 수 있다.

하지만 그의 붓은 권력의 핵심인 국왕에까지는 미치지 못했다. 1757년에 왕실화가로 임명될 정도로 국왕에 대한 풍자를 거의 하지 않았던 것이다. 하지만 이 사람은 달랐다. 프랑스의 오노레 도미에Honore Daumier(1808~1879)가 국왕을 어떻게 그려놓았는지 보라.

도미에는 1831년 12월에 국왕을 풍자한 〈가르강튀아Gargantua〉를 발표한다. '가르강튀아'란 풍자문학가인 프랑수와 라블레Francois Rabelais가 중세 말기의 봉건주의와 가톨릭교회를 풍자하기 위해 창조해낸 거인이자 대식가로, 식욕뿐 아니라 체력, 지식욕이 뛰어난 괴물 같은 사람이었다. 도미에는 당시 프랑스의 왕인 루이 필리프를 탐욕스런 가르강튀아에 비유하고, 그 왕에게 아첨하고, 수구파를 옹호하는 교활한 정치가와 법관을 가르강튀아의 배설물 주위에 꼬이는 추한 인간 군상으로 표현했다.

당시 왕의 얼굴은 그릴 수 없었기에 왕의 얼굴을 닮은 '서양 배梛果(배는 바보, 멍청이, 얼간이를 뜻했다)'로 왕을 대체하였고, 가르강튀아의 혀는 민중을 착취해 제 배를 채우기 위한 '컨베이어 벨트'처럼 묘사했다. 국왕의 입으로 운반되는 금화와 재산은 민중이 피와 땀으로 만든 것이고, 그것은 국왕을 살찌운 뒤에 똥으로 배설된다. 그리고 그 배설물은 훈장을 주렁주렁 단 국회의원들에게 분배된다. 도미

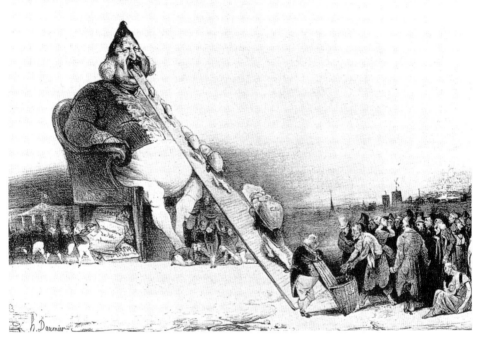

오노레 도미에,
〈가르강튀아〉
(1831)

에는 이 적나라한 '만화적인' 그림을 통해 당시 지배계급의 부패와 착취를 풍자했다.

도미에는 순수회화로는 자신을 둘러싼 역사적 사실과 사회현실, 모순, 그 갈등을 제대로 표현할 수 없다고 판단했던 것 같다. 반면에 만화는 대상을 실물 그대로 그리지 않고 과장해 그려냄으로써 진실에 다가설 수 있고, 그 권위를 떨어뜨릴 수 있다. 또 만화는 보는 사람에게 통쾌함을 선사하면서 동시에 웃게 만드는 힘도 지니고 있었다. 도미에는 이 같은 힘을 지닌 만화가 자신의 생각을 가장 적절하게 표현할 수 있는 수단이라고 생각했고, 그래서 만화를 그리기 시작했다. 급진적인 공화주의자로서 정의감을 표현하는 데, 그리고 언제나 민중을 생각하면서 권력과 권위를 비판하는 데 만화만큼 유력한 수단이 없었던 것이다.

도미에는 스무 살 무렵 풍자잡지 《실루에트Silhouette》에 데생들을

Thema 02 촌철살인 '시사만평', 누가 먼저 시작했을까 31

발표하며 초창기 시사만화가의 대열에 끼었고, 그 뒤《카리카튀르
Le Caricature》《샤리바리Le Charivari》 등에서 시사만화를 담당하면서 독
자들만이 아니라 당국의 주목을 받기 시작했다. 1829년부터는 일
간지에 석판화로 정치풍자화를 기고하기 시작한다. 거침없이 부정
을 고발해 보는 이로 하여금 통쾌함을 느끼게 하는 도미에의 판화
이미지들은 대부분이 문맹이던 당시 서민들의 뇌리에 깊은 인상을
새겨 넣었을 것이다.

그가 살았던 19세기 프랑스는 왕정복고, 7월혁명, 2월혁명, 파리
코뮌 등 역사적 사변들이 점점이 박힌 격동의 시공간이었다. 당대
의 복잡한 정치적 역관계를 글로 설명하는 것에는 한계가 있었지
만 도미에는 그림으로써 이러한 혁명의 변절과 위선, 모순을 그 어
떤 글보다도 정확하게 통찰해내었다.

한 컷 속 그림의 은유는 어떤 언어보다 우리의 직관에 가깝게 다
가온다. 바로 그렇기에 도미에는 현상의 뒷면에 자리하고 있는 '진
실'을 보여줄 수 있었다. 도미에는 당대 권력자들의 초상과 부르주
아적 풍속을 비판적 화폭에 담음으로써 예술과 정치 사이에 다리
를 놓았고, 그 시대의 눈 밝은 기록자가 되었다.

글을 읽을 줄 아는 사람이 전체 인구의 3분의 1밖에 되지 않았던
당시, 정치풍자만화는 소비력을 갖추고 급부상하고 있던 거대한
대중을 정치적으로 계몽하는 데 큰 축을 담당했다. 200년 전 민중
들은 마치 요즘 독자들이 신문 시사만화를 기다리는 것과 마찬가
지로 '내일《카리카튀르》에 과연 어떤 만평이 실릴까?' 매일매일
설레는 마음으로 기다렸을 것이다.

당시는 혁명이 가능하다는 믿음이 널리 퍼져 있는 '낭만주의의
시대'였고 도미에는 이런 혁명의 역동성을 이미지로 형상화했다.
만화는 대중의 탄생 그리고 이성, 계몽 등 근대적 가치가 풍미하는

시대의 분위기에 힘입어 마침내 '풍자만화'로, 독립된 '언론'으로 다시 태어나게 된 것이다.

20세기의 신랄한 풍자만화가, 게오르게 그로츠

호가스와 도미에에서 출발한 '풍자만화'는 20세기에도 이어졌다. 20세기 정치를 가장 신랄하게 풍자한 화가는 독일의 게오르게 그로츠George Grosz(1893~1959)다.

그는 "나에게는 이른바 위대한 미술이라고 하는 것은 무용하다. 호가스나 도미에 같은 사상적인 그림만이 나의 흥미를 끈다"고 말하며 예리한 풍자화에 대해서만 미술로서의 가치를 인정했다. 그는 자신을 진실주의자라고 불렀다. "진실주의자는 동시대 사람들의 얼굴을 거울에 비추어보게 한다. 내가 유화나 판화를 그린 것은 이의신청을 하기 위해서고 나의 작업을 통하여 세상 사람들이 세계가 추악하고 병들었으며 거짓으로 가득 차 있음을 알게 하고자 하는 것이다."

그로츠의 이 말은 마치 "인간은 그 시대의 것이어야 한다"고 말하며 화가는 자신이 살았던 시대, 그 역사 자체의 증인이 되어야 한다는 도미에의 말을 상기시킨다.

1921년 그로츠는 캐리커처 화집 《지배계급의 얼굴The Face of the ruling class》을 간행했다. 그 중 하나인 〈아침 5시까지! 5 o'clock in the Morning〉(1921)는 화면을 위아래 둘로 나누어 상당히 이질적인 존재와 그들의 행동을 대비시키는 장치를 통해서 추악한 독일의 현실을 고발하는 그로츠 캐리커처의 독창성을 보여주는 작품으로 평가받는다.

같은 화면에 서로 다른 입장의 사람들을 대비시키는 것은 캐리커처의 전통적 수법이나 하나의 화면을 둘로 나누어 상이한 장면을

게오르게 그로츠,
〈아침 5시까지〉

그린 것은 그로츠가 처음이었다. 이는 당시 유행한 영화의 몽타주 수법과 같은 정도의 강렬한 효과를 거두었다.

그림 윗부분 4분의 1에는 '아침 5시까지' 공장에 가야 하는 노동자들이 그려져 있다. 반면 그 아래에는 '아침 5시까지' 계속되는 자본가들의 호사스런 술잔치 모습이 그려져 있다. 노동자들은 왜소한데 주지육림酒池肉林의 남녀는 모두 비대하고 추악한 모습으로 그려졌다. 시가를 피우며 고급술을 마시고 여자를 애무하며, 한쪽에서는 너무 많이 마셔 구토까지 한다. 그들의 주변은 사치품으로 넘친다. 노동자들과의 극명한 대비를 통해, 그로츠는 속물적인 자본가 사회의 이기주의, 금전욕, 야만성, 폭음과 폭식 등을 낱낱이 폭로하고 있다.

그로츠의 그림은 비판의 충격성과 파괴성이 대단했다. 비판하고자 하는 상대의 추악함을 격파하는 힘은 그 어떤 캐리커처에서도 볼 수 없을 정도다. 하지만 긴장감이 너무나 극대화되어서인지 보는 이를 웃어넘기게 하는 여유는 거의 없다는 평가를 받았다. 만화는 단순한 구호가 아닌 만큼 유머의 감칠맛과 웃음으로 날려버리는 맛을 낭비해야 하고, 바로 그것이 신성한 능자이기 때문이다.

그렇다면 그로츠에게 부족했던 '웃음'과 '여유'를 현재 가장 잘 활용하는 사람은 누구일까? 현재, 풍자만화가로서의 계보를 잇고

있는 이는 네티즌들이라고 해도 과언이 아니다.

인터넷 어디를 클릭해 보아도 포토샵을 이용해 만든 엽기발랄한 패러디와 만평이 넘치고 있다. 마치 전 국민이 시사만화가가 된 것 같이 보일 정도다. 그림에 담긴 촌철살인의 풍자와 위트는 실제로 만평가의 뺨을 칠 정도다. 시사만화의 아버지인 호가스, 도미에, 그로츠가 지금 인터넷 세상을 활보할 수 있다면 이들을 보며 많이 뿌듯해할 것 같다.

도미에는 말했다. "만화는 단순히 웃음을 유발하는 장난질이 아니다. 오히려 행복을 추구하면서 고뇌에 허덕이는 인간의 압박된 정신에, 별안간 나타난 통풍구 같은 역할을 하는 것이다." 생각해 보라. 기지 넘치는 아이디어로 권력을 향해 비수를 꽂는 지금의 네티즌만큼, 도미에의 말에 잘 부합되는 활동을 하는 이들이 또 있는지!

이라크 전쟁 당시, 영화 〈스타워즈 에피소드 2: 클론의 습격〉 포스터를 패러디한 해외 네티즌의 작품
아버지 부시의 '걸프전쟁'과 아들 부시의 '이라크 전쟁'이 마치 클론처럼 똑같다.

바야흐로 만화의 힘을 인정하는 시대가 왔습니다. 요즘 어린이들에게 인기를 끌고 있는 '학습만화'라는 책만 봐도 그렇죠. 몇 년 전만 해도 이런 종류의 책이 시중에 나올지 상상도 못했었지요. 부모님께 불호령을 들을 각오를 하고서야 비로소 만화책을 손에 쥐었던 날들을 돌이켜보면 말이죠.

부모님께 점수(?)를 잃고서라도 꼭 봐야만 했던 만화책, 그만큼 만화는 우리가 시선을 뗄 수 없을 만치 재미 있었습니다. 다른 장르의 책들이 만화책을 부러워하고도 남을 만한 일이죠. 이 만화의 힘이 요즘에는 날개를 달았습니다. 어려웠던 한자도 만화로 하니 쉽게 공부할 수 있고, 얽히고설킨 정치 · 시사문제도 몇 컷으로 된 신문만화를 보면 큰 어려움 없이 이해가 되니까요.

이렇듯 만화의 힘을 제일 먼저 깨닫고, 현실에 일침을 가하는 데 도구로 쓴 도미에 등 '만화 선구자'의 혜안에 놀라움을 감추기 힘드네요. 특히 이들의 만화는 지금 봐도 여전히 재미있습니다. 역시 만화는 시간의 무게까지도 견뎌내는 놀라운 힘을 가지고 있네요. 가히 '헤비급'이라고 칭하고 싶습니다.

더 생각해보기

데이비드 빈드먼 지음, 장승원 옮김, 《윌리엄 호가스: 18세기 영국의 풍자화가》, 시공사, 1998.
박홍규 지음, 《오노레 도미에 ─ 만화의 아버지가 그린 근대의 풍경》, 소나무, 2000.
김윤아, 〈윌리엄 호가스의 작품에 나타난 '헤라클레스의 선택' 도상의 재해석: 양자택일과 대비의 전략〉, 서울대학교 대학원 고고미술사학과 미술사 석사논문.

나폴레옹에게 바칠 뻔 했던
프랑스 혁명 찬가

베토벤 교향곡 3번
〈영웅〉(1805)

Symphony No. 3 in E flat Major Op. 55 〈Eroica〉

멀리 파리에서 나폴레옹 보나파르트가 황제에 즉위했다는 소식을 듣자 화가 머리끝까지 난 베토벤Ludwig van Beethoven은 '보나파르트'라고 적혀 있는 악보 사본의 표지를 갈기갈기 찢어버렸다. 베토벤은 2년 뒤인 1806년에 문제의 곡, 교향곡 3번 〈영웅Eroica〉을 출판하면서 '한 사람의 영웅을 회상하기 위해 작곡했다'는 문구를 적어 넣었다.

베토벤 자신의 지휘로 1805년 4월 7일 비엔나의 안 데어 빈 극장에서 대중들에게 공개된 이 곡은 음악사적으로도 한 획을 긋는 기념비적 작품이다. 당시에는 4악장의 교향곡이라고 해도 대체적으로 전체 연주시간이 30분을 넘지 않는 규모였던데 반해 베토벤의 교향곡 〈영웅〉은 연주시간이 50분에 이를 징도로 거대한 곡이었다. 게다가 플루트 2, 오보에 2, 클라리넷 2, 바순 2, 호른 3, 트럼펫 2,

요제프 스틸러,
〈베토벤 초상화〉
(1820)

팀파니, 현악 5부라는 오케스트라 편성은 당시로서는 찾기 힘든 대규모였다. 또 2악장은 전대미문의 '장송행진곡'을 배치했으니 첫 공연을 들은 청중들에게는 무척이나 충격적이었을 것이다.

당시에 귀족들이 즐기던 음악이라는 것이 심각하기보다는 여가를 즐기고 사교를 나누는 데에 보조역할을 하는 것들이었기 때문에 〈영웅〉이 들려주는 심각하다 못해 비장하기까지 한 사운드는 귀족들에게 매우 불편하게 들렸을 것이다.

나폴레옹에게 바치려 한 〈영웅〉

사실 베토벤은 당시 음악적으로만이 아니라 사상적으로도 매우 '급진적'인 사람이었다. 왕을 중심으로 해서 귀족들이 주인 행세하던 신분제 사회에서는 입에 담기도 무서운 '공화주의'를 꿈꾸던 사람이었기 때문이다. 지금으로 치자면 '급진적 사회주의자' 정도 되지 않을까? 그런 베토벤에게 자유, 평등, 박애의 가치를 내세운 프랑스 혁명의 총아 나폴레옹은 교향곡 3번의 표제 그대로 '영웅'이었다. 썩어빠진 귀족세상을 갈아엎고 민중들의 평등한 권리를 보장하는 '공화주의' 세상을 건설할 그인이 바로 눈앞에 나타난 것이나.

베토벤은 자신의 모든 힘을 발휘해 '나폴레옹'에게 바칠 걸작을 작곡해 나갔다. 그리고 표지에는 자신의 이름 위에 '보나파르트'라

는 이름을 적으면서 만족스러운 미소를 지었을 것이다. 그러니 나폴레옹이 귀족들의 우두머리쯤 되는 '황제'에 등극했다는 소식을 듣고 베토벤이 느꼈을 배신감은 이루 말할 수 없었다.

이러한 베토벤의 정치적 성향은 독일의 대문호 괴테와의 일화에서도 잘 알려져 있다. 언젠가 괴테와 베토벤이 함께 길을 거닐고 있는데 맞은편에서 오스트리아의 유명한 귀족이 다가왔다고 한다. 괴테는 즉시 모자를 벗고 공손하게 예의를 표했는데 반해, 베토

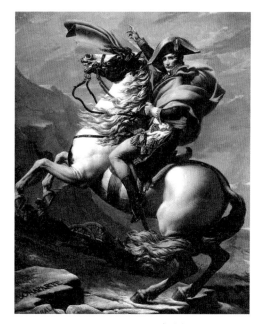

다비드,
〈생 베르나르 고개를
넘는 나폴레옹〉

벤은 무슨 일이 있냐는 듯이 고개를 뻣뻣하게 들고 지나갔다. 이일 때문인지는 모르지만 베토벤과 괴테는 서로에 대해 많이 실망하고 소원해졌다. 괴테는 베토벤이 매우 거칠고 예의가 없어서 거부감이 들었고, 베토벤은 괴테가 귀족적 취향이라서 거부감이 들었다고 한다.

치열한 삶, 베토벤을 '공화주의자'로 만들다

베토벤은 어릴 적부터 가정형편이 좋지 않았다. 궁정악단의 테너 가수였던 아버지 요한은 아들을 모차르트 같은 신동으로 만들어 돈벌이를 해 볼 요량으로 매우 가혹하게 다뤘다. 게다가 10대 시절에 어머니가 폐결핵으로 숨을 거두자 아버지는 술로 세월을 보내게 되었고 집안의 살림과 두 어린 동생이 모두 베토벤의 두 어깨에 지워졌다. 어렵사리 작곡가로서 명성을 얻게 되지만 갑작스럽게 찾아온 귓병은 그를 자살시도로까지 몰아붙였다. 1802년 10월 6일

하일리겐슈타트에서 자살을 기도하며 쓴 유서에는 이러한 그의 심정이 잘 나타나 있다.

오! 너희들, 나를 지독한 고집불통으로 여기면서 염세적인 인간으로 치부하고 남들에게도 그렇게 떠벌리고 다니는 사람들아! 나에 대한 너희의 그런 잘못된 생각의 숨겨진 진짜 원인을 너희는 모르고 있다. 오늘날까지 나는 마음과 정신에서 우러나는 선행을 매우 좋아했다. 심지어 선행을 성취하는 것을 내 의무로까지 여겨왔다. 그러나 한번 생각해 보아라. 6년 동안 비참했던 내 상황에 대하여! 무능한 의사들 때문에 증상이 자꾸만 나빠져가는 것도 모른 채 머지않아 회복되리라는 헛된 희망에 2년을 속았다. 그러다가 마침내는 병이 '만성'이라는 것을 인정하지 않을 수 없게 되었다. 설령 어느 정도의 회복은 가능했을지라도 완쾌하기까지의 시간은 장담할 수 없었다.

사교의 즐거움에도 쉽게 끌릴 만큼 열정적이고 활발한 성질을 타고난 내가 아니었더냐! 그런데 이토록 이른 나이에 사람들로부터 멀어져 혼자 외롭게 살아야만 할 형편이다. 이 모든 장애를 마음에서 밀쳐내려는 행동도 해보았지만 곧 내 귀가 들리지 않는다는 슬픈 사실만 몇 배나 더 뼈저리게 느껴야 했다. 얼마나 가혹한 삶이냐! 사람들에게 "더 큰소리로 말해 주시오, 소리쳐 달라구요, 나는 귀가 안 들린단 말이오!" 라고 말할 수가 없었다.……

베토벤의 음악을 들으면 느껴지는 치열함과 투쟁의지, 숭고함과 장엄함은 이 모든 삶의 무게를 한꺼번에 짊어진 고독한 천재 예술가의 절규리라. 그는 빵을 살 돈을 마련하기 위해 작곡해야 한다는 사실을 매우 견디기 힘들어했다.

그러나 베토벤은 자존심을 파는 사람이 아니었다. 그는 당시 서양음악계에서는 찾아보기 힘든 이른바 프리랜서 작곡가이기도 하다. 당시 대부분의 작곡가들은 귀족들의 후원이 없이는 생활이 불가능했기 때문에 궁정이나 교회 같은 곳에 소속되어서 그들의 구미에 맞는 음악을

| 베토벤의 자필 악보

써주는 굴욕적인(?) 생활을 하고 있었다. 하지만 베토벤은 자신의 음악을 연주하거나 출판해서 벌어들이는 수익으로 생계를 유지했다. 물론 이러한 삶이 안정적일 수는 없었지만 그는 안정보다는 자유를 택한 것이다.

베토벤의 이와 같이 치열한 삶은 그를 자연스럽게 '급진적 공화주의자'의 길로 이끌었다. 그는 '공화주의'를 기치로 내걸은 프랑스 혁명에 열광했으며, 나폴레옹에게 바치려 했던 교향곡 〈영웅〉도 결국에는 혁명에 대한 자신의 열정을 표현한 것이다. '운명'이라는 제목으로 많이 알려진 교향곡 5번에서도 프랑스 혁명 때의 노래나 행진곡들이 사용됐다고 한다. 그의 전 생애에 걸쳐, 아니 인류 음악사에 걸쳐 최고의 걸작으로 일컬어지는 교향곡 〈합창〉에서도 '불온한' 공화주의자로서의 면모를 볼 수가 있다.

'급진적' 작곡가 악성 베토벤

교향곡 9번 〈합창Choral〉은 제목에도 잘 나와 있듯이, 4악장에 당시로서는 파격적이라고 할 수 있는 합창을 삽입했다. 베토벤이 이 곡을 작곡하기 이전에는 교향곡에 합창을 넣는 일은 그 누구도 해본 적이 없었다. 베토벤은 당시 기악곡 양식의 최고봉이라고 할 수

있는 교향곡에 성악을 도입하는 '급진적' 모습을 보여준다.

한편 베토벤은 음악 양식에서의 '급진성'에 머물지 않고 4악장 '합창'의 가사를 독일 시인 쉴러Schiller의 〈환희에 부침An die Freude〉에서 인용한다. 당시 쉴러는 계몽사상과 공화주의를 부르짖는 이른바 '불온한' 시인이었다. 쉴러가 1785년에 쓴 이 시는 인류애와 인간해방, 평등을 노래하는 급진적인 저항시였다. 원래 쉴러는 '자유에 부침'이라는 제목을 달려고 했지만 당국의 검열 때문에 '자유'를 '환희'로 바꿨다고 한다. 베토벤은 이러한 저항시의 일부를 발췌해서 자신의 교향곡 4악장에 삽입한 것이다. 요즘으로 치자면 〈임을 위한 행진곡〉의 가사 일부를 발췌해서 교향곡 4악장의 가사로 삼았다고나 할까.

음악사에서 고전파 음악의 완성자이자 낭만파 음악의 문을 열었다고 평가되는 '악성' 베토벤의 '급진적' 음악은 200년의 시간이 지난 지금, 어느덧 고리타분한 '클래식' 음악이 되었다. 전 세계의 학교에서 베토벤이 지은 곡들을 감상하고 연주하고 있다. 연말에는 불온한 저항시를 가사로 사용한 베토벤의 교향곡 9번이 세계 곳곳에서 천연덕스럽게 연주된다.

클래식 음악 애호가들 대부분 베토벤이 '반체제 인사'였다는 사실을 그다지 신경 쓰지 않는다. 어쩌면 프랑스 혁명에서 얘기하던 가치들이 지금은 인류의 보편적 가치로 어느 정도 인정받고 있고, 그런 상황에서 베토벤의 '불온했던' 음악들이 더 이상 불온하지 않게 된 것일지도 모른다.

그러나 베토벤이 지금 이 사회에 다시 태어난다면 자신이 꿈꾸던 사회이며 만족하고 더 이상 '불온한' 작곡을 하지 않을 것인가? 그렇게 단정하기에는 우리 사회에 너무나도 많은 모순이 있다. '돈'이 사람 잡는 자본주의 사회에서 베토벤은 아마도 평등과 인간해

방을 꿈꾸는 '사회주의자'가 되지 않았을까? 그의 급진적 성향이라면 충분히 그럴 만하다. 그리고 지금, 급진적이었던 프랑스 혁명의 가치가 당연하게 받아들여지듯이 언젠가는 '사회주의자' 베토벤의 가치가 당연하게 받아들여지는 날이 오지 않을까?

INTERMEZZO
by 임승수

필자는 어린시절에 작곡가의 꿈을 가졌던 적이 있었습니다. 피아노를 배우면서 들게 된 자연스러운 꿈이 아니었나 싶네요. 여러 작곡가의 곡을 연주하고 들어보았지만 그 중에서도 베토벤의 음악에서 느껴지는 비장함은 다른 작곡가의 그것과는 분명하게 차별성을 가지는 것이었습니다. 특히 교향곡은 그 형식이 가지는 장중함으로 베토벤의 비장미를 가장 극대화시킬 수 있는 음악 형식이라고 생각됩니다. 개인적으로 가장 좋아하는 베토벤의 교향곡은 9번 〈합창〉입니다.

베토벤이 남긴 교향곡들은 후대의 작곡가들에게 엄청난 스트레스였다고 하는데요, 기악음악의 최고봉인 교향곡에 도전해서 멋진 곡을 쓰고 싶다는 욕구는 어느 작곡가에게나 있을 텐데, 항상 그 앞에 에베레스트 산보다 더 높고 거대한 위용을 자랑하는 베토벤의 9개 교향곡들이 버티고 있기 때문이지요. 베토벤이 남긴 위대한 음악들은 분명 인류에게 너무나도 큰 선물이지만, 작곡을 자신의 업으로 하는 사람들에게는 '통곡의 벽'과 같이 느껴지지 않을까요?

더 생각해보기

로맹 롤랑 지음, 이휘영 옮김, 《베토벤의 생애》, 문예출판사, 2005
베토벤 교향곡 9번 라단조, Op.125 〈합창〉

붓과 캔버스로
전쟁과 폭력에 맞서다

고야
〈1808년 5월 3일〉(1814)
Francisco Goya 〈The Third of May 1808〉

지금부터 고야Francisco Goya의 〈1808년 5월 3일The Third of May 1808〉 주제에 의한 변주곡 연주를 시작하겠다. 이 변주곡의 테마인 '1808년 5월 3일'은 제목 그대로 나폴레옹의 군대가 마드리드를 점령한 후, 스페인 궁전 앞에서 점령에 반대하는 민중들을 처형한 1808년 5월 3일의 잔인한 현장을 묘사한 것이다.

이 작품은 인간의 잔인함을 고발한 그림을 대표하는 '전범典範'이 되었다. 인간이 인간에게, 인간이 동물에게, 그리고 나아가 한 존재가 다른 존재에게 가하는 '부당한 폭력의 증거'로서 이만한 작품은 없었던 것 같다. 시인 보들레르도 '진실 속에 숨겨진 잔인함'을 표출한 작가로서 고야에 대해 칭찬을 아끼지 않았다고 하지 않던가. 이는 이 작품이 다른 화가들에 의해 다양하게 '변주'되었다는 사실을 봐도 그렇다. 그렇다면 고야의 그림이 시대를 바꿔가며 어

떻게 변주되었는지 살펴보자.

테마 - 고야의 '1808년 5월 3일' 주제에 의한 변주곡

아직 어둠이 가시지 않은 이른 새벽, 등불 앞에서부터 시내의 성문까지 장사진을 치고 있는 양민들이 줄을 지어 죽음을 기다리고 있다. 양민들 앞에는 얼굴도 볼 수 없고 이름도 없는 프랑스 군복을 입은 무장군인들이 일렬로 늘어서서 수많은 양민들을 총검으로 굉장히 신속하고 능률적으로 사살하고 있다. 속수무책으로 죽음 앞에 설 수밖에 없는 양민들은 절망과 두려움에 떨고 있어 상황을 더욱 비극적으로 만들고 있다. 그림 왼쪽을 보면 벌써 처형당한 시체들의 피가 대지를 물들이고 있다.

그런데 가운데 흰옷의 지도자 같은 남자가 우리의 눈길을 끈다. 그는 두 손을 높이 쳐든 채 주먹을 쥐고 최후의 순간까지 반항하고 있기 때문이다. 다른 희생자들에 비해 그의 체구가 약간 부풀려진 것도 우리의 눈길을 사로잡는 이유 중 하나일 것이다. 일부 평론가들은 고야가 이 남자를 십자가에 못 박힌 그리스도처럼 묘사했다고 설명한다. 그도 그럴 것이 그의 두 손바닥을 자세히 보면 성흔^聖^痕이 찍혀 있기 때문이다. 이는 두 팔을 벌린 그의 몸짓과 더불어 그를 신성하고 희생적인 존재로 만들어주는 역할을 하고 있다.

프랑스 군이 반란에 대한 보복으로 자행한 이 민간인 학살 장면은 가장 아름다운 색으로 칠해졌다. 음침한 검은색과 회색, 갈색의 배경과는 대조적으로 빛을 발하는 흰색과 노란색, 진홍색은 이 불운한 시내들을 별면의 존재로 만들었다. 고야는 이처럼 '별멸의 시내들'과 명령에만 복종할 뿐 인간성을 상실한 '살인기계' 같은 부대원들을 대조시킴으로써 전쟁의 참상과 야만성을 고발하고 있다.

이 작품의 배경은 '반도전쟁(1808~1814)'이다. '반도전쟁'은 나폴레

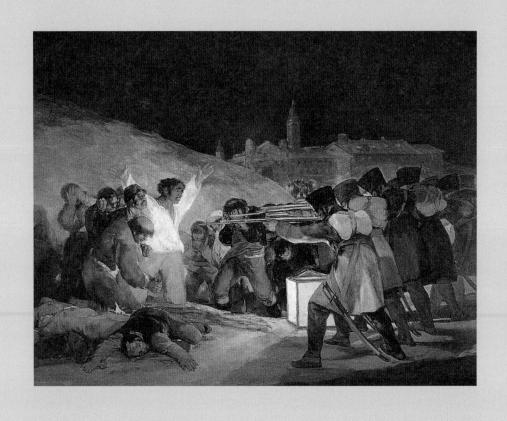

고야, 〈마드리드 1808년 5월 3일-프린시페 피오 언덕에서의 총살〉
(1814)

옹의 이베리아 대륙 지배에 대항해 스페인 민중들이 독립을 위해 봉기하면서 일어난 전쟁이다. 그래서 스페인 사람들은 '반도전쟁'을 '독립전쟁'이라고 부르기도 한다. 하지만 '반도전쟁' 또는 '독립전쟁'은 프랑스의 입장에서는 '프랑스 혁명'의 성과를 지키기 위해 또 그것을 다른 유럽 국가들에게 전파하기 위해 수행된 전쟁이었다.

그러나 '공화주의 수호'를 내세우며 시작했던 이 '나폴레옹 전쟁'은, 나폴레옹이 절대권력을 장악하면서 전쟁의 목적 자체가 바뀌게 된다. 단순히 프랑스의 영향력과 영토를 확장하는 '정복전쟁'으로 바뀐 것이다. 이는 스페인에서도 예외가 아니었다. 나폴레옹은 1808년 스페인의 왕 페르난도 7세를 폐위시키고 형 조제프 보나파르트를 스페인 왕으로 앉혔다. 그러자 5월 2일, 마침내 마드리드 시민들이 침략자에 맞서 봉기했다. 이 봉기는 고야의 그림에서 볼 수 있듯이 프랑스 군에게 무자비하게 진압당했다.

고야는 인간 내면의 불안을 처음으로 캔버스에 표현한 화가로 평가받는다. 그는 항상 인간 삶의 사악한 면모를 감지하고 있었는데, 마침 나폴레옹의 스페인 침략으로 인해 그 '사악한 인간 삶'을 캔버스에 실체화한 셈이다. 명분이야 어떻든 죽음과 기아를 필연적으로 양산할 수밖에 없는 전쟁, 자신과 생각이 다르다는 이유로 같은 인간을 학살하는 인간. 이 모든 것이 고야에겐 '사악' 그 자체였다.

전쟁으로 인해, 이 세계에 이미 고착화된 파괴적이고 잔인한 지옥을 고야가 그림으로 표현한 것은 그런 의미에서 우연이 아니었다. 즉 고야는 어떤 특정한 역사적 시건의 진실성보다는 인간이 깊은 인간을 죽이는 비인간적인 잔인성을 그림에서 특별히 강조했다.

제1변주 - 마네의 〈막시밀리안 황제의 처형〉

반세기 뒤, 에두아르 마네Edouard Manet는 멕시코에서 일어난 막시밀리안 황제의 처형을 묘사하면서 고야의 〈1808년 5월 3일〉을 예술적 출발점으로 이용했다. 마네는 이 그림을 통해서 멕시코를 점령하고자 했던 '나폴레옹 3세'의 제국주의적 야심을 비판했다. 이 그림을 이해하려면 멕시코의 역사를 먼저 살펴봐야 한다.

1854년, 사포테카 인디오 출신인 베니토 후아레스와 자유당은 스스로를 황제로 칭했던 산타아나의 장기독재를 '혁명'으로 무너뜨린다. 이어 대통령이 된 후아레스는 교회와 국가를 분리하고 교회가 소유하고 있던 휴경지를 몰수했으며 귀족계급만을 위한 특별재

마네,
〈막시밀리안 황제의 처형〉
(1867)

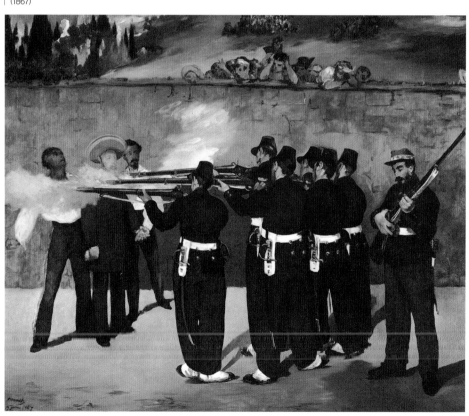

판소를 폐지했다. 귀족의 특권을 인정하지 않은 개혁입법이었다. 이로 인해 보수기득권 세력은 프랑스의 나폴레옹 3세에게 도움을 간청했고, 나폴레옹 3세는 '기다렸다는 듯이' 멕시코 상황에 개입하여 1864년 오스트리아 황제의 동생 막시밀리안을 '꼭두각시'로 멕시코 황제로 앉혔다.

후아레스와 멕시코 민중은 이 보수기득권 세력과 나폴레옹 3세의 제국주의에 맞서 3년을 싸웠다. 결국 나폴레옹 3세의 군대는 퇴각했고, 1867년 7월 후아레스가 멕시코시티에 입성, 공화국을 회복했다. 당연히 막시밀리안은 자신을 황제로 앉혔던 나폴레옹 3세의 군대가 떠나버리자 당연히 완전한 고립상태에 빠지게 되었고, 결국 자신을 보좌하던 두 장성인 미구엘 미라본과 토마스 헤이아와 함께 멕시코 인들에 의해 처형되었다.

마네,
〈막시밀리안 황제의 처형〉
초기작

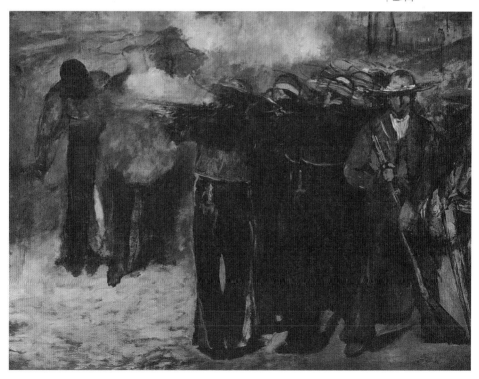

마네는 이 소식을 듣고 굉장히 충격을 받았던 것 같다. 그는 막시밀리안을 죽인 것은 표면적으로는 멕시코 민중들이지만, 사실상 나폴레옹 3세라고 생각했다. 멕시코에 자신의 영향력을 행사하려던 나폴레옹 3세의 야심이 아니었더라면, 오스트리아에 있던 막시밀리안이 멀리 멕시코까지 가서 죽을 이유가 없었기 때문이다. 이 같은 마네의 생각은 작품 안에서 충분히 읽을 수 있다.

마네는 스페인 여행 때 보았던 고야의 〈1808년 5월 3일〉의 영향을 받아 이 그림을 그렸다. 마네는 같은 주제로 여러 그림을 그렸다고 하는데, 초기작을 보면 사형집행수들의 모습이 마치 멕시코 목동 같다. 챙이 넓은 민속모자를 쓰고 있는 사형집행수들을 보라.

이는 '사실주의적 그림'은 될 수 있어도 마네의 의도를 표현하기에는 많이 부족하다. 그래서 마네는 최종작에서 사형집행수들의 모습을 프랑스 군으로 바꿔버렸다. 멕시코 민속모자 대신에 프랑스 군모軍帽인 케피kepi를 사형집행수들의 머리 위에 씌우고, 옷도 정규군의 군복을 입은 모습으로 표현했다. 막시밀리안 황제를 멕시코 인들이 처형한 것이 아니라 나폴레옹 3세가 죽인 것이나 다름없다는 '분개'를 이같이 표현한 것이다.

제2변주 – 마네의 〈파리코뮌의 바리케이드〉

마네가 막시밀리안의 처형을 그린 뒤 불과 몇 년 후에 프랑스에서는 또 다른 참사가 벌어졌는데, '파리코뮌(1871)'이 그것이다. 파리코뮌은 1870년에서 1871년에 걸친 프로이센과의 전쟁에서 패한 나폴레옹 3세의 무능함에 대한 반발에서 시작됐다.

파리 시민들의 농성에도 휴전조약이 체결되고 굴욕적인 강화조약을 비준하자 파리 시민은 오히려 항전의 뜻을 굽히지 않는 등 이 조약에 불만을 표했다. 이윽고 국민방위군은 3월 1일 파리의 행정

권을 장악하며 '파리코뮌'을 수립하고 이후 5월 20일까지 파리를 자치적으로 통치한다.

훗날 소비에트 연방의 창시자 레닌이 파리코뮌을 "세계 역사상 최초로 벌어진 노동계급의 사회주의 혁명 예행연습"이라고 평가할 정도로, 파리코뮌은 10시간 노동, 제빵공의 야근 철폐, 종교와 정치의 분리 등 혁명적인 내용을 담고 있었다.

그러나 코뮌은 무자비하게 진압됐다. 밤이 되면서 시내에 들이닥친 정부군 본대 2만 명은 눈에 띄는 비무장 시민들에게 닥치는 대로 발포했다.

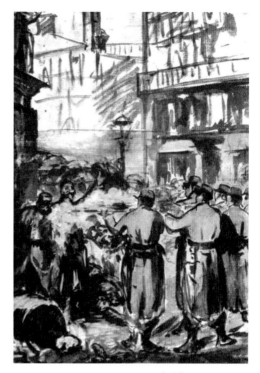

마네,
〈파리코뮌의 바리케이드〉
(1871)

사망자의 수는 오랜 세월이 지난 지금도 정확하게 파악되지 않는다. 적게는 1만 명, 많게는 5만 명까지……. 진압 후 파리코뮌의 연루자 10만여 명이 체포되어 그 중 4만여 명이 군사재판에 기소되었다. 일부는 프랑스의 식민지인 누벨칼레도니(뉴칼레도니아)로 종신유배되기도 했다.

공화주의자였던 마네가 이를 그냥 지나쳤을 리 없다. 마네의 이 작품은 파리코뮌의 붕괴에 대한 기록이다. 1871년 5월 21일부터 23일까지 '피의 일주일' 때 정부군에 의해서 민중들이 총살되는 모습을 수채화로 그려냈다. 이 '살육의 항연'을 마네는 미술로써 생생히게 증언하고 있다. 마네는 이 같은 처형자의 야수성과 무자비함을 부각시키기 위해, 역시 이 작품에도 고야의 〈1808년 5월 3일〉 구도를 가져왔다.

제3변주 – 피카소의 〈한국전쟁 대학살〉

고야의 '희생자와 처형자의 대결구도'는 20세기 최고의 화가라고 일컬어지는 피카소Pablo Picass의 그림에서도 사용됐다.

총부리 앞에는 아무런 힘도 없는 임산부와 아이들이 서 있다. 여인들은 공포에 질리다 못해 체념한 듯한 표정을 짓고 있으며 아이들은 놀라 도망가고 있는 모습이다. 반면 학살자는 역시 고야의 그림에서처럼 살인을 저지르는 '자동인형' 같은 모습으로 묘사돼 있다.

1944년 프랑스 공산당에 가입할 정도로 진보적인 사상을 가졌던 피카소는, 대표적 반전反戰그림 〈게르니카Guernica〉를 그리는 등 '전쟁 반대론자'로서의 행보를 이어갔다. 한국전쟁이 한참 벌어지고 있던 1950년에는 제3차 공산주의자 평화대회에 참석해 "나는 죽음에 맞선 생명의 편입니다. 나는 전쟁에 맞선 평화의 편입니다"라고 선언하기도 했다. 그리고 한국전쟁이 발발한 지 7개월여 지난 뒤인 1951년 1월, 그는 이 그림 〈한국전쟁 대학살Massacre in Korea〉을 그렸다.

아무래도 그림 속 양민 학살자는 '미군'인 듯하다. 한국전쟁 당시 미군이 52일간 신천을 점령하던 중 신천군 인구의 4분의 1에 해당

피카소,
〈한국전쟁 대학살〉
(1951)

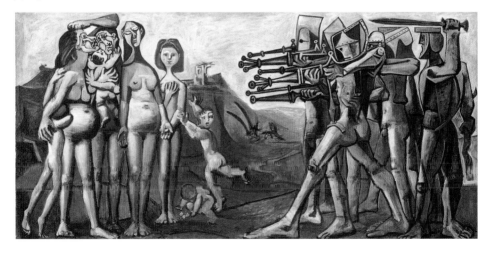

하는 35,383명의 양민을 학살했다는 이야기를 듣고, 피카소가 이 그림을 그렸다는 주장도 있기 때문이다.

더 이상 변주되어서는 안 될 그림을 위하여

피카소는 〈한국전쟁 대학살〉을 그리면서 "그림이란 집안을 장식하는 데 그치는 것이 아니다. 그것은 적을 공격하고 방어하는 전쟁 무기가 될 수도 있는 것이다"라고 말했다고 한다.

그렇다. 그림도 무기가 될 수 있다. 그래서 고야, 마네, 피카소가 붓과 팔레트를 무기삼아, 전쟁을 일으키는 자에 대항해 그 폭력성을 가감 없이 드러냈던 것이리라. 그런데 언제까지 이들이 팔자(?)에도 없는 '군인' 노릇을 해야 할까.

사람들은 인본주의를 이야기하면서 한편으로는 침략과 투쟁, 살육과 지배를 꿈꾼다. 인류가 존속하는 한 어느 시대를 막론하고 세계 어느 곳에서든 일어날 수 있는 폭력과 전쟁. 이것이 끝장나는 날, 고야 같은 화가들도 '집안을 장식하는 그림'을 마음 편하게 그리면서 일생을 마감할 수 있지 않을까. 전쟁의 폭력성과 부도덕성을 생생하게 고발한 이들의 그림은 오늘도 말없이 인류의 양심에 호소하고 있다. '전쟁과 폭력, 더 이상 변주되어서는 안 된다'고.

더 이상 변주되어서는
안 될 그림

몇 년 전 개봉되어 공전의 히트를 친 영화 〈실미도〉를 보면서 굉장히 불편해했던 장면이 떠오릅니다. 오지에 갇혀서 살인기계로서만 훈련을 받던 '실미도 특공대' 중 일부가 탈출에 성공합니다. 영화는 그간 실미도 특공대의 열악(?)했던 상황을 증명하듯, 보건소 여교사를 성폭행하는 장면을 보여주죠. 마치 '이들이 이렇게밖에 할 수 없었던 것은 국가의 잘못이지 이들의 잘못은 아니다'라고 성폭행을 정당화해주는 것처럼 말입니다.

이 때문에 '마초들의 형제애'만을 강조하는 영화라고 비판을 많이 했지만, 돌이켜보면 '사람 죽이기' 연습만 하는 이들이 폭력성을 내면화시켰던 것은 사실이었을 것이고, 그러다보면 여성에 대한 폭력인 성폭행이 그다지 잘못된 일이라고 생각하지 않았을 거라는 추측이 가능했습니다. 이렇듯 폭력과 폭력의 전면화라고 할 수 있는 전쟁은 사람의 이성을 마비시키죠.

허황된 애국심이든 영토 확장 때문이든 힘을 과시하고 싶어서든 전쟁은 가지각색의 이유로 일어나지만 결과는 언제나 똑같습니다. 전쟁은 정상적인 사람을, 생존과 기본적인 욕구충족 말고는 안중에 없는 기계로 변하게 만들어버립니다. 이들에게 당장 평화가 온다고 해도 다시 정상적인 인간으로 살아갈 수 있을지 전혀 확신할 수 없는 상태로 몰아넣습니다. 결국 전쟁은 원한과 분노의 표출구에 다름 아닌 셈이죠.

평화 속에 있을 때, 우리는 평화의 소중함을 모릅니다. 마치 편하게 숨 쉬고 있을 때 공기의 존재를 모르는 것처럼요. 전쟁의 극악함을 그린 그림들은 우리에게 경고합니다. '당신들에게서 평화가 없어지는 순간, 당신도 이성이 마비된, 복구 불가능한 기계가 될 수 있다.' 왠지 섬뜩합니다.

더 생각해보기

최태만 지음, 《미술과 혁명》, 재원, 1998.
조이한 지음, 《혼돈의 시대를 기록한 고야》, 아이세움, 2008.

혁명을 막기 위해
30년간 숨겨진 프랑스의 여신

들라크루아
〈민중을 이끄는 자유의 여신〉(1830)
Eugene Delacroix 〈Liberty leading the People〉

1830년, 파리. 권총과 칼 등 무기를 손에 든 시민들이 거리를 가득 메운 채 왕의 군대에 맞서고 있다. 성스럽다고 느껴질 만큼 빛을 발하는 포연 앞에서 자유의 여신은 시민군대 제일 선두에 서서 양손에 소총과 삼색기를 든 채 무너진 바리케이드를 넘어서고 있다. 그리고 만신창이가 된 시체들을 넘어 전진한다.

그림의 전경에는 시민봉기자, 왕당파 양쪽 진영의 희생자들이 쓰러져 있다. 죽은 사람 옆에는 삼색기 색상의 옷을 입은 안 샤를로트(식업권 뜨팡느를 의뻬)가 무릎을 꿇고 앉아 그녀 앞에 서 있는 저돌적인 여인의 형상이 마치 자신을 다시 소생시키고 있는 것처럼, 그 여인을 올려다보고 있다. 그 여인의 형상은 자유와 공화제를 의인화한 인물인 마리안이다. 그녀의 가슴은 호전적인 아마존족 여인

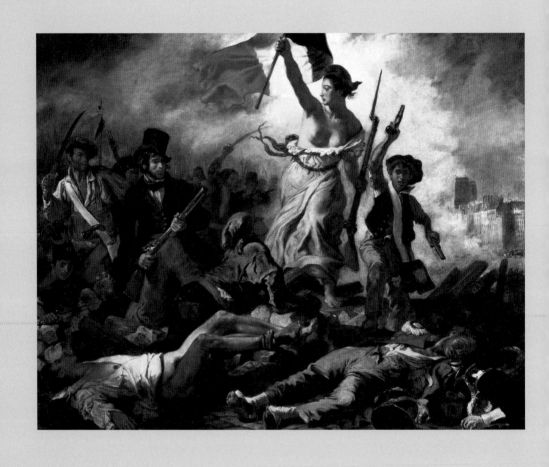

외젠 들라크루아, 〈민중을 이끄는 자유의 여신〉(1830)

의 가슴처럼 노출되어 있으며, 양손에는 각각 총과 삼색기를 들고 있다.

이 작품은 외젠 들라크루아Eugene Delacroix의 〈민중을 이끄는 자유의 여신Liberty leading the People〉(1830)이다. 이 작품은 잘 알려진 대로 1830년 프랑스에서 일어난 '7월혁명'을 묘사한 그림이다.

여기에서 두드러지게 묘사되고 있는 대상은 노동자와 거리의 젊은이들이다. 왕의 군대는 그림의 앞쪽에 옷깃도 제대로 여미지 못한 채 죽은 것으로 묘사되어 있다. 이처럼 들라크루아는 혁명의 주체가 누구였는가를 그림을 통해서 분명히 보여주고자 했다.

이때의 파리는 폐지되었다고 믿었던 압제의 구체제(앙시앵 레짐ancien régime, 1789년 프랑스 혁명 전의 절대왕정)가 부활될지도 모른다는 공포가 번져가고 있었다. 혁명 당시 처형되었던 루이 16세의 동생인 루이 18세가 1814년 망명지로부터 소환되어 나폴레옹 몰락 이후 프랑스를 다스리게 되었던 것이다.

1824년 루이 18세가 사망하자, 삼형제 중 막내인 샤를 10세가 랑스에서 화려한 중세식의 즉위식을 거행함으로써 프랑스 왕위에 올랐다. 그는 귀족들에게 옛날 칭호와 특권을 되돌려주고, 혁명 중 잃은 재산에 대한 보상으로 그들에게 10억 프랑을 수여하는 계획을 추진하였다. 더 나아가 1830년 7월 25일 샤를 10세가 언론의 자유를 탄압하고, 의회를 해산하고, 대다수의 시민들에게서 선거권을 박탈하는 등 독재적 행위를 단행하자, 민중의 분노는 더 이상 걷잡을 수 없게 되었다.

혁명이 탄생시킨 그림, 혁명을 탄생시키는 그림

마침내 1830년 7월 28일. 민중들이 일어섰다. 우리는 이때 상황이 어떠했을지 그림과 글을 통해 상상할 수밖에 없다. 독일의 시인

하인리히 하이네Heinrich Heine는 〈영국 단장斷章-1830년 11월〉에서 7월혁명을 이렇게 묘사하고 있다.

아, 파리의 위대한 1주간!
거기서 불어오기 시작한 자유에의 용기는 물론
도처에서 침실 등불을 넘어뜨렸고,
그리하여 몇몇 왕좌의 붉은 커튼이 화염에 휩싸이고,
금빛 왕관이 활활 타오르는 취침용 모자 밑에서 달아올랐다
그러나 옛 추적자들은 금방 소화용消火用 양동이를 끌어오고,
이젠 더 주의 깊게 염탐하고 다닌다

아마도 이날 파리의 풍경은 이러했을 것이다. 샤를 10세의 용병들이 좁은 골목길에 총을 쏘며 길을 내는 동안 시민들은 창문에서 가구와 빨래통, 기왓장과 연장통 등을 내던졌을 것이다. 또 용병들 다리 사이로 우마차에 가득 실은 멜론을 쏟아 붓기도 했을 터다. 그리고 마침내 승리는 시민들의 것이 되었다. 1830년 8월 3일 샤를 10세가 퇴위하고 도망치듯 망명길에 올랐기 때문이다.

이 민중봉기를 '안전한' 곳에서 지켜보던 들라크루아는 붓과 팔레트를 집어 들었다. 그는 1830년 10월 형인 샤를 앙리에게 보내는 편지에서 다음과 같이 고백한다. "나는 함께 싸우지 못했어요. 그래서 조국을 위해 적어도 그림이라도 그리려 해요." 혁명화, 그 자체라고 할 수 있는 〈1830년 7월 28일-민중을 이끄는 자유의 여신〉은 그렇게 탄생했다.

7월혁명으로 '시민왕'에 등극한 루이 필리프는 1831년 살롱 전시회에서 이 그림을 산 후 30년간 숨겨두어 다른 혁명을 점화시키는 일이 없도록 했다. 바로 이것이 한 폭의 그림이 얼마나 큰 힘을 지

닐 수 있는지 보여주는 증거가 아닐까.

물론, 들라크루아의 '소심함'을 들어 '혁명미술'의 한계에 실망하는 사람도 있을 것이다. 그렇다면 이 사람은 어떨까? 여기, 7월 혁명에 앞서서 일어난 '1789년 프랑스 대혁명' 시절, 정치에 정력적으로 참여하는 예술가의 본보기가 된 사람이 있다. 바로 혁명 초기, 로베스피에르가 이끄는 급진적 자코뱅파의 일원으로 활동한 다비드Jacques Louis David.

다비드의 걸작으로 널리 인정받는 〈마라의 죽음〉

그는 1792년에 국민공회 의원으로 선출되어 루이 16세 처형에 찬성표를 던지기까지 할 정도로 급진적인 사람이었다. 1793년까지 그는 예술위원회 위원으로서 프랑스 예술의 '자코뱅'이었고 그 때문에 '붓을 든 로베스피에르'라는 별명을 얻기까지 했다고 한다.

다비드는 예술가로서 혁명의 선전물을 제작하느라 바쁜 시간을 보냈다. 기념 메달을 만들었고 각 지방에 오벨리스크를 세웠으며 국민 축제와 정부가 주최하는 희생자들의 장엄한 장례식을 기획하기도 했다. 자코뱅당으로부터 받은 영향은 〈마라의 죽음 Death of Marat〉에 가장 잘 나

| 다비드, 〈마라의 죽음〉

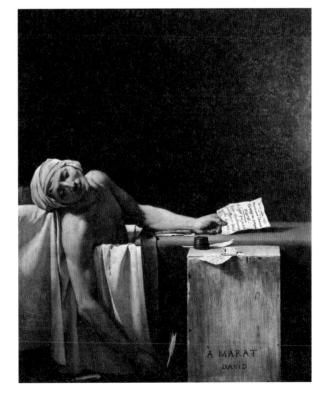

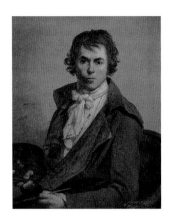

다비드, 〈자화상〉
(1794)

타나 있다. 이 그림은 혁명 지도자 마라Marat가 반대파에게 암살당한 직후인 1793년에 그린 것이다. '혁명의 피에타'라고도 불리는 이 작품은 다비드의 걸작으로 널리 인정받고 있다.

마라는 다비드와도 가깝게 지냈던 인물로, 프랑스 혁명기에 저널리스트로 활동하다가 입헌군주제를 주장하는 지롱드파에 동조한 샤를로트 코르데에게 살해당했다. 마라가 욕조 속에서 살해된 바로 다음날 그 장면을 그려달라는 청을 받은 다비드는, 현명한 인물을 잃은 데 대한 슬픔의 감정을 그림에 담았다. 1793년 10월 14일 그림이 완성된 뒤 사람들에게 그림을 소개하면서 한 다음의 말은, 다비드 역시 마라의 죽음을 진심으로 슬퍼하고 있었음을 드러내고 있다.

시민 여러분, 사람들은 나의 작품에서 그들의 친우를 찾아보고자 합니다. 그들은 나에게 "다비드, 붓을 들어 마라의 원수를 갚으시오. 죽음으로 변모된 마라의 얼굴을 보고 원수들의 얼굴이 창백하게 되도록 하시오"라고 권고했습니다. 나는 사람들의 말을 받아들였습니다.

그림에서 마라는 집안으로 들어오기 위해 암살자가 거짓으로 써 보냈던 편지를 아직도 쥐고 있다. 편지에 피가 묻어 있지만 샤를로트 코르데라는 범인의 이름은 선명하게 보인다. 마라의 목 아랫부분에 난 상처에서 흘러나온 피가 욕조에 고여 있으며, 그의 오른손 옆을 보면 핏자국이 남은 단도가 보인다. 여기저기에 남은 핏자국이 이 끔찍한 죽음의 비통함을 더해준다. 다비드는 욕조 앞에 놓인 낡은 나무 탁자를 통해 마라의 검소함을 강조하면서 이 탁자의 전

면에 마치 묘비처럼 마라를 추모하는 사인을 그려 넣고 있다.

예술은 사회적 토대의 일부가 되어야 한다

1793년 10월 15일, 다비드는 〈마라의 죽음〉을 국민의회에 넘겨주었다. 〈마라의 죽음〉은 혁명의 상징 자체가 되었고, 사람들은 복제품을 향불연기가 피어오르는 교회 제단 위에 전시했다. 심지어 복제품을 십자가상이나 왕의 초상화들 대신 관청 사무실에 걸게 할 계획까지 세워졌다. 그러나 한발 앞서 로베스피에르가 실각했고, 다비드는 체포되었다. 1795년 2월 10일, 다비드의 그림이 국민의회 회의장에서 제거되었다. 잘 보관되어 있던 마라의 심장은 이때 화장되었고, 그 재는 몽마르트르의 하수도에 뿌려졌다고 한다.

이후 다비드는 보나파르트주의자(나폴레옹 지지자)로 변신해 비난을 받기도 하지만, 그의 공은 결코 무시될 수 없을 것이다. 왜냐하면 그는 특권계층의 호사스런 취미에 봉사하는 미술이 당대 미술의 주류였음에도 불구하고 민중들 내면에 잠든 혁명정신을 깨울 수 있는 작품들을 주로 생산해냈기 때문이다. 그의 작품 덕분에 예술은 혁명과 어깨를 나란히 하는 정치적 신조가 되었다. 예술은 단순한 장식품이 아니라 '우리 사회를 지탱하는 대들보'가 되어야 한다는 것이다.

이는 앞서 살펴본 들라크루아의 〈민중을 이끄는 자유의 여신〉이 그려진 시기에서 가만히 머물러 있지 않는 것만을 봐도 알 수 있다. 이 그림은 현재까지 이어지며 타임지를 장식하는 세계민과고, 거리연극으로, 또 남아프리카공화국 넬슨 만델라의 무혈혁명을 기념하는 그림으로 다양하게 변주되고 있다.

따라서 영국의 낭만주의 시인 윌리엄 워즈워스William

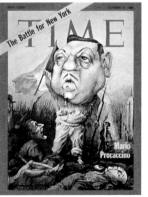

〈타임〉
1969년 10월호 표지.
당시 뉴욕시장 선거에 출마한 마리오 프로카치노가 물의를 일으키자 일러스트레이터 에드워드 소렐이 〈민중을 이끄는 자유의 여신〉을 패러디해 프로카치노를 풍자했다. '뉴욕의 전쟁'이라는 커버 기사의 제목 아래 프로카치노는 자유의 여신처럼 총과 깃발을 들고 서 있다. ⓒ1969 by Time

Wordsworth가 1789년 프랑스 혁명에 참가한 사람들을 두고 한 다음의 글은 현재까지 유효하다.

그 여명기에 살아있다는 것은 축복이었다.
게다가 젊다는 것은 참으로 천국과도 같았다!

INTERMEZZO
by 이유리

'예술가는 아름다움만을 추구하며 캔버스 안에 갇혀 있어야 하는 존재일까?' 이 글을 쓰며 제일 먼저 떠오른 의문은 이것이었습니다. 단발머리 여고 시절, 우리나라 문학사 시간에 배웠던 유명한 논쟁도 아울러 기억났습니다. 바로 '순수시'와 '참여시'의 논쟁.

시인은 현실에 대해 적극적으로 비판하고 고발하면서 현실 변혁을 위해 노력하는 비판적 지성이 되어야 한다는 '참여시파'와 시의 본질과 예술성, 순수성만을 추구하는 문학인이 되어야 한다고 주장하는 '순수시파'의 대립. 돌이켜보면 저는 '참여시파'의 주장에 더 마음이 기울었던 것 같습니다. '사회 현실과 무관하게 우리는 문학의 길에만 침잠하련다'라는 목소리. 어찌 보면 큰 대가와 희생을 치를 수도 있는 현실 비판에 마음 놓고 등 돌릴 수 있는 떳떳한 변명거리가 될 수도 있다고 생각했기 때문입니다. 함께 배웠던 참여시파 시인들의 가시밭길 행보가 더욱 빛나보였음은 물론입니다.

마찬가지로 프랑스 혁명에 투신한 예술가들의 그림을 보면서 비슷한 감정을 느꼈습니다. 화병에 꽂힌 꽃 하나만 그리는 삶을 선택할 수 있었음에도 그들은 현실을 고발하고 맞서 싸우는 삶을 택했습니다. 빛과 그림자는 함께 존재하는 법인지, 물론 시대가 어떻게 바뀌느냐에 따라 이들의 운명도 함께 너울졌지만 말입니다.

더 생각해보기

A. 토크빌 지음, 이용재 옮김, 《앙시앵 레짐과 프랑스 혁명》, 박영률 출판사, 2006.
칼 마르크스 지음, 안효상 옮김, 《프랑스 내전》, 박종철출판사, 2003.

내게 천사를 보여달라, 그러면 그릴 수 있을 것이다

쿠르베
〈돌 깨는 사람들〉(1849)
Gustave Courbet 〈The Stone Breakers〉

지금 보면 별 새로울 것이 없는 이 그림. 하지만 이 그림이 세상에 나왔을 때인 1849년에는 사정이 달랐다. 논란을 넘어 가히 혁명적이었던 것.

〈돌 깨는 사람들The Stone Breakers〉 속에 나오는 두 인물은 사회의 변두리에서 살아가는 노동자, 구체적으로는 채석장에서 작업하고 있는 어린 소년과 노인이다. 중노동을 감당하기에는 힘겹게 보이는, 게다가 낡고 헤진 셔츠와 조끼를 입은 어린 소년과 노인을 모델로 하여 고된 노동을 하며 살아가야 하는 서민들의 삶의 단면을 극명하게 보이주고 있다.

바로 이 점이 문제였다. 당시 아카데미는 고상한 그림은 반드시 고상한 인물을 그려야 하며 노동자나 농민은 네덜란드의 전통적인 풍속화에나 적합한 주제라고 믿고 있었기 때문이다. 또 예술의 목

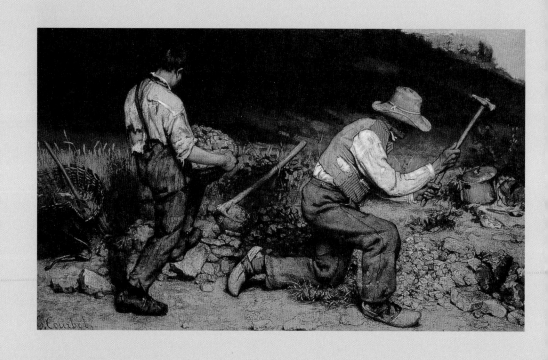

귀스타브 쿠르베, 〈돌 깨는 사람들〉(1849)

적은 아름다움이며, 그것을 위해서는 왜곡과 변형이 가능하다는 것이 당시의 예술가들의 가치관이었다.

프랑스 혁명 전만 해도 귀족 취향의 감미롭고 경쾌한 미술이 화단을 장악하고 있었다. 일명 로코코 미술. 귀족들의 세속적인 취향에 맞는 선정적이고 장식적인 그림으로 유명한 로코코 화풍의 특징은 귀족의 최신 패션을 화폭에 담는다든지 유흥을 즐기고 있는 귀족들, 그들의 영지에 느긋하게 앉아 있는 영주들의 그림들로 가득했다. 쟝 오노레 프라고나르Jean-Honore Fragonard의 〈그네 The swing〉(1767)는 로코코 미술의 대표작이라 할 만하다.

에로티시즘과 연인들의 로맨틱한 이야기를 쾌락주의에 입각해 표현한 '귀족 취향의 로코코 그림'과 노동자의 일상을 적나라하게 그려낸 〈돌 깨는 사람들〉의 차이는 더 이상 설명하지 않아도 될 듯하다. 〈돌 깨는 사람들〉이 얼마나 새로웠는지는, 당시 화단을 풍미했던 작품과 비교해봐도 금방 알 수 있다.

이 작품은 프랑스의 대가 앵그르Ingres의 〈그랑드 오달리스크Le

앵그르,
〈그랑드 오달리스크〉

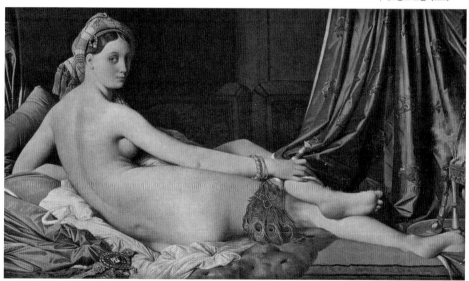

오노레 프라고나르, 〈그네〉
그네를 밀어주는 남편과 그네의 앞쪽 풀숲에 숨어 있는 정부情夫 사이에서 장난스런 유희를 즐기고 있는 귀부인

Grande Odalisque〉(1814)다. 오달리스크란 엄밀히 따지면 오스만터키 제국의 후궁들이 거처하는 할렘에서 시중을 드는 노예를 말하지만, 당시 유럽인들은 할렘의 여자들을 모두 오달리스크라고 불렀다. 당시에 오달리스크 그림은 동양적인 아름다움에 대한 귀족들의 호기심과 욕구를 채우기 위해 많이 그려졌다고 한다.

그런데 앵그르의 작품 속 오달리스크의 신체 비례는 현실적이지 않다. 허리가 이상하게 길고 엉덩이는 지나치리만큼 풍만하다. 이는 앵그르가 여성의 몸을 있는 그대로가 아니라 더 아름답다고 느끼는 형태로 일부러 바꿔서 그린 탓이다. 즉 앵그르가 이 그림을 그린 목적은 할렘 여성을 사실적으로 그리는 데 있었던 것이 아니라 현실에는 존재하지 않는 이상적인 미를 추구하는 데 있었다.

이런 '이상적인 미'를 추구하는 화단에서, 앞서 본 〈돌 깨는 사람들〉을 그린 이 남자의 등장이 어떤 파장을 몰고 왔을지 보지 않아도 눈에 훤하게 그려진다.

아름다움이 아니라 진실을 원한 쿠르베

스물일곱의 이 남자. 몇 번의 살롱전 입선 때문인지 다소 오만하게 보이기도 한다. 하지만 이 남자는 이후 죽을 때까지 가난한 사람들의 벗으로서 부르주아적 이상을 경멸하며 '혁명적인 삶'을 살게 된다. 프랑스의 쥐라 산맥 부근에서 농부의 아들로 태어난 이 남자는 서양미술사에서 가장 혁명적인 화가 가운데 한 사람으로 평가받고 있다. 왜냐하면 그는 유럽미술의 오랜 전통을 깨고 종교와 신화를 주제로 한 그림을 단 한 점도 그리지 않았기 때문이다.

그는 자신의 그림에서 고대의 신들을 모두 추방시키고 대신 민중들의 평범한 일상을 자신의 그림 안으로 초대했다. 마치 사진을 찍는 것 같이 정직한 눈으로, 있는 그대로의 현실을 화폭에 담았다. 그가 앵그르에게 던진 다음의 말이 이 같은 그의 신념을 잘 나타내준다.

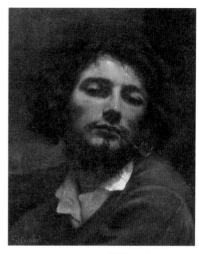

귀스타브 쿠르베,
〈파이프를 물고 있는
남자(자화상)〉
(1848~1849)

> 내게 천사를 보여 달라, 그러면 나는 천사를 그릴 수 있을 것이다.

앵그르가 기겁할 만한 말이다. 사실 앵그르는 앞서 본 〈그랑드 오달리스크〉 속 할렘의 여자 역시 한 번도 본 적이 없었으며 순전히 상상으로 그렸기 때문이다.

이 남자, 바로 귀스타브 쿠르베Gustave Courbet(1819~1877)다. 그는 '살아있는 예술을 만든다Faire de l'art vivant'는 신념으로 사회적 진실과 예술적 진실을 근본적으로 같은 것으로 보았다. 사회적 진실을 그려내기 위해서는 아름다움은 포기해야 했다. 하지만 쿠르베는 개의치 않았다. 그는 아름다움이 아니라 진실을 원했기 때문이다.

그는 자신의 그림이 부르주아들의 인습을 깨뜨리기를 바랐고, 그로 인해 부르주아들이 충격을 받아 자만으로부터 벗어나기를 원했다. 현실에 타협하지 않는 순수함, 바로 그것이 그가 추구했던 예술이었다. 그가 1854년에 썼다는 편지에는 이러한 그의 성격이 잘 드러나 있는 구절이 있다.

> 나는 그림으로 먹고 살면서 단 한순간이라도 원칙을 벗어나거나 양심에 어긋나는 일은 하고 싶지 않네. 또 누구를 기쁘게 해주기

위해 아니면 쉽게 돈을 벌기 위해 그림을 그리고 싶지도 않네.

실제로 그의 그림은 그러했다. 다음 그림을 보자.

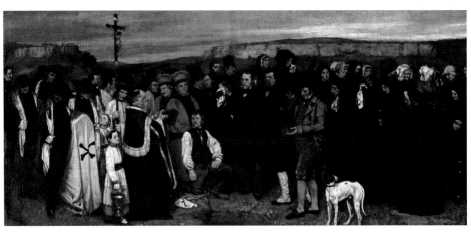

귀스타브 쿠르베,
〈오르낭의 장례식〉
(1849~1850)

한 농부의 죽음을 계기로 삼아 모인, 소도시를 구성하고 있는 모든 계급계층들을 실물크기로 그렸다. 기존의 전통 역사화가 웅장함을 강조하거나 과장하는 데 반해 이 작품은 작은 시골마을 오르낭의 장례식 이야기를 소박하고 진실하게 재현해 당대 미술계에 큰 논란이 되었다. 지나치게 사실적이어서 불경스럽다는 비난이 논란의 내용이었다. 커다란 캔버스를 역사적 사건이나 영웅들의 서사로 채운 것이 아니라 죽음을 맞이한 시골사람들을 주인공으로 그려낸 것도 역시 비판의 표적이 되었다.

쿠르베는 '존엄함은 신과 영웅들만의 전유물'이라는 인습을 깨뜨리고 40여 명이 넘는 대중들에게 존엄성을 부여하는, 가히 '예술혁명'이라도 불러도 좋을 도전을 해낸 것이다.

하지만 쿠르베가 그런 비판에 크게 신경 쓴 것 같지는 않다, 그는 1851년에 쓴 어느 편지에서 다음과 같이 말했다.

나는 사회주의자일 뿐 아니라 민주주의자요, 공화주의자입니다. 한마디로 말해서 혁명의 지지자이며 무엇보다도 리얼리스트, 즉 진짜 진실의 참다운 벗입니다.

그가 '사회주의자'를 자처하게 된 데는 1840년 파리에서 무정부주의자인 프루동Pierre-Joseph Proudhon의 사상을 접하게 된 것이 컸다. 프루동의 사상적 세례를 받은 쿠르베가 예술의 리얼리티를 형태나 색채 등에서 찾지 않고, 부르주아들로부터 착취당하는 서민들의 삶과 비인간적인 사회 속에서 찾았던 것은 오히려 당연한 결과였다. 즉 그의 '사실주의'는 단지 그 시대의 모습을 아는 것뿐 아니라 그러한 앎을 바탕으로 해서 바른 사회를 만들기 위해 직접 행동하는 것이었던 셈이다.

혁명가 쿠르베

뼛속깊이 혁명적인 사람이었던 그의 성격은 비단 미술에서뿐 아니라 그의 삶 자체에서도 드러난다. 그는 미술계와 사회, 정부의 권위주의를 증오했다. 그래서인지 쿠르베는 정치활동에도 적극적이었다. 그는 1871년 3월 18일부터 5월 27일까지 파리에 수립되었던 세계 최초의 노동자 민중 자치정부인 파리코뮌의 평의회 의원으로 참가하여 미술인 동맹의 대표로도 활동했다. 쿠르베는 파리 코뮌에 적극적으로 참여해 미술부 장관, 파리예술가연맹의 위원장, 루브르 박물관의 책임관리자로 활동했다.

부패한 전제왕정을 무너뜨리고 근대 시민사회를 성립시킨 프랑스 대혁명. 그 마지막 단계였던 '파리코뮌'은 불과 두어 달밖에 지속되지 못한, 허술한 '바리케이드 정권'이었지만 역사상 최초의 노동자 민중 자치정부였다.

코뮌 평의회 의원들은 사회개혁에 착수했는데 그 내용은 노동조건 개선, 소유자가 포기한 공장 접수, 협동적 생산과 급진적인 교육개혁 등 종전의 노동운동과 프랑스의 사회주의자들의 요구를 반영한 것이었다. 그러나 영광은 오래가지 않았다. 당시 코뮌 지배 아래 파리에서 발행된 신문에 실린 칼럼이 이를 말해준다.

이제 시의 시대는 끝났다. 곧 지루한 산문의 시대가 시작될 것이다.

승리에 도취된 파리 시민들에게 환호성을 멈추고 곧 닥칠 정부군과의 결전을 준비하라는 뜻이었다. 정부군은 파리를 포위한 채 코뮌이 식량부족으로 지치기를 기다렸다. 코뮌은 초기의 축제 분위기와는 달리 점차 가혹해지는 식량난에 시달려 동물원의 동물을 살육하고 심지어는 애완동물과 쥐까지 잡아먹었다고 한다. 이를 알아차린 정부군은 5월 21일 공격을 개시했고 훗날 역사책에 '피의 일주일'로 기록되는 정부군과의 격렬한 시가전 끝에 28일 코뮌은 무너졌다.

쿠르베는 코뮌이 무너진 뒤, 방돔 광장의 나폴레옹 석주를 파괴한 죄로 감옥에 보내진다. 몇 개월 뒤에 병보석으로 풀려나기는 했지만 프랑스 정부에 의해 전 재산이 몰수되었고, 새로운 기둥을 세우기 위한 비용으로 생전에 그가 도저히 갚을 수 없는 막대한 벌금이 부과되자 쿠르베는 스위스로 탈출한다. 이때 그의 나이 54세. 그리고 그는 스위스의 호반에서 망명생활을 한 지 4년 만에 객사하고 만다.

말년이 쓸쓸하긴 했지만 그는 자신의 신념에 따라 삶을 선택하고 그 길을 올곧게 걸어간, 그래서 행복했던 예술인으로 앞으로도 기록될 것이다. 쿠르베는 자신 스스로 예술가이기 이전에 사회에 힘

이 되는 인간으로서 인정받길 원했고, 부르주아적 세계로부터 자유로워지기 위해 그림을 택했다. 그리고 현재까지도 그와 그의 그림은 자신이 원하는 대로 평가받고 있다.

더 나아가 쿠르베의 리얼리즘은 예술가가 '무엇을 왜 그려야 하는가?'라는 문제를 사회적 현실로부터 찾으려 했던 최초의 유파였다는 점에서 서양미술사에 큰 족적을 남겼다는 평가다.

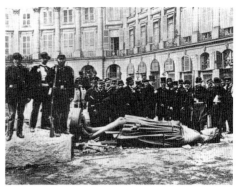

그렇다. 앞서 본 〈돌 깨는 사람들〉은 당시에는 화단과 관객들에게 충격을 주었을지 모르지만 지금은 진부하게 느껴질 정도의 그림이 되었다. 그러나 이는 거저 얻어진 것이 아니다. 캔버스의 오를 권리를 배타적으로 소유하고 있었던 귀족들로부터 등을 돌리고 노동자와 농민에게도 따뜻한 시선을 주었던 쿠르베가 아니었다면, '사회적 메시지로서의 예술'을 주장해 당대의 예술가들과 부르주아들의 거센 비난을 받았고, 그 비판을 꿋꿋하게 이겨냈던 쿠르베의 신념이 아니었다면, 우리가 〈돌 깨는 사람들〉을 보고 별 감흥이 없이 지나칠 수 있었을까. '사실주의'의 문을 활짝 열어젖힌 쿠르베를 우리가 반드시 기억해야 할 이유가 바로 이것이다.

솔직히 저도 그렇습니다. 제게 그림은 마음의 휴식을 주죠. 그런데 일상에서 지친 마음을 어루만지기 위해 화집을 펼치거나 미술관에 갔는데, 현실을 적나라하게 고발하는 그림과 마주한다면 어떨까요? 가뜩이나 현실에 치여 힘든데 왜 그림을 보면서까지 마음을 불편하게 해야 하냐고 항변한다면 할 말이 없습니다. 하지만 좀더 생각해보면 한줌의 항의꺼리도 안 된다는 점을 깨달을 수 있습니다.

우리에게 위안과 기쁨을 주는 화려한 그림은 넘쳐나지만 세상을 바꿀 수 있는 그림은 너무나 적습니다. 거친 현실에서 지친 우리를 직접적으로 위로해주는 그림도 중요하지만 우리를 힘들게 하는 그 까칠한 현실을 비판하고 나아가 바꿔나갈 수 있도록 우리의 등을 떠미는 그림이 더 중요하지 않을까요. 그 그림을 보고 힘을 얻어서 이 이상 불편할 수 없는 현실을 바꾸게 된다면야, 그림이 마음의 위안거리로 기능할 필요가 없어지겠지요. 그 이상의 위치에 등극할 수도 있고요.

쿠르베는 그런 면을 제일 먼저 간파한 듯합니다. 당대 현실을 감안했을 때 쿠르베는 자신의 그림 역시 당장은 불편한 느낌을 주지만, 궁극적으로는 현실 안에서 행복할 수 있도록 힘을 준다는 점을 염두에 두지 않았을까요. 그런 면에서 쿠르베의 그림을 비롯한 현실고발 작품들 역시 원론적으로 우리에게 마음의 휴식을 주는 그림이 아닐까 싶네요.

더 생각해보기 ─────────────────────────────

재원 편집부 엮음, 《쿠르베-재원 아트북 18》, 재원, 2004.
오광수 엮음, 《쿠르베-서양의 미술 25》, 서문당, 1994.

혁명을 꿈꾸는 자여, 이 노래를 부르라!

인터내셔널 가
(1888)

16세의 봉제공 엠마 리이스가

체르노비치에서 예심판사 앞에 섰을 때

그녀는 요구받았다

왜 혁명을 호소하는 삐라를 뿌렸는가

그 이유를 대라고

이에 답하고 나서 그녀는 일어서더니 노래하기 시작했다

인터내셔널을

예심판사가 손을 내저으며 제지하자

그녀의 소리가 매섭게 외쳤다

기립하시오! 당신도! 이것은

인.터.내.셔.널이오!

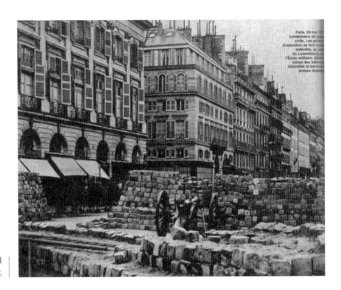

1871년 5월 28일에 무너진 파리코뮌의
마지막 바리케이드

머리칼이 솟구치고 온 몸에 강한 전류가 흐를 듯한 이 시는 독일의 유명한 극작가 베르톨트 브레히트Bertolt Brecht의 《예심판사 앞에 선 16세의 봉제공 엠마 리이스》다. 어리다 못해 젖비린내가 날 것 같은 16살 소녀가 자신의 운명을 좌지우지하는 판사봉을 들고 고압적으로 앉아 있는 판사 앞에서 당당하게 부르는 곡은 다름 아닌 〈인터내셔널〉이었다.

엠마 리이스가 실존 인물인지 아닌지에 대해서는 논란이 분분하지만, 어쨌든 비장함을 넘어 섬뜩함까지 느끼게 하는 이 시는 우리나라에서 인터내셔널 가를 부르기 전에 선동하는 구호로 많이 사용된다. 16살의 엠마 리이스뿐 아니라 전 세계에서 사회주의 혁명을 꿈꾸는 이들이 너나 할 것 없이 부르는 〈인터내셔널〉이 혁명의 폐허 속에서 탄생한 것은 어찌 보면 필연이리라.

파리코뮌이 탄생시킨 〈인터내셔널〉

〈인터내셔널〉이 탄생한 곳은 1871년의 프랑스 파리. 당시 55세의

직물제도사 외젠 포티에Eugene Pottier는 파리에 노동자 민중의 자치 정부가 들어서는 모습을 보며 감격의 눈물을 흘렸을 것이다. 칼 마르크스Karl Marx가 세계 최초의 노동자 민중 자치정부로 평가한 '파리코뮌'은 프랑스와 프로이센 간의 전투 속에서 탄생했다.

계속되는 실정으로 민심을 잃은 나폴레옹 3세의 제2제정은 한술 더 떠 프로이센과의 전투에서 속수무책으로 패배하고 대책 없이 항복하려는 무능력한 모습을 보여주었다. 이러한 상황에 대해 국민들의 불만이 폭발하게 되고, 자코뱅, 블랑키스트 등이 주축이 된 혁명세력들은 파리를 중심으로 자치정부인 코뮌을 형성하게 된다.

파리 시민들이 직접선거를 통해 선출한 80여 명의 코뮌 평의회 의원들 중 상당수가 노동자였다. 이 평의회의 일원이었으며 급진적 자코뱅이었고, 무정부주의자 프루동으로부터 사상적 세례를 받은 외젠 포티에는 훗날 전 세계 혁명가들의 노래가 될 〈인터내셔널〉의 가사를 쓰게 된다. 당시 소설가이자 저널리스트이며 코뮌 평의회의 일원이었던 쥘 발레스Jule Vallés는 그날의 광경을 다음과 같이 표현했다.

> 그 어떤 날인가. 대포의 포문을 금빛으로 비추는 따뜻하고 밝은 태양. 이 꽃다발의 향기. 깃발의 물결. 푸른 시냇물처럼 고요하고 아름답게 흘러가는 혁명의 이 졸졸거리는 소리. 두근거리는 이 설레임. 이 서광. 금관악기의 이 팡파레. 동상銅像의 이 반사. 이 희망의 불꽃. 명예의 이 기분 좋은 향기. 거기에는 승리한 공화주의자의 규대를 한히고 천천히 하는 그 무엇이 있다. 오. 위대한 파리여.

모든 국민의 완전한 무상의무교육, 집세와 만기수표의 지불유예, 노동자 자주관리와 집단소유, 노동자의 최저생활보장, 징병제와 상

비군 폐지, 인민군 창설 등 당시로서는 상상하기 힘든 혁명적이고 급진적인 조치들을 취한 파리코뮌은 72일 만에 기존의 보수반동 지배세력들에 의해 수만 명이 무참하게 살해당하면서 무너졌다.

세계 최초의 노동자 민중 자치정부 실험은 이렇게 실패로 끝났지만 이 위대한 실험에 대한 숭고한 기억은 외젠 포티에의 시에 담겨 혁명가 〈인터내셔널〉로 남았다. 당시의 혁명가들은 〈인터내셔널〉을 프랑스의 국가인 〈라 마르세예즈La Marseillaise〉에 맞춰서 불렀다. 지금 불리는 〈인터내셔널〉의 노래 가락은 1888년에 역시 프랑스인인 피에르 드제이테Pierre Degeyter가 작곡했다.

이렇게 혁명 속에서, 수만 명의 피울음 속에서 탄생한 〈인터내셔널〉은 인류 최초의 성공한 사회주의 혁명인 러시아 혁명에서도 모습을 드러낸다. 1917년에 드디어 혁명에 성공한 러시아의 사회주

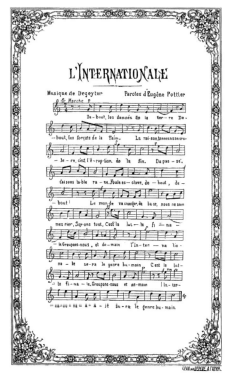

〈인터내셔널〉
프랑스판 원본

의자들은 자신들이 건설한 소비에트연방의 국가로 〈인터내셔널〉을 채택한다. 혁명가 블라디미르 일리치 레닌은 자신이 친히 〈인터내셔널〉의 가사를 러시아어로 번역했다. 그리고 1944년에 〈소련찬가〉를 국가로 정하기 전까지 〈인터내셔널〉은 소련의 공식 국가로서 불리게 된다.

프랑스 혁명을 통해 탄생하고 러시아 혁명의 세례를 받은 〈인터내셔널〉은 자연스럽게 전 세계 사회주의자들로부터 공식 혁명가로서 암묵적인 '권위'를 부여받게 된다. 혁명을 꿈꾸는 모든 곳에서 〈인터내셔널〉은 그곳의 언어로 옷을 갈아입었다. 그러나 언어라는 '형식'은 달라도 그 안에

담긴 '내용'은 자신이 처음 태어난 파리코뮌 시절부터 변하지 않았다. 그것은 바로 '혁명'이라는 내용이다.

전 세계가 동시에 〈인터내셔널〉을 부르는 노동절

〈인터내셔널〉이 전 세계적으로 동시에 울려퍼지는 날이 있다. 그것은 바로 5월 1일, 노동절이다. 이 날이면 전 세계의 노동자들은 자신이 속한 지역에서 대규모의 집회를 열고 각자의 언어로 된 〈인터내셔널〉을 부른다. 이 전통은 꽤나 오래된 것이어서 1890년을 그 기원으로 잡을 수 있다. 들여다보면 5월 1일 노동절의 유래는 〈인터내셔널〉의 유래만큼이나 처절하다.

1886년 당시 미국 시카고의 노동자들은 하루에 16시간이나 일하면서도 죽지 않을 만큼의 임금만을 받는, 그야말로 하루하루가 지옥과 같은 삶을 살고 있었다. 불만이 극도에 달한 노동자들은 5월 1일에 하루 8시간 노동을 요구하는 총파업에 들어간다. 그러나 이러한 노동자들의 정당한 요구에 대해 정부는 경찰을 투입했고, 5월 3일 농기계 공장에서 농성 중이던 노동자들에게 발포하면서 어린 소녀를 포함해 6명의 노동자가 살해당한다.

이러한 경찰의 만행에 화가 머리끝까지 난 노동자들은 5월 4일 헤이마켓 광장에서 30만 명이라는 엄청난 규모로 모인다. 그런데 집회 말미에 누군가에 의해서 폭탄 테러가 일어나 많은 사상자가 발생했고, 경찰은 테러의 주모자로 노동운동가 8명을 체포한다. 법정에 선 그들은 모두가 사형과 징역형을 선고받았다. 그러나 그로부터 7년에 지나서 폭탄 테러가 자본가들에 의해 조작된 것이었임이 밝혀졌다. 당시 사형선고를 받은 미국의 노동운동가 스파이즈는 다음과 같은 법정 최후진술을 했다.

만약 그대가 우리를 처형함으로써 노동운동을 쓸어 없앨 수 있다
고 생각한다면, 그렇다면 우리의 목을 가져가라! 가난과 불행과 힘
겨운 노동으로 짓밟히고 있는 수백만 노동자의 운동을 없애겠다
면 말이다! 그렇다. 당신은 하나의 불꽃을 짓밟아버릴 수는 있다.
그러나 당신의 앞에서, 뒤에서, 사방팔방에서 불꽃은 꺼질 줄 모르
고 들불처럼 타오르고 있다. 그렇다, 그것은 들불이다. 당신이라도
이 들불을 끌 수는 없으리라.

1889년 7월, 프랑스 혁명 100주년을 기념해서 세계 여러 나라의
혁명가들이 모인 제2인터내셔널 창립대회에서는 시카고 노동자들
의 8시간 노동쟁취 투쟁을 기념해서 1890년 5월 1일을 '노동자 단
결의 날'로 정하고 세계 각지에서 동시 다발적인 시위를 벌이기로
결정한다. 이것이 노동절의 유래다. 노동절은 이렇듯 〈인터내셔널〉
만큼이나 처절하게 세상에 태어났다.

깨어라, 노동자의 군대! 굴레를 벗어 던져라!
정의는 분화구의 불길처럼 힘차게 타온다!
대지의 저주받은 땅에 새 세계를 펼칠 때!
어떠한 낡은 쇠사슬도 우리를 막지 못 해!
들어라 최후 결전 투쟁의 외침을!
민중이여 해방의 깃발 아래 서자!
역사의 참된 주인 승리를 위하여!
참 자유 평등 그 길로 힘차게 나가자!
인터내셔널 깃발 아래 전진 또 전진!

우리나라에서 위와 같이 번역된 〈인터내셔널〉의 가사는 각 나라

마다 사정에 따라 약간씩 차이가 있다. 가사뿐 아니라 곡 자체도 재즈 연주곡이나 피아노 독주용으로 편곡되는 등 다양하게 변주되고 있으며, 특히 영화의 배경음악으로도 자주 등장해서 영화팬들에게는 낯설지 않은 음악이다.

특히 스페인 내전을 다룬 켄 로치Ken Loach 감독의 〈랜드 앤 프리덤Land and Freedom〉(1995)에서는 파시스트에 맞서 싸우는 국제 저항군들이 전사한 동지를 묻으며 〈인터내셔널〉을 부르는 장면이 나오는데 〈인터내셔널〉의 의미를 잘 살린 명장면으로 회자

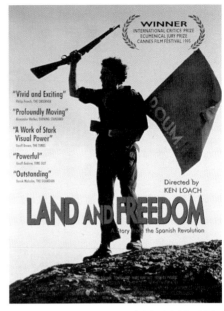

〈인터내셔널〉을 인상적으로 사용한 켄 로치 감독의 〈랜드 앤 프리덤〉

되고 있다. 사연 많은 노래인 〈인터내셔널〉은 이외에도 수많은 예술가들에게 다양한 방식으로 '혁명적' 영감을 불어넣어주고 있다.

1871년 '파리코뮌'의 혁명적 열정과 좌절 속에서 탄생한 〈인터내셔널〉은 130여 년의 긴 세월 동안 전 세계 곳곳에서 혁명가들의 입을 통해 온갖 모습의 혁명을 목도했다. 〈인터내셔널〉이 바라본 곳에는 착취당하고 억압받는 민중들이 있었고, 그들은 노동해방, 인간해방의 염원을 담아 〈인터내셔널〉을 불렀다. 아니 지금도 부르고 있다. 온 인류가 더 이상 〈인터내셔널〉을 부를 필요가 없어질 그때가 과연 언제쯤 올 것인가?

필자가 지닌 큰 약점이 한 가지 있습니다. 가사를 외우는 노래가 거의 없다는 사실인데요. 노래방에서야 가사가 화면에 나오기 때문에 보면서 부를 수 있어 문제가 없지만 회식자리 같은 곳에서 돌아가며 노래를 부른다면 참 난감합니다. 이런 필자가 가사를 외우고 있는 몇 안 되는 노래 중 하나가 〈인터내셔널〉입니다.

이 곡의 가사를 외우는 과정도 쉽지 않았습니다. 대학 시절 동아리 노래책에 있는 〈인터내셔널〉의 악보를 여러 번 보며 부르고 또 불러서 간신히 1절을 다 외웠는데요. 기억력이 좋은 사람들은 집회에서 몇 번 따라 부르기만 하면 쉽게 노래 가락과 가사를 외우던데 참 부럽더군요.

그래도 열심히 외워둔 덕분에 이른바 '운동권'이 모이는 곳에서 술판이 벌어지고 돌아가며 노래를 부를 때 필자는 오른손 주먹을 불끈 쥐고 팔뚝질을 해가면서 〈인터내셔널〉을 힘차게 부릅니다. 재미있는 사실은 의외로 이 곡을 제대로 부를 수 있는 운동권이 많지 않다는 겁니다.

더 생각해보기 ─────

위키피디아 http://en.wikipedia.org/wiki/Internationale
다큐멘터리 〈인터내셔널 가, 역사와 전망The International〉(2000), 피터 밀러 감독.

'민요'보다
강한 음악은 없다

민요
〈새야 새야 파랑새야〉 (1894)

세상에서 가장 강력한 힘을 가진 음악들은 어떤 것일까?

클래식 음악을 좋아하는 사람들은 베토벤이나 말러의 교향곡들을 떠올릴지도 모르겠다. 대규모의 오케스트라와 합창단이 뿜어내는 압도적인 사운드, 그리고 자신의 모든 작곡기술과 영혼을 담아낸 숭고한 음악이 만나는 순간을 목격한다면 과연 그렇게 생각할 수도 있겠다. 대중음악을 좋아하는 사람들은 비틀즈나 나훈아를 떠올릴 수도 있겠다. 연령과 성별, 계층 등을 초월해서 모든 사람들에게 인기를 얻고 있는 이들의 음악은 강력한 힘을 가졌다는 평가에 모자람이 없는 듯하다. 사실 음악에 대한 취향은 가 사람마다 다를 터이니 가장 강력한 힘을 가진 음악이 무엇이냐는 질문에 대한 대답은, 어쩌면 모든 사람이 다를 것이다.

그러면 이제 필자도 위의 질문에 대답을 해야 할 것 같다. 필자는

세상에서 가장 강력한 힘을 가진 음악을 '민요'라고 생각한다. 누가 가사를 썼는지, 누가 곡을 지었는지조차도 알 수가 없는 정체불명의 민요가 가장 강력한 힘을 가졌다는 답에 고개를 가로젓는 사람이 있을지도 모르겠다. 그렇다면 필자가 지금부터 그렇게 생각하는 이유를 몇 가지 예를 들어 설명할 테니 그 내용을 보고나서 고개를 젓는 것도 늦지는 않을 것이다.

〈새야 새야 파랑새야〉, 한국민요

새야 새야 파랑새야
녹두밭에 앉지 마라
녹두꽃이 떨어지면
청포장수 울고 간다

아이들도 쉽게 따라 부를 수 있는 수수한 가락의 이 노래. 아마 대한민국의 국민이라면 이 노래를 모르는 사람이 없으리라. 그리고 역시 대부분의 사람이 이 노래가 1894년에 있었던 동학농민운동과 깊은 연관이 있다는 것을 알고 있다.

당시 조선은 외세의 침략에 나라의 운명이 풍전등화인 상황인데도 관리들은 자신의 사리사욕만 챙기면서 농민들에게서 고혈을 짜내고 있었다. 고부군수 조병갑의 폭정에 반기를 든 전봉준과 농민들은 곳곳에서 탐학을 일삼는 관리들을 쫓아내고 농민자치기구인 집강소를 두어 외세를 몰아내고 썩은 세상을 바로잡기 위한 개혁을 추진했다. 그러나 외세를 등에 업은 지배계급은 동학농민군을 무자비하게 탄압했다. 결국 동학농민군은 우금치에서 결정적인 패배를 당하고 전봉준이 내부 밀고자에 의해 붙잡혀 처형되면서 막

을 내린다.

비록 농민이 주인 되는 세상을 꿈꾸면서 분연히 일어났던 전봉준과 동학농민군의 시도는 40만 명이 희생되면서 실패로 끝났지만, 당시 조선의 인민들이 전봉준을 생각하는 마음은 〈새야 새야 파랑새야〉

| 잡혀가는 전봉준

에 담겨서 지금도 '민요'로 전해지고 있다.

대부분의 민요 가사라는 것이 그렇듯이 〈새야 새야 파랑새야〉 역시 해석을 놓고 의견이 분분하다. '파랑새'를 전봉준과 그를 따르는 인민으로 풀이를 하는 경우가 있는데, 이렇게 해석하는 이유는 '파랑'은 '팔왕八王', 즉 전봉준 '전全'의 파자라고 해석하기 때문이다. 동학혁명 시기에는 전봉준을 녹두장군이라고 불렀기 때문에 〈새야 새야 파랑새야〉에서 나오는 녹두 역시 전봉준을 의미한다고 해석한다.

그런데 이렇게 해석한다면 '새야 새야 파랑새야 녹두밭에 앉지 마라'라는 구절의 의미가 이해하기 힘들게 된다. 그래서 파랑새의 파랑은 '청淸', 즉 동학농민군을 진압하기 위해 조선 땅에 온 청나라 군사를 얘기한다고 해석하고, 녹두는 전봉준, 청포장수는 조선 인민을 얘기한다고 해석하는 경우도 있다.

어쨌든 정확한 의미를 알기 힘들다 하더라도 노랫말과 가락에 담긴 조선 인민의 마음은 '민요'를 통해 시대를 초월해서 우리의 유전자에 깊이 새겨지고 있다.

〈라 쿠카라차〉, 멕시코 민요

한 남자가 한 여인을 사랑하네

그러나 그 여인 그 남자를 쳐다도 안 보네

그것은 마치 대머리가 길가에서 주운

쓸 데 없는 빗 같은 것이라네

(후렴)

라 쿠카라차 라 쿠카라차

걸어 여행하고 싶지 않네

가진 게 없기 때문이라네

오 정말 가진 게 없다네

피울 마리화나도 없다네

처녀들은 모두 순수한 금이라네

유부녀들은 모두 은이라네

과부들은 모두 구리라네

그리고 할머니들은 모두 주석이라네

큰길가 건너 이웃집 여인

도나 클라라라고 불리는 여인이라네

만일 그녀가 쫓겨나지 않았다면

내일도 아마 그렇게 불릴 것이라네

라스베가스에 사는 처녀들은 모두

키도 크도 몸매도 호리호리하다네

그러나 그 처녀들의 애처로운 변명은

연옥의 영혼들보다 더 괴롭다네

도시에 사는 처녀들 모두

제대로 키스할 줄도 모른다네

앨버커키에서 온 여인에게 키스하려면

목을 잡아당겨야 한다네

멕시코의 모든 처녀들은

향기로운 꽃보다 더 아름답다네

아주 달콤한 말로 속삭이며

당신의 마음을 사랑으로 가득 채운다네

누군가 나를 미소 짓게 하는 사람

그는 바로 셔츠를 벗은 판초 비야라네

이미 카렌사의 군대가 도망가버렸네

판초 비야의 군대가 오고 있기 때문이라네

사람들에게는 자동차가 필요하다네

여행을 가고 싶다면

사파타를 만나고 싶다면

사파타가 나타나는 집회에 가고 싶다면

 멕시코민요 〈라 쿠카라차La cucaracha〉. 바퀴벌레라는 뜻의 제목을 가진 이 노래는 흥겨운 멜로디만큼이나 유쾌한 노랫말로 우리나라를 포함해서 전 세계 사람들의 사랑을 받고 있다. 그러나 이 노래

| 판초 비야

| 에밀리아노 사파타

에 등장하는 '판초 비야' '사파타'에 얽힌 이야기를 파고 들어가면 흥겨운 멜로디와 유쾌한 가락의 이면에 숨어 있는 멕시코 농민들의 피울음을 알게 된다.

찬란한 마야 문명과 아즈텍 문명의 발상지인 멕시코는 1521년 스페인의 코르테스에게 정복당한 후 수많은 선주민들이 스페인에 의해서 떼죽음을 당한다. 스페인과 프랑스의 식민지배에 시달리던 멕시코는 1821년에 독립하지만, 미국의 침략으로 1848년 거대한 영토(현재 미국의 뉴멕시코, 애리조나, 캘리포니아, 네바다, 유타, 텍사스 등)를 빼앗기고 1861년부터 1867년까지는 오스트리아 합스부르크 왕가의 괴뢰황제인 막시밀리안 황제의 혹독한 통치를 받았다. 그리고 이어서 등장한 디아스 정권은 대지주들과 외국자본의 이익에만 복무하였고 멕시코 농민들의 삶은 파탄지경에 이르렀다. 이러한 결과로 1910년 멕시코 혁명이 일어났다.

〈라 쿠카라차〉에 등장하는 판초 비야Pancho Villa와 에밀리아노 사파타Emiliano Zapata는 바로 이 멕시코혁명의 두 영웅이다. 멕시코 북부에서 농민혁명군을 일으킨 판초 비야와 남부에서 활약하던 에밀리아노 사파타는 대지주와 독재정권에 맞서 승리를 거두고 디아즈 독재정권을 무너뜨리지만 이후 내부 분열과 미국의 은밀한 공작으로 인해 비야

와 사파타의 농민혁명군은 전투에서 패배하게 된다. 그리고 얼마 지나지 않아 이 둘은 암살로 생을 마감한다.

〈라 쿠카라차〉의 바퀴벌레 역시 〈새야 새야 파랑새야〉처럼 수많은 해석이 있다고 한다. 비참한 멕시코 농민을 바퀴벌레로 표현했다는 해석, 멕시코 전통 의상인 판초와 솜브레로를 입은 농민혁명군의 보습이 바퀴벌레 같다는 해석, 농민혁명군의 끈질긴 생명력이 마치 바퀴벌레 같다는 해석, 판초 비야가 타고 다니던 자동차가 바퀴벌레를 닮았다는 해석. 해석이야 아무렴 어떤가. 그 어떤 해석이든지 판초 비야와 에밀리아노 사파타에 대한 멕시코 인민들의 유전자에 새겨진 애정은 변하지 않으니 말이다.

〈관타나메라〉, 쿠바 민요

나는 종려나무 고장에서 자라난
순박하고 성실한 사내랍니다

내가 죽기 전에 내 영혼의 시를 여기에
사랑하는 사람들에게 바치고 싶습니다

내 시 구절들은 연둣빛이지만
늘 정열에 활활 타고 있는 진홍색이랍니다
나의 시는
싱피를 입고 산에서 온 산처럼 찾는 새끼 사슴과 같습니다

7월이면 난 1월처럼 흰 장미를 키우겠어요
내게 손을 내민 성실한 친구를 위해

이 땅 위의 가난한 사람들과 내 행운을 나누고 싶습니다
산 속의 냇물이 바다보다 더 큰 기쁨을 주는군요

관타나메라 과히라 관타나메라
관타라메라 관타나모의 농사짓는 아낙네여

얼마 전부터 쿠바에 대한 관심이 부쩍 늘면서 조금이라도 관심이 있는 사람은 누구나 한 번 쯤은 들어봤을 〈관타나메라Guantanamera〉. 작자 미상의 다른 민요들과는 달리 이 노래의 가사는 쿠바 독립의 아버지로 불리는 호세 마르티José Marté가 지은 시다. 쿠바 인민들이 지금도 〈관타나메라〉를 제2의 국가처럼 애창하고 있는 것은 귀에 착 감기는 멜로디 때문도, 신나는 리듬 때문도 아닌 바로 호세 마르티 때문이다. 호세 마르티는 이렇게 말했다.

게으르지도 않고 그렇다고 성격이 고약한 것도 아닌데도 불구하고 가난한 사람이 있다면, 그곳은 불의가 있는 곳이다.

| 호세 마르티

19세기 말 쿠바의 문인이자 혁명가, 그리고 사상가였던 호세 마르티의 삶은 쿠바 독립의 역사 그 자체였다. 당시 스페인의 식민지로 온갖 고통을 겪으며 투쟁하고 있던 쿠바의 인민들에게 호세 마르티의 시와 글은 빛과 소금이었다.

1853년에 태어난 그는 어려서부터 시와 글쓰기를 좋아했으며 16살 때는 《해방 조국》이라는 신문을 만들기도 했다. 1868년 쿠바에서 일어난 민중봉기에 연루되어 6개월의 중노동형을 받은 호세

마르티는 1871년 스페인으로 추방되기에 이른다. 스페인에서도 공부와 집필활동을 계속한 그는 1878년 쿠바로 귀환하지만 정치활동을 빌미로 정부는 1년 뒤 그를 또 다시 스페인으로 추방한다.

조국을 사랑한 죄로 추방당한 호세 마르티는 여러 곳을 전전하다 뉴욕에 정착한 이후로도 지속적인 집필활동과 정치활동으로 라틴 아메리카 전역에서 명성을 떨치게 된다. 이후 세력을 규합해서 쿠바 독립을 위한 혁명운동을 더욱 적극적으로 펼치던 호세 마르티는 1895년 4월 11일 무장투쟁을 준비하며 쿠바의 해안으로 잠입한다. 그러나 한 달 후인 5월 19일 스페인 군대의 기습을 받고 사망한다.

호세 마르티는 죽었지만 그가 남긴 시와 글들은 씨앗이 되어 싹을 내고 꽃을 피웠다. 그리고 1959년, 호세 마르티의 뒤를 이어 피델 카스트로와 체 게바라는 그들이 이끄는 혁명 게릴라와 함께 미국의 지원을 받는 바티스타 독재 정권을 무너뜨리고 호세 마르티의 못다 이룬 꿈을 이뤄냈다.

피델 카스트로는 "쿠바는 많은 자녀들의 피와 희생을 대가로 이룬 혁명을 흥정하지도 팔지도 않을 것이다"라고 말했다. 사회주의 혁명을 붕괴시키기 위한 미국의 경제봉쇄로 어려움을 겪고 있지만 세계 최고 수준의 무상의료 시스템과 생태주의자들의 찬양을 받고 있는 유기농업으로 호세 마르티의 꿈을 실현시켜나가고 있는 쿠바. 제국주의와의 투쟁 속에서 만들어온 소중한 혁명을 지켜나가는 쿠바 인민들의 유전자 속에는 언제나 호세 마르티가, 그리고 〈관타나메라〉가 살아있다.

〈탄넨바움〉, 독일 민요

소나무야 소나무야 언제나 푸른 네 빛

쓸쓸한 가을날에나 눈보라 치는 날에도

소나무야 소나무야 언제나 푸르구나

서정적이고 약간은 쓸쓸하기도 한 이 노래. 음악 교과서에도 수록되어서 대부분의 국민들에게 친숙한 이 노래는 사실은 독일 민요 〈탄넨바움Tannenbaum(전나무)〉이 원곡이다. 크리스마스트리로 사용되는 전나무를 칭송하는 이 노래는 지금도 세계 곳곳에서 크리스마스 때마다 불리고 있다. 앞의 민요들과는 달리 독일 민요 〈탄넨바움〉은 민요 그 자체의 모습보다는 여러 벌의 옷을 갈아입으면서 오히려 강력한 음악이 되어갔다.

1889년 영국의 짐 코넬Jim Connell이라는 사람은 노동자의 파업을 지지하기 위해서 영국에서도 멜로디가 잘 알려진 독일 민요 〈탄넨바움〉에 자신이 직접 지은 가사를 달아서 〈적기가Red Flag〉를 만들었다. 이 곡은 영국의 사회주의자들에게 폭발적인 인기를 얻게 되었고 영국 노동당의 행사에서도 자주 불리게 되었다.

이 곡은 1920년 일본에도 전해져 아까마쯔赤松라는 사람이 일본어 가사를 짓고, 원래 3박자인 곡을 가사의 운율에 맞춰 4박자 행진곡으로 바꿨다고 한다. 일본어 제목으로 〈아까하타노 우타赤旗の歌〉인 이 곡은 일본의 사회주의자들 사이에 애창곡이 되었는데, 1930년대에 한국에도 전파되어 영화 〈실미도〉(2003)를 통해서도 잘 알려진 〈적기가〉가 됐다.

일본 제국주의에 맞서 빨치산 투쟁을 벌이던 조선의 사회주의자, 공산주의자들에게 널리 불린 〈적기가〉. 항일무장투쟁 세력이 주축이 되어 건국을 한 북쪽에서는 여전히 혁명가요로서 사랑받고 있지만, 친일세력이 그대로 친미세력이 되어 정권을 잡은 남쪽에서는 불온한 노래인 것이 현실이다. 영화 〈실미도〉에서는 〈적기가〉를

부르는 장면이 논란이 되어 영화감독이 국가보안법 위반혐의로 고발당하는 실소할 일이 얼마 전에 있지 않았던가.

대규모의 교향곡이나 오페라의 화려함에 비하면 눈물겹도록 소박한 민요. 하지만 그러한 '소박한 형식'은 배운 자와 못 배운 자, 가진 자와 못 가진 자, 남자와 여자, 어른과 아이, 고귀한 자와 천한 자를 가리지 않는 대중성을 담보한다. '소박한 형식'에 담겨 민중들의 입에서 입으로 전해지는 '내용'은 결국 민중들의 절실한 염원을 담게 된다.

〈새야 새야 파랑새야〉의 전봉준, 〈라 쿠카라차〉의 판초 비야와 에밀리아노 사파타, 〈관타나메라〉의 호세 마르티, 〈탄넨바움〉의 〈적기가〉를 통해 외세와 부패한 권력으로 신음하던 민중들의 저항정신과 미래에 대한 조심스러운 낙관을 엿볼 수 있다. 민요를 통해 민중들의 유전자 속에 각인된 저항정신과 낙관은 세대와 세대를 잇는 연결고리가 되어 민족적이고 민중적인 정체성과 과제를 전하는 것이다.

앞에서 소개한 민요들이 전부가 아니다. 잘못되고 모순된 세상을 바로잡기 위한 투쟁이 있는 세계 어느 곳에서든지 '민요'라는 형식을 빌려 민중들의 염원을 담은 노래가 여전히 생동하게 불리고 있다.

민중들을 억압하는 소수의 기득권 세력들은 자신들의 문화만이 고급이고 세련된 것이라면서 민중들의 문화를 저급하고 유치한 것으로 치부했다. 그러나 기득권 세력에게는 아쉽겠지만 세상을 바꾸는 힘은 그들이 '세련된' 문화에 있지 않다. 바로 통속적이고 민족적 성격을 담은 '저급한' 문화가 세상을 바꾸는 것이다. 역사를 목도한 민중들의 입을 타고 전해진 '민요'는 우리 다음 세대의 유전자 속에 이러한 진실의 기억을 아로새긴다.

'시간이 날 때 우리 전통음악을 배워놓을 걸' 하는 아쉬움이 언제나 필자의 마음속에 남아 있습니다. 이미 정규교육을 다 마치고, 무언가를 배운다는 것이 삶의 사치가 되어버린 상황에서 이러한 아쉬움은 더욱 큽니다.

대학 시절 음악에 관한 교양수업을 들었는데 음악과 언어는 매우 밀접하게 연관 되어 있음을 알고 대단히 충격을 받았던 기억이 납니다. 우리는 민족 고유의 말을 쓰고 있는데 우리의 음악활동은 서구의 음악을 추종하기만 하니, 음악과 언어와의 괴리현상은 갈수록 심각해질 것이라는 점은 쉽게 예측할 수 있지요. 그런 의미에서 우리의 전통음악을 다시 복원하고 현 세대의 감성에 맞게 재창조하는 작업은 단순히 우리의 것을 찾자는 민족주의 이상의 의미가 있다고 생각합니다.

이런 사실을 깨닫고 나니 우리의 전통음악을 진지하게 공부하지 못한 자신의 모습이 매우 부끄러웠습니다. 늦었다고 생각하는 때가 가장 빠른 때라고 하는데요. 지금이라도 용기를 내봐야 할 것 같습니다.

더 생각해보기 ─────────────────────────────

김삼웅 지음, 《녹두 전봉준 평전》, 시대의창, 2007.
최상일 지음, 《우리의 소리를 찾아서 1,2》, 돌베개, 2002.

망각에 묻힐 뻔한
'처절한 봉기'를 되살린 판화

케테 콜비츠
《직조공 봉기》 (1893~1898)
Kathe Schmidt Kollwitz 《Die Weberaufstand》

다사다난했던 1844년. 사람들은 화려했던 순간만 기억한다. 1844년에 무슨 일이 있었는지 백과사전을 찾아보니, 대략 '우리들은 이런 일들을 해냈노라' 하고 나온다.

미국의 새뮤얼 모스Samuel F. B. Morse는 워싱턴의 국회의사당에서 64킬로미터 떨어진 볼티모어까지 전선을 설치하고 처음으로 모스부호로 전신송신에 성공했으며, 영국에서는 조지 윌리엄스George Williams 등 12명이 YMCA를 설립했다고 말이다.

하지만 사람들이 별로 기억하고 싶어 하지도 않고 그래서 잘 기억하지도 않는, 피비린내가 진동하는 끔찍한 사유 역시 같은 해 6월 5일 독일에서 있었다. 바로 '슐레지엔 직조공들의 봉기'다.

#1 〈빈곤Not〉

1840년대는 산업혁명이 전 유럽을 휩쓴 시기였다. 그리고 그때까지는 상상도 못했던 경제발전이 시작됐다. 하지만 이는 단순노동자들과 그 가족들의 가난을 대가로 치른 발전이었다. 농노제 최후의 잔재가 폐지되고 영업의 자유가 도입되었건만 새 시대는 농민과 노동자에게, 무엇보다도 스스로 선택한 곳에서 굶주리고 뼈 빠지게 일할 '자유'를 주었다.

독일의 직조공들도 그 같은 운명에서 벗어날 수 없었다. 그들이 공장주였던 츠반치거에게 감자를 살 수 없을 정도로 임금이 적다고 하소연하자 츠반치거가 "풀이 잘 자랐는데 그거라도 먹으면 되겠네"라고 응수했을 정도였다고 하니 얼마나 노동자들의 삶이 피폐했을지 능히 짐작할 수 있다. 이처럼 당시 돈 많은 자본가들은 더 많은 이익을 위해 노동자를 착취하는 것을 당연시했고 그로 인해 노동자들은 더욱 극심한 빈곤에 시달렸다.

여기 이 가정도 그런 극심한 가난 속에 방치돼 있다. 누더기 같은 침대에 누워 죽어가는 아이를 바라보는 어머니와 속수무책일 수밖에 없는 아버지. 머리를 감싸고 괴로워하는 어머니의 모습은 아무것도 할 수 없는 고통을 생생하게 느낄 수 있도록 한다.

#2 〈죽음Tod〉

이제 아이는 죽음에 임박한 것 같다. 어두컴컴한 방안에서 어머니는 지친 듯 벽에 머리를 기대고 있고, 아버지는 뒷짐을 진 채 모든 걸 체념한 모습으로 망연히 서 있다. 아이는 이미 죽음의 신 해골의 품에 안겨 있다.

#3 〈회의Beratung〉

 궁핍으로 인해 비참한 죽음을 경험한 사람들은 더 이상 이런 운명에 그냥 있을 수가 없다. '지렁이도 밟으면 꿈틀한다'고 했던가. 이제는 행동에 옮겨야 할 때. 사람들이 모여 머리를 맞대고 그들의 현실에 저항하기 위한 방법을 모색하기 시작한다.

#4 〈행진Weberzug〉

 그리고 마침내 직조공들은 자신들의 생산수단이자 무기인 곡괭이와 삽자루를 들고 힘을 합쳤다. 이 모든 문제를 짊어지고 거리로 나선 것이다.

#5 〈돌격Sturm〉

 직조공들은 자신을 억압하는 자들의 굳게 닫힌 철문을 향해 돌을 던지고 싸워본다. 이들은 공장주들에게 단지 먹을 것을 달라며 일어섰을 뿐인데, 공장주를 보호하려고 출동한 프로이센 보병대는 직조공들에게 음식 대신 총알세례를 퍼부었다. 남녀노소를 가리지 않았다. 무릎에 총상을 입은 여덟 살 소년, 머리가 박살난 여성……. 열한 명이 목숨을 잃었고 수십 명의 부상자가 발생했다.

#6 〈결말Ende〉

 결국 그들의 봉기는 실패했다. 직조공들을 진압하기 위해 군대가 동원된 데 이어 대량검거가 시작됐고 마침내 6월 9일, '살아남은' 직조공들은 전반적인 압박에 못 이겨 직장으로 돌아가게 됐기 때문이다. 줄지어 집으로 운반되고 있는, 총에 맞아 희생된 봉기자들의 시신들만이 "한때, 우리는 저항했었다"는 사실을 알려준다.

케테 콜비츠, 〈직조공 봉기〉 중 #1 〈빈곤〉
(1893~1894)

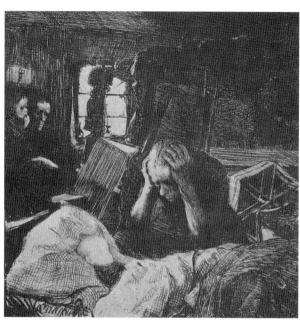

#2 〈죽음〉
(1897)

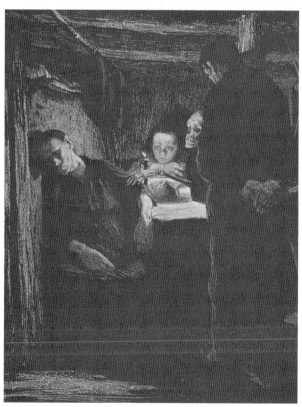

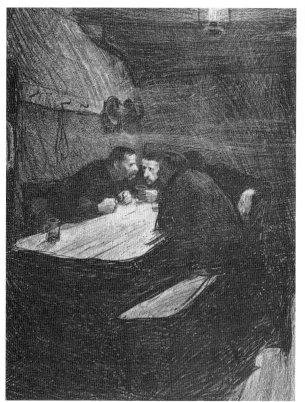

#3 〈회의〉
(1898)

#4 〈행진〉
(1897)

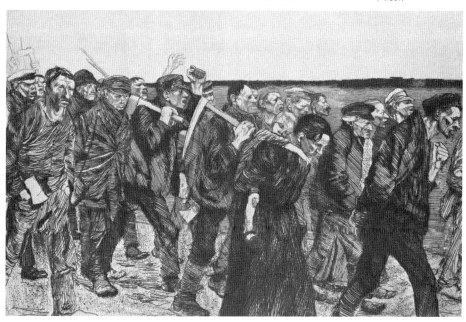

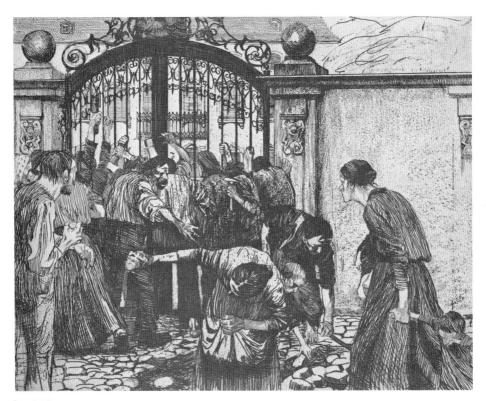

#5 〈돌격〉
(1897)

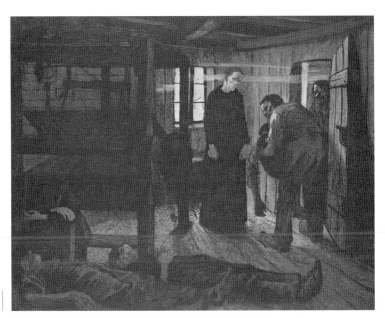

#6 〈결말〉
(1897)

이들의 봉기는 그렇게 사람들의 뇌리에서 잊혀져가는 것만 같았다. 성공한 혁명이면 몰라도 실패한 봉기 따위를 그 누가 기억하겠는가. 하지만 약 50년이 지난 후, 이들의 투쟁은 한 걸출한 화가의 손으로 재현돼 다시금 우리 곁으로 다가오게 된다.

그 예술가의 이름은 케테 콜비츠Kathe Schmidt Kollwitz(1867~1945). 석판과 부식동판의 기법을 사용하여 4년이나 걸린 〈직조공 봉기Die Weberaufstand〉(1893~1897) 연작은 케테 콜비츠 세계의 한 전형이면서도 당대의 시대미감을 응축시킨 걸작으로 꼽힌다. 〈빈곤〉〈죽음〉〈회의〉〈행진〉〈돌격〉〈결말〉 등 여섯 점의 판화로 이루어진 이 연작을 시작으로 하여 그녀는 평생 가난한 이들과 학대받는 이들의 친구로서 행보를 계속하게 된다.

사람들에게 도움을 주는 예술을 하고 싶다

사실 그녀 자신은 법관 출신의 아버지 밑에서 별 모자람 없이 자랐다. 자신의 미술적 소질을 발견해주고 그 성장을 적극 도운 가족의 배려 아래 자유롭게 그림을 그릴 수 있었던 것은 분명 축복이었다. 착실하게 미술수업을 받아온 그녀는 24살이 되던 해인 1891년, 의사이자 사회주의자였던 칼 콜비츠와 결혼하고, 이때부터 평생 자신을 이끌게 되는 '민중'들을 만난다.

칼 콜비츠는 자신이 가진 의료 지식을 사리사욕을 위해 쓰는 사람이 아니었다. 칼 콜비츠는 베를린 외곽에 자선병원을 세워 그곳에서 가난하고 고통 받는 사람들을 위해 의료활동을 펼쳐나갔다. 가난한 노동자와 빈민들이 칼 콜비츠의 병원으로 모여들었다. 이 사람들에 대한 그녀의 첫인상은 매우 황홀했고, 그만큼이나 관념적이었다. 그녀는 일기장에 이렇게 적고 있다. "쾨니히스베르크의 짐꾼이 아름다웠으며 민중들의 활달함이 아름다웠다."

| 케테 콜비츠의 자화상

하지만 시간이 조금 더 지나자 이내 케테는 삶이 얼마나 끔찍하고 지겹도록 질긴 것인지를 느끼기 시작한 것 같다. 병들고 지친 노동자들의 푸석한 몰골들, 이중의 노동으로 쭈글쭈글 늙어가는 여인들. "남자는 아랑곳 않고 여자는 탄식하는데 언제나 똑같은 가락이다. 질병, 실직, 그리고 또 술. 늘 그 신세다. 아이를 열한 명 낳았지만 그 중 다섯만 살았다. 큰 애들이 죽고 나면 또 자꾸 작은 아이들이 생긴다."

그녀는 사실 눈 한 번 질끈 감으면 부르주아 계급의 안락함을 누리며 편하게 살 수도 있었을 것이다. 그러나 신분과 계급이 다름에도 노동자와 농민의 아픔을 내 것같이 절절히 느끼면서 안타까운 감정을 일기장에 써내려갈 수 있었던 건, 바로 인간에 대한 사랑이 있었기 때문일 것이다. 그리고 그 '사랑'은 마침내 그녀를 행동하는 작가로 이끈다.

1893년, 케테 콜비츠는 운명적으로 하우프트만Gerhart Hauptmann의 연극 〈직조공들Die Weber〉을 보게 된다. 민중에 대한 연민으로 감화돼 있던 그녀가 이 작품을 만난 것은 사실 필연이었을 것이다. 결과적으로 이 작품은 단지 미술을 공부한 자선병원장의 아내일 뿐이었던 그녀를 마침내 한 사람의 예술가로 일으켜 세웠다. 이 연극을 보고 그녀는 강한 영감을 얻었고 앞서 본, 자신의 출세작으로 꼽히는 〈직조공 봉기〉를 작업하게 되기 때문이다.

그러나 그녀의 작품은 하우프트만의 극과 많이 다르다. 그녀의 작품은 작품의 중심에 직조공들의 투쟁을 보다 집중시키고 있기

때문이다. 케테 콜비츠 평전을 쓴 카테리네 크라머 Catherine Krahmer 가 이렇게 얘기했을 정도다. "하우프트만이 행동하는 프롤레타리아를 무대 위에 올린 최초의 작가였다면, 케테 콜비츠는 조형예술 분야에서 계급투쟁을 설득력 있게 형상화하려는 노력을 기울인 개척자에 해당한다."

특징적인 것은, 그녀의 작품 속 그 어디에도 억압자들의 모습은 보이지 않는다는 것이다. 하지만 직조공들의 실존과 삶, 투쟁을 묘사하는 것만으로도 계급투쟁을 정확히 묘사하고 있고, 당시 자본가의 악랄함과 직조공들의 분노를 처절히 느낄 수 있게 한다는 평가를 받고 있다.

나아가 그녀의 작품은 계급투쟁과 노동자들의 분노 표출에만 그치지 않는다. 이 여섯 점의 작품은 '그 다음의 역사'를 예견하고 있다. 작품의 마지막은 비극적으로 죽음을 당한 자와 남겨진 자의 모습을 차례로 보여 주는 등 슬픔의 정서가 화면을 지배하고 있다. 하지만 창문에서 들어오는 빛은 어둠을 강조하는 동시에 가느다란 희망을 나타낸다. 순간의 패배를 놓고 단순하게 '그들은 패배했다'고 단정 지을 수 없는 점이 바로 그것이다.

또 이 연작은 사회의 진보적 세력을 표현하고, 여기에 맞는 단순하고 명료한 사실주의적 형식을 발굴했다는 점에서도 높이 평가되고 있다. '사실주의적'인 것은 주제와 관련해서뿐 아니라 그녀가 단순히 귀족들을 위한 그림을 그리는 것이 아니라 대중들에게 다가가고자 했음을 의미하는 것이다. 다른 예술가들에게 케테 콜비츠는 이렇게 말한 바 있다.

아틀리에 예술은 실패한 예술이다. 일반 관객이 이해하지 못하기 때문이다. 그렇다고 일반 관객을 위한 예술이 평이할 필요는 없다.

무엇보다 중요한 사실은 그들이 소박하고 참된 예술을 알아본다는 것이다.

이런 생각을 가지고 있었기에 그녀는 '판화작업'을 즐겨 했던 것 같다. 처음에 그녀는 유화작업을 했지만 그녀의 교수인 칼 스타우퍼 베른을 통해 동판 부식법을 배우고, 클링거Max Klinger의 상징주의 판화를 보면서 유화를 버리고 판화로 작업하기로 결심했다고 한다. 나아가 그녀는 색채라는 것이 심미적인 유희의 한계를 가지고 있다고 생각했다. 검정색, 회색, 백색을 통해 인간의 아픔과 슬픔, 어둠을 표출해내는 판화야말로 예술을 대중화시킬 수 있는 장르라고 생각한 것이다.

게다가 판화는 미술의 귀족적 성향을 제거해주는 장르, 즉 유일성이라는 신화를 부수고 다량으로 생산해낼 수 있는 복제예술이다. 복제라는 의미는 또 곧 민중의 대열에 쉽게 접근할 수 있고, 특정인에 의한 독점에서 벗어날 수 있는 미술의 민주화와도 연결된다.

기법이나 표현력의 내재적 의미보다는 현실에 참여할 '힘'을 필요로 했던 그녀에게 판화는 여러모로 궁합이 맞는 예술이었다. 그러기에 그녀는 추상에서 사실주의로, 회화에서 복제성과 선동성이 강한 판화(수백 장의 그림을 동시에 노동자들의 눈앞에서 보여주고 손 안에 쥐어줄 수 있는 것은 당시엔 판화밖에 없었다)로 나아갔는지 모를 일이다.

판화기법의 탁월성으로 19세기 말에 그녀는 이미 명성을 떨쳤다. 그녀는 자신의 작업 모토를 이렇게 규정했다. "나는 이 시대에 어찌할 바를 모르고 도움을 필요로 하는 사람들에게 도움을 주는 것을 내 작품의 목적으로 생각한다."

다른 삶을 고민하게 만드는 그림

그래서일까. 그녀의 그림은 우리를 끊임없이 반성하게 만든다. '이기주의'라는 말을 마음껏 쓰기가 어째 양심에 찔려서인지, 별다를 바 없는 '개인주의'가 현재 우리의 삶을 지배하고 있는 것이 사실이다. 모 CF는 아예 '아름다운 개인주의'라는 광고 카피를 내세우기도 했었다. 나의 성공을 위해서는 너를 밟고 올라서야만 하는 구조인 '자본주의 사회'를 사는 우리에게 권장되는 삶의 태도가 바로 이기주의, 개인주의인 것이다.

하지만 그녀의 작품을 보고 있자면 '이게 옳은 것일까. 다른 삶도 가능하지 않을까' 하는 의문이 마음속에서 솟아오른다. 우리가 이 자본주의 사회에 미친 듯이 적응하기 위해 그동안 잊고 있었던 협력과 연대, 원조라는 가치들, 이것들을 잊어서는 안 된다고. 사회적 약자들이 당하는 삶의 고통은 우리들의 약간의 관심만으로도 가벼워질 수 있다고. 힘 있는 자들이 휘두르는 횡포와 폭력을 그냥 둬서는 안 된다고. 그녀는 작품을 통해 우리들에게 끊임없이 속삭이고 있기 때문이다.

하지만 케테 콜비츠는 미술사를 기준으로 볼 때 주변부에 속하는 것이 사실이다. 20세기 초에는 큐비즘을 비롯하여 야수파, 표현주의 등 갖가지 미술 경향이 봇물 터지듯 흘러넘쳤다. 이런 여러 양식들은 표현 방식에 있어 새로운 길

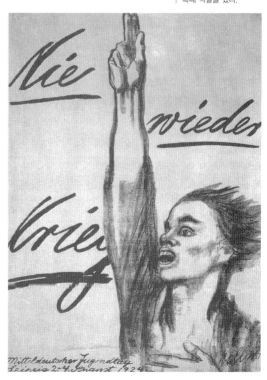

〈전쟁은 이제 그만〉
1924년에 석판화로 제작되어 독일 거리 곳곳에 나붙었던 그녀의 반전 포스터들은 반전운동 확산의 촉매 역할을 했다.

을 열었지만 우리가 살고 있는 현실의 문제와는 점점 멀어졌다. 세상이 거꾸로 돌아가든 말든 상관없이 새로운 미술실험에만 몰두하다보니 그림은 더욱 어려워지고 사람들은 갈수록 그림을 외면하게 되었다. 비평가의 설명 없이 혼자서 그림을 감상하기란 거의 불가능해졌기 때문이다.

이렇듯 다른 예술가들이 현실과는 벽을 쌓은 채 갖가지 실험적인 화풍을 선보이는 동안 그녀는 '쉬운 예술'을 도구삼아 가난한 자, 힘없는 자들의 편에 서서 힘겨운 싸움을 벌였다. 인생의 즐거운 면만을 보려는 것이 삶을 대하는 데 있어 불성실한 태도이듯 미술에서 조화나 아름다움만을 고집하는 것은 예술가로서 정직하기를 거부하는 태도 아닐까. 그런 면에서 케테 콜비츠는 성실한 인간이자 예술가였다. 인간의 고통, 가난, 폭력에 대해 아주 예민하게 느꼈던 그녀는 그래서 다음과 같은 인상적인 말을 후대에 남길 수 있었을 것이다. "나는 내가 혁명적이라 생각했는데, 알고 보니 나는 그저 진화된 인간이었을 뿐이었다"고.

사실 케테 콜비츠의 작품은 자신이 살았던 특정한 시대를 충실하게 묘사했을 뿐이다. 하지만 그녀의 작품이 시간과 공간을 초월해 지금까지 큰 반향을 불러일으키고 있는 이

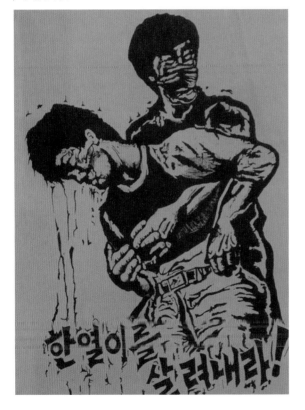

최병수,
〈한열이를 살려내라〉
1987년 6월 항쟁을 뚜렷이 기억시킨 최병수의 걸개그림 ⓒ최병수

유는 무엇일까. 바로 케테 콜비츠의 작품 세계에 흐르고 있는 휴머니즘 정신, 단순히 감상적인 차원에서 머무는 데 그치는 것이 아니라 실천적인 성격을 띠고 있는 휴머니즘 정신 때문일 것이다.

그녀의 이러한 휴머니즘 정신은 동시대인들에게는 현실에 대한 각성을 불러일으켰으며, 1930년대 루쉰이 주도하던 중국 신흥 목판화 운동, 1980년대 한국민주화운동에 사용된 '걸개그림'까지 지속적으로 광범위하게 영향을 미쳐왔다.

인간성이 상실되고 폭력이 난무하며 미래에 대한 불확실로 두려움이 커지는 오늘날에도 마찬가지다. 만약 그녀가 이 시대를 살아간다면, 영업이익을 위해 원가절감을 위해 소모품처럼 쓰이다 버려지는 '비정규직 노동자'를 보면서 어떤 생각을 했을까. 더 처절하고 호소력 있는 '비정규직 노동자의 봉기' 판화 연작을 세상에 내놓지 않았을까. 바로 이것이 21세기 현대사회가 케테 콜비츠의 그림을 더더욱 필요로 하는 이유다.

케테 콜비츠라는 작가를 알기 전에 작품부터 먼저 보게 됐습니다. '꽤 불편한 그림이군.' 가슴 아프기 싫어 서둘러 고개를 돌려 외면했죠. 또 어느 제3세계 민중화가가 세상의 굶주림과 폭력에 시드는 사람들을 그려낸 거라고 생각했습니다. 물론 남자가 그린 그림이라고 쉽게 추측하기도 했죠. 여성작가라고 하면 화려하고 안락한 살롱에서 아름다운 그림만 그려낼 것이라고 생각했기 때문입니다. 하지만 알고 보니 그 그림을 그려낸 주인공은 여성이었고, 전쟁에서 아들을 잃어 슬픔에 잠기기도 했던, 모성을 가진 어머니였습니다. 연약함의 대명사처럼 생각되곤 했던 여성성을 갖춘 화가가 어쩌면 이런 거친(?) 그림을 그려낼 수 있었을까? 하고 의아하게 생각했죠. 하지만 얼마 전 박재동 화백의 책을 훑어보며 발견한 '작가의 말'을 읽어본 후 이내 이해가 됐습니다. "그림을 그리는 일은 대상을 사랑하는 일"이라는 것. 케테 콜비츠 역시 마찬가지였겠죠. 어머니가 자식을 사랑하는 것처럼 그런 사랑을 주는 대상의 외연을 조금 넓힌 것뿐. 그래서였을 겁니다. 더 비싼 값을 받을 수 있는 희소성이라는 가치를 포기하고, 작품을 대량 복제해 많은 사람들에게 보여줄 수 있는 판화라는 장르를 선택한 것도요.

나 자신을 위한 희소성을 버리고, 부로 인한 안락함을 뿌리친 진정한 인본주의자 케테 콜비츠! 더불어 그녀는 제게 있어서 정수리에 찬물을 들이붓는 것과도 같은 충격을 준 장본인이기도 했습니다. 그 날 이후, 작품과 첫 대면을 할 때 이 그림은 남성작가가 그린 걸 거야, 여성작가가 그린 걸 거야 하는 선입견에 따른 이분법적 추측을 하지 않도록 해주었으니까요.

더 생각해보기

슈테판 슈미츠, 아르네 다 엘스 지음, 표경수 옮김, 《페미니즘 250년의 역사》, 미래의창, 2007.
노동은 엮음, 《심상은 반환을 동성한다》, 민글, 1993.

조성음악을 근본부터 무너뜨린 혁명적 작곡가

쇤베르크
〈피아노 모음곡 Op.25〉(1921)
Anold Schoenberg 〈Suite for Piano Op.25〉

 피아노 건반에서부터 얘기를 시작해야 할 것 같다. 잘 아시겠지만 건반 위에 쓰여 있는 영어는 각 음들의 영어식 표현이다.

C(도), D(레), E(미), F(파), G(솔), A(라), B(시)

이 음들뿐 아니라 음과 음 사이에 반음들이 존재하는데 이것까지 표현해보자.

C(도), C#(도#), D(레), D#(레#), E(미), F(파), F#(파#), G(솔), G#(솔#), A(라), A#(라#), B(시)

피아노 건반에는 이렇게 12개의 음이 살고 있다. 물론 옥타브를 건너뛴 수많은 12개의 음이 있지만 기본적으로는 그렇다.

이제 초등학교 시절의 기억을 떠올려 동요 〈학교종이 땡땡땡〉을 계명으로 불러보자. 기억이 잘 안 난다면 아래를 참고하시라.

솔솔라라 솔솔미 솔솔미미 레 / 솔솔라라 솔솔미 솔미레미 도

동요 〈학교종이 땡땡땡〉을 들으면 우리가 앞으로 얘기할 쇤베르크 씨가 아주 불편해 할 것이다. 왜 그런지에 대해서는 조금 후에 자세히 다루기로 하자.

이 동요에서는 피아노 건반에 존재하는 12개의 음이 얼마나 쓰였을까? 한번 세어보자.

도 1번, 레 2번, 미 6번, 솔 11번, 라 4번

지독한 편식이다. 건반에 있는 12개의 음 중에서 7개 음은 아예 등장하지도 않는다. 그나마 등장한 도, 레, 미, 솔, 라 음들마저도 자세히 들여다보면 특정한 음에 편중되어 있다. 솔의 경우는 11번까지 사용되어서 나머지 음들의 사용횟수를 다 합친 것과 비슷하니 말이다.

사실 우리에게 익숙한 '조성음악' 체계에서는 이러한 현상이 필연적이다. 우리가 어릴 적부터 배운 음악교육은 철저하게 조성체계에 기초한 것이다. 조성음악은 '도'라는 으뜸음을 중심으로 모든 음들이 배치되며 주요3화음의 구성음들이 다른 음들에 비해 훨씬 빈번하게 사용된다. 동요 〈학교종이 땡땡땡〉을 계명으로 불러 확인했듯이 조성음악은 특정한 음들을 과도할 정도로 편애하고 있다.

시대의 조류를 벗어나 새로운 시도로 나아가다

그런데 어찌 보면 보편적이고 당연하다고 생각되는 이런 조성음악에 근본적인 의문을 던진 사람이 있다. 20세기 서양음악계에 충격파를 던진 '12음 기법'을 고안해낸 그는 바로 오스트리아의 작곡가 아놀드 쇤베르크Anold Schoenberg(1874~1951)다.

1874년 9월 13일 오스트리아 빈의 유대계 집안에서 태어난 쇤베르크는 어려서부터 음악에 대한 열정이 가득 찬 소년이었다. 그러나 그가 15세 때 아버지가 사망하고 어려운 집안형편 때문에 17살 때부터 은행에서 근무하기 시작했다. 하지만 음악에 대한 열정을 버릴 수 없었던 쇤베르크는 독학으로 음악을 공부해나갔다. 21세가 되자 쇤베르크는 직장이었던 은행의 파산으로 졸지에 실업자가 되었다.

쇤베르크는 궁여지책으로 공업도시 시톡헤라우의 노동자 동맹의 합창단 지휘자 생활을 시작한다. 간간히 편곡을 하는 등 부업으로 생활을 꾸려가던 쇤베르크는 1897년에 지휘자 알렉산더 폰 째믈린스키와 만나게 된다. 째믈린스키는 쇤베르크에게 대위법을 가르쳐 주기도 하고 여러 가지 많은 도움을 주면서 그에게는 잊지 못할 은인이 된다. 나중에는 째믈린스키의 누이동생인 마틸데와 결혼하면서 아예 친인척 관계가 된다.

│ 아놀드 쇤베르크

당시만 해도 쇤베르크는 당시의 조류였던 후기 낭만주의의 영향을 짙게 받은 음악을 작곡했다. 그가 25세 때 작곡한 현악6중주곡 〈정화된 밤 Verklaerte Nacht〉은 리하르트 데멜Richard Dehmel이라는 사람의 시에서 영감을 받았다. 당시에는 문학적인 인상을 음악으로 표현하는 '표제음악'이 유행

이었다. 당대의 작곡가 리하르트 슈트라우스Richard Strauss의 '교향시'가 바로 이러한 표제음악의 대표적인 예다. 그 영향을 받은 쇤베르크는 자신의 곡 〈정화된 밤〉에서 후기낭만주의와 표제음악의 세례를 받은 모습을 가감 없이 보여준다. 다소 몽환적이면서도 시적인 분위기를 자아내는 〈정화된 밤〉은 여전히 조성음악이라고 하는 튼튼한 뿌리 속에서 자라난 나무였다.

 하지만 쇤베르크의 천재성은 그가 시대의 조류에 몸을 맡겨 흘러가는 것을 거부했다. 그는 점점 조성음악이라고 하는 '답답한' 우리를 벗어나는 모습을 보여준다. 1912년 벨기에 시인 알베르 지로Albert Giraued의 시를 토대로 작곡한 〈달에 홀린 피에로Pierrot Lunaire〉는 쇤베르크가 조성음악과 결별하고 무조시대로 들어선 시기의 걸작으로 평가된다.

 〈달에 취하여Mondestrunken〉(알베르 지로)

 인간이 눈으로 마실 수 있는 술을
 넘치는 바다 물결 위에서 달은 폭음한다
 그리고 봄날의 조류가
 지평선 위에 넘쳐흐른다

 무섭고 달콤한 욕망은
 수없이 물결을 가른다
 인간이 눈으로 마실 수 있는 술을
 넘치는 바다 물결 위에서 달은 폭음 한다

 기도하려는 시인은 미친 듯이 기뻐하며

그 신성한 양조주에 취해 있다

그는 취한 채로 하늘을 향해

무릎을 어지럽게 비틀거리며

눈으로 마시는 술을 거침없이 들이킨다

이 시는 쇤베르크가 〈달에 홀린 피에로〉에서 사용한 알베르 지로의 시 중 일부다. 의미의 조각조차 파악하기 힘든 초현실주의 시에 붙인 쇤베르크의 음악은 한층 더 '초현실적'이다. 악기들과 소프라노의 음성이 만들어내는 소리는 협화음이라고는 찾아볼 수 없고, 예측할 수 없는 가락과 리듬은 기존의 조성음악에 익숙해져 있는 청중에게 불편함까지 느끼게 한다.

사실 당시의 서양음악계에서는 적지 않은 작곡가들이 조성음악에 도전하는 일련의 시도를 하고 있었다. 딱히 쇤베르크만이 그런 시도를 한 것은 아니었다. 거슬러 올라가보면 독일의 위대한 작곡가 리하르트 바그너Richard Wagner(1813~1883)의 음악에서도 조성체계의 모호함은 모습을 드러내고 있었다. 쇤베르크가 활동하던 당시에도 여러 작곡가들이 무조음악을 표방한 다양한 실험작들을 발표하고 있었다. 그럼에도 불구하고 쇤베르크가 무조음악의 선구자로 불리게 된 이유는 다름 아닌 '12음 기법' 때문이다.

음악계에 충격파를 던진 '12음 기법'

쇤베르크의 12음 기법이 나오기 전까지는 여러 작곡가들이 무조음악을 시도했지만 기존 조성음악의 화성법이나 대위법처럼 확립된 작곡방법이란 것이 없었다. 쇤베르크는 12음 기법을 통해 '무정부주의적' 무조음악에 새로운 '십계명'을 내린 모세가 되었다. 쇤베르크 자신이 '12개의 서로 연관된 음만을 사용한 작곡방법'이라

고 명명한 12음 기법은 조성음악을 거부한 새로운 작곡방법답게 당시로서는 전대미문의 충격파를 던졌다.

쇤베르크의 12음 기법에서는 이 글의 앞에서 언급한 피아노 건반의 12개의 음이 모두 동등한 비중을 가지고 나타난다. 12개의 음으로 이루어진 하나의 원형 '음렬'은 뒤집어지기도 하고 거꾸로 연주되기도 하면서 다양하게 변주되지만 기본적으로 어떤 음도 강조되지 않고 동등한 비율로 곡에 등장한다. 그뿐 아니라 조성체계에서 확립된 불협화음과 협화음 간의 기능적 구성은 12음 기법에서는 더 이상 의미가 없어졌다. 불협화음은 꼭 협화음으로 해결되어야 할 당위성이 사라졌다. 이를 쇤베르크는 '불협화음의 해방'이라 칭했다.

그리고 이 12음 기법을 처음으로 전면적으로 도입한 곡이 바로 1921년에 작곡한 〈피아노 모음곡 Op. 25 Suite for Piano Op.25〉다. 프렐류드, 가보트, 뮈제트, 인터메쪼, 미뉴에트, 지그 6곡으로 이루어진 이 피아노 모음곡은 전체 연주시간이라고 해봐야 기껏 20분도 되지 않는 소품이다. 그러나 12음 기법을 구석구석까지 적용한 이 '소품'은 음악사에 쇤베르크의 이름을 거대하게 새기게 된다.

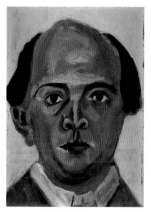

쇤베르크가 그린 자화상
그는 그림에도 일가견이 있었다.

기존의 조성음악 체계를 근본부터 부정한 '혁명가' 쇤베르크는 정치적 입장에서만큼은 그의 '혁명적' 음악과는 다른 성향을 보였던 것 같다. 자신의 제자이자 12음 기법을 계승한 작곡가 한스 아이슬러 Hanns Eisler가 사회주의자로서 노동계급의 음악을 만들기 위해 매진했던 것과는 달리 쇤베르크는 음악에서 정치색을 일절 배제했다. 쇤베르크는 전박한 부르주아적 음악 취향을 경멸했지만 그렇다고 노동자들을 위한 음악을 쓰는 것이 예술음악의 길은 아니라고 생각했다. 그렇지만 나치 정권의 피해자

이기도 했던 유대인 쇤베르크는 미국 망명 시절인 1947년에 나치 정권에 대해 강하게 비판한 〈바르샤바의 생존자Ein Überlebender aus Warschau〉라는 곡을 작곡하기도 한다.

쇤베르크의 무조음악은 기본적으로 난해하다. 그가 작곡한 무조음악을 듣고 있으면 과연 이 곡을 계속 듣고 있어야 하는지 고민이 들 때도 있다. 그런 불편함의 원인이 우리가 기존의 조성음악에 너무나 '세뇌'되어 있기 때문인 것인지, 아니면 쇤베르크의 음악이 인간의 청각에 반하는 것인지는 잘 모르겠다. 인간의 미각에 반하는 음식을 만들어 놓고 맛을 느끼라고 강요하는 '오만한' 요리사가 쇤베르크일까? 이 글을 읽고 '과연 어떤 음악이길래 이렇게까지 얘기할까?' 하고 궁금한 사람은 바로 인터넷에 접속해서 〈달에 홀린 피에로〉라는 단어로 검색해보자. 백문이 불여일견, 아니 백견百見이 불여일문不如一聞!!

어쨌든 그의 곡은 지금도 계속 연주되고 있으며 음반으로도 제작되고 있다. 그가 창안한 12음 기법은 세계의 수많은 작곡가들이 자신의 곡에 적용하고 있다. 그러나 P2P 사이트에서 쇤베르크라는 단어로 검색해보면 관련된 음악파일을 발견하기 힘든 것도 사실이다. 그의 음악은 그만큼 대중에게서 멀다. 그의 음악을 대중들이 즐겨 듣게 되는 날이 과연 올까? 정말로 궁금하다.

앞서 베토벤 편에서도 얘기했듯이 필자는 어린시절 작곡가를 꿈꾸며 음악공부를 했던 적이 있습니다. 지금도 그렇지만 당시에도 이른바 '현대음악'이라는 딱지가 붙은 음악들과 도저히 친해지기가 힘들었습니다. 일부러 귀에 거슬리는 음들로만 가득 채워놓은 듯이 불편하게 들리는 현대음악들을 듣다보면 '작곡가는 도대체 무슨 생각으로 이 곡을 만들었을까' '작곡가 자신은 이 곡을 틀리게 연주했을 때 알아챌 수 있을까' 등의 짓궂은 생각들이 떠올랐지요. 역시 현대음악 작곡가인 존 케이지John Cage의 〈4분 33초〉라는 곡이 4분 33초 동안 연주가가 아무것도 안 하고 있는 곡이라는 것을 알았을 때 굉장히 충격을 받았던 기억이 납니다.

그리고 필자가 내린 결론은 다음과 같았습니다. 음악은 시대를 지나오면서 더 많은 '자유'를 추구한다는 것. 중세의 엄격했던 교회음악의 틀을 벗어나 고전파, 낭만파를 거치면서 표현의 영역을 넓혀온 음악은, 드디어 불협화음과 우연성까지 음악의 영역으로 끌어들인 것입니다. 그런데 왠지 '자유'라기보다는 '방종' 같이 느껴지는 것은 필자만의 생각일까요?

더 생각해보기

오희숙 지음, 《달에 홀린 피에로》, 심설당, 2008.
안소영 지음, 《무조음악분석》, 심설당, 2008.

멕시코의 벽,
민중의 캔버스가 되다

디에고 리베라
〈멕시코의 역사〉(1935)
Diego Rivera 〈Mexican History〉

너무나 거대하다. 또 쉽다. 돈을 내지 않고도, 언제든지 보고 싶은 순간에 볼 수 있다. 굳이 미술관이라는 '엄숙한 곳'에 가지 않아도 우리가 생활하는 일상의 공간에서 볼 수 있다.

현재 멕시코의 정부청사로 사용되는 국립궁Palacio Nacional. 이곳의 계단을 오르내리다보면 칼 마르크스의 얼굴을 볼 수 있다.

칼 마르크스는 산업 발달의 미래를 가리키며 꼭대기에 서 있다. 그 아래 상징적으로 그려진 공장 내부에는 부르주아지와 그들의 하수인이 음모를 꾸미고 매수하는 타락한 모습이 그려져 있다. 미국 경제의 중심지인 월스트리트의 부정부패와 외국 자본의 위험성, 국가 경제를 장악하고 있는 교회의 파국도 나타내고 있다.

그 밖에서는 노동자와 농민들이 마르크스가 제안하는 비전을 향해 전진하고 있다. 분기한 노동자들은 부르주아의 반대편에서 마

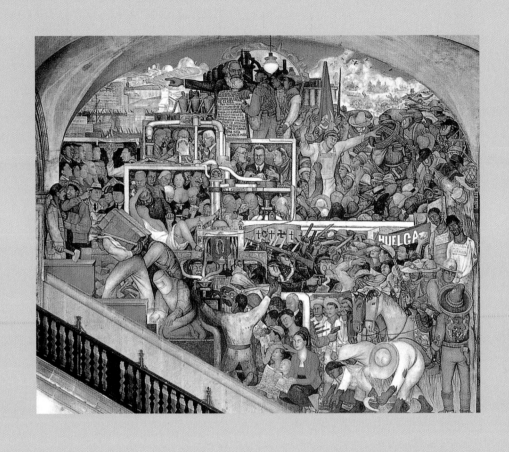

계급투쟁―현재 그리고 미래
국립궁에 그려진 〈멕시코의 역사〉의 한 부분(1935)

르크스가 약속한 밝은 미래의 입구에 도달하고 있다. 농민과 손을 굳게 맞잡고 말이다.

멕시코 혁명이 선택한 예술가, 디에고 리베라

이 그림은 1933년에 그려졌다. 당시 서양에는 후기 인상주의를 거쳐서 20세기 초의 표현주의 사조가 유행하고 있었다. 도덕적으로나 사회적으로 더 이상 사회에 긍정적인 효과나 교육적인 효과를 주지 못한다는 점에서 '퇴폐 미술'로까지 분류되던 예술 사조였다. 즉 극도로 예술가 개인의 세계에 집착하는 과정에서 필연적으로 대중들의 소외를 가져온 '그들끼리의 예술'이 판치던 시기였다.

하지만 이 그림은 다르다. 일단 캔버스에서 벗어났다. 거대한 벽에, '무지렁이'들도 쉽게 이해할 수 있도록 사실적으로 표현된 '돌연변이 예술'. 1920~30년대 멕시코에서는 이처럼 서양의 예술사조와 너무나도 동떨어져 있었던, 특수한 공공예술이 꽃피고 있었다. 이름하여 '멕시코 벽화운동'이 그것이다.

멕시코 벽화운동의 특징을 한마디로 말하자면, '사회가 만들어낸 예술'이라고 할 수 있다. 사회가 변하기를 종용하는 예술이 아니라 사회의 필요성에 의해 만들어진 예술. 이 벽화운동의 탄생은 1910년에 일어난 멕시코 혁명에 크게 기대고 있다.

글래스고 대학교의 마이크 곤살레스 교수에 따르면 "모든 혁명은 자신의 예술가를 갖는다." 혁명은 자신의 과정을 역사로 기술하고 싶어 하기 때문이다. 실제로 혁명의 대의에 공감한 예술가들은 혁명의 이상을 포스터와 혁명적 그래피티 등 자신들의 작품을 통해 소개해왔다. 멕시코 혁명 역시 예외는 아니었다. 멕시코 혁명은 디에고 리베라Diego Rivera(1886~1957)를 자신의 예술가로 선택했다.

1886년 유망한 전문 직업인 가문에서 태어난 리베라는 12살 때

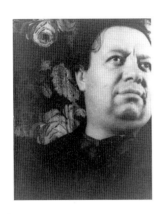

멕시코의 주요 미술학교인 산 카를로스 아카데미 입학 허가를 받았다. 그는 그곳에서 유럽의 고전회화를 노예적으로 답습하는 아카데미의 완고한 체제를 발견한다.

그때 멕시코 미술은 유럽에서 흘러들어온 낡은 양식을 답습하는 것이 대부분이었고, 특히 프랑스의 아카데미즘을 추종하는 것으로 일관했다. 장기간에 걸친 식민통치는 많은 미술가들에게 유럽 추종을 가장 진보적이고 정통적인 것으로 믿도록 만들었다. 그리고 멕시코 고유의 전통문화와 예술은 저열하고 돌아볼 가치조차 없는 것으로 여기도록 조장했다.

이런 상황에서 리베라는 장학금을 받아 1908년 '아카데미즘의 중심' 프랑스에 가서 미술공부를 하게 된다. 하지만 그는 '엘리트 코스'를 차근히 밟는 대신 '불온한' 사상이었던 마르크스주의에 경도된다. 마르크스주의는 조국의 농부들이 겪고 있던 고통스런 삶에 대해 항상 동정을 느껴왔던 리베라로 하여금 혁명의식을 갖게 만들었다. 14년간 피카소의 추상적 모더니즘을 공부했던 그는 1910년 멕시코 혁명이 일어나자 더 이상 추상적인 그림을 그려서는 안 된다고 생각했다.

전쟁과 러시아 혁명과 …… 그리고 대중예술과 사회화된 예술의 필요성을 위하여 대중들이 이해하기 어려운 진보적인 예술기법은 더 이상 사용하지 않겠다. 예술은 세상과 그리고 모든 시대와 소통해야 하며 대중이 더 나은 사회를 구성하는 데 도움이 되어야 한다. 이런 섬에서 볼 때 입체주의 예술은 여러 가지 면에서 적합하지 않다.

"예술은 더 나은 사회에 도움이 되어야 한다"

멕시코 혁명이 무엇이었던가. 라틴 아메리카 출신 백인 지배자들에 대항하여 인디오와 메스티소(에스파냐계 백인과 인디오와의 혼혈인종)들의 권익옹호를 위해 일어난 저항의 움직임이었다. 멕시코 혁명은 인디오의 문화와 생활방식을 보존하고 부흥시켜야 한다는 인디오 전통부흥운동Indigenism으로 이어졌고, 이것은 다시 전통적인 원주민 문화에 기초한 새로운 민중예술을 구현해야 한다는 바람으로 나타났다. 예술도 민중의 것, 민중을 위한 것이 되어야 한다는 인식이 뿌리를 내린 것이다.

리베라가 유럽에서 공부하고 있는 동안, 조국은 빠르게 변하고 있었다. 혁명이 가라앉자 멕시코의 예술가들은 예술을 통해 '민중 교육계획'에 이바지하고자 힘을 합쳤다. 이 계획은 혁명군에 직접 참여했던 헤르라도 무리요와 국립미술학교 교장으로 재직하기도 했던 아틀 박사의 반아카데미주의에 바탕을 두고 있다.

아틀 박사는 혁명이 진행되는 과정을 지켜보며 전통적인 회화로는 미술의 사회적 기능을 제대로 수행할 수 없음을 깨닫고 "화가, 건축가, 조각가는 전시장에서나 다른 어떤 볼거리를 위해 작업할 것이 아니라 건물의 벽을 장식해야 한다"는 입장을 밝혔다.

스페인에 정복되기 이전에 이미 고대 마야 문명과 아스텍 문명에 의해 세워졌던 멕시코의 고대도시들은 많은 벽화들로 장식돼 있었는데 그는 이런 사실에 주목했다. 이 같은 계획은 당시 혁명으로 정권을 잡았던 오브레곤Álvaro Obregón 대통령과 호세 바스콘셀로스 José Vasconcelos 교육부 장관에게도 지지를 받았다.

조심스럽고 신중하게 사회개혁을 추진하던 오브레곤 대통령은 바스콘셀로스로 하여금 혁명의 에너지를 계속 충전시킬 수 있는 내적 성숙의 기틀을 다지게 만들라고 지시했고, 바스콘셀로스는

그 해답으로 '벽화' 카드를 뽑아들었다.

당시 멕시코는 오랫동안 스페인의 식민지였기 때문에 유럽계 백인들의 국가인가 원주민의 국가인가 하는 정체성의 혼란을 겪을 수밖에 없었다. 멕시코의 건물들 역시 식민시대에 건설돼 교회, 궁정, 관청, 학교 등 대부분의 건물들이 유럽풍이었다.

'벽화운동'은 이 유럽풍 건물의 벽면에 인디오들의 문화를 그려내자는 것이었다. 지금까지 의도적이고 계획적인 무시와 착취 속에 방치되고 은폐된 원주민의 역사와 삶에 대해 주목하고, 두 개의 멕시코가 아니라 하나의 멕시코 속에 원주민 문화를 끌어안으려는 논의가 이 벽화운동에서 이뤄졌던 것이다.

"정부청사를 내줄테니 민중의 캔버스로 쓰시오"

오브레곤 정부는 건물의 벽을 "캔버스 대신으로 쓰라"며 기꺼이 화가들에게 내주었다. 예술가들은 기존의 공식미술로서는 멕시코 혁명에서 생산된 변혁의 에너지를 제대로 표현할 수 없음을 누구보다 잘 알고 있었다. 그들은 좁고 폐쇄적인 작업실과 일정한 규격에 맞추어진 화폭을 버리고 밖으로 뛰쳐나왔다. 이들은 생동하고 있는 사회 그 자체를 작업실로 생각했다.

1921년 귀국한 디에고 리베라도 이 흐름에 몸을 맡겼다. 그는 나중에 자신과 함께 '세 거장Los Tres Grandes'으로 일컬어지게 될 오로스코Jose Clemete Orozco, 시케이로스David Alfaro Siqueiros와 함께 '화가 · 조각가 연맹'에 가입했다. 벽화운동을 주도했던 '화가 · 조각가 연맹'의 선언문을 보면, 이들 '혁명적인' 화가들의 인식이 어떠했는지 알 수 있다.

우리의 기본적인 미학은 예술 표현에 있어 부르주아 성향에서 탈

피하여 사회성을 지향하는 것이다. 귀족적인 그리고 이젤화와 같
은 개인적인 예술을 버리고, 대중이 공유할 수 있는 기념비적인 예
술을 지향해야 한다.

벽화 제작에 참여했던 작가들은 자신을 창조자가 아니라 노동하
는 사람으로 규정했다. 노동자와 같은 조건 아래 노동자와 함께 어
울려 작업함으로써 벽화가 한 개인의 창조적 천재성이 만들어낸
사적 소유물로서 몇몇 제한된 전문인에 의해서만 읽혀지거나 향유
되는 것이 아니라 대중들 속에 살아있으며 그들과 함께 소유할 수
있는 진정한 공공미술이 되기를 원했다.

리베라도 마찬가지였다. 멕시코 혁명에서 싸워 이긴 농부들과 노
동자들이 자신의 그림을 더 쉽게 이해하기를 원한 리베라는 미술
의 '전문적인 언어'가 가지는 폐쇄성을 뿌리치고 '보통의 언어' 즉
이야기가 담긴, 전달하기에 쉬운 그림을 그리려고 했다.

그에게 있어서 벽화란 한 개인의 천재적 능력이나 상상력의 산물
이 아니라 모든 멕시코 사람들이 공유하는 문화적 자산이기 때문
이었다. 그는 실로 수만 제곱미터에 이르는 긴 벽면을 수많은 인물
과 역사적 사건들로 넘쳐나는 벽화로 장식했으며 그것은 대부분
'진보'와 '풍요'가 그 주제였다.

아스텍의 선조로부터 물려받은 양식화된 강렬한 형식을 활용하
면서도 독창적인 구도와 색채를 구현해낼 수 있었기 때문에 리베
라의 벽화는 선동적 의도가 강한 그림에서 느낄 수 있는 규격화된
현실 미화의 한계를 극복할 수 있었다.

앞에서 보았던 국립궁에 그려진 벽화를 다시 상기해보자. 짐작했
다시피 그 벽화는 리베라의 그림 〈멕시코의 역사〉 중 일부다. 그는
이 작품을 통해 멕시코 민중의 삶과 역사를 서사시적으로 표현해

냈다. 아스텍 신화 시대에서 식민지 시대와 독립과 혁명에 이르는 장대한 역사의 파노라마가 펼쳐진 그의 벽화에는 멕시코인의 꿈과 좌절이 서려 있다.

멕시코 민중, 벽화에서 역사를 보다

이 벽화에는 멕시코의 고대문명과 스페인의 침략, 멕시코의 독립 등 중요한 역사적인 사건과 수많은 실제인물이 등장한다.

가운데 다섯 개의 벽면에 그려진 멕시코 역사에 대한 부분은 각각 '식민지 시대-프랑스 침략' '멕시코 혁명' '선인장 위의 독수리-

케찰코아틀의 전설
멕시코 고대 인디오 문명인 마야, 아스텍의 신인 케찰코아틀을 중심으로 멕시코의 고대문화를 묘사했다. 52년마다 열리는 불의 춤을 통해 그들의 예술, 천문학, 전쟁 등을 표현했다.

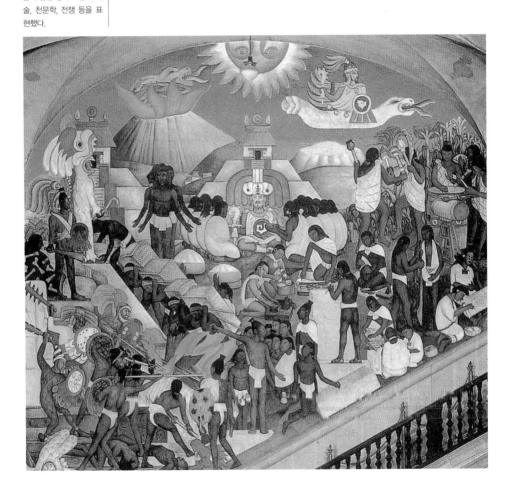

정복당하는 테노치티틀란-멕시코 독립'
'헌법 제정' '미국의 침략' 의 주제로 이어
진다.

처음에는 스페인 통치시대의 압정과
19세기 중반 프랑스의 섭정 아래에서 무
력해진 멕시코인들의 모습이 나타나고,
그 다음 면에는 포르피리오 디아스, 성직
자, 고관대작이 마데로, 사파타, 카란사,
바스콘셀로스 등 혁명의 주요인물들과 대
치하는 모습이 민중의 모습과 함께 그려
져 있다.

그 밑에 그려진 긴 벽화의 중앙 벽면에
는 뱀을 문 독수리가 선인장 위에 앉아 있
는 모습이 보인다. 이는 "독수리가 뱀을
물고 앉아 있는 호숫가의 선인장이 있는
곳에 도읍을 세워라"라는 아스텍 제국의
건국전설에 기반을 두고 그려진 그림이
다. 1521년 스페인의 정복자 코르테스가
아스텍을 정복할 당시 그에 저항했던 아
스텍 왕 쿠아우테목과 전사들의 모습도
보이고, 1810년 9월 15일 돌로레스에서
스페인으로부터 독립선언을 한 이달고 신
부神父와 독립영웅 호세 마리아 모렐로스
의 독립투쟁도 그려져 있다.

그 다음에는 인디오 출신으로는 처음으
로 대통령에 선출된 진보적 성향의 베니

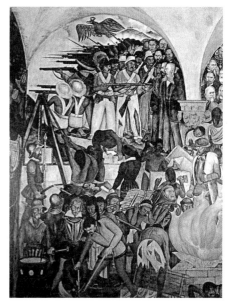

식민지 시대-프랑스의 침략
스페인 식민통치 시대의 압정과 1852~1857년에 프랑스가 침략
했던 상황을 그렸다. 독립 이후 멕시코는 혼란한 내정과 재정 부족
으로 외세의 침략이 잇따랐는데, 이 그림은 그 중 외채 지불불능인
멕시코에 프랑스가 침략한 상황을 그렸다.

멕시코 혁명
중앙 상단부에 땅, 자유, 그리고 빵이라고 쓰인 붉은 기가 있고, 인
물로는 프란시스코 마데로와 독재자 포르피리오 디아스 장군이 그
려져 있다.

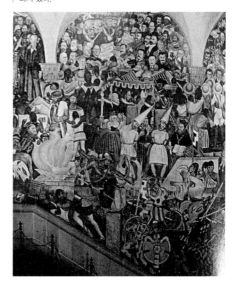

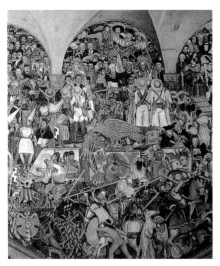

선인장 위의 독수리－정복당하는 테노치티틀란－멕시코 독립
1325년의 테노치티틀란 지방과 멕시코의 문장이기도 한 선인장과 독수리를 거대한 벽화의 정면 중심에 배치하여 멕시코인들의 자존심을 높이고자 했다. 1810년 이달고의 돌로레스 선언, 즉 독립선언 장면과 그 옆에 모렐리아 지방의 독립영웅 호세 마리아 모렐로스, 1821년 독립으로 이어지는 일련의 독립투쟁 과정이 복합적으로 그려져 있다.

미국의 침략
1846~1848년 멕시코는 미국에게 침략당하여 멕시코 영토였던 텍사스, 뉴멕시코, 캘리포니아 등을 빼앗겼다. 이 그림은 미국이 침략할 당시의 모습을 미국의 상징인 독수리가 아스텍 하늘을 나는 장면으로 묘사했다.

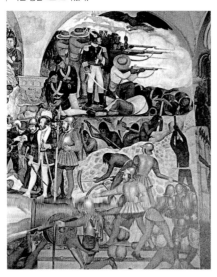

토 후아레스Benito Juarez가 교회와 국가의 분리 등 개혁적 법안을 다룬 헌법을 제정하는 장면이 그려져 있다. 그 옆에 있는 그림은 미국의 침략이 주제다. 1846~1848년 미국이 멕시코를 침략하여 캘리포니아, 콜로라도, 텍사스, 플로리다, 애리조나, 뉴멕시코 지방 등을 빼앗아 갔는데, 미국의 상징인 독수리가 아스텍 상공을 나는 모습을 통해 미국의 제국주의 침탈을 고발하고 있다. 맨 왼쪽 벽면에는 앞서 보았던, 마르크스가 등장했던 그 그림, '계급투쟁－현재 그리고 미래'가 자리 잡고 있다.

멕시코인들은 오랫동안 자신의 땅에서 숨죽이며 살아가야만 했다. 스페인이 아스텍 문명을 짓밟으며 멕시코를 점령한 이래 300년간 멕시코는 철저히 착취당했다. 스페인과 경쟁이 되는 모든 산물들은 생산이 금지되었고 멕시코의 풍부한 금과 은은 스페인으로 보내졌다. 멕시코의 큰 도시들은 스페인식 도시계획에 의해 질서정연하게 재정리되었고 스페인어만 사용할 수 있었으며 모든 책과 사상이 통제되었다. 스페인의 통치가 계속되는 동안 순수한 인디오들의 혈통은 거의 사라져버렸고 대부분 혼혈이 되었다.

그러나 스페인 정부는 스페인에서 태어난

백인들만을 관직에 등용했고 멕시코에서 태어난 스페인 사람인 끄리오요Criollo마저 차별대우했으며 인디오 계통의 멕시코인들은 노예상태로 만들었다.

멕시코는 1821년 스페인으로부터 독립하지만, 리베라가 벽화에서도 그랬듯이 이번엔 프랑스와 미국의 침략을 받았고 특히 미국에게는 당시 멕시코 국토의 절반 이상에 해당하는 영토를 내주게된다. 이것만이 아니다. 그 이후에는 경제적으로도 미국에 예속돼멕시코는 아직까지도 NAFTA(북미자유무역협정)를 통해 미국의 제국주의 독점자본에게 수탈당하고 있다.

멕시코 벽화, 모두의 것

어떻게 생각하면 되돌아보기 싫은, 잊고만 싶은 역사다. 하지만벽화운동은 이를 '민족적 자긍심'으로 승화시켰다. 멕시코의 민족주의와 역사적 사건을 부각시켜 그들의 뿌리를 찾고 오랜 세월 식민통치에 시달린 국민들에게 국가의 의미와 자존감을 심어주었던것이다.

멕시코에서 벽화운동이 한창일 당시, 바스콘셀로스가 했던 말에서도 이를 잘 알 수 있다. 그는 "인종과 국경의 벽을 넘어선 사랑으로 잉태되었기 때문에 메스티소는 '우주적 인종'"이라며 "메스티소는 앞선 인종들의 장점을 고루 흡수했기 때문에 미래의 주인공이 될 수 있으며, 그래서 지금과는 다른 아름답고 평화로운 미래를만들어가기 위해 앞장서야 할 사명이 주어져 있다"라고 말했다. 그뿐이리. 입이 있으니 말하지 못했던 그 '우주적 인종'들에게, 벽화는 막힌 입을 대변해주는 도구였다.

지금도 여전히 멕시코 곳곳에서 빛나고 있는 벽화들은 잘 길들여진 아틀리에 미술만이, 얌전히 전시장에 안치돼 소수의 사람들만

이 향유하는 미술만이 예술이 아니라는 사실을 소리 없이 우리에게 일깨워주고 있는 듯하다.

'자본주의적 삶'에 체화돼 미술을 감상할 시간조차 돈으로 사야만 하는 것을 당연하게 생각해왔던 우리가 그동안 잊고만 있었던 바로 그 진리! 미술은 공동체가 나눠가질 수 있는 재산이며 공동체의 삶을 대변하는 이미지라는 것 말이다.

INTERMEZZO
by 이유리

디에고 리베라의 첫인상은 그다지 좋지 않았습니다. 개인적으로 리베라보다는 프리다 칼로를 먼저 알게 됐기 때문입니다. 영화 〈프리다Frida〉(2002)가 개봉된 뒤에, 그녀를 다룬 책들이 봇물처럼 쏟아졌습니다. 교통사고로 몸을 심하게 다친 후, 세상을 떠날 때까지 29년 동안 서른다섯 차례의 수술을 받아야 했던 프리다. 몸이 불편하긴 했지만 남다른 미모와 재능으로 촉망받던 그녀는 그러나 놀랍게도 디에고 리베라와 결혼합니다. '비둘기와 식인귀의 만남'이라는 말까지 들으면서 말이죠.

그는 제가 보기에 난봉꾼 그 이상(?)이었습니다. 바람기 철철 넘치는 그는 급기야 프리다의 여동생과 살림을 차리기도 했거든요. 그런데 프리다는 변함없습니다. "나의 평생소원은 단 세 가지. 디에고와 함께 사는 것, 그림을 계속 그리는 것, 혁명가가 되는 것이다"라는 말을 남기기도 했을 정도로 그를 사랑했던 거죠. 도대체 왜? 상식적으로는 도저히 이해가 안 되신다구요? 이 글이 그녀의 사랑을 이해하는 데 도움이 되었으면 좋겠습니다.

더 생각해보기

메시코 시티에 있는 대통령궁으로 디에고 리베라 벽화 구경하러 가기
엔리케 크라우세 지음, 이성형 옮김, 《멕시코 혁명과 영웅들》, 까치글방, 2006.
마이크 곤잘레스 지음, 《벽을 그린 남자 디에고 리베라》, 책갈피, 2002.
남궁 문 지음, 《멕시코 벽화 운동》, 시공사, 2000.
강숙경 지음, 〈디에고 리베라의 벽화미술 연구 : 미국 활동 시기의 작품을 중심으로〉, 경남대 교육대학원 석사논문, 2004.

천재 배우, 천재 감독, 그리고 '빨갱이'

찰리 채플린
〈**모던 타임즈**〉(1936)
Charlie Chaplin 〈Modern Times〉

야만적인 제국주의와 자본주의에 맞서 '21세기 사회주의 혁명'을 부르짖으며 중남미의 좌파바람을 이끌고 있는 베네수엘라의 우고 차베스 대통령. 그가 이끄는 베네수엘라의 노동부는 2006년 1월부터 공장 노동자들을 대상으로 '어떤' 영화를 상영하는 사업을 진행했다. 노동자들의 열악한 작업환경과 자본주의의 야만성을 폭로하는 이 영화는 베네수엘라의 자본가들에게는 '불편함' 그 자체였다. 공장의 강당을 순회하며 상영한 지 6개월 만에 1000회가 넘는 상영회에 4만여 명의 노동자들이 관람했는데, 급기야 베네수엘라 사용자단체연합은 2006년 6월에 이 영화의 상영을 금지해줄 것을 정부에 공식적

| 찰리 채플린

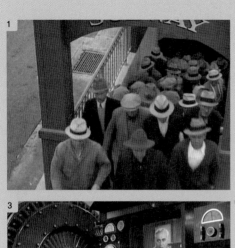

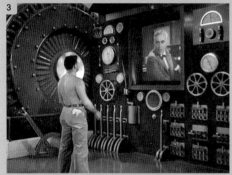

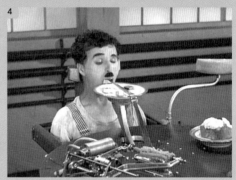

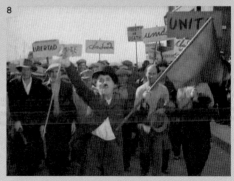

으로 요청했다.

2006년에 베네수엘라의 자본가들을 더할 나위 없이 불편하게 만든 이 영화는 70년의 시간을 거슬러 올라간 1936년 미국에서 첫 상영되었을 때, 역시 미국의 자본가들을 더할 나위 없이 불편하게 만들었다. 찰리 채플린Charlie Chaplin(1889~1977)이 감독과 주연을 맡은 영화 〈모던 타임즈Modern Times〉(1936)다.

찰리 채플린을 모르는 사람은 없지만 일반적으로는 독특한 외모와 몸짓을 연상하는 정도 이상을 넘어가지 않는다. 히틀러를 닮은 우스꽝스러운 콧수염, 냄비를 얹어놓은 것처럼 보이는 중절모, 억지로 구겨 입은 양복에 발보다 두 배는 커 보이는 구두, 뒤뚱뒤뚱 지팡이를 짚고 걷는 그의 독특한 걸음걸이는 한 번 보면 결코 잊을 수 없는 독특함이 묻어 있다.

영국에서 태어나 주로 미국에서 활동한 찰리 채플린은 그 당시 대중들에게도 천재 배우, 천재 감독으로 명성을 날렸지만 그 명성만큼이나 강하게 찍힌 낙인이 있었으니 바로 '빨갱이'였다. 그리고 미국의 보수우익들에게 그러한 심증을 굳히도록 만든 영화가 바로 〈모던 타임즈〉다.

〈모던 타임즈〉는 영화 첫 장면부터 미국의 자본가들에게 불편함을 주면서 시작한다. 이른 아침에 정신없이 출근하는 노동자들의 모습을 축사로 끌려가는 양떼에 비유하기 때문이다. 노동자들이

1 양떼에 이어 출근하는 노동자들의 모습이 이어진다.
2 스크린을 통해 노동자를 감시하는 자본가
3 감시 스크린을 통해 컨베이어 벨트 속도를 올리라고 지시하는 자본가
4 자동급식기계의 실험대상이 된 채플린. 결국 이 기계의 폭주로 관객들에게 웃음을 선사한다.
5 컨베이어 벨트가 브스푸기 되어 기계의 리듬에 몸을 맡기 채플린과 노동자들
6 계속되는 반복작업으로 정신줄을 놓아버린 채플린. 이후로 슬랩스틱 코미디의 진수를 보여준다.
7 화장실에서 담배를 피며 망중한을 즐기는 채플린. 하지만 이곳조차 자본가의 CCTV(?) 감시를 벗어나지 못한다. 채플린의 상상력이 참으로 놀랍다.
8 붉은(?) 깃발을 들고 데모대의 앞장을 선 채플린.

©1936 by Charlie Chaplin

정신없이 일하고 있는 장면은 곧바로 사장실에서 직소퍼즐을 맞추다가 신문이나 보는 자본가의 모습으로 바뀐다.

곧이어 채플린의 놀라운 상상력이 발휘된 장면이 나온다. 사장은 자신의 방에 있는 커다란 스크린을 통해 공장의 구석구석을 감시하는 것 아닌가. 영화가 개봉된 1936년 당시에는 CCTV가 없었을 텐데 말이다. 사장은 현장에 장치된 스크린을 통해 컨베이어 벨트의 속도를 높이라는 지시를 내린다. 그리고 바로 그 컨베이어 벨트에는 찰리 채플린이 나사를 조이는 일을 하고 있다.

채플린은 자본가들의 속성을 매우 잘 파악하고 있었던 듯하다. 이런 측면에서 그의 통찰력과 아이디어가 번뜩인 장면이 또 하나 있으니 바로 자동급식기계 장면이다. 점심시간에 노동자가 식사를 하면서 동시에 작업도 할 수 있도록 하기 위해 고안한 이 기계는 궁극적으로 점심시간조차도 이윤추구 시간으로 바꾸고 싶어 하는 자본가의 속성을 적나라하게 드러낸다.

지독한 노동강도와 감시로 인한 정신적·육체적 스트레스로 결국 채플린은 정신이 나가버린다. 물론 정신 나간 채플린은 관객들의 정신이 나갈 만큼 웃음을 주게 되지만 말이다. 채플린은 당시 디트로이트에 있는 자동차 공장의 컨베이어 벨트에서 일하는 노동자들이 신경쇠약으로 고통 받고 있다는 얘기를 듣고 이 장면을 구상했다고 한다.

이 정도 되면 보고 있는 자본가들의 심기가 매우 불편해질 것이다. 그런데 채플린은 여기서 그치지 않는다. 영화 속의 채플린은 정신병 치료를 받고 나온 직후 엉겁결에 노동자 파업 데모의 선봉에 서게 된다. 붉은(물론 흑백이지만) 깃발을 치켜 든 채플린의 뒤로 일군의 노동자들이 '자유' '단결' 등의 무서운(?) 구호가 적힌 피켓을 치켜들고 당당하게 행진한다. 스크린을 통해 자신의 앞으로 다가

오는 데모 대오를 보고 있는 자본가들의 마음은 어땠을까?

비극적 현실을 희극으로 승화시키는 데 탁월한 재주가 있는 채플린은 〈모던 타임즈〉에서도 그러한 자신의 장기를 십분 발휘한다. 주어진 현실은 비참하지만 그 안에서도 희망을 잃지 않고 꿋꿋하게 살아나가는 스크린 속 채플린의 모습을 보며 관객들은 용기와 삶의 의욕을 얻는다.

"인생은 가까이서 보면 비극이지만, 멀리서 보면 희극이다."

채플린 자신이 했던 말처럼 그의 영화들은 비극과 희극을 카메라의 줌인과 줌아웃처럼 자유자재로 다룬다. 그런 희비극을 관통하는 것은 가난하고 소외된 사람들에 대한 따뜻한 마음과 더불어 돈과 권력을 통해 사회를 자기 멋대로 주무르는 지배계급에 대한 분노였다. 〈모던 타임즈〉뿐 아니라 그는 일련의 영화들에서 일관되게 이러한 관점을 지켜나갔다.

〈모던 타임즈〉에 이어 4년 후에 상영된 〈위대한 독재자The Great Dictator〉(1940)에서 그는 영화사에 길이 빛날 명장면을 만들어 낸다. 파시즘을 비판한 이 영화에서 독일의 히틀러를 닮은 독재자와 이발사의 1인 2역을 소화한 찰리 채플린은 마지막 연설장면에서 배우가 아닌 찰리 채플린 자신으로 돌아온 듯 다음과 같이 연설한다.

미안합니다만, 나는 황제가 되고 싶진 않군요.

그건 내 할 일이 아닙니다.

누군가를 다스리거나 정복하고 싶지도 않아요.

가능하다면 모든 이들을 돕고 싶어요.

유대인, 기독교인, 흑인, 백인이든 간에

모든 인류가 그렇듯, 우리 모두가 서로 돕기를 원합니다.

남의 불행을 딛고 사는 것이 아니라

남이 행복한 가운데 살기를 원합니다.

우리는 남을 미워하거나 경멸하고 싶지 않습니다.

세상에는 모두를 위한 자리가 있고

풍요로운 대지는 모두를 위한 양식을 줍니다.

인생은 자유롭고 아름다울 수 있는데도

우리는 그 방법을 잃고 말았습니다.

탐욕이 인간의 영혼을 중독시키고

세계를 증오의 장벽으로 가로막았는가 하면

우리에게 불행과 죽음을 가져다주었습니다.

급속도로 발전을 이룩했지만 우리 자신은 갇혀버리고 말았습니다.

대량생산을 가능하게 한 기계는

우리에게 결핍을 가져다주었습니다.

지식은 우리를 냉정하고 냉소적으로 만들었습니다.

생각은 너무 많이 하면서도 가슴으로는 거의 느끼는 게 없습니다.

기계보다는 휴머니티가 더욱 필요하고

지식보다는 친절과 관용이 더욱 필요합니다.

그렇지 않으면 인생은 비참해지고

결국 모든 것을 잃게 될 것입니다.

비행기와 라디오 방송은 우리를 더욱 가깝게 연결시켰습니다.

이러한 발명의 진짜 의도는 인간의 선함에

전 지구적 형제애와 우리 모두의 화합을 호소하기 위함입니다.

지금도 내 목소리가 세계 방방곡곡에 울려퍼져나가

인간을 고문하고 죄 없는 사람들을 가두는 제도에 희생된

수백만이 전망하고 있는 남녀노소에게까지

들리고 있지 않습니까?

지금 내 말을 듣고 있는 사람들에게 전합니다.

희망을 잃지 마십시오!

우리가 겪는 불행은 탐욕에서

인류의 발전을 두려워하는 자들의 조소에서 비롯된 것입니다.

증오는 지나가고 독재자들은 사라질 것이며

그들이 인류로부터 앗아간 힘은 제자리를 찾을 것입니다.

인간이 그것을 위해 목숨을 바치는 한

자유는 결코 소멸되지 않을 것입니다.

군인들이여, 그대들을 경멸하고 노예처럼 다루며

당신들의 행동과 사고와 감정, 당신들의 삶까지 통제할 뿐 아니라

당신들을 짐승처럼 다루고 조련하여

전쟁터의 희생물로 만들고 있는 이 잔인무도한 자들에게

굴복하지 마시오!

이런 비인간적인 자들에게

기계의 지성과 마음을 가진, 기계나 다름없는 자들에게

굴복하지 마시오!

그대들은 기계도 짐승도 아닙니다. 인간입니다!

당신들의 마음속에는 인류에 대한 사랑이 숨 쉬고 있습니다.

증오하지 마시오. 비인간적인 자들만이 증오합니다.

군인들이여, 노예제도를 위해 싸우지 말고 자유를 위해 투쟁하시오.

누가복음 17장에 "주의 왕국은 인간들 사이에 있다"는

구절이 있습니다.

한 사람, 한 무리가 아닌 인간 전체에

바로 당신들 마음속에 있는 것입니다.

민중은 힘을 가지고 있습니다.

기계를 창조할 힘과 행복을 창조할 힘 말입니다.

민중은 삶을 자유롭고 아름답게,

그리고 멋진 모험으로 만들 수 있는 힘을 지닌 것입니다

그러니 민주주의의 이름으로 그 힘을 사용하여 화합을 이룩합시다.

모두에게는 일 할 기회를, 젊은이에게 미래를,

노인들에게는 안정을 제공할

훌륭한 세계를 건설하기 위해 싸웁시다.

극악무도한 자들도 이런 것들을 약속하며 권력을 키웠지만

그들의 약속은 실행되지 않았으며

앞으로도 절대 지켜지지 않을 것입니다.

그들은 스스로를 자유롭게 하면서 민중을 노예로 전락시켰습니다.

이제 그들이 했던 그 약속을 이행하기 위해 싸웁시다.

세계를 해방시키고 나라 간의 경계를 없애며

탐욕과 증오와 배척을 버리도록 함께 투쟁합시다.

이성이 다스리는 세계

과학의 발전이 모두에게 행복을 주는 세계를 만들도록

함께 투쟁합시다.

군인들이여, 민주주의의 이름 아래

하나로 뭉칩시다!

　앞의 두 시간에 가까운 스토리가 바로 이 장면을 위한 리허설인 것처럼 찰리 채플린은 자신의 모든 것을 다해 연기 아닌 연기를 했다. 이 연설 장면에 대한 채플린의 애착은 대단했다. 제작 당시 주변 사람들이 이렇게 긴 연설을 삽입한다면 흥행 수입이 100만 달러는 줄어들 것이라고 만류하자 채플린은 "비록 500만 달러가 줄어든다고 해도 난 꼭 그 연설을 넣을 거야"라고 대답했다.

　〈위대한 독재자〉를 본 당시 FBI 국장 J. 에드거 후버는 이 영화가 독일의 나치뿐 아니라 미국을 비판하는 것이라고 판단하고 부하들

을 동원해 찰리 채플린의 모든 것을 캐내기 시작했다. FBI가 작성한 채플린 파일은 1900페이지에 이르는 방대한 분량으로 알려져 있다.

〈위대한 독재자〉를 만든 지 7년 후, 채플린은 우리나라에는 〈살인광 시대〉로 소개된 〈무슈 베르두〉Monsieur Verdoux〉(1947)라는 또 하나의 문제작을 내놓는다. 실업자가 된 전직 은행원 베르두 역을 맡은 채플린은 중년의 돈 많은 여자를 유혹해서 재산을 강탈하고 살해하려는 베르두를 통해 이전의 영화들보다 훨씬 강도를 높여 자본주의와 물질만능주의를 신랄하게 비판한다.

이에 충격을 받은 재향군인회 등의 보수단체들이 조직적으로 극장을 압박해서 〈무슈 베르두〉는 많은 지역에서 개봉하지 못하는 상황이 벌어진다. 그는 이제 보수우익 세력에게 반미주의자, 공산주의자로 완전히 낙인찍히게 되었다. 결국 찰리 채플린은 비이성적 반공주의가 판을 쳤던 매카시즘의 광풍 속에서 1952년 자의반 타의반 미국을 떠나 스위스에 거주하게 된다.

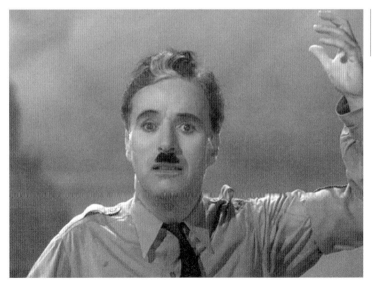

〈위대한 독재자〉에서 연설중인 찰리 채플린
ⓒ1940 by Charlie Chaplin

그가 이런 어려움을 겪으면서까지 신념을 굽히지 않은 것은 자신의 어린시절 때문일지도 모르겠다. 채플린은 1889년 런던 뮤직홀의 삼류 배우인 부모에게서 태어났다. 그러나 그의 부모는 그가 한 살 때 이미 헤어졌으며, 그와 이복형 시드니는 배우였던 어머니 밑에서 자란다. 채플린의 아버지는 알콜 중독으로 사망했고, 아버지의 죽음 이후 어머니는 연극무대에서 들어오는 수입으로 그와 형을 키웠으나 점차 인기가 하락하고 건강이 악화되자 집안은 급속히 기울게 된다. 설상가상으로 어머니의 정신병 증세는 날로 심해져서 결국 그는 형과 함께 먹을 것을 구하러 닥치는 대로 일을 해야 했다.

이러한 채플린의 어린시절은 그의 시선을 가난한 사람들에게 고정시켰고, 설사 자신이 어려움을 겪더라도 절대 포기할 수 없는 '가치'를 마음속에 심어주었다. 그러나 채플린이 런던을 떠나 수십 년 간 살아온 미국은 그의 '가치'를 용인할 수 없었고 그는 정든 제2의 고향 미국을 떠날 수밖에 없었다.

그가 아무리 천재적인 배우이자 감독이라도 그의 인생 자체를 비극에서 희극으로 돌리는 것은 쉬운 일이 아니었다. 1952년 미국을 떠난 지 20년도 더 지난 1972년이 되어서야 채플린은 83살의 나이로 20년 만에 아카데미 특별상을 수상하기 위해 미국 땅을 밟았다. 그리고 5년 후 1977년 12월 25일, 비극과 희극으로 점철된 자신의 삶을 마무리한다.

인생은 가까이서 보면 비극이지만, 멀리서 보면 희극이다.

- 찰리 채플린 -

〈모던 타임즈〉〈독재자〉 등의 채플린 작품은 정말 용감했습니다. 자본주의 사회를 지배하고 있는 주인들의 심기를 매우 불편하게 만드는 내용을 전면에 내걸고 있기 때문이지요. 그로부터 60년도 더 흐른 지금의 대한민국 영화판을 보면 채플린의 용감함은 찾아보기 힘든 것 같습니다. 그 어느 영화에서도 자본과 권력에 직접적인 비판을 들이대며 노동자 서민의 이익을 대변하는 내용은 찾아볼 수가 없습니다. 인간의 말초적 신경을 자극해서 호주머니에서 돈을 꺼내가는 영화들이 극장을 휩쓸고 있는 모습을 보면, 이렇게 돈벌이에 획일화된 사회에 과연 희망이 있을까 하는 의문이 들기도 합니다.

찰리 채플린이 21세기의 대한민국에서 영화쟁이가 된다면 그는 과연 어떤 신념을 가지고 영화를 만들어나갈까요? 500만 달러보다도 자신이 전하고 싶은 '연설'을 더 중요하게 생각했던 채플린의 신념을 대한민국에서는 찾아볼 수 없는 것일까요? 영화라는 매체가 대중에게 끼치는 영향력을 생각한다면 아쉬움이 더욱 큰 것이 사실이네요.

더 생각해보기 ─────────────

찰리 채플린 감독, 찰리 채플린 주연, 〈모던 타임즈〉, 1936.
찰리 채플린 감독, 찰리 채플린 주연, 〈위대한 독재자〉, 1940.
찰리 채플린 지음, 이현 옮김, 《찰리 채플린, 나의 자서전》, 김영사, 2007.

이상한 '흑인'
열매를 아시나요

<div align="right">

빌리 홀리데이
〈Strange Fruit〉(1939)
Billie Holiday 〈Strange Fruit〉

</div>

1899년 미국 남동부 조지아 주. 앨프리드 크랜포드Alfred Cranford가 운영하는 농장에서 당시 21세의 샘 호스Sam Hose는 일용직 노동자로 일하고 있었다. 그는 어느날 자신을 고용한 주인과 임금문제로 다투게 되었고, 다음날에도 이어진 다툼은 결국 물리적 충돌로 이어졌다. 주인인 앨프리드 크랜포드가 리볼버 총으로 위협했고, 생명의 위협을 느낀 샘 호스는 도끼로 맞대응하는 과정에서 주인을 살해했다. 당황한 샘 호스는 달아났다.

그런데 진짜 문제는 다른 곳에 있었다. 샘 호스는 피부색이 검은 '흑인'이었다. 1899년 4월 12일, 샘 호스는 살인죄뿐 아니라 성폭행, 절도 등의 혐의로 고소되었다. 살인 후 크랜포드의 아내를 성폭행하고 절도를 했다는 것이다. 이 소식은 지역신문을 통해 대대적으로 알려졌다. 분노한 '백인' 군중들은 4월 23일에 체포되어 이

송 중이던 샘 호스를 기차에서 끌어내었다.
전 시장과 판사가 나서서 군중들에게 샘 호
스를 당국에 넘겨줄 것을 호소했지만 소용
없었다.

| 린치를 당한 샘 호스

군중들은 샘 호스를 끌고 살해된 크랜포드
의 집이 있는 곳으로 행진하기 시작했다. 이
소식을 들은 사람들은 무슨 좋은 구경거리
라도 생긴 듯이 기차를 타고 각지에서 모여들었고 군중의 수는
2000명으로 불어났다. 그리고 드디어 '백인' 공동체의 의식이 시작
되었다. 군중들은 살아있는 샘 호스의 몸에서 손가락과 귀, 생식기
등을 뜯어내었다. 이것으로도 모자랐는지 샘 호스의 얼굴 가죽을
벗겨낸 군중들은 그의 몸에 기름을 끼얹고 산 채로 불에 구웠다.
'의식'을 거행한 이들은 샘 호스의 타들어간 신체를 뜯어내어 기념
품으로 가져갔다. 어떤 상점에서는 샘 호스의 손가락을 기념품으
로 판매하기까지 했다.

이후에 양심적인 언론인들이 탐정 루이스 P. 레 빈Louis P. Le Vin을
고용해서 조사했고 일주일에 걸쳐 조사한 탐정 레 빈은 샘 호스의
행위를 정당방위로 결론내렸다. 성폭행은 백인들이 '의식'을 정당
화하기 위해서 덧씌운 것이었다. 레 빈이 조사한 모든 사람들은 자
신이 알고 있는 사실을 얘기하면서도 '보복'이 두려워 철저하게 익
명을 요구했다고 한다.

이런 백인들의 흑인에 대한 경악스러운 린
치는 미국 남부에서 심심치 않게 행해졌다.
더욱 놀라운 것은 이러한 린치가 일정한 절
차와 의식을 갖춘 공동체 행사였다는 점이
다. 백인 성인남성뿐 아니라 3~4세의 남녀

1930년에 백인들의 린치
로 사망한 '흑인' 토마스
쉽과 아브람 스미스
나무 밑에는 잘 차려입고
모자까지 챙겨 쓴 '백인'
군중들이 의식에 참여하
고 있다.

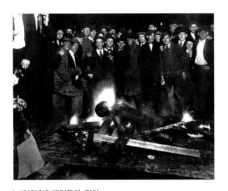

1919년에 백인들의 린치로 사망한 '흑인' 윌리엄 브라운
백인들이 기념사진 촬영을 위해 포즈를 취하고 있다.

어린이들, 멋진 외출복을 입은 남녀 커플들, 결혼식에서나 입을 법한 정장 차림의 남녀 노소들이었고, 즐거운 표정으로 '의식'에 참여했다. 이들 중 많은 이들이 숯덩이로 변한 흑인과 포즈를 취하고 사진을 찍고, 그 사진을 엽서로 만들어서 친지들에게 보내기도 했다.

〈Strange Fruit〉

Southern trees bear a strange fruit

Blood on the leaves and blood at the root

Black bodies swinging in the southern breeze

Strange fruit hanging from the poplar trees

Pastoral scene of the gallant south

The bulging eyes and the twisted mouth

Scent of magnolias, sweet and fresh

Then the sudden smell of burning flesh

1935년에 백인들의 린치로 사망한 '흑인' 루빈 스테이시

Here is fruit for the crows to pluck

For the rain to gather, for the wind to suck

For the sun to rot, for the trees to drop

Here is a strange and bitter crop

남부의 나무에는 이상한 열매가 열린다

잎사귀와 뿌리에는 피가 흥건하고
남부의 따뜻한 산들바람에 검은 몸뚱
이들이 매달린 채 흔들린다
포플러 나무에 매달려 있는 이상한
열매들

1936년에 백인들의 린치
로 사망한 '흑인' 린트 쇼

멋진 남부의 전원 풍경
튀어나온 눈과 찌그러진 입술
달콤하고 상쾌한 매그놀리아 향
그러고는 갑자기 풍겨 오는, 살덩이를 태우는 냄새

여기 까마귀들이 뜯어 먹고
비를 모으며 바람을 빨아들이는
그리고 햇살에 썩어 가고 나무에서 떨어질
여기 이상하고 슬픈 열매가 있다

전설적 재즈 보컬이자 '흑인'인 빌리 홀리데이 Billie Holiday(1915~
1959)의 〈Strange Fruit〉의 가사다. 예상되듯이 이상한 열매는 린치
를 당한 흑인의 몸뚱이를 뜻한다. 카페 소사이어티의 주인 바니 조
지프슨은 빌리 홀리데이가 이 노래를 처음으로 부르기 시작한
1939년의 그때를 다음과 같이 기억한다.

1920년에 린치를 당한
'흑인' 리그 다니엘의 모
습을 엽서에 사용한 모습
(오른쪽이 엽서 앞면. 왼
쪽이 엽서 뒷면)

그런데 그날 밤에는 그녀가 노래를 부
르면서 눈물을 흘렸습니다. 청중들은
즉각 반응을 보였습니다. 눈물이 흘러
나오자 그때 청중의 충격은 컸습니다.

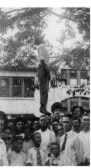

빌리도 알았을 겁니다. 그리고 그 노래는 빌리만 부르는, 그녀의 전매특허 같은 것이 되어버렸습니다. …… 그녀는 〈Strange Fruit〉을 부를 때면 전혀 움직이지 않았습니다. 손도 내려놓고 마이크도 건드리지 않았습니다. 오직 그녀 얼굴 위에 떨어지는 작은 조명만 있었습니다. 눈물은 흘리면서도 노래하는 목소리에는 아무 지장이 없었지만, 그 눈물로 클럽 안의 모든 사람들을 보내버렸습니다. …… 그때까지도 전국지들은 흑인 사진을 싣지 않았습니다. 메리언 앤더슨은 오페라에 출연해 노래할 수 있었고 《타임》의 음악칼럼에 리뷰 기사가 나가기는 했지만 사진은 실리지 않았습니다. …… 빌리가 〈Strange Fruit〉을 부르기 시작한 지 얼마 안 돼서 《타임》도 태도를 바꿔 그녀의 사진을 게재하고 기사도 실었습니다. 내가 알기로는 흑인 사진이 《타임》이나 《라이프》에 실린 건 그게 처음이었고, 그때부터 다른 잡지에도 흑인 사진이 나오기 시작했습니다. 하지만 그들이 그녀 사진을 실은 건 그 노래가 던진 충격 때문이었습니다.

이 노래는 고등학교 교사이자 시인이었던 아벨 미어로폴Abel Meeropol이 작사, 작곡했다. 루이스 앨런Lewis Allan이라는 필명으로 시를 쓰던 미어로폴은 1930년의 토마스 쉽Thomas Shipp과 아브람 스미스Abram Smith 린치 사건을 기록한 사진을 보고 엄청난 충격을 받았고, 그 느낌을 담아서 이 곡을 썼다. 〈Strange Fruit〉은 빌리 홀리데이가 일하던 카페 소사이어티의 관계자에게 전해졌고, 편곡자 대니 멘델존이 미흡한 부분들을 고치고 다듬은 후에 빌리 홀리데이를 통해 세상에 널리 전해지게 된 것이다.

빌리 홀리데이의 공연을 들은 한 여자가 화장실까지 빌리를 쫓아와서 "다시는 그 노래 부르지 마. 다시 부르면 가만히 안 놔두겠어"

라고 울부짖는 일도 있었다고 한다. 카페 소사이어티의 주인 바니 조지프슨은 다음과 같이 그 일을 얘기했다.

> 그녀(공연을 들은 여자)가 일곱 살인가 여덟 살인가 되었을 때 남부에서 린치 장면을 목격했다고 합니다. 한 남자를 자동차 뒤 펜더에 목을 매단 채 거리를 질주하다가 나무에 매달아 불태우는 걸 보았다는 거예요. 그리고 모든 걸 잊고 있었는데, 기분 좀 내리고 우리 클럽에 들어왔다가 빌리가 살덩이 태우는 냄새 어쩌고 하는 노래를 부르는 바람에 모든 기억이 되살아났다는 거였지요.

〈Strange Fruit〉은 대부분의 라디오 방송국에서 금지곡으로 지정했음에도 불구하고 엄청난 반향을 불러일으켰다. 이 곡이 엄청난 반향을 일으켰다는 사실은, 백인들의 린치에 대한 흑인들의 육체적·정신적 상처가 얼마나 심했는지를 증명하는 것이다.

어떻게 보면 빌리 홀리데이 그 자신이 이 곡을 가장 잘 부를 수밖에 없는 '숙명'을 지니고 있는 것일지도 모르겠다. 백인 가정의 하녀로 일하던 13살의 새디 페이건Sadie Fagan에게서 태어난 빌리는, 열 살이던 1925년에 마흔 살 가량의 백인 남자 딕크의 집에서 하녀로 일 하다가 이 남자에게 성폭행을 당한다. 빌리는 경찰에 신고하지만 경찰은 백인 남자를 처벌하지 않고, 오히려 어린 빌리를 불량소녀로 몰아 감화원에 보내고 만다.

| 빌리 홀리데이

2년 만에 어렵사리 감화원에서 나온 빌리는 이번에는 흑인 남자에게 성폭행을 당한다. 결국 빌리의 어머니는 그 해 여름 자신

의 딸을 뉴욕으로 데려갔고, 어린 빌리의 정규교육은 초등학교 5학년에서 끝나게 된다. 먹고 살기 위해서 빌리는 뉴욕 할렘의 사창가에서 몸을 팔게 되었지만 어떤 흑인의 강요된 성행위를 거부하다 결국 밀고당해 다시 경찰로 넘겨졌다. 불과 15세의 나이로 두 번째 철창행을 겪게 된다. 그녀의 원죄는 이것이었다. 가난한 '흑인'의 사생아로 태어났다는 사실. 하지만 그 원죄는 너무나도 큰 것이었다. 그녀는 노래로 알려지고 나서도 백인 밴드와의 공연에서 얼굴이 너무 검다고 핑크 물감을 칠해야 했고, 백인 악단이 흑인 가수의 반주를 할 수 없다는 이유로 공연을 거부당하기도 했다.

짧은 가방끈에 정치에는 문외한이었고, 처음에는 〈Strange Fruit〉 가사에 나오는 'pastoral'의 뜻조차 몰랐던 빌리. 그렇지만 그녀는 자신이 살아온 삶으로 〈Strange Fruit〉을 노래했고, 그녀의 직관적 해석은 어떤 고귀한 지식을 지닌 자의 해석보다도 더욱 본질적이고 직접적이었다.

시작부터 '원죄'를 달고 태어난 삶은 끝까지 순탄치 않았다. 순탄치 않은 결혼생활과 마약중독 등은 끊임없이 그녀를 괴롭혔고 결국 1959년 7월 17일, 44살의 아까운 나이로 병상에서 숨을 거둔다.

저명한 역사가이자 저술가인 에릭 홉스봄Eric Hobsbawm은 빌리 홀리데이의 죽음 소식을 듣고 쓴 추도사에서 다음과 같이 얘기한다.

…… 그녀의 노래에는 잘려나간 자신의 다리를 바라보며 누워 있는 사람과 같은 마음의 고통과 육체적 체념이 뒤섞여 있다. 그래서 흑인에 대한 폭력에 항의하는 시에 곡을 붙여 불후의 명곡이 된 〈Strange Fruit〉에서 우리는 그처럼 섬뜩한 전율을 느끼게 되는 것이다. 고통은 곧 그녀의 삶이었지만, 그녀는 그에 굴복하지 않았다. …… 그러나 스스로 죽음으로 몰고 갈 수밖에 없었던 그녀의

고통스러운 생을 되돌리기에는 너무 늦었다. 열 살 때 강간을 당하고, 십대에 마약에 중독되는 일이 설령 없었다 하더라도 1915년 볼티모어 흑인 빈민가에서 아름다움과 자존심을 함께 지니고 태어난 것 자체가 그녀에게는 너무나 커다란 약점이었다.

그러나 스스로 파괴되어가는 와중에도 그녀는 노래를 계속했다. 비록 이미 황폐해진 목소리였지만, 그것은 마음 깊이 애잔함을 불러일으켰다. 어찌 그녀를 위해 눈물을 흘리지 않고, 그녀를 이렇게 만든 세상을 탓하지 않을 수 있겠는가.

INTERMEZZO
by 임승수

필자가 어린시절에 쓰던 크레파스에 '살색'이 있었습니다. 지금은 '살구색'이라 불리는 이 색은 우리의 피부색과 비슷하다는 이유로 살색이라 불렸는데요. 단일민족으로 이루어진 사회에서 '살색'이라는 표현이 어색하지 않았을지 모르지만 흑인이나 백인의 살색은 분명 '살구색'이 아닙니다.

우리가 미국의 인종차별 사례들을 보며 분노하고 있는 이 순간에도, 이 땅에서 일하고 있는 이주(외국인) 노동자들은 21세기 첨단 인종차별에 무방비로 노출되어 있습니다. 우리가 기피하는 힘들고 더럽고 위험한 일들을 도맡아 하고 있는 이주 노동자들의 상당수가 '불법체류자'라는 노예낙인이 찍힌 채 인간 이하의 취급을 당하고 있습니다. 성경에 그런 말이 있지 않습니까? 남의 눈에 있는 티끌은 보고 자기 눈에 있는 들보는 보지 못한다고. 이 땅의 잔악무도한 인종차별에 눈을 감고 있는 우리는 과연 미국 남부의 백인들과 무엇이 다른가요?

더 생각해보기 ────────────

도널드 클라크 지음, 한종현 옮김, 《빌리 홀리데이》, 을유문화사, 2007.
위키피디아 http://en.wikipedia.org/wiki/Strange_fruit
위키피디아 http://en.wikipedia.org/wiki/Sam_Hose

어떤 이들에게 '아메리칸 드림'은 '나이트메어'였다

제이콥 로렌스
《흑인들의 이주》 (1941)
Jacob Lawrence 《The Migration of the Negro》

미국 앨라배마의 스카츠보로Scottsboro에서 이런 일이 있었다. 화물기차를 타고 있던 흑인 10대 소년 9명이 부랑과 질서파괴 혐의로 체포되었다. 단순 경범죄로 넘어갈 수 있었던 이 사건은 그 후 그 기차에 타고 있었던 두 명의 백인여성이 흑인 소년들을 성폭력 혐의로 고발하면서 양상이 달라졌다.

사실 그 여성들이 전혀 성폭행 당하지 않았다는 의학적인 증거와 여타 증거들이 충분히 있었다. 이 여성들은 자신들도 체포될지 모른다는 두려움 때문에 거짓 고발을 했을 수도 있었다. 그렇지만 백인만으로 구성된 앨라배마의 배심원들은 '스카츠보로 소년' 9명 모두를 신속하게 기소했고, 그 중 8명에게 사형 신고를 내렸다.

이듬해가 되어서야 대법원이 기소를 뒤집고, 재판을 새로 시작했다. 이 사건을 담당했던 남부의 백인 배심원들이 피고인들 중 누구

의 무죄도 인정하지 않았지만 결국 그들은 모두 자유를 얻었다. 스카츠보로 피고인 중 마지막 한 소년이 그 후 20년 후까지 감옥에 갇혀 있었지만 그도 결국 자유의 몸이 되었다.

이 '스카츠보로 사건'은 흑인의 인권문제에 대해 돌아보게 한 계기가 되었다. 무엇보다 놀라운 것은 이 사건이 흑인들이 노예로 살던 시대에 일어난 일이 아니라는 점이다. 스카츠보로 사건은 1931년 3월에 일어났다.

흑인들은 미국 시민으로 대접받고 있나

미국. 인구 3억 명이 넘는 이 거대한 나라에는 다양한 사람들이 살고 있다. 그 중 13퍼센트는 '아프로 아메리칸Afro-American' 일명 '흑인'으로 불리는 사람들이다. 하지만 그들은 미국의 시민으로, 제대로 대접받고 있을까.

미국은 '멋진 신세계'였다. 단지 백인들에게만! 일만 하기 위해 신천지로 끌려온 흑인들은 백인들에게 합법적으로 노예로 부려졌다. 한낱 '소모품'에 불과했으므로 그 목숨조차도 백인 '주인님'에 의해 좌지우지되었다.

흑인노예가족 사진
프랑스의 정치학자 토크빌은 "노예제도의 전통은 특정 종족에게 치욕을 안겨준다. 미국에서 노예제도를 폐지하려는 조치가 취해지는 것은 흑인들을 위한 것이 아니고, 백인들을 위한 것이기 때문"이라고 말했다.

1863년, 흑인들은 '위대한 해방자' 링컨에 의해 노예신분에서 벗어났다. 하지만 링컨이 노예제도를 철폐한 것이 도덕적인 확신에서 나온 행동이 아니라 남북전쟁에서 이기기 위한 전략적인 조치였을 뿐이었다는 사실을 아는 사람은 드물다.

남북전쟁 이전 미국 정치에서 노예제도는 오늘날 많은 사람들이 생각하고 있는 것처럼 분열적 요소가 아니었다. 공

업화가 된 북부에 비해 남부는 농장지대가 대부분이었다. 남부의 농업주들은 끊임없이 공산품 관세를 낮추고자 시도했던 반면, 북부의 공업주들은 관세를 높은 상태로 유지하거나 아니면 더 높이자고 주장했다. 결국 남북전쟁은 '흑인노예 해방'이 아니라 '공산품 관세 대립'으로 일어난 셈이다.

북부를 대변하던 링컨은 수세에 몰리던 전쟁의 승리를 위하여 흑인노예들을 전선에 투입시키려고 노예해방을 선언했고, 노예를 위해 피를 흘릴 수는 없다는 북군 병사들을 대신해 전선에 투입된 흑인노예들의 활약으로 전쟁은 북군의 승리로 끝난다. 그리고 그 흑인들의 '피값'으로 미국은 이후 공업국가로서의 발을 내딛게 되어 세계적인 경제대국으로 도약했다. 하지만 그 후 100년이 지나도록 흑인들은 말뿐인 노예해방 속에서 참정권을 얻지 못했다는 것이 이 나라 역사의 진실이다.

제이콥 로렌스Jacob Lawrence(1917~2000)가 살았던 당시 흑인의 처지 역시 그랬다. 그도 이 같이 불합리한 현실을 몸으로 뼈저리게 느끼고 있었다. 그 역시 '까만 피부'를 가졌기 때문이었다.

까만 피부의 아메리칸, 역사를 그리다

제이콥 로렌스는 1917년 뉴저지의 애틀랜타시티에서 태어났다. 7살 때 부모님이 별거하자, 13살이 되던 해인 1930년에 그의 형제들과 어머니는 뉴욕의 할렘으로 이주하게 된다. 당시 할렘은 1차 세계대전 발발로 부족한 전쟁 노동력을 채우고자, 또 남부의 억압을 피하고자 이주해온 흑인들이 몰리면서 흑인 인구가 늘어나고 있었다.

당시 남부에서는 '백인과 흑인은 평등하나 분리해야 한다'는 짐 크로우 정책Jim Crow Law이 만연해 있었다. 따라서 흑인들은 공공기

관을 비롯한 모든 곳에서 차별대우를 받아야만 했다. 또 백인우월주의를 고수하는 비밀테러조직 KKK로 극심한 고통을 겪고 있었다.

| 제이콥 로렌스

왜였을까. 로렌스는 너무나 궁금했다. 왜 흑인들이 미국 역사에서 해왔던 역할들이 무시되고 있을까. 아니, 무시 될뿐 아니라 차별당하는 흑인들의 처지! 그는 무언가 한 참 잘못되고 있다는 것을 느꼈다. 그는 자신이 제일 잘할 수 있는 것, 즉 그림으로 아프리카계 미국인의 간과된 중요성을 알리기 시작했다.

1930년대 중반, 그는 자신의 정체성을 찾기 위해 흑인들의 역사부터 탐구했다. 그가 붓을 들었던 것은, 동시대를 살아가던 미국인들에게 아프로 아메리칸의 역사를 이해시키기 위한 필연적 선택이었다.

당시 학교 교과서에는 공인된 흑인 역사가 없었습니다. 그것은 훨씬 이후인 1970년대에나 등장했죠. 하지만 할렘의 거리에서나 우리의 저녁식사 테이블에서는 용기 있고 강직한 흑인들의 이야기가 언급되고 또 언급되었죠. 그리고 이것은 일상의 한 리얼리티가 되었습니다.

그는 "미국의 건설자들이 어떻게 그들의 땅을 경작하고 솜을 주었으며 도시를 세우는 데 일조했나"를 언급하며 아프리카계 미국 인들이 역할이 중요했음 미국의 산업혁명 등에 대해 이를 '공헌'이라고 부를 것을 제시했다.

나는 미국에 있는 흑인들의 역사와 관계된 그림 연작들을 하려고

생각했다. 이 생각이 발전하고 형태를 갖춤에 따라 그리고 내가 미국의 역사에 대해 보다 더 많이 읽음에 따라 나는 점점 더 흑인들의 투쟁과 기여뿐 아니라 '새로운 세상'에 이주해서 미국의 창조에 기여했던 사람들의 이야기와 흥이 나는 '미국의 이야기'에 기여했던 모든 이들에게 감사하기 시작했다.

아프리카계 미국인들의 역사를 그림에 담다

그리고 난방도 없고 수돗물도 안 나오는 뉴욕시 빈민가에 살고 있던 24살의 아프리카계 미국인 화가 제이콥 로렌스는 1940년부터 1941년까지 60점의 그림을 시리즈로 그려냈다. 그를 아주 유명하게 만들어준 연작《흑인들의 이주The Migration of the Negro》가 그것이다.

이 그림들은 수백만 명의 아프리카계 미국인들이 1차 세계대전 기간과 그 후에, 농촌지역인 남부에서 도시지역인 북부로 이주하는 이야기를 담고 있다. 로렌스는 '미국의 역사학자들이 그럴듯하게 속여온 미국의 역사'를 아프로 아메리칸의 관점에서 사실적으로 그려냈다.

그림 한 개 한 개 떼어놓고 보아도 좋지만, 그의 그림을 죽 놓아놓고 보면 마치 영화 필름이 돌아가는 것처럼 연속적 흐름을 느낄 수 있다. 다색 판화처럼 제한된 중채도의 색감, 그리고 단순한 인물 형태와 배경 처리가 특징인 그의 그림은 작은 크기에도 불구하고 구도와 짜임새는 빈틈이 없다는 평가를 받는다.

하지만 무엇보다, 그림이 말하고자 하는 메시지가 우리의 가슴을 울린다. 이 연작은 1916년부터 시작되어 1930년까지 이르렀던 흑인들의 '대이동Great Migration'을 그려낸 것이다. 로렌스의 부모 역시 '대이주'를 겪었기에 이 주제를 한층 더 자연스럽게 그려낼 수 있었을 것이다.

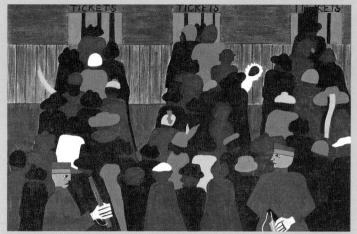

제이콥 로렌스 연작
《흑인들의 이주》중 12번
〈Railroad stations were so crowed
with migrants that guards were
called in to keep order〉
1916년부터 1930년까지 어림잡아
100만 명의 흑인들이 북부지역으
로 떠났다. 1차 세계대전으로
유럽 이주민의 수가 급격히
감소함에 따라 북부 산업사회에는
노동 인력이 급히 필요했고, 흑인
들은 이 일자리를 얻기 위해 인종
분리정책과 차별대우가 만연했던
남부를 기꺼이 떠났다.

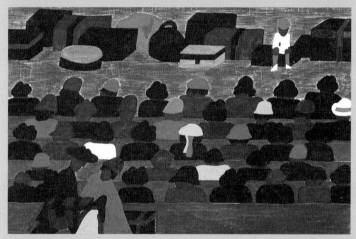

32번
〈The railroad stations were
crowded with migrants〉
북쪽의 시카고, 뉴욕, 피츠버그,
세인트루이스로 향하는 수많은
흑인들이 남부의 기차역에서(그
당시에는 공항이 없었다) 참을성
있게 기다리고 있는 모습을 볼
수 있다.

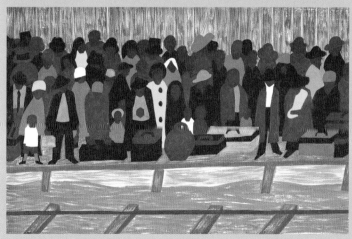

60번
〈And the migrants kept coming〉
제이콥 로렌스는 더 나은 삶을
찾아 북부로 이주한 흑인들의
거대한 탈주를 그렸다. 로렌스의
부모도 1910년대에 북부로
이주했다. 이 작품은 《흑인들의
이주》 연작 중 마지막 작품이다.

남부 노예제도의 유산遺産 탓에 1900년까지도 전체 흑인의 85퍼센트가 남부에 살았다. 그러나 '대이동' 당시 미국 흑인의 총인구 1000여만 명 중에서 20퍼센트에 달하는 200만 명이 남부에서 북부 또는 중서부로 그리고 농촌에서 도시로 이동했다.

북부 도시로의 흑인들의 이동은 이민 규제의 강화와 함께(1924년 강력한 이민법이 제정됐다) 노동력이 줄어들고, 반면에 1차 세계대전 후 미국의 산업팽창으로 노동시장이 확대됨으로써 싼 노동력에 대한 수요가 급증함에 따른 필연적 결과였다.

하지만 남부 백인들의 감시와 방해, 위협을 무릅쓰고 감행한 흑인들의 북부 이주를 경제적 이유로만으로는 설명할 수 없다. 남부 사회는 북부로 이주하려는 흑인들에 대해 적대적이었고, 여러 가지 방법으로 이들의 이주를 가로막았다고 한다.

대이동이 본격화되기 전인 1879년에는 미시시피 주의 제임스 챌머스James Chalmers 장군과 한 무리의 백인들이 흑인들을 싣고 가는 배를 침몰시키겠다고 위협한 적도 있을 뿐 아니라 1880년부터 20세기 초반까지는 남부의 11개 주에서 북부로의 이주를 금지하는 법을 통과시키기도 했으며, 심지어는 흑인들에게 북부행 기차표 판매를 거부한 곳도 있었다고 한다.

이 때문에 역사학자 제임스 그로스만James Grossman은, 흑인 대이동은 "미국 흑인들의 인간적 삶에 대한 열망으로 촉발된 것"이라며 "미국 흑인들의 주체적이고 능동적인 의지에 따른 의식적이고 의미 있는 행위"로 평가하기도 했다.

노예들은 이동의 자유에 있어 제한을 받았을 뿐 이니라 남부 내에서의 강요된 이주로 고통 받았다. 많은 흑인들은 이동할 수 있는 능력을 '자유가 나타내는 여러 가지 의미들 중에서 심리적으로 가

장 극적인 것'으로 간주하게 되었다. 해방이 되자 과거에 노예였던 이들은 자신들이 새로 획득한 지위의 가장 의미 있는 요소 중 하나로 이동의 자유를 움켜쥐었던 것이다. 그 결과 그들과 그들의 아이들은 남부의 시골에서 남부의 도시로, 마침내는 북부 도시로 이주하였다.

제이콥 로렌스의 그림도 이를 잘 포착하고 있다. 노예주의 허가증 없이는 농장을 떠날 수조차 없었던 노예 시절을 경험한 해방 노예들에게 있어서 상대적으로 쉬워진 다른 곳으로의 이동은 당시의 흑인으로서는 노예의 신분에서 벗어난 주체적 인간으로서의 자유를 확인할 수 있는 거의 유일한 방법이었을 것이다.

그래서 로렌스는 이동의 자유를 누리는 행위 자체의 상징적인 가치와 남부의 흑인들이 스스로 자신의 노동력을 통제할 수 있게 된 점에 중요한 의미를 부여하며 그림으로 하나의 대서사시를 써낸 것이다.

아직 끝나지 않은 흑백 차별, 그 극복을 향한 여정

그렇다면 이제 미국 내 흑인들의 처지는 백인들과 동등해졌는가. 불행하게도 지난 2005년 허리케인 카트리나 재난민들의 대다수가 가난한 흑인이었음이 드러났듯이 흑인에 대한 차별 극복과 자유에의 여정은 아직 미완의 서사다.

이렇게 생각할 수도 있겠다. 현 미국 대통령은 흑인인 버락 오바마이고, 콘돌리자 라이스나 콜린 파월과 같은 전부 고위관료가 있지 않은가? 2002년 아카데미 영화상 수상식에서 흑인이 남녀주연상을 독식하지 않았던가? 그러나 분명 과거 노예일 때와는 처지가 다르더라도 대다수 흑인들이 불행히도 인식적·구조적으로 여전

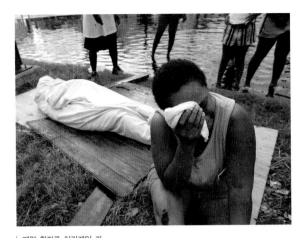

폐암 환자로 허리케인 카
트리나 때문에 산소가 떨
어져 숨진 남편 시체 옆에
서 흐느끼고 있는 뉴올리
언스의 여인 에블린 터너
ⓒAP/연합뉴스

히 차별받고 있다는 건 변명
할 수 없는 사실이다. 오늘날
미국 사회에서의 인종차별 문
제는 단순히 '편견'과 '인식'
의 잔존이 문제가 아니라 기
업과 국가가 조장하는 체계적
차별이 문제라는 것이다.

카트리나 재난을 상기해보
자. 해수면보다 낮은 뉴올리
언스 시내 동쪽의 저지대 빈민가의 흑인들은 구조에서 뒷전으로
밀렸다. 반면 뉴올리언스 내 부유한 백인들만 산다는 생 찰스 스트
리트에는 침수의 흔적조차 찾을 수 없었다. 대재앙에서 겨우 살아
남은 흑인들은 잠재적으로 범죄자 취급을 받았다. 언론이 생필품
을 구하는 백인의 모습을 가족의 생존을 위해 사투하는 영웅으로
묘사한 데 반하여, 대다수 같은 경우의 흑인들을 약탈자로 묘사한
것은 이미 널리 인정된 사실이다.

미국의 국가 만들기 과정에서 제국으로 팽창하는 지금까지 흑인
문제와 인종문제는 이 나라의 적나라한 현실이다. 빈곤과 범죄가
인종적으로 투사되고 도덕적으로 분리되어서 외국 사람은 물론 대
다수 미국인들도 원인과 결과를 뒤바꾸어 생각한다. 제도와 역사
가 흑인을 빈곤하게 하고 범죄자로 만드는 게 아니라 흑인이니깐
가난하고 빈곤해진다는 논리다. 흑인이나 소수민족 차원에서 보면
미국은 후진국이 아닐까.

그래서 다시 제이콥 로렌스의 그림을 보게 된다. 아메리카 드림
이 '어떤 종류의 인간'들에게는 아메리칸 나이트메어였다는 사실.
그 악몽 같은 현실을 피하기 위해 자신이 살던 터전을 버리고, 새

로운 모험을 감행했던 흑인들이 있었다는 것.

　그러나 현재까지, 여전히 악몽은 사라지지 않았다. 그리고 그 악몽은 현실 속에서 살아 숨쉬며, 흑인들에게 당장이라도 손톱을 세우고 달려들 태세다. 그렇다면 이제, 그들은 어디로 이주해야 하는가. 비상구가 없는 흑인들의 현실을 곱씹어볼 수 있게 하는 로렌스의 그림을 우리가 다시 진지하게 봐야 하는 이유다.

이 글을 쓰기 위해 자료를 찾아보면서 충격을 받았던 것은, 링컨이 위인전 속 그 인물이 아닐지도 모른다는 사실이었습니다. '위대한 노예 해방가'는 온데간데 없고, 미연방이 쪼개지는 걸 막기 위해 남북전쟁을 감행한 전략가였다는 사실. 1861년 3월 4일 대통령에 취임하자 링컨이 했다는 말은 그의 실체를 의심하고도 남을 만한 것이었습니다.

"나의 최고 목적은 연방을 유지하여 이를 구제하는 것이지 노예제도의 문제는 아니다."(《세계 역사를 뒤흔든 인물 오류사전》) 링컨의 노예해방 업적에 대해 폄하해서는 안 된다는 의견도 있지만 세상엔 감춰진 진실들이 꽤나 많다는 것을 다시 한 번 깨달을 수 있었습니다.

제이콥 로렌스의 작업도 그래서 빛나는 거겠죠. 우리가 배우는 역사책에는 '미국 흑인들의 이주'에 대해 찾기 어려우니까요. 그런 면에서 제이콥 로렌스의 다른 연작인 〈투생 루베르튀르의 삶〉도 보시길 권합니다. '블랙 자코뱅'이라고도 불리는 투생 루베르튀르Toussaint L'ouverture는 18세기 남북 아메리카 최초의 독립적 흑인연맹을 창시한 아이티의 혁명가죠. 세계 역사상 유일하게 성공한 노예혁명인 '아이티 혁명'을 성공으로 이끈 그의 생애가 궁금하다면, 제이콥 로렌스의 작품과 함께 탐구해보는 것도 좋겠네요.

제이콥 로렌스에 대한 자료를 찾기가 많이 어려울 텐데, 저도 많이 참고한 좋은 논문 한 편 추천해드립니다. 이현지 님의 숙명여대 대학원 석사논문 〈제이콥 로렌스의 헤리엇 터브만의 삶 연구〉가 그것입니다. 흑인들의 이주나 투생 투베르튀르를 다룬 논문은 아니지만, 기본적으로 제이콥 로렌스의 삶을 이해하는 데 큰 도움이 될 것입니다.

더 생각해보기 ───────────────────────

앨런 브링클리 지음, 황혜성 외 옮김, 《있는 그대로의 미국사》, 휴머니스트, 2005.
소재선 지음, 《세계 역사를 뒤흔든 인물 오류사전》, 지원북클럽, 2003.
이현지 지음, 〈제이콥 로렌스의 헤리엇 터브만의 삶 연구〉, 숙명여대 대학원 석사논문.
홈페이지 http://www.phillipscollection.org/lawrence/

난 인디언 후원자가 아니다, 단지 진실을 전할 뿐

코자크 지올코브스키
〈크레이지 호스〉(1947)
Korczak Ziolkowski 〈Crazy Horse〉

미국 사우스다코타 지역의 최대 관광명소는 어디일까. 두말할 것 없이 우리에게 '큰바위 얼굴'로 잘 알려진 러시모어 산Mount Rushmore이 꼽힐 것이다. 블랙힐스 산악군의 한 자락인 러시모어 산 꼭대기에 조각된, 역대 미국 대통령 4명의 큰바위 얼굴은 각각의 코 길이만 하더라도 무려 6미터가 넘는 등 그 거대함으로 이름을 날리고 있다. 마치 "미국은 조각마저도 스케일이 다르다"는 것처럼 우람한 위용을 뽐내며 서 있는 큰바위 얼굴은 미국인들의 자랑거리로 충분하다.

그때시였을 것이다. 그까지 고지크 기오코브스키 Korczak Ziolkowski (1908~1982)가 이 '러시모어 대통령 조각 프로젝트'에 참여했던 것은. 보스턴에서 태어난 코자크는 뉴욕에서 열린 세계조각전시회에서 최고상을 받을 정도로 유능한 조각가였다. 그는 큰바위 얼굴을 조

러시모어 산의 '큰바위 얼굴'

각한 보글럼 Gutzon Borglum의 조수로 잠시 일했다고 하는데, 아마도 그는 작업하며 굉장히 뿌듯해 했을 것이다.

그렇지 않은가. 그가 만들어낸 것은 초대 대통령인 워싱턴, 독립 선언문을 기초한 제퍼슨, 남북전쟁를 승리로 이끌고 흑인 노예제를 혁파한 링컨, 파나마 운하 구축 등으로 미국의 지위를 세계적으로 올려놓은 루스벨트의 얼굴이었다. 미국의 역사, 미국의 정신을 새겨 넣은 것과 다를 바 없지 않은가!

조각가
코자크 지올코브스키

하지만 그는 1939년 인디언 수우 Sioux족의 추장 헨리 스탠딩 베어 standing bear(서 있는 곰)의 편지를 받은 후, 이 같은 마음을 접은 것 같다. 편지의 내용은 다음과 같았다.

우리 추장들은 백인에 대한 소망이 있다. 우리 홍인紅人도 백인처럼 위대한 영웅을 갖고 있다는 것을 백인들이 알았으면 한다.

그가 말하는 위대한 영웅은 '크레이지 호스 Crazy Horse(성

난말'였다. 추장은 코자크의 경력을 잘 알고 있었다. '성난말'이 죽은 날짜와 코자크가 태어난 날짜가 같다는 것을 안 추장은 이를 계시와 같은 인연으로 여긴 것이다.

코자크는 그 후 크레이지 호스의 삶을 연구했다. 그리고 결심했다. 크레이지 호스의 서사시 같은 삶을 재현하는 데 남은 인생을 걸겠다고! 편지를 받은 지 8년 만이었다.

1947년 5월, 그는 크레이지 호스를 조각하기 위해 러시모어 산에서 27킬로미터 떨어진 '검은 언덕Black Hills'에 왔다. 그의 조각 구상은 러시모어 큰바위 얼굴의 차원을 뛰어넘었다. 꼭대기 암벽에서 아래까지 산 전체를 깨고 깎는 것이었다. 드디어 1948년, 그는 순전히 자기 재산으로 작업을 시작했다. 휴대용 착암기 하나로, 검은 언덕의 돌산을 깎기 시작한 것이다. 그러나 가진 돈은 고작 174달러였다.

> 나는 미국 영웅들의 얼굴을 조각했다. 그리고 한 인디언으로부터 편지를 받았다. 자신들에게도 영웅이 있음을 알아달라고. 1948년, 나의 첫 망치질이 시작됐다. 나는 인디언 후원자가 아니다. 단지 진실을 전하는 돌 속의 이야기꾼일 뿐이다. 미래를 위해 오늘을 살려면, 과거에 대해 분별력이 있어야 한다.

그는 1000만 달러를 지원해주겠다는 연방정부의 제안도 거절했다. 크레이지 호스의 모습을 조각하는데 백인들의 돈이라니, 말도 안 되는 일이었다. 그는 후원금과 관광수입만으로 버티며 35년 동안 750만 톤의 돌을 깬 뒤, 1982년 숨을 거두었다고 한다. 도대체 인디언 크레이지 호스는 누구였기에? '잘나가던 조각가' 코자크가 죽을 때까지 그의 조각을 만들도록 붙잡아놓을 수 있었던 것일까.

인디언 크레이지 호스가 누구기에

| 크레이지 호스의 초상화

성난말, 크레이지 호스. 인디언 식 이름 '타슈카 위트코'. 그의 삶을 이해하려면, 먼저 인디언의 비극적인 역사부터 알아야 한다.

콜럼부스가 신대륙을 '발견'했다는 사실부터가 인디언들에게는 모욕이다. 인디언들이 원래 살던 땅을 '새로운 땅'이라고 명명한 것 역시 백인들 자신의 논리다. 이곳을 인도로 착각한 콜럼부스에 의해 '인도사람'이라는 뜻인 '인디언'이라는 잘못된 이름으로 명명된 것도 그렇다.

그러나 원주민들은 그들을 융숭하게 대접했다. 현재 미국인들이 해마다 추수감사절이 되면 칠면조와 옥수수 빵을 차려놓고 기념하는 전통에도 알고 보면 원주민들의 숨결이 깃들어 있다. 총과 칼을 든 이방인들이 막무가내로 대륙에 첫발을 내디뎠을 때, 원주민들은 이들에게 칠면조를 선물로 주고, 옥수수 씨앗을 나눠주며 심고 가꾸는 법을 가르쳐줬기 때문이다.

하지만 자연을 정복하며 사는 것이 미덕이라고 생각했던 유럽인들은 자연과 한 몸이 되어 살아가던 인디언들을 나태하고 미개하다고 여겼다. 유럽인들의 '우월한' 생활방식을 인디언들에게 강요한 그들은 급기야 그들의 땅까지 요구하기에 이른다. 미국인들이 흔히 내세우는 개척정신, 즉 프론티어 정신은 인디언들의 땅을 뺏기 위한 정신과 다를 바 없었다.

서부개척사를 뒤집어보면 인디언 멸망사가 나타난다고 할 정도다. 감언이설로 회유하다 돈으로 매수하고, 안 되겠다 싶으면 막강한 화력을 내세워 수많은 인디언 부족들을 짓밟았다. 사기 이니면 협박으로 땅문서에 도장을 찍게 만들어, 인디언 부족들의 비옥한 땅을 야금야금 먹어치웠다.

백인이 자랑스럽게 내세우는 모험과 용기의 상징 '프론티어' 정신이 인디언들에게는 얼마나 진절머리쳐지는 정신이었겠는가. 우리의 땅과 우리의 목숨을 빼앗아가는 탐욕의 극치, 파괴적인 이념 그 자체!

크레이지 호스도 이 프론티어 정신으로 삶이 바뀌게 되었다. 신천지를 찾아 유럽에서 속속 이주해오는 백인들로 인해 미국의 인구는 폭발적으로 늘어났다. 인구 증가에 따라 영토 확장의 필요성에 절감한 백인들은 북아메리카 전역에 살고 있던 인디언들을 몰아내며 서진西進을 계속했다. 그 과정에서 백인들과 인디언 사이에는 무수한 전투가 있었다. 서부로 가는 백인들의 안전문제가 대두되자 미국 정부는 1868년, 일종의 타협책으로 검은 언덕을 인디언 땅으로 하기로 조약에 명기해주었다.

백인들은 검은 언덕을 쓸모없는 곳으로 여겼지만 인디언들에게 이곳은 세계의 중심지이자 신神과 영산靈山이 모여 있는 곳이며, 전사들이 위대한 정령과 만나 영감을 얻는 성지聖地였기 때문이다. 이 조약을 통해 성스러운 땅 '검은 언덕'은 '인디언의 허락 없이는 백인들의 출입을 금하는 곳'으로 규정되었으며, 대신 인디언들도 서부로 가는 백인들의 안전을 보장할 것을 약속했다.

하지만 애석하게도 이 약속은 지켜지지 않았다. 검은 언덕에서 금이 발견되었다는 소문이 그 조약을 순식간에 휴지조각으로 만든 것이다. 1872년 황금에 눈먼 백인 광부들이 검은 언덕에 침입했다. 이어 이들 광부를 보호하기 위해 커스터 장군이 이끄는 제7기병대도 검은 언덕으로 들이닥쳤다.

인디언들에게 이 같은 일이 얼마나 충격적이었을지 우리는 어렵지 않게 짐작할 수 있다. 크레이지 호스도 그랬다. 그는 성스러운 땅에 충격적으로 침입한 백인들에게 분노했고, 또 저항했다. 백인

들이 신성한 땅 '검은 언덕'을 팔라고 했을 때 그는 이렇게 말했다고 한다.

> 땅은 우리의 어머니인데 어찌 어머니를 팔 수 있느냐.
> 자기가 걸어 다니는 땅을 팔아먹는 사람은 없다.

그는 1866~1868년 보즈먼 트레일전쟁, 1866년 페터먼 싸움, 1867년 웨건박스 싸움 등 백인들과의 전투에서 한 번도 진 적이 없던 용맹한 전사였다. 크레이지 호스가 검은 언덕을 지키기 위해 전장에 나선 것은 당연한 일이었다. 1876년, 검은 언덕을 놓고 백인과 인디언들의 전투가 시작되었다.

그는 6월 17일 로즈버드 전투를 승리로 이끈 데 이어 같은 달 25일 인디언의 최대 승리를 대표하는 전쟁 '리틀빅혼 전투'에서도 지휘자로 나서서 승전보를 올렸다. 이 날, 인디언을 무차별적으로 학살해 악명이 높았던 크레이지 호스의 적수 커스터 장군도 사망했다.

하지만 환희의 시간은 짧았다. 미군의 끈질긴 추적으로 인디언은 뿔뿔이 흩어졌다. 크레이지 호스도 부족민을 데리고 로즈버드로 피신했다. 끈질기게 검은 언덕으로 꾸역꾸역 들어온 백인들은 마침내 1877년 '평화적 인디언'들로부터 '검은 언덕을 양도한다'는 조약문에 대한 서명을 강제로 받아냈다.

어찌하겠는가. 이 조약을 받아들이지 않으면 즉각 모든 식량 공급을 중단하고 남쪽의 인디언 령으로 이주시킬 것이며 군이 총과 말을 모두 거두어갈 것이라고 협박하는 것을. 인디

〈크레이지 호스의 최후〉
로빈슨 요새에서 그가 살해당하는 장면을 아모스 배드 하트 불이 그린 석판화

언들은 이제 미국 정부가 주는 식량이 없으면 굶어죽을 수밖에 없었다. 백인들의 마구잡이 버팔로(들소) 사냥은 인디언의 생활 기반을 무너뜨렸기 때문이다.

버팔로는 인디언들의 경제적 토대였다. 그 가죽으로 옷, 담요, 티피tepee텐트를 만들었고 고기는 음식이었다. 하지만 버팔로는 백인들의 '사냥놀이'로 씨가 말랐다. 게다가 남쪽 멀리 낯선 지역으로 이주한다는 것은 견딜 수 없는 노릇이었다.

백인들의 추격을 피해 동족들을 이끌고 이리저리 도망다니던 크레이지 호스의 사정도 좋지 않았다. 추위와 아사 직전의 굶주림에 시달리는 동족들의 모습을 보는 것 자체가 고문이었으리라. 결국 "크레이지 호스가 항복한다면 그의 부족민은 파우더 강 지역에 자신들의 거주지를 갖게 될 것"이라는 백인들의 말에 투항하게 된다.

1877년 5월 5일이었다. 크레이지 호스는 추종자 900여 명과 함께 네브래스카 주 북서부 레드 클라우드의 주재소가 있는 로빈슨 요새로 들어가 백인에게 항복했다. 그러나 정확히 4개월 뒤인 9월 5일 로빈슨 요새의 미군 병사가 찌른 총검에 숨졌다. 그의 나이 35세였다. 그리고 그 후 크레이지 호스의 동족들은 가슴을 찢는 소식을 들어야 했다.

"수우 족은 네브래스카를 떠나 미주리 강의 새 주거지역으로 이주해야 한다."

역시나 백인들은 약속을 지키지 않은 것이다.

높이 563피트, 길이 641피드의 그레이지 호스 조각상

그는 갔지만 '자기 땅을 지키고자 했던, 꺾이지 않는 투지를 보여준 그의 삶'은 두고두고 인디언들의 정신에 남았다. 코자크 지올코브스키가 평생에 걸쳐 그의 얼굴을 조각했던 것, 현재까지 코자크

크레이지 호스 조각

의 뒤를 이어 그의 아내와 10
명의 자녀들이 크레이지 호스
기념재단과 함께 프로젝트를
계승하고 있는 것만 봐도 그렇
지 않은가.

크레이지 호스의 얼굴은
1998년에 제작이 완료되어 제
막되었다. 말을 타고 달리는
모습의 이 조형물은 높이는

말을 타고 한 팔로
지평선을 가리키고 있는
'크레이지 호스 조각'
실제 조각의 34분의 1 크
기의 축소판 모형도

563피트, 길이는 641피트이며 내어 뻗은 팔 길이만 263피트다. 말
의 얼굴 크기만 해도 22층 높이의 빌딩 크기라니 상상하기 어려운
크기다. 크레이지 호스의 조각상은 완성되기까지 앞으로 100여 년
이 더 소요될 예정이라고 한다.

이것이 완성되면 높이가 자유의 여신상 두 배이며 손가락 한 개
가 버스만한 세계 최대의 조각품이 될 것이다. 아무런 지원 없이
계속되고 있는 이 일은 처음엔 한 조각가에 의하여 시작되었지만
이제는 인디언의 역사를 남기는 거대한 꿈이 된 것이다.

크레이지 호스의 조각 모형 아래에는 백인들의 조롱 섞인 질문
"네 땅이 어디 있느냐"에 대답한 그의 대답이 새겨져 있다.

"나의 땅은 내가 죽어 묻힌 곳이다."

하지만 현재 크레이지 호스의 후예인 인디언들에겐 더 이상 땅이
없다. 죽어 묻힐 땅조차 빼앗겼다. 살아남기 위해서는 결국 미국
정부의 요구를 받아들이거나 목숨을 내놓고 고생하면서 떠돌이 생
활을 하는 것. 그들에게는 이 두 가지 선택 밖에 없었기 때문이다.

인디언이 잃은 것이 어디 땅뿐일까

인디언들은 현재까지 '인디언 레저베이션Indian Reservation'에 산다. 세상에, 인디언 '보호구역'이라니. 그들이 동물도 아니고, 누가 누구를 보호한다는 말인가. 누가 백인들에게 인디언을 보호할 권리를 주었던가. 인디언은 오래 전부터 아메리카 대륙의 주인이었다. 백인들은 광활한 평원과 삼림을 빼앗고 이들을 늪지대나 풀이 자라지 않는 게토화된 공간에 폭력적으로 몰아넣었다. 이것이 레저베이션이다. 인디언들은 이곳에서 차례차례 병들어 죽어갔으며 도망치다 붙잡히면 무조건 사살 당했다.

그런 의미에서 레저베이션은 인디언의 생존을 위해 만든 보호구역이라기보다는 멸족을 촉진시킨 '유폐지역'이었다. 보호구역에서 배식을 받으면서 굴욕적으로 살아가야 한다고, 교회에 다니며 백인들의 문화에 동화돼야 한다고 요구 당했던 그들은 이제 미국 땅에서 쉽게 보이지 않는다.

결국 100년이나 지나 미국 대법원이 불법적인 토지 강탈에 대해 보상판결을 내렸지만, 땅을 돌려주길 거부한 대신 금전적 보상을 명령했고, 배상액 중 현재 가치로 6억 달러 이상이 집행되지 않고 남아 있다고 한다. 하지만 인디언이 잃은 것이 어디 땅뿐일까.

인디언들의 신성한 땅, 자신들의 종족을 지키기 위해 수많은 인디언들이 피를 흘린 그곳 검은 언덕에 하필이면 미국 대통령들의 얼굴을 새겼다는 것. 인디언 한 사람의 목에 수백 달러의 포상금을 내걸었던 링컨의 얼굴을 검은 언덕에 새겨 넣은 것을 보면서 인디언들은 피가 거꾸로 솟았을 것이다.

심지어 그레이시 호스 기념비 아래에 있는 마을 이름은 크레이지 호스의 적수였던 '커스터'다. 이뿐이 아니다. 백인들은 자신들이 자랑하는 장거리 미사일에 '토마호크Tomahawk'라는 이름을 붙였다.

토마호크는 크레이지 호스가 죽는 날까지 손에서 놓지 않았던 손도끼의 이름이다.

인디언들의 자존심이 얼마나 상처 입었을지 우리는 '만약'이라는 가정을 통해서만 어림짐작할 수 있을 뿐이다. 우리나라도 1910년에 일본에 의한 토지사업으로 많은 땅을 잃게 되었음을 상기해보자. 그 지배가 계속되었다면? 그리고 북한산에 일본 천황들의 얼굴이 새겨졌다면?

그래서 현재 진행되고 있는 이 '크레이지 호스 조각'이 중요하다. 인디언들은 시간이 지날수록 위엄을 갖추는 크레이지 호스의 모습에 많은 위로를 얻을 것이고 자부심도 되찾을 것이다. 크레이지 호스 기념관 회원인 조지프 커리의 말로 이를 확인할 수 있다.

인디언의 비참한 역사는 미국의 영광 속에 숨어 있었다. 서부개척 시대의 정의에는 위선의 그림자가 넘실댔다. 코자크는 그런 뒤틀린 이면사를 크레이지 호스 조각을 통해 미국인 전체에게 고발한 것이다. 그리고 왜곡된 역사를 어떻게 할 것인가 하는 숙제를 던졌다.

한밤중에 코끼리 한 마리가 나타났다고 칩시다. 다음날 아침 신문들은 기둥 같은 다리만 보여주고 방송은 소방호스 같은 코만 보여줍니다. 순진한 국민들은 밤중에 기둥이 나타났다고 믿고 소방호스가 돌아다녔다고 믿을 판입니다. 그 거대한 동물의 다양한 부분이나 그것의 전체적인 것은 보지 못한 채 말이죠. 마찬가지로 우리가 서양을 안다는 것이, 특히 미국을 안다는 것이 이렇듯 장님 코끼리 만지기식이 아닌가 싶습니다.

미국의 프론티어 정신, 얼마나 멋집니까. 헐리우드 영화에서 봤던 서부개척사는 건맨들이 자신의 용감무쌍함과 '간지'를 뽐내는 장면의 연속이었습니다. 우리도 그런 개척정신을 배워야 한다고, 미지의 세계를 탐험하고 온갖 방해세력의 공작을 이겨내는 불굴의 정신을 본받아야 한다고, CF에서나 신문에서나 모두가 그것이 '교훈'이라고 말하곤 했습니다.

하지만 어느 날 EBS의 〈지식채널e〉에서 '크레이지 호스' 편을 본 뒤, 흡사 제가 코끼리 코만 만지던 장님이 아니었나 하는 생각이 번뜩 들었습니다. 인디언들에게는 고난과 살육의 역사, 치욕의 역사, 눈뜨고 도둑질 당했던 역사였는데, 우리는 강자의 논리로 쓰인 역사만 보고 배웠던 겁니다.

〈지식채널e〉 방송을 보고 나서 자료를 수집하기 시작했습니다. 하지만 역시나 우리나라에는 인디언의 편에 서서 쓰인 역사책을 찾아보기 힘들었습니다. 미국의 사우스다코타 주가 어디 붙어 있는지도 몰랐던 제가, 절대적으로 자료가 부족한 상황에서 얼마나 땀을 뻘뻘 흘렸을지 어렵지 않게 짐작이 가실 겁니다. 《나를 운디드니에 묻어주오》가 없었더라면 저는 이글을 쓰지 못했을 겁니다.

또 〈지식채널e〉 중에서 선별해 책으로 엮은 《지식e》도 참조했습니다. 열심히 자료를 찾고 대조하다보니, 이 책에서 오류를 발견한 건 수확(?)이었습니다. 코자크 지올코브스키의 말 중 "1948년 나의 첫 망치질이 시작되었다. 1998년 크레이지 호스의 얼굴상이 완성되었다"라는 구절이 있는데, 코자크는 1982년에 사망했습니다. 당연히 "1998년 크레이지 호스의 얼굴상이 완성되었다"는 말은 했을 리가 없겠죠? 편집자의 실수였던 것 같습니다. 더불어 크레이지 호스 기념관 회원인 조지프 커리의 발언은 2003년에 나온 《월간중앙》 크레이지 호스 관련기사를 참고했음을 밝힙니다.

더 생각해보기 ────────────────

디 브라운 지음, 최준석 옮김, 《나를 운디드니에 묻어주오》, 나무심는사람, 2002.

EBS 지식채널ⓔ 엮음, 《지식e − 가슴으로 읽는 우리시대의 智識》, 북하우스, 2007.

크레이지호스 기념 재단 홈페이지 http://www.crazyhorse.org

Thema 16

일본 적군파를 감동시킨
바로 그 만화책

타카모리 아사오
〈내일의 죠〉(1968)
高森朝雄 〈あしたのジョー〉

1970년 3월 31일, 일본 공산주의자동맹 적군파赤軍派의 간부 다미야 다카마로田宮高麿를 포함해 9명의 적군赤軍 병사들은 전 일본을 충격으로 몰아넣은 요도호 하이재킹(공중납치) 사건을 일으킨다. 하네다발 후쿠오카행 보잉기 '요도호'는 적군병사들을 태우고 이다스키 공항, 김포공항을 거쳐 평양에 도착한다(승객 전원을 석방함). 북(조선)은 이들의 비행기 납치 행위를 지지하지는 않았지만 이들의 망명을 받아들였다.

당시 일본은 학원민주화투쟁과 안보투쟁(일본이 미국 주도의 냉전에 가담하는 미일상호방위조약 개정에 반대하여 일어난 대규모 투쟁) 등을 통해 학생운동이 거대한 기세로 솟아오르던 시기였다. 이러한 학생운동은 '전공투(전식학생공동투쟁회의) 운동'이라 불렸다. 이 중에서도 적군파는 '무장시가전-전단계무장봉기'를 제기하고 이를 통해 '세계혁명전쟁'으로 나

아가는 투쟁을 조직해야 한다고 주장하는 매우 과격한 섹트(分派)였다.

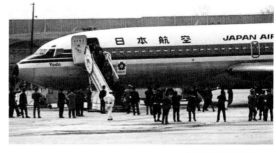

당시 적군파에 의해 납치된 요도호

적군파는 자신들의 신념대로 1969년 11월 4일, 다이보사스 고개에서 군사훈련을 감행한다. 그러나 다음날 5일, 훈련 중이던 53명 전원이 체포되어 적군파는 조직에 치명적인 타격을 입게 된다. 이들은 군사훈련을 통해 수상 관저를 무력으로 점거할 계획이었다. 그리고 다이보사스의 치명적인 실패를 만회하기 위해 계획된 것이 바로 '요도호 사건'이었다.

적군파의 좌경맹동주의 방식은 일본의 학생운동에 큰 상처를 남겼다. 평양으로 간 9명의 적군파들은 북(朝鮮)에 체류하면서, 북(朝鮮)의 사회주의 건설과정을 직접 체험하고 학습하는 과정에서 자신들 적군파의 좌경맹동주의, 그리고 쁘띠부르주아적 급진성과 관념성으로 인한 과오를 크게 뉘우쳤다. 적군파 간부였던 다미야 다카마로가 지은 《우리사상의 혁명》이라는 책에는 이러한 과정이 자세히 나와 있다.

우리는 '내일의 죠'다

그런데 재미있는 사실이 하나 있다. 요도호 납치의 총책임자였던 다미야 다카마로는 1970년 3월 당시, 거사(?)를 위해 일본을 떠나면서 다음과 같은 말을 남겼다고 한다.

"우리는 '내일의 죠'다."

잘못된 투쟁방식이기는 해도, 제국주의와 자본주의에 반대해서 전 세계 인민의 계급해방을 위해 목숨을 건 젊은 혁명가의 출정발언이라는 무게감이 느껴지는 순간이다. 그런데 그런 엄중한 발언에

| 〈내일의 죠〉 표지

등장한 〈내일의 죠〉는 만화책 제목이다. 도대체 어떤 만화이기에 적군파를 포함한 전공투 세대의 가슴을 울렸을까?

〈거인의 별巨人の星〉〈타이거마스크タイガーマスク〉 등으로 유명한 타카모리 아사오高森朝雄(필명 카지와라 잇키梶原一騎) 원작에 치바 테츠야千葉徹也의 작화로 1968년부터 주간 《소년매거진》에 연재를 시작한 〈내일의 죠〉는 1970년에 데자키 오사무出崎統 감독의 지휘 아래 TV 애니메이션으로 제작돼 79화에 걸쳐 방송되기도 했다. 1980년에도 역시 데자키 오사무가 감독을 맡아 〈내일의 죠 2〉라는 제목으로 47화에 걸쳐 TV 애니메이션으로 방송된다. 1970년대의 애니메이션이 타카모리 아사오와 치바 테츠야의 연재만화 중에서 1부를 다룬 것이라면, 1980년대의 애니메이션은 2부를 다뤘다. 한국에서도 〈내일의 죠 2〉가 MBC를 통해 공중파를 타면서 수많은 사람들에게 깊은 인상을 남겼다.

당시로는 전례가 없던 스포츠 근성물의 전형을 보여준 기념비적 작품 〈내일의 죠〉는 만화와 애니메이션 팬에게는 고전으로 자리매김해서 수십 년이 지난 지금도 그 빛을 잃지 않고 있다. 그러나 당시에 뛰어난 만화나 애니메이션들이었다는 이유만으로 세상의 변혁을 꿈꾸는 전공투 세대들에게 깊은 영향을 줄 수 있는 것은 아니었다.

〈철완 아톰鐵腕アトム〉〈사이보그 009サイボーグ009〉〈철인 28호鐵人28号〉〈타이거 마스크〉〈루팡 3세ルパン三世〉〈데빌맨デビルマン〉〈독수리 5형제科學忍者隊ガッチャマン〉〈마징가 ZマジンガーZ〉 등 1960년대와 1970년대

에 만화와 애니메이션의 수많은 걸작들이 있었지만 이들은 그저 인기 있는 만화나 애니메이션이었을 뿐이다. 그에 비해 〈내일의 죠〉는 이 작품들과는 분명히 달랐다.

〈내일의 죠〉는 철저하게 가난하고 소외된 사람들의 삶을 중심으로 이루어진다. 이야기의 상당 부분이 빈민가와 소년원 등을 중심으로 진행되는데, 주인공 야부키 죠는 부모의 얼굴도 모르는 고아에 소년원을 제 집처럼 들락거리는 문제아 중의 문제아. 길바닥에서 싸움질하기 일쑤이며 태연하게 사기를 치기도 한다. 그런 그가 빈민가에서 만난 왕년의 권투선수 출신 단뻬이와 소년원의 리키이시를 통해 권투에 눈을 뜬다. 이야기 중간 중간에 사실적으로 그려낸 빈민가의 모습들은 분명 당시만이 아니라 지금의 만화나 애니메이션에서도 찾아보기 힘든 것이다. 이러한 점은 프롤레타리아 계급의 해방을 꿈꾸는 전공투 학생들의 이념적 성향과 정확하게 맞아떨어졌다.

그러나 이러한 계급적 지향의 동일성보다 더욱 강한 영향을 끼친 것은, 쓰러져도 쓰러져도 오뚝이처럼 일어나는 야부키 죠의 모습이었다. 상대 선수의 무차별 가격에 피투성이가 되어 다운을 당해도 카운트 나인이 되면 무엇에 홀린 듯 다시 일어나 상대에게 전진하는 야부키 죠. 그리고 절체절명의 위기 순간에 노가드No Guard 상태로 맞받아치는 크로스 카운터Cross Counter는 젊은 대학생들의 가슴에 불을 질렀다.

550엔대 9550엔의 싸움

당시 전공투 학생들의 투쟁은 패배가 보이면서도, 패배할 줄 알면서도 싸울 수밖에 없는 그러한 투쟁이었다. 이러한 상황을 잘 나타내는 말이 '550엔대 9550엔의 싸움' 이다. 전공투 학생은 500엔

500엔짜리 헬멧을 쓰고
투쟁에 나서는 학생들

짜리 안전 헬멧과 50엔짜리 각목. 반면에 경찰기동대는 전투복 상하 2900엔, 방어복 2400엔, 헬멧 1100엔, 방석防石면 800엔, 방어장갑 1700엔, 경찰봉 200엔, 목재 방석防石용 방패 450엔으로 합계 9550엔 이었다. 여기에 두랄루민 제 방패, 방석防石네트까지 구비되니 가격 차이는 더욱 벌어졌다. 이러한 상황에서 힘겹게 투쟁하는 전공투 학생들은 〈내일의 죠〉에서 야부키 죠가 보여주는 불굴의 정신력과 근성에 전율했다.

〈내일의 죠〉가 전공투의 시위를 과격화시킨다는 비판이 나올 정도로 야부키 죠의 비타협적이고 자신의 모든 것을 내던지는 권투는 일본 대학생들의 심금을 울렸다. 게다가 리키이시, 카를로스 리베라 등과 주먹을 교환하면서 보여준 우정과 의리는, 자본과 권력에 맞서 동지애로 단결해야 하는 전공투 학생들에게 훌륭한 모범이 되었다.

새하얀 재가 되어버린 전공투 운동

야부키 죠와 링에서 겨루기 위해 살인적인 체중감량으로 자신의 체급을 밴텀급까지 끌어내린 리키이시는 야부키 죠와의 경기 후 사망한다. 소년원 친구였던 리키이시의 사망에 폐인이 된 야부키 죠. 그러나 베네수엘라에서 날아온 천재 복서 카를로스 리베라와의 만남은 죠에게 새로운 의욕을 불어넣는다. 역시 베네수엘라의 빈민가 출신인 카를로스 리베라는 죠와 주먹을 나누며 친구가 된다. 그러나 죠와의 경기 후 후유증과 이어 벌어진 경기에서 세계

챔피언 호세 멘도사의 강편치로 머리를 크게 다친 카를로스 리베라는 정신이 나가버린다.

자신과 주먹을 나누었던 친구들의 불행은 야부키 죠에게 큰 정신적 트라우마를 남기고, 신체마저 중증의 펀치드렁크로 병들게 된다. 자신을 사랑하는 요코의 만류에도 링에 오른 죠는 세계 챔피언 호세 멘도사와의 경기를 통해 눈부시게 타오른다. 그리고는 자신이 했던 그 유명한 명대사의 내용처럼 새하얀 재가 되어 세상과 이별한다.

호세 멘도사와의
경기 직후. 바로
그 유명한 장면이다.

껍데기만 타다가 꺼져버리는 것처럼 어설픈 젊음을 보내고 싶진 않아. 비록 한 순간일지언정 눈부실 정도로 새빨갛게 타오르는 거야. 그러다 결국엔 하얀 잿가루만 남게 되겠지. 미련 없이 불태웠을 땐 남는 건 새하얀 잿가루뿐이야. 그래. 최후의 순간까지 다 불태워버리겠어! 아무런 후회도 없이 말이야!

한순간 눈부실 정도로 새빨갛게 타올랐다가 새하얀 재로 변해버린 야부키 죠의 모습은 자본과 권력이라는 거대한 벽 앞에서 싸구려 헬멧과 각목으로 달려들었던 전공투 학생들의 모습과 너무도 닮아 있었다. 전공투 학생들은 야부키 죠의 모습에서 자신들의 모습을 발견했고, 그들에게 〈내일의 죠〉는 단순한 만화 이상의 것, 자신들의 교과서가 되었다.

하지만 새하얀 잿가루가 된 야부키 죠처럼 전공투 운동도 잿가루가 되어버렸다. 시대적인 한계 때문이기도 하지만 학생운동 내부 분

파들의 갈등과 반목도 실패의 큰 원인이었다. 그러나 〈내일의 죠〉가 40년이 지나서도 우리의 마음속에 살아있듯이 전공투 운동의 진심마저 잿가루가 된 것은 아니다.

최근에 일본에서 《게공선蟹工船》이라는 소설이 화제가 되었다. 고바야시 다키지小林多喜二라는 작가가 1929년에 지은 이 소설은 당시 일본 프롤레타리아 문학의 대표작이었다. 캄차카 바다로 나가 게를 잡아 통조림으로 가공하는 배 안에서의 가혹한 노동조건과 폭력, 노동자 착취를 고발한 이 작품은 80년의 시간을 뛰어넘어 2008년 1월부터 6월까지 6개월 동안 20만 권이나 판매되는 놀라운 성적을 올렸다. 이러한 바람을 타고 일본 공산당의 지지율이 올라가기도 했다.

《게공선》의 독자들은 대부분 30살 이하의 젊은이들이라고 한다. 신자유주의의 광풍 속에서 실업자로 비정규직으로 내몰린 젊은이들 말이다. 어쩌면 이들이 〈내일의 죠〉를 읽으며 혁명을 위해 투쟁하던 전공투 세대의 꿈을 이뤄줄 수 있지 않을까.

필자는 일본 애니메이션과 만화를 무척이나 많이 보는 편입니다. 소설 같은 문학작품들이 시대의 상을 매우 구체적으로 담고 있듯이 만화나 애니메이션에도 일본 사람들이 세상을 보는 방식과 그들의 삶의 모습이 구체적으로 담겨 있습니다. 다소 허황되고 과장된 SF물조차도 예외가 아닙니다.

최근의 일본 만화나 애니메이션에는 이른바 '정상국가'를 부르짖으며 군대를 보유하고 아시아의 맹주 역할을 꿈꾸는 일본의 야망이 화장기 없는 얼굴로 등장하곤 합니다. 대중의 정서에 가장 민감한 만화나 애니메이션에서 그러한 내용이 자주 등장할 정도라면 지금 일본이라는 나라의 움직임이 어떠하리라는 것은 어렵지 않게 짐작할 수 있겠지요.

물론 일본이 언제까지나 전쟁의 멍에를 지고 있으라는 말은 아닙니다만, 그들은 아직 일본 제국주의에 의해 피해를 입은 나라들에게 제대로 된 사과조차 해본 적이 없습니다. 제가 좋아하는 만화나 애니메이션을 통해서 이러한 분위기를 감지한다는 것이 참 묘한 느낌을 들게 합니다.

더 생각해보기 ─────────────────────────────

다카자와 고오지 지음, 기하라 게이지 구성, 도요다 주히코 그림, 《일본학생운동사 전공투》, 백산서당.
다미야 다까마로 지음, 《우리사상의 혁명》, 코리아미디어, 2005.

나의 기타는 총,
나의 노래는 총알

빅토르 하라
〈벤세레모스〉(1970)
Victor Jara 〈Venceremos〉

1973년 9월 11일 칠레에서 일어난 실화를 재현한 〈산티아고에 비가 내린다Il Pleut Sur Santiago〉(1975)라는 영화가 있다. 이 당시 칠레는 살바도르 아옌데Salvador Allende를 대통령으로 내세운 인민연합 세력이 집권하고 있었다. 1970년 사회주의를 내세운 세력이 인류 역사상 최초로 선거 과정을 통해 집권한 칠레. 그러나 전 세계 노동자민중 세력의 기대와 관심 속에서 집권한 아옌데 정부는 1973년 9월 11일, 미국의 사주를 받은 피노체트Augusto Pinochet 장군의 보수반동 쿠데타로 무너지고 만다. 이 쿠데타의 작전명이 '산티아고에 비가 내린다'였다.

영화의 후반부. 쿠데타 군에게 잡혀온 수많은 사람들이 체육관 안을 빙 둘러 가득 메우고 있다. 그들은 모두 겁에 질린 얼굴을 한 채로 손을 머리 뒤쪽으로 올리고 있다. 적막조차 두려워 소리를 내지

못하는 이 상황. 어디선가 송아지만큼이나 큰 눈망울을 한 남자가 인민연합 찬가인 〈벤세레모스Venceremos(우리 승리하리라)〉를 부르기 시작한다. 군인들에 의해 끌려나온 그는 개머리판으로 두들겨 맞아 만신창이가 되면서도 '벤세레모스'를 부르는 것을 그치지 않는다.

〈벤세레모스〉

조국의 깊은 시련으로부터
민중의 외침이 일어나네
이미 새로운 여명이 밝아와
모든 칠레가 노래 부르기 시작하네
불멸케 하는 모범을 보여준
한 용맹한 군인을 기억하며
우리는 죽음에 맞서
결코 조국을 저버리지 않으리

우리는 승리하리라, 우리는 승리하리라
수많은 사슬은 끊어지고
우리는 승리하리라, 우리는 승리하리라
우리는 비극을 이겨내리라

농부들, 군인들, 광부들
그리고 이 땅의 모든 여성과
학생, 노동자들이여
우리는 반드시 이룩할 것이다
영광의 땅에 씨를 뿌리자

사회주의의 미래가 열린다

모두 함께 역사를 만들어가자

이룩하자, 이룩하자, 이룩하자

우리는 승리하리라, 우리는 승리하리라

수많은 사슬은 끊어지고,

우리는 승리하리라, 우리는 승리하리라

우리는 파시즘의 비극을 이겨내리라

　목숨을 걸고 부른 〈벤세레모스〉는 체육관의 적막을 깨고 군중들의 합창이 된다. 화가 머리 끝까지 난 군인들은 이 남자를 개머리판으로 사정없이 찍는다. 용기의 대가를 치른 이 남자의 이름은 빅토르 하라Victor Jara.

　1932년 9월 23일 칠레 산티아고 인근의 변두리 마을 로꾸엔에서 아버지 마누엘과 어머니 아만다 사이에 태어난 빅토르 하라. 소작농이었던 아버지는 술주정뱅이였고, 어머니는 힘겹게 가계를 꾸려가고 있었다. 가정폭력을 일삼던 아버지 마누엘은 집을 나가버리고 하라의 어머니는 홀로 남아 자식들을 키웠다. 하라는 어머니를

〈벤세레모스〉를
부르는 남자

남자의 노래는
합창이 되고……

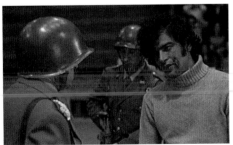

통해 기타와 칠레 민요를 익힌다. 그러나 1950년 3월, 유일하게 의지할 수 있었던 어머니마저 세상을 떠난다. 하라는 한때 방황했으나 연극에 관심을 가지고 칠레대학 부속 연극학교에 입학한다.

| 빅토르 하라

어머니로부터 칠레 민요를 배운 하라는 칠레 전통민요를 조사하고 채집하는 활동을 벌이면서 민족음악에 대해 자각을 키워나갔다. 그러던 가운데 칠레 민요운동의 선구자인 비올레따 빠라Violeta Parra와의 만남을 통해 1958년 '꾼꾸멘Cuncumen'이라는 민요그룹의 일원이 된다. 꾼꾸멘은 전통민요와 민속춤을 채집하여 그것을 연구하고, 연주하는 데 주력하는 그룹이다. 이러한 일련의 과정을 통해 빅토르 하라는 중남미의 문화운동이자 혁명운동인 '누에바 깐시온Nueva Cancion(새로운 노래)'에 합류하게 된다.

아르헨티나의 시인이자 음악인인 아따우알빠 유빤끼Atahualpa Yupanqui가 1940년대부터 미 제국주의의 천박한 상업음악에 대항해 민속음악을 전문적으로 수집하고 연구하면서 시작된 누에바 깐시온은 1959년 쿠바 혁명과 1970년 칠레의 선거 승리 분위기를 타고

| 남자의 노래가 합창이 되자 당황한 쿠데타 장교

| 용기의 '대가'를 치른 남자

라틴 아메리카 전역에 퍼져나가고 있었다. 미 제국주의의 문화적 침략에 맞서 민족적·전통적 가치와 문화를 지키고 되살리는 것은 라틴 아메리카 민중들에게는 자신의 정체성을 지키기 위한 투쟁이었다. 제국주의 침략 아래에서 가장 급진적인 저항은 가장 민족적인 형태를 띠게 마련이다.

지속적인 창작을 통해 정력적으로 활동하던 빅토르 하라는 1969년 칠레 산티아고에서 열린 '누에바 깐시온 페스티벌'에서 자작곡 〈한 노동자에게 바치는 기도Plegara a un laborador〉로 대상을 차지한다. 누에바 깐시온의 거대한 흐름에 자신의 몸을 맡긴 빅토르 하라는 자연스럽게 문화운동을 넘어 정치운동과 사회운동에도 참여하게 된다. 그의 노래 〈선언Manifesto〉의 가사를 보면 그가 어떤 마음가짐으로 노래를 불렀는지 잘 알 수 있다.

내가 노래하는 건 노래를 좋아하거나
좋은 목소리를 갖고 있어서가 아니지
기타도 감정과 이성을 갖고 있기에
난 노래 부르네

내 기타는 대지의 심장과
비둘기의 날개를 갖고 있어
마치 성수와 같아
기쁨과 슬픔을 축복하지
여기서 내 노래는 고귀해지네
미욜데나의 날처럼
봄의 향기를 품고
열심히 노동하는 기타

내 기타는 돈 많은 자들의 기타도 아니고

그것과는 하나도 닮지 않았지

내 노래는 저 별에 닿는

발판이 되고 싶어

의미를 지닌 노래는

고동치는 핏줄 속에 흐르지

노래 부르며 죽기로 한 사람의

참된 진실들

내 노래에는 덧없는 칭찬이나

국제적인 명성이 필요 없어

내 노래는 한 마리 종달새의 노래

이 땅 저 깊은 곳에서 들려오지

여기 모든 것이 스러지고

모든 것들이 시작되네

용감했던 노래는

언제나 새로운 노래일 것이네

1970년 대통령 선거운동에 적극 참여한 빅토르 하라는 노래와 연극으로 파시스트와 보수반동 후보들에게 날카로운 비판을 퍼부으며 인민연합의 후보 살바도르 아옌데의 당선에 크게 기여했다. 드디어 그가 노래를 통해 꿈꾸던 세상이 열리기 시작한 것이다. 그러나 칠레의 봄은 그리기 길지 않았다. 평등한 세상을 꿈꾸며 노동자 민중의 세상을 건설하려던 칠레 민중들의 투쟁은 미국의 사주를 받은 반동군인 피노체트에 의해 산산히 부서지고 만다.

1973년 9월 11일, 대통령이자 칠레의 의료노동자였던 살바도르

동지들과 함께 전투 준비를
하는 아옌데 대통령
(가운데 뿔테안경을
쓴 인물)

아옌데는 다음과 같은 라디오 연설을 한 후, 혁명동지 피델 카스트
로에게서 선물로 받은 반자동소총으로 보수반동 쿠데타 군과 전투
를 벌이다 사망한다.

확실히 이번이 제가 여러분들께 연설하는 마지막 기회일 겁니다.
공군이 마가야녜스 라디오의 안테나들을 폭격했습니다. …… 이
상황에서 제게 남은 것은 오직 노동자들에게 말하는 것입니다. 나
는 사임하지 않을 것이라고! 역사의 전환점에서 저는 제 목숨을 인
민들에게 충성한 대가로 치를 것입니다. 그리고 여러분께 말씀드
립니다. 저는 우리가 수많은 칠레인들의 양심에 뿌렸던 씨앗들이
영원히 시들어버리지 않을 것임을 확신한다고 말입니다. 그들은
힘이 있고 우리를 지배할 수도 있지만, 사회의 진보는 범죄와 힘으
로는 구속할 수 없습니다. 역사는 우리의 것이고, 인민들이 역사를
만듭니다. …… 이 나라의 노동자들이여, 저는 칠레와 칠레의 운명
에 대한 신념이 있습니다. 다른 사람들이, 반역자들이 지배하려고
하는 이 어둡고 쓰라린 순간을 이겨낼 것입니다. 머지않아 위대한
거리가 다시 열리고, 그 길로 자유로운 사람들이 더 나은 사회를

건설하기 위해 지나갈 것임을 기억해 두십시오.

칠레 만세! 인민 만세! 노동자 만세!

이것이 제 마지막 말입니다. 저는 제 희생이 헛되지 않을 것임을 확신합니다. 저는 적어도 이것이 중죄와 비겁함, 반역 행위를 처벌할 도덕적 교훈이 될 것임을 확신합니다.

아옌데 대통령이 전투 중에 사망한 며칠 후, 빅토르 하라는 한 실내체육관의 지하실에서 손목이 부서진 상태로 기관총에 맞아 사망한다. 그는 쿠데타 군의 고문과 협박 속에서도 용감하게 인민연합 찬가 〈벤세레모스〉를 불렀다 한다. 빅토르 하라의 미망인 조안 하라의 저서 《빅토르 하라-아름다운 삶, 끝나지 않은 노래 Victor, Unfinished Song》에는 빅토르 하라가 했다는 다음과 같은 말이 나온다.

"예술가란 진정한 의미의 창조자여야 한다. 그 위대한 소통능력 때문에 예술가는 게릴라만큼이나 위험한 존재가 되는 것이다."

비록 그는 쿠데타 군의 기관총에 의해 살해됐지만, '기타는 총, 노래는 총알'이라는 누에바 깐시온의 정신은 빅토르 하라의 노래와 삶에 담겨서 지구 반대편에 살고 있는 우리와도 시간과 공간을 초월해서 소통하고 있다. 그리고 현재 칠레는 피노체트 시절 고문으로 살해당한 혁명가 아버지의 유지를 이어받은 사회당원 미첼 바첼렛 Michelle Bachelet 이 대통령을 하고 있다. 이것이 진정한 예술의 힘이고 혁명의 힘이다.

볼프강 마토이어,
〈빅토르 하라를 위한
레퀴엠〉(1973)

〈칠레전투The Battle of Chile〉라는 유명한 3부작 다큐멘터리가 있습니다. 파트리시오 구즈만Patricio Guzman이 감독한 이 다큐멘터리는 1970년대 아옌데 정부 당시의 칠레를 온전하게 필름 속에 담아놓은 걸작 다큐멘터리인데요. 3부작 중 첫 번째 비디오테이프를 넣자마자 화면에서 대통령궁을 폭격하는 전투기 장면이 나옵니다. 그 장면이 아직도 머릿속에 생생하네요. 대학 시절에 이 다큐멘터리를 보고 많은 것을 느끼고 배웠던 기억이 납니다.

〈칠레전투〉를 제작하던 사람 중 한 명은 안타깝게도 피노체트 쿠데타 군의 총격으로 사망했습니다. 나머지 사람들은 쿠데타 군의 눈을 피해 쿠바로 탈출해서 이 다큐멘터리를 완성했다고 합니다. 지금 기억을 떠올려보면 〈칠레전투〉의 배경음악으로 〈벤세레모스〉가 자주 등장했던 것 같습니다. 그때는 무슨 노래인지도 모르고 그냥 내용 쫓아가기만 바빴는데 말이죠. 칠레의 당시 상황에 관심이 있다면 꼭 〈칠레전투〉를 구해서 감상해보기를 권합니다. 정 구하기 힘들다면 필자에게 연락주세요.

더 생각해보기

파트리시오 구즈만 감독, 다큐멘터리 〈칠레전투 1, 2, 3〉
조안 하라 지음, 차미례 옮김, 《빅토르 하라─아름다운 삶, 끝나지 않은 노래Victor, Unfinished Song》, 삼천리, 2008.

혁명을 '상상한'
불온한 노래

존 레논
〈이매진〉(1971)
John Lennon 〈Imagine〉

〈Imagine〉

Imagine there's no heaven

It's easy if you try

No hell below us

Above us only sky

Imagine all the people

Living for today

Imagine there's no countries

It isn't hard to do

Nothing to kill or die for

No religion too

Imagine all the people

Living life in peace

You may say I'm a dreamer

But I'm not the only one

I hope some day you'll join us

And the world will live as one

Imagine no possessions

I wonder if you can

No need for greed or hunger

A brotherhood of man

Imagine all the people

Sharing all the world

"천국은 없어"라고 해봐요

해보면 쉬운 일이죠

지옥도 없다고

오직 푸른 저 하늘만

이 모든 사람들이

오늘을 위해 사는 세상

국경은 없다고 해봐요

어렵지도 않아요

서로 죽일 일도 없고

종교 역시 없는 세상

이 모든 사람들이

평화스럽게 살아가는

꿈만 꾼다고 하겠지만

혼자만의 꿈은 아니죠

언젠간 당신도 함께 하겠죠

하나 되는 세상을

내 것이 없다고 해봐요

할 수 있을 거예요

탐욕과 궁핍도 없고

인류애만 넘치는

이 모든 사람들이

그런 세상을 나누어가죠

잔잔한 피아노의 울림이 꿈결 같은 분위기를 자아낸다. 트레이드
마크가 된 동그란 안경을 쓴 존 레논John Lennon

| 노래를 부르는 존 레논

은 피아노에 앉아서 콧소리가 심하게 섞인 목소
리로 자신이 꿈꾸는 새로운 세상을 읊조린다.
그는 자신의 읊조림에 〈이매진Imagine〉이라는 이
름을 붙여서 1971년에 세상으로 내보낸다.

영어가 이국어인 우리들에게는 가사의 의미보
다는 멜로디가 친숙한 이 노래. 그러나 설탕처
럼 달콤한 멜로디에 실려 귓가에 울리는 가사의
의미를 곰곰이 들여다보자. 보수적인 세계관을

가진 사람에게는 불쾌하다 못해 공포감마저 느끼게 할 만하다. 왜 공포를 느끼느냐고? 이런 '불온한' 가사를 가진 노래가 국경을 넘어 전 세계의 사람들이 즐겨 부르는 애창곡이기 때문이다. 국가와 종교, 사적소유 일반을 근본에서부터 부정해버리는 〈이매진〉 가사의 급진성은 마르크스의 〈공산당 선언〉이 울고 갈 만하다.

상상하지 말아야 할 것을 상상한 불온한 노래 〈이매진〉에 대해 혹자는 '맨하탄 대저택에 사는 억만장자'가 만든 노래라면서 가사의 의미를 폄하하기도 한다. 그러나 인류의 역사를 찬찬히 들여다보면서, 비단 존 레논뿐 아니라 가끔은 바늘구멍을 통과하는 낙타들이 존재했다는 사실을 우리는 기억한다. 바늘구멍을 통과한 '자비로운' 낙타, 존 레논. 하지만 그의 행적을 자세히 들여다보면, '자비로운' 낙타라는 표현은 존 레논을 정의하기에는 많이 부족하다는 느낌을 가지게 된다.

수많은 대중음악가들이 자신의 대중적 인기와 이미지를 형성하기 위해 진보적 수사와 행보를 이용(?)했다면, 존 레논은 거꾸로 자신이 추구하는 진보적 가치를 실현하기 위해서 자신의 대중적 인기와 이미지를 최대한 활용했다. 1969년에 존 레논은 TV 방송에 나와서 엘리자베스 영국여왕에게 다음과 같은 편지를 낭독하며 1965년 영국왕실로부터 받은 M.B.E(Master of The British Empire) 훈장을 버킹검 궁전에 반납한다.

"여왕 폐하, 영국이 나이지리아–비아프라 내전에 개입한 것을 반대하고, 미국이 벌인 베트남전에 대한 영국의 지지 표명에도 반대하고, 제 〈Cold Turkey〉의 차트 순위가 내려간 것에 반대하는 뜻으로 이 훈장을 돌려드립니다."

한편 1969년 5월 26일, 소울메이트 오노 요코小野洋子와 떠난 신혼여행에서도 존 레논은 자신의 인기를 이용해 베트남전쟁에 반대하

는 정치적 입장을 밝힌다. 그들은 자신들이 묵고 있는 캐나다 몬트리올 퀸엘리자베스 호텔 스위트룸 1742호실에서 이른바 침대시위 Bed-In For Peace로 베트남전에 반대하는 메시지를 전달했다. 현장을 지켜본 수많은 기자들은 존 레논과 오노 요코가 잠옷을 입고 침대에서 '전쟁이 아니라 사랑이 필요하다. 전쟁터가 아니라 침대로 가라'고 전한 반전 反戰 메시지를 매체를 통해 전달했다.

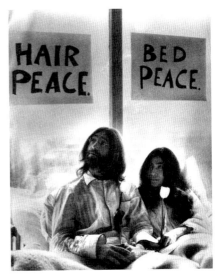

신혼여행 중 반전시위를 벌이고 있는 존 레논과 오노 요코

존 레논은 1970년 폴 매카트니 Paul McCartney 의 탈퇴로 비틀즈가 해체된 이후 솔로 활동을 통해 자신의 정치적 신념을 더욱 적극적으로 표명한다. 1971년 1월 26일, 존 레논은 당시 영국의 파키스탄 유학생이자 학생운동 지도자였던 타리크 알리 Tariq Ali 가 편집장으로 있던 좌파신문 《붉은 두더지 Red Mole》와의 인터뷰에서 다음과 같이 노동자계급과 혁명에 대한 자신의 애정을 드러낸다.

모든 혁명은 피델(카스트로)이나 마르크스, 또는 레닌 같은 지식인들이 노동자들에게 파고 들어갈 수 있을 때 일어나죠. 지식인들은 상당한 대중을 한데 모으고, 노동자들은 자신들이 억압받는 상태에 있다는 것을 이해해야 하죠. 그들은 아직 각성하고 있지 않아 여전히 자가용과 텔레비전이 대답이라고 믿고 있죠. 당신들이 좌파 학생들이 노동자들에게 말하도록 하고, 학생들이 《붉은 두더지》에 참여하도록 해야 하죠.

여성들도 아주 중요해요. 여성이 참여하지 않고 해방되지 않는다면 혁명은 없어요. 남성의 우월성에 대해 배우는 방식은 매우 미묘

하죠. 요코에 의해 제 남성성이 어떤 영역에서 떨어져나가는 데, 상당히 오랜 시간이 걸렸죠. 그녀는 열정적인 붉은 해방주의자고, 비록 제가 자연스럽게 행동하는 것 같을 때에도 제게 어디가 잘못 되었는지 재빨리 보여주었죠. 바로 그 때문에 저는 항상 급진적이 라고 주장하는 사람들이 여성을 어떻게 대하는지 아는 데 관심이 많죠.

저는 노동자들이 자신이 처한 정말로 불행한 상태를 인식하도록 하고, 그들을 둘러싼 꿈을 깨뜨림으로써 가능하다고 생각해요. 그 들은 훌륭한 자유언론의 나라에 살고 있다고 생각해요. 자동차와 TV가 있고 인생에서 그 이상의 것이 있다고 생각하고 싶어하지 않 죠. …… 노동자들은 흑인과 아일랜드인들이 학대당하고 억압당 하고 있으며 자신이 다음이라는 걸 깨달아야 해요. 노동자들이 이 모든 걸 깨닫기 시작하자마자, 우리는 정말로 뭔가를 시작할 수 있 죠. 노동자들이 접수하기 시작할 수 있죠. 마르크스가 말한 것처 럼, '각자의 필요에 따라서'인 거죠.

인터뷰의 내용을 보면 존 레논이 얼마나 노동자계급과 혁명에 대 해서 진지하게 고민하고 있으며 깊은 식견을 가지고 있었는지를 알 수 있다. 이 인터뷰 이후 얼마 지나지 않아 존 레논은 시위대가 쉽고 편하게 부를 수 있는 데모용(?) 노래인 〈민중에게 권력을Power to the People〉을 작곡한다. 그 가사를 한번 보자.

혁명을 원한다고 말하라. 지금 즉시 실시하자. 발을 딛고 거리로 나가자.
…
수많은 노동자들이 아무런 대가 없이 일을 한다. 너희들은 노동자

들에게 그들이 실제로 소유하는 것을 주는 것이 좋을 것이다. 우리
가 거리로 나갔을 때, 우리는 너희를 끌어내릴 것이다.

…

동지들과 형제들에게 묻고 싶다. 어떻게 당신의 여성들을 집안에
가두어둘 수 있는가. 그녀들은 그녀 스스로가 되어야 하고 그래야
스스로를 해방시킬 수 있다.

집회와 시위를 위한 노래답게 단순한 멜로디에 단순하고 강력한
리듬으로 반복되는 구호를 외치면서 시작되는 이 곡의 가사는 리
듬과 멜로디만큼이나 명료하고 직선적이다.

역시 급진적인 사상의 소유자인 오노 요코와의 교류는 서로에게
큰 시너지 효과를 일으켰고 이후에도 존 레논과 오노 요코는 반전
운동, 인권운동, 정치운동 등 다양한 활동을 통해 자신들의 사회주
의적 신념을 실천해나갔다.

음악 활동을 통해 정치적 신념을 표현하고 투쟁의 현장과 연대를
해가던 존 레논은 1980년 12월 8일 저녁, 마크 채프먼이라는 팬이
쏜 총에 맞고 출혈과다로 사망한다. FBI에 의한 암살이라는 음모론
이 떠돌 정도로 보수세력들에게 위협적인 존재였던 존 레논은 나
이 마흔의 젊은 나이에 안타깝게 세상과 이별을 고한다.

그가 떠난 이후에도 수많은 언론과 방송에서 그의 음악을 매일매
일 다루고 있다. 그러나 그의 음악을 매일 다루고 있는 언론과 방
송도 그가 음악을 통해 진정 하고 싶었던 이야기들은 다루지 않는
다. 그것은 마치 미국의 언론과 교육이 헬렌 켈러가 장애를 이겨낸
감동적인 과정은 크게 다뤄도 그녀가 이후에 사회주의자로서 자본
과 권력에 정면으로 맞서 투쟁했다는 사실은 다루지 않는 것과 같
은 것이다.

존 레논이 '상상한' 세상을 우리 모두가 함께 '상상할' 때 국가와 종교, 사적소유를 넘어선 평등한 세상이 가능해질 것이다. 불가능하다고? 전 세계의 사람들이 '국경'과 '종교'와 '빈부격차'를 넘어서 존 레논의 〈이매진〉을 부르고 있지 않은가. 그것이 바로 가능하다는 증거다.

필자의 동생은 엄청난 비틀즈 팬입니다. '엄청난' 팬이란 무엇일까요? 비틀즈의 모든 노래의 가사를 외울 정도는 되어야 할까요? 그렇다면 분명 필자의 동생은 '엄청난' 팬입니다. 어린시절에 동생이 집에서 하루 종일 큰 소리로 비틀즈의 노래를 틀어놓은 덕분에 필자도 본의 아니게 비틀즈 곡에 꽤나 익숙해졌습니다.

필자의 귀에 착 감긴 노래들은 〈Let it be〉〈Hey! Jude〉〈Yesterday〉 등이었는데요. 알고 보니 필자의 귀에 착 감긴 노래들은 대부분 폴 매카트니가 작곡했습니다. 그래서 당시에 필자는 왠지 폴 매카트니에게 음악적으로 호감을 가지게 되었습니다. 하지만 존 레논이라는 사람의 살아온 방식을 알고 나서는, 그리고 존 레논의 정치색을 폴 매카트니가 부담스러워 했다는 사실을 알고 나서는, 음악 외적인 면에서 존 레논에게 더욱 호감을 가지게 되었지요. 존의 정치사상을 가지고 폴의 멜로디를 쓸 수 있는 뮤지션이 나타난다면 얼마나 좋을까요.

존 레논+폴 매카트니=?

더 생각해보기

데이빗 체프 존 셰인펠드 감독, 다큐멘터리 〈존 레논 재판The U.S. vs. John Lennon〉(2006)
존 레논의 〈Red Mole〉 인터뷰 내용 http://homepage.ntlworld.com/carousel/pob12.html

신나는 레게음악?
사실은 운동권 노래

밥 말리
〈No Woman, No Cry〉(1974)
Bob Marley 〈No Woman, No Cry〉

사진 속 남자의 헤어스타일은 우리에게 레게머리로 잘 알려진 드레드록dreadlock이다. 뭐라 말할 수 없는 표정의 이 남자가 손에 들고 피는 것은 다름 아닌 마리화나. '이런 분위기 왠지 익숙하다. 그렇지! 이 사람은 뮤지션일거야'라고 추측한 사람이 있다면 꽤나 눈치가 빠른 사람이다. 우선 당신의 추측이 맞았다. '그럼 그렇지. 음악 하는 사람들이 원래 머리가 길고 요란하잖아. 이 레게머리를 봐. 게다가 마리화나는 음악인들이 자주 애용하잖아'라고 추측의 나래를 펴기 시작할지도 모르겠다. 자 이제 그만! 뮤지션까지는 멋있지만 그 이후의 추측은 완전히 틀렸다.

사진 속의 뮤지션 밥 말리Bob Marley는 자메이카 출신으로 우리에게는 그다지 친숙하지 않은 레게음악의 '전설'로 불린다. 그리고 그가 드레드록 헤어스타일로 마리화나를 피우는 것은 그에게는 성

드레드록을 하고 마리화나를 피우고 있는 밥 말리

스러운 '종교의식'이다. 이 종교의식을 이해하기 위해서는 아무래도 그의 고향인 자메이카 이야기로부터 시작하지 않을 수 없다.

쿠바에서 남서쪽으로 145킬로미터 부근에 위치한 카리브 해의 작은 섬나라 자메이카. 아름다운 해변으로 유명한 이 나라는 너무나도 아름다운 나머지 17세기에 영국의 식민지가 되어 버렸다. 자메이카를 손에 넣은 영국의 백인들은 그곳에서 사탕수수 농장을 운영했는데 기존에 이 땅의 주인이었던 인디오들은 백인들이 험하게 부려서 거의 다 죽어버렸기 때문에, 노동력 부족을 해결하기 위해 아프리카에서 대규모의 흑인을 노예로 데려왔다. 졸지에 이역만리로 이주하게 된 흑인들은 자신들의 처지를 달래기 위해 고향을 생각하며 노래를 불렀다.

이러한 노예들의 애환이 서린 자메이카 토속음악이 1950년대에 미국으로부터 전해진 리듬 앤 블루스와 만나면서 '레게'음악이 탄생한다. 1945년 영국군 대위와 자메이카 흑인여성 사이에 태어난 밥 말리는 어쩌면 이러한 레게음악을 가장 잘 부를 수 있는 조건을 갖추고 있었는지도 모르겠다.

나는 아버지 없이 태어났고 아버지에 대해 알지도 못합니다. 어머니는 나를 학교에 보내려고 일주일에 겨우 20실링을 받으면서 열심히 일했습니다. …… 나는 교육을 받지 않았습니다. 대신 나는 영감을 받았습니다. 내가 계속해서 교육을 받았다면 아마도 멍청한 바보가 되었겠지요.

식민 잔재와 인종 차별, 그리고 가난이라는 모순을 한 몸에 안고 태어난 밥 말리는 자메이카의 수도 킹스턴의 슬럼가인 트렌치타운에서 축구와 음악에 푹 빠진 소년으로 성장하고 있었다. 열다섯 살

| 밥 말리의 공연모습

때부터 마음이 맞는 친구들과 밴드를 구성해 음악활동을 시작한 밥 말리는 당시에 흑인들의 해방 사상을 담은 신흥종교 '라스타파리아니즘Rastafarianism'에 깊은 감명을 받게 된다.

라스타파리아니즘은 기독교와 아프리카의 토속신앙이 결합된 신비적 요소가 가득한 종교다. 에티오피아의 황제 하일레 셀라시에Haile Selassie(1892~1975)를 구세주의 재래로 여기는 이 종교는 노예로 강제이주된 흑인들이 다시 아프리카로 회귀해야 한다는 운동과 맞물리면서 강력한 대중적 영향력을 갖게 되었다. 이 종교에서는 어떠한 종류의 신체 훼손도 금지되어 있기 때문에 구성원들은 자신의 긴 머리를 유지하기 위해서 드레드록이라는 독특한 헤어스타일을 하게 된다. 그리고 '간자'라고 부르는 마리화나를 피움으로써 영적인 고양을 할 수 있다고 생각했다.

그렇기 때문에 밥 말리에게 있어서 드레드록과 마리화나는 자신이 믿는 라스타파리아니즘에 대한 엄숙한 제사이자 자신의 정체성을 이루는 중요한 요소였다. 그리고 레게음악은 바로 그러한 자신의 종교적 신념을 담아서 대중들에게 전달하는 도구였다.

음악으로써 혁명을 일으킬 수는 없다. 그렇지만 사람들을 깨우치고 선동하고 미래에 대해 듣게 할 수는 있다.

음악이 혁명의 중요한 무기가 될 수 있음을 확신한 밥 말리는 동

료들과 함께 웨일러스Wailers라는 밴드를 결성해서 레게음악을 통해 혁명을 얘기하고 행동에 나설 것을 촉구했다. 밴드 이름이 '외쳐대는 사람들'이라는 의미니 그들이 얼마나 목적의식적이었는지 짐작해볼 수 있다. 그가 1974년에 발표한 대표적인 앨범《내티 드레드 Natty Dread》에 수록된 곡들은 기득권들에 맞서서 민중들이 총궐기해 권리를 찾아와야 한다는 얘기를 공공연하게 주장하고 있다.

〈No Woman, No Cry〉

여인이여 울지 말아요
트렌치타운 국회 앞뜰에 앉아 있던 때가 기억나네요
그때 우리는 선한 사람들 속에 섞여 있던 위선자들을 가려내고 있
었죠
긴 투쟁 동안 우리는 좋은 친구들을 얻었고, 또 많은 벗들을 잃었죠
위대한 미래, 당신은 지난날들을 잊지 못할 거예요
이제 눈물을 닦으세요
여인이여 울지 말아요
여인이여 울음을 그쳐요
어여쁜 소녀여, 눈물을 거두어요
트렌치타운 국회 앞뜰에 앉아 있던 때를 기억해요
그때 조지는 밤새도록 통나무를 태워 불을 지폈지요
우리는 옥수수 죽을 끓여 함께 나눠먹었구요
두 발은 나의 유일한 운송수단이에요
그래서 나는 끝까지 밀고나가야 해요
내가 죽더라도
모든 것은 잘 될 거예요

앨범의 두 번째 곡이면서 전 세계적으로 인기를 얻은 〈No Woman, No Cry(여인이여 울지 말아요)〉말고도 이 앨범에는 〈Them belly full(But we hungry)〉와 〈Revolution〉〈Rebel music(3O'clock road-block)〉 등 민중들의 직접행동을 촉구하는 이른바 '불온한' 음악으로 가득하다.

그의 이러한 급진적 정치성향은 그의 목숨을 위태롭게 하기도 했다. 특정 정당에 대한 지지를 공개적으로 표명하지는 않았지만 심정적으로 사회주의 성향의 인민국가당PNP을 지지했던 밥 말리는 1976년 자메이카의 총선을 앞두고 인민국가당을 지원하는 콘서트를 준비하고 있었다. 그런데 친미우익정당인 자메이카노동당JLP의 사주로 의심되는 총기 테러로 부인과 매니저가 크게 다치고 자신도 팔에 상처를 입는 사건이 발생한다. 이 사건으로 밥 말리는 2년 동안 영국으로 망명하게 된다.

1978년에 다시 고국으로 돌아온 밥 말리는 거의 내전상태에 돌입한 자국의 상황을 해결하기 위해 기획된 4월 22일의 '평화 콘서트'에 참여해서 인민국가당의 지도자 마이클 만리와 자메이카노동당의 지도자 에드워드 시가의 손을 맞잡게 하는 역사적인 장면을 연출해냈다(물론 그러한 이벤트로 세상을 바꿀 수 없지만).

> 그러니까 레게음악은 라스타에 의해 창조된 음악입니다. 그리고
> 그것은 대지의 힘, 인간의 리듬을 담고 있습니다. …… 그것은 노
> 동하는 사람들의 리듬, 그들의 움직임이며 민중들의 음악입니다.
> 아시겠습니까?

1978년에 라스타파리아니즘의 고향인 에티오피아를 방문한 밥 말리는 당시 에티오피아 사회주의 정부가 주최한 대규모 집회에 참

여하면서 아프리카인으로서의 자신의 정체성, 그리고 아프리카 나라들의 독립문제에 대해 이해의 폭을 넓히는 기회를 갖게 되었다. 1980년에는 영국 제국주의와 소수 기득권을 대변하는 백인정권을 무너뜨리고 아프리카의 '짐바브웨'에 들어선 사회주의 흑인정권을 기념하는 콘서트에서 〈짐바브웨Zimbabwe〉라는 노래를 직접 만들어서 부르기도 했다.

〈짐바브웨〉

더 이상 내부의 권력투쟁은 그만
우린 단결하여 사소한 어려움은 극복해야 해
누가 진정한 혁명투사인지 곧 알게 되겠지
난 우리가 서로 싸우는 걸 원하지 않아
우린 싸워야 해 우린 싸울 거야 우리의 권리를 위하여

세계 곳곳을 돌며 레게음악을 통해 라스타파리아니즘의 전도사를 자처한 밥 말리는 1981년, 36세의 젊은 나이에 안타깝게도 뇌종양으로 세상과 이별하게 된다. 하지만 그가 세계 곳곳에 뿌린 레게음악의 씨앗은 무럭무럭 자라나서 전 세계의 수많은 음악인들에게 영감을 주고 있다. 우리나라에도 1990년대부터 가수 김건모의 〈핑계〉등을 통해 레게음악이 알려졌지만 그저 흥겨운 리듬을 가진 외국 음악 정도로만 치부되고 그 안에 담긴 제국주의와 기득권 세력에 대한 저항정신이 거세되어 있는 점이 매우 안타깝다.
영혼이 없는 음악은 죽은 것이나 다름없다.

예전에 월드컵 축구 경기에서 자메이카 대표팀을 볼 수 있는 기회가 있었습니다. 스타 플레이어임을 나타내는 등번호 10번을 달고 있는 선수였던 것 같은데, 밥 말리와 같은 드레드록 헤어스타일을 하고 있었습니다. 덩치도 크고 발재간도 좋았던 선수였는데, 헤어스타일 때문에 머리가 무거워서 축구에 방해가 되지 않을까 하는 생각이 들었죠. 하지만 지금에 와서 생각해보니 그 선수는 누군가 머리카락을 자르라고 하면 차라리 축구를 그만두지 않았을까 싶네요. 레게머리는 자신이 자메이카 사람이라는 정체성을 나타낼 뿐 아니라 자신의 사상적 신념과도 연결되니까요.

밥 말리에 대해 살펴보면서 라스타파리아니즘이라는 독특한 종교를 이해하지 않고서는 그를 이해할 수 없다는 것을 알게 되었습니다. 스티븐 데이비스가 지은 밥 말리의 전기를 많이 참고했는데, 그 안에서 발견한 밥 말리의 모습은 마치 성경책에 나오는 선지자와 같은 것이었습니다. 그는 라스타파리아니즘의 훌륭한 선지자였고, 그의 음악은 종교적 메시지를 발에 묶고 하늘을 나는 비둘기였습니다. 그렇다고 제가 라스타파리아니즘으로 개종하지는 않았지만요.

더 생각해보기 ─────────

스티븐 데이비스 지음, 이경하 옮김, 《밥 말리》, 여름언덕, 2007.
위키피디아 http://en.wikipedia.org/wiki/Bob_marley

1980년대 해외수입
불온 비디오의 대명사

핑크 플로이드
《벽The Wall》 (1979)
Pink Floyd 《The Wall》

〈Another brick in the wall〉

We don't need no education

We don't need no thought control

No dark sarcasm in the classroom

Teachers, leave them kids alone

Hey, Teachers, leave them kids alone!

All in all it's just another brick in the wall

All in all you're just another brick in the wall

우린 이런 식의 교육은 필요 없어

더 이상 생각을 조종당하고 싶지 않아

교실 안에서 더 이상 비꼬는 말을 듣긴 싫어

제발 선생들은 아이들을 내버려둬

이봐 선생들, 아이들 좀 내버려두라고

모든 것들은 벽돌이 되어 내 주위의 벽을 높이고 있지

당신들도 모두 벽돌이 되어 벽을 완성하고 있을 뿐

어느 나라 아이들의 외침일까? 대한민국? 요즘 이명박 정부가 추진하는 아이들 말려죽이기 교육정책을 보면 충분히 그렇게 생각할 만하다. 하지만 영어로 말하고 있는 것을 보니 우리나라는 아닌 듯 하다(혹시 영어 몰입교육 시간은 아닐 테지?).

록음악의 팬이라면 대번에 밴드와 노래 제목을 댈 만큼 유명한 이 가사는, 핑크 플로이드Pink Floyd의 앨범 《The Wall(벽)》에 나오는 노래 〈Another brick in the wall〉의 가사다. 핑크 플로이드가 영국 출신의 밴드인 만큼 이 노래는 영국 아이들의 외침일 듯.

프로그레시브 록progressive rock이라는 장르의 전형을 세운 전설적 밴드 '핑크 플로이드'에 대해 시시콜콜 소개하는 것은, 마치 비틀즈가 어떤 밴드인지 소개하려고 하는 것이나 다름없는 일이므로 그만두도록 하겠다.

노래 〈Another brick in the wall〉가 들어 있는 앨범 《The Wall》은 1979년에 세상에 모습을 드러냈다. 팀의 리더이자 베이시스트인 로저 워터스Roger Waters가 대부분의 중요한 작업을 도맡아 완성한 《The Wall》은 미국음반협회RIAA가 2005년 6월에 집계한 미국 역사상 가장 많이 팔린 앨범 순위에서 2300만 장으로 3위를 기록했다(1위는 이글스Eagles의 베스트 앨범으로 2800만 장, 2위는 마이클 잭슨Michael Jackson의 《스릴러》로 2700만 장).

프로그레시브 록이라는 다소 난해한 장르를 통해 예술성뿐 아니

라 상업적 성공까지 이룬 핑크 플로이드의 역량은 충분히 대단하다고 할 만하다. 하지만 이러한 외교적(?) 찬사 정도로 언급하고 넘어가기에는 앨범 《The Wall》가 전하는 메시지의 충격파는 너무나 강렬하다. 그리고 《The Wall》의 충격적인 메시지를 가장 효과적으로 전달하고 있는 것은 앨범이 아니라 동명의 영화다.

앨범 《The Wall》의 메시지를 증폭시킨 영화 〈The Wall〉

영국의 감독이자 공인된 사회주의자인 알란 파커 Alan Parker 는 핑크 플로이드와의 공동작업을 통해 뮤직비디오 격인 영화 〈The Wall〉을 완성해서 1982년 세상에 내놓는다. 앨범 자체가 록 오페라 형식을 띠고 있어서 노래들이 서사적 구조 안에서 연속성과 상호 연관성을 가지고 있는 《The Wall》은, 어떻게 보면 영화화하기에 매우 적합했다.

핑크 Pink 라는 가상의 록 스타를 중심으로 진행되는 영화는, 핑크의 소년 때부터 현재까지의 삶에서 중요한 순간들을 보여주며 자본주의 체제의 곳곳에 썩은 고름들을 여지없이 드러내버린다. 특히 우리나라 젊은이들에게 많은 공감을 주었던 장면은, 영국의 자본주의 교육제도를 제대로 비틀어낸 그 유명한 '소시지' 장면이다. 그리고 이 소시지 장면에서 나오는 노래가 앞에서 언급한 〈Another brick in the wall〉다.

영화의 장면들을 보면 알겠지만 1982년에 이런 영화가 나왔으니, 그 당시 군사독재 아래 있던 우리나라에서 〈The Wall〉은 당연히 금지곡일 뿐 아니라 금지영화였다. 그러나 원래 보지 말라고 하면 더욱 보고 싶은 법. 〈The Wall〉의 충격적인 음악과 영상은 입소문을 타고 수많은 해적판을 만들어냈고, 적지 않은 사람들이 어둠의(?) 경로로 입수한 〈The Wall〉을 감상하고 충격에 휩싸였다.

아이들이 책상에 앉은
상태로 그로테스크한
가면을 쓰고 있다.
이 가면은 개성을 상실하
고 획일화 · 박제화된
아이들의 모습을
나타낸다.

선생님의 지시에 따라
줄맞춰 행진해온
아이들이 기계 속으로
한 명씩 떨어지고 있다.

기계 속으로 떨어진
아이들은 '갈아져'
소시지가 되어 기계
밖으로 나온다.

자신들의 현실에 분노하고
자각하게 된 아이들이
망설임 없이 부당한 현실에
대응하고 있다.

영화 〈The Wall〉에서는 교육제도뿐 아니라 제국주의 침략 전쟁에 총알받이로 내몰리는 젊은이들의 모습, 가족 간의 갈등, 상업주의 음악에 광대처럼 내몰리는 음악가의 좌절 등 다양한 현실을 충격적이고 파격적인 영상으로 폭로하고 있다. 영화 전편에 끊이지 않고 흐르는 핑크 플로이드의 프로그레시브한 음악은, 역시 프로그레시브한 영상과 혼연일체가 되어 한 편의 거대한 오페라를 보고 있는 것 같은 착각을 일으킨다.

영화 〈The Wall〉에서는 충격적인 영상뿐 아니라 영국 아티스트 제럴드 스카페Gerald Scarfe의 작업으로 삽입한 애니메이션 또한 인상적이다. 애니메이션의 그로테스크하고 상징적인 표현들은 기존의 영상과 음악만으로는 만들어내기 힘든 고도의 상징적 표현을 가능하게 만들었다. 애니메이션을 통한 상징적 표현들은 영화 전편에 걸쳐 적재적소에 사용되면서 작품의 완성도를 한층 끌어올리는 중요한 역할을 했다.

사회주의자 로저 워터스

한편 영화 〈The Wall〉에 등장하는 주인공 핑크는 앨범 《The Wall》을 만드는 데 주도적인 역할을 한 핑크 플로이드의 리더 로저 워터스의 자전적 모습을 담고 있다고 한다. 주인공인 핑크와 마찬

가지로 로저 워터스의 아버지는 2차 세계대전 때 아들의 탄생도 보지 못하고 이탈리아 전선에서 전사했다.

로저 워터스의 부모는 원래 공산당원이었다고 한다. 부모의 영향이었던지 로저 워터스도 일찍부터 사회주의자로서의 자신의 정체성에 눈을 뜨고 노동당의 청년조직인 '청년사회주의자Young Socialists'의 캠브리지 지부 대표를 지냈다. 그는 1990년대 후반 한 인터뷰에서 현실사회주의 국가들의 붕괴에 대해 "사회주의 이상이 생명을 다했고 하늘 위로 날아가버렸다는 견해에 동의하지 않는다"고 밝히기도 했다.

그는 어린시절부터 노동당의 지지자였지만 블레어의 신자유주의식 정치와 이라크 전쟁을 계기로 지지를 철회했다고 한다. 2003년 독일 언론과의 인터뷰에서 그는 "영국에 노동당이라는 정당은 더 이상 존재하지 않는다. 오직 보수당과 또 다른 보수당만이 있을 뿐이다. 보수당은 보수당이라고 불리고 다른 보수당은 '신노동당'이라고 불린다. 그 사람들(신노동당)이 무슨 주장을 하건 간에 말이다"라며 격한 감정을 드러내기도 했다.

사회주의자 로저 워터스와 역시 사회주의자인 알란 파커 감독의 만남, 그리고 음악과 영상의 프로그레시브한 만남은 시너지 효과를 가져왔다. 전 세계적으로 엄청난 반향을 일으킨 《The Wall》은 핑크 플로이드에게 부와 명성을 가져다주었다.

| 로저 워터스

그런데 로저 워터스의 강한 목적의식과 핑크 플로이드의 리더로서의 강한 의욕이 항상 좋은 방향으로만 작용한 것은 아니었다. 로저 워터스의 목적의식과 의욕이 강할수록 다른 멤버들

과의 관계에서 불협화음을 낼 수밖에 없었다. 이러한 갈등이 증폭되면서 1985년 12월 결국 로저 워터스는 핑크 플로이드를 탈퇴하기에 이른다. 대부분의 작사, 작곡을 담당했던 로저 워터스의 탈퇴로 핑크 플로이드는 이전과 같은 모습을 보여주지 못하고 명맥만을 유지하고 있는 상황이다.

유럽의 음악채널 '뮤직 초이스'는 5000명의 음악팬들의 투표를 통해 2007년 9월 '재결성하길 원하는 밴드' 톱10 리스트를 발표했는데 1위가 핑크 플로이드였다. 이 결과를 보면 유럽의 음악팬들은 아직도 전성기 시절의 핑크 플로이드를 잊지 못하는 것이 분명하다. 간간이 언론을 통해 재결성에 대한 떡밥용(?) 기사들이 나오는데, 방귀가 잦으면 똥 싼다는 옛말이 있듯이 한번 기대해도 좋지 않을까.

1980년대에는 독재정권의 탄압 속에서도 수많은 젊은이들에게 급진적 충격파를 안겨준《The Wall》. 20년도 훨씬 지난 지금, 우리는 아직도 우리 사회의 '벽'을 제대로 무너뜨리지 못하고 있다. 영화〈The Wall〉의 마지막 장면에서 소년은 무너진 벽의 잔해 속에서 미처 사용하지 못한 화염병을 발견하고는, 그 물건의 의미를 아는지 모르는지 심지를 뽑고 연료(?)를 쏟아서 해체한다. 벽을 무너뜨린 이후의 사회에서는 더 이상 화염병이 필요 없을 것이라는 메시지일까?

화염병을 해체하고 있는
아이의 모습

글을 쓰기 위해 핑크 플로이드의 〈The Wall〉을 영화로 다시 보았습니다. 오래 전 대학 시절 비디오방에서 처음 〈The Wall〉을 봤을 때는 난해하고 지루하다고 느꼈는데, 지금은 시간가는 줄 모르고 재미있게 보고 있는 필자 자신이 신기하기도 하고 대견(?)하다는 생각도 들었습니다. 그만큼 나이를 먹었다는 의미일까요? 이전에 〈The Wall〉을 보면서 발견하지 못한 디테일이 파악되는군요.

최근의 대중음악계는 갈수록 현실과 타협하고 영합하면서 오로지 돈벌이만을 목적으로 인간의 말초적 관심사만을 다루는 것 같아서 안타깝습니다. 우리 사회가 민주주의를 실현하고 있다면 음악에서도 다양한 가치를 담아낼 사회적 여건이 조성되어야 할 텐데 이렇게 말초적 관심사만으로 획일화된 대중문화계가 과연 제대로 된 상황일까요? 비슷한 노래가사에 비슷한 멜로디와 코드진행. 이런 대중음악계를 보며 답답함을 느낍니다.

더 생각해보기 ───────────

알란 파커 감독, 〈The Wall〉(1982)
레디앙 기사 http://www.redian.org/news/articleView.html?idxno=4031

경제학 책을 던지고
사진기를 들다

세바스치앙 살가두
〈세라 페라다의 금광〉 (1986)
Sebastião Salgado 〈Gold mine of Serra Pelada〉

인간의 장신구 '금', 이들에게는 무거운 짐일 뿐

처음에는 개미굴 속 개미의 모습을 찍은 사진인 줄 알았다. 이들 한 명 한 명이 바로 사람이라는 것을 깨닫는 순간, '지옥이 이곳이구나'라는 생각이 제일 먼저 들었다. 고대 이집트의 피라미드가 만들어질 당시를 현대에 재현한다면 이런 모습일까. 어깨에 무거운 흙더미를 메고 두 손과 두 발을 이용해 사다리를 올라가고 있는 브라질의 세라 페라다 금광노동자들. 생존을 위해 금광에서 천 한 조각만을 몸에 두르고 치열하게 일하고 있는 15000명이 넘는 사람들의 모습이 끔찍하게 우리 눈에 들어온다.

고대 노예의 모습 같아 보이지만, 사실 불과 20년이 조금 넘은 사진들이다. 광산에는 기계조차 없어서 사람들은 매우 원시적인 방법으로 일을 하고 있다. 머리에 짐을 지어 옮기는 것을 보면 두 손

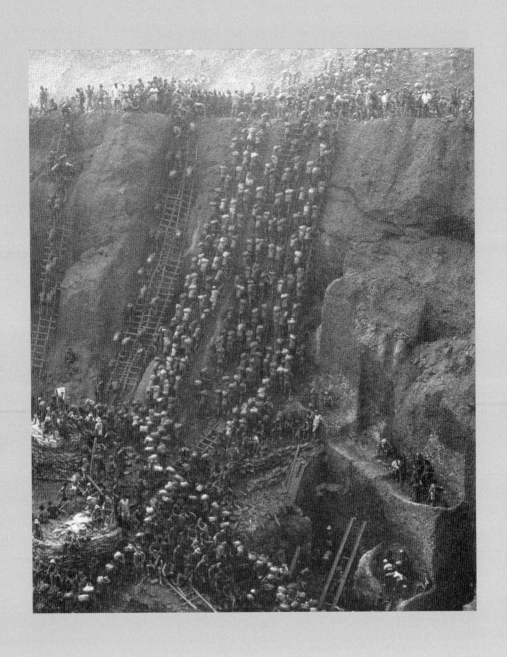

〈세라 페라다의 금광〉(1986)

©Sebastião Salgado

〈세라 페라다의 금광〉
(1986)
©Sebastião Salgado

을 써야만 올라갈 수 있는 가파른 절벽인가보다. 보기만 해도 위태
로운 사다리에 아슬아슬하게 매달려, 얼마나 깊은지 가늠할 수도
없는 웅덩이를 하루에 60번씩이나 짐승처럼 오르내리는 사람들.
금이란 인간을 돋보이게 장신구지만 이들에게는 그저 무거운 짐인
것만 같다.

아프리카에 간 경제학자, 펜 대신 사진기를 들다

이 사진을 찍은 이는 20세기 최고의 다큐멘터리 사진가로 일컬어
지는 세바스치앙 살가두Sebastião Salgado(1944~)다. 삶의 무게에 눌리고
찌든, 빵 한 조각을 위해 몸을 부수는 육체노동에 자신을 내던져야
하는 사람들의 모습을 그는 절제된 감정으로 묵묵히 보여주고 있다.

살가두는 1944년 빈부격차가 심한 브라질 내륙지방 아이모레스
Aimorés에서 태어났다. 아이모레스는 온갖 광물이 다 나오는 광산이

라는 뜻인 미나스 제라이스Minas Gerais 주에 소재하고 있다. 미나스 제라이스는 포르투갈의 식민지배 초기부터 금을 비롯한 온갖 광물들이 채굴됐기 때문에 공동체의 붕괴와 사회적 불평등 그리고 자연파괴가 압축적으로 가장 잘 나타나는 지역이다. 앞서 본 광산 노동자들의 모습이 이곳에서 촬영된 것은 우연이 아닌 셈이다.

살가두는 원래 경제학자였다. 상파울로 대학교와 미국의 밴더빌트 대학교에서 경제학 석사학위를 취득했고, 주 재무국에서 근무하기도 했을 정도다. 그는 경제학자로서의 길을 탄탄히 걷고 있었다. 1970년에 그가 아프리카 르완다로 간 것도, 세계은행World Bank을 위한 아프리카 프로젝트에 참가하면서 플랜테이션의 효율성을 평가하고 과잉생산에 대비해 다양한 작물을 재배하도록 조언하기 위해서였다.

하지만 이 여행은 결과적으로 그가 다른 인생으로 가게끔 한 계기가 됐다. 부인의 카메라를 빌려서 이곳에서 처음으로 사진을 찍은 그가 사진에 점점 흥미를 갖기 시작한 것. 그 이듬해부터 그는 국제커피협회에서 일했는데, 커피 재배를 돕기 위해 아프리카를 방문했다가 가뭄으로 고통 받고 있는 사람들의 모습을 보게 된다. 마침내 살가두는 경제학자로 보고서를 써서 그들의 참상을 알리는 것보다는 사진을 이용해 세상과 소통하는 것이 더 좋을 것 같다는 생각을 하게 된다.

사진은 현실이 집적된 세계를 수천 편의 글이나 말보다 더 잘 보여주는, 통역이나 번역이 필요 없는 보편적인 언어입니다.

그렇다면 경제학자였던 살가두가 펜 대신 사진기를 들고 우리에게 보여주고자 했던 바는 무엇일까. 아마도 그는 사회의 주류 담론

밑에 숨겨진 억압과 착취, 기아와 빈곤, 일상으로서의 고통과 죽음
이라는 또 다른 세계의 현실을 사진으로 고발하고 싶었을 것이다.

'종속이론' 연구가 활발한 상파울로 대학에서 공부한 살가두

살가두의 마음을 움직인 현실은 그의 이웃들의 모습이었다. 앞서
본 금광노동자들의 사진에서도 이를 잘 알 수 있다. 우리가 손가락
에 끼고 있는 금과 다이아몬드에는 살가두의 조국인 브라질을 비
롯한 '제3세계' 민중의 땀과 피가 묻어 있다.

사람들의 팔과 발만을 가지고 중국이 만리장성을 쌓아올리던 장
면이 이러하지 않았을까. 살가두가 찍은 제3세계 민중들의 사진에
서는 시간이 정지되어 있는 것처럼 보인다. 그도 그럴 것이 2차 세
계대전이 끝난 후부터 제국주의 국가였던 서구열강은 장족의 발전
을 해온 반면, 식민지 국가였던 제3세계 국가들은 발전이라는 물
리적인 시간의 흐름에서 비켜나 있었다. 바로 이것이 살가두가 사
진에서 재현하고 싶었던 것이었다.

살가두가 이러한 시각을 갖게 된 것은 우연이 아니었다. 그가 상
파울로 대학교에서 경제학을 공부할 당시 남미에서는 제3세계의
저개발 원인과 사회를 어떻게 변화시킬 것인지에 대한 논의가 분
분했다. 이때 가장 설득력을 얻었던 이
론은 '종속이론'과 '해방신학'이다. 중심
부의 착취로 인해 주변부가 가난하게 됐
다는 논리를 펼치는 종속이론은 근대화
이론과는 상호대척점을 형성하고 있는
데, 그가 공부했던 상파울로 대학교 경
제학부는 종속이론의 활발한 토의와 확
산의 무대였다.

| 세바스치앙 살가두(왼쪽)

1944년을 전후로 시작된 세계경제의 황금기는 고속성장과 경제적·물질적 풍요를 가져다주었다. 하지만 여기에서의 세계란 일반적으로 서유럽과 미국만을 지칭한다. 아시아, 아프리카, 라틴 아메리카 대부분의 나라들은 세계적인 경제성장의 원천이었으면서도 성과의 분배에서는 철저히 소외됐다.

이들 국가들은 2차 세계대전 이후 식민지 지배가 끝난 후에도 여전히 남은 식민지 유산 때문에 독자적인 경제발전의 길을 봉쇄당하고 선진국의 원료공급지로 남게 된다. 수많은 귀중한 토지와 광산들은 서구 국가들의 손에 넘겨지고 라틴 아메리카, 아프리카, 아시아의 민중은 자신의 땅에서 자신의 노동을 제공하고 그 대가로 빵 몇 조각을 받아 하루하루를 연명해야 하는 처지에 놓이게 된 것이다.

그들이 게을러서 가난하다? 그렇다면 이 사진을 보라

그러면 왜 특정한 사람들만이 그러한 비참에 몰려 있는가. 그들은 노동하지 않는 게으른 자들인가. 아니다. 사진을 보라. 게으름이란 단어가 설 곳이 없다. 오히려 살가두는 육체적 한계를 넘나드는 힘든 노동이 역설적으로 삶의 비참으로 이어지는 현실에 주목하고 있다. 결국 살가두는 경제학을 버린 것이 아니었다. 단지 사진을 통해 기존의 경제학과는 다른 경제학을 다른 방식으로 내보이고 있었을 뿐이다. 이윤과 경쟁과 생산성의 경제학이 아닌 삶과 죽음이라는 현실의 경제학 말이다.

전 무엇이 선이고 악인지 판단하지 않습니다. 제 사진은 '현재 무엇이 일어나고 있는가'를 알려주는 작은 길이에요. 제 이야기는 세계화와 신자유주의에 관한 오늘날 지구의 상황에 대한 일례들이죠.

무엇보다 살가두의 사진이 칭송받는 이유는 그가 피사체와의 관계를 중요시했기 때문이다. 살가두는 노동자의 삶을 촬영하면서 무려 3주 동안 그들의 생존 현장인 광산에 머물면서 노동자들과 함께 호흡했다고 한다. 또 기근에 허덕이는 아프리카 사헬지구를 촬영하기 위해 프랑스 지원단체인 '국경없는 의사회'와 함께 15개월 동안 동고동락하면서 아프리카인들을 사진에 담았다고 전해진다.

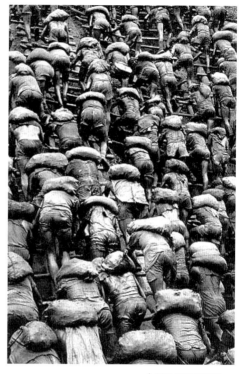

〈세라 페라다의 금광〉
(1986)
ⓒSebastião Salgado

하지만 당시 보도사진기자를 비롯한 대부분의 다큐멘터리 사진작가들은 달랐다. 살가두는 "에티오피아의 한 난민촌 캠프에서 지낼 때 3~4주 사이에 40개가 넘는 텔레비전 보도진이 다녀갔다"면서 이런 이야기를 했다.

> 이곳에서는 많은 사람들이 기아와 병으로 죽어가고 있었습니다. 전 미국에서 온 한 무리의 보도진이 정부에서 내어준 안락한 버스를 타고 와서는 사헬지역의 별로 잘 알려지지 않은 나라에서 온 기자를 한 명 만나 그곳의 사정을 대충 물어보고는 두 시간 후에 취재를 마치고 그 버스로 되돌아가는 모습을 보았습니다. 그리고 이들이 취재한 내용은 미국의 주요 텔레비전에서 뉴스로 방영되었죠

살가두는 이런 접근방식으로는 현상 너머의 진실을 찾아내고 전달할 수 없다는 사실을 잘 알고 있었다. 물론 이들의 고통에 동감

하기 위해서는 이들과 함께 해야 하는데 그러기엔 자신이 감수해야 할 개인적인 고통이 따르며, 또 이를 감내하기란 어렵다는 사실을 잘 알고 있었다. 하지만 '마치 쇼핑하듯이' 사진을 찍는 것은 아니라고 생각했다.

타인의 고통이 또 하나의 볼거리로 전락하는 현실을 꿰뚫어 본 작가

대부분의 사진작가들은 급하게 일정을 잡고, 비행기나 헬리콥터에서 내리자마자 눈에 보이는 촬영거리들을 향해 급하게 셔터를 눌러댄다. 그리고 충분하게 보도거리를 찍었다고 느끼면 짐을 싸서 다시 급하게 돌아간다. 자본주의 시장에서는 거의 모든 것이 거래되기에, 기아와 고통으로 벌어지는 온갖 잔혹한 장면을 담은 이런 사진들도 주요한 거래품목 중 하나로 전락되는 게 현실이다. 인간의 고통이 또 하나의 볼거리로 전락해 뉴스를 장식하는 것이다.

이 사진작가들은 사건의 의미에 대해 충분히 생각해보지 않고 사진을 찍기 때문에 이들의 사진에는 귀 기울일 만한 메시지가 별로 없다는 사실을 살가두는 잘 알고 있었다. 그리고 이런 사진들은 세상을 바꾸는 데 별다른 역할을 하지 못한다고 생각하게 된다.

> 사진은 사진사에 의해 만들어지는 것이 아니라 당신이 촬영하는 사람들과의 관계가 어떠냐에 따라서 좋거나 나쁜 사진들이 만들어집니다.

이는 《타인의 고통》을 쓴 수전 손택Susan Sontag도 지적하고 있다. 그는 "타인의 고통에 연민을 보내는 것만으로는 부족하다. 그런 연민은 우리의 무능력과 무고함을 증명해주는, 뻔뻔한 혹은 부적절한 반응일지도 모른다"고 다큐멘터리 사진의 관행인 타자적이고

우월적인 시선을 비판했다.

사방팔방이 폭력이나 잔혹함을 보여주는 이미지들로 뒤덮인 현대 사회에서는 사람들이 타인의 고통을 일종의 스펙터클로 소비해버린다. 타인의 고통이 '하룻밤의 진부한 유흥거리'가 된다면, 사람들은 타인이 겪었던 것 같은 고통을 직접 경험해보지 않고도 그 참상에 정통해지고, 진지해질 수 있는 가능성마저 비웃게 된다. …… 대중에게 공개된 사진들 가운데 심하게 손상된 육체가 담긴 사진들은 흔히 아시아나 아프리카에서 찍힌 사진들이다. 저널리즘의 이런 관행은 이국적인(다시 말해서 식민지의) 인종을 구경거리로 만들던 100여 년 묵은 관행을 그대로 이어받은 것이다. 비록 적이 아닐지라도, 타자는 (백인들처럼) 보는 사람이 아니라 보이는 사람 취급을 당한다.

살가두도 이를 잘 알고 있었다. 그래서 그의 사진은 현장에서 볼 수 있는 모든 것을 여과 없이 그대로 보여주는 것이 아니라 사람들을 존중하고 기품 있게 묘사하고자 했다. 살가두는 제3세계 원주민의 삶을, 타인의 고통에 대한 일방적 시선과 동정에 그치지 않도록 사진으로 표현했다. 이렇게 탄생한 《사헬, 고난 속의 사람들》은 극한의 환경에서도 존엄성을 잃지 않는 사람들에 대한 기록이다.

만일 사람들이 내 사진을 보고 단순히 측은한 감정만을 느낀다면, 나는 사람들에게 이것을 보여주는 방법에 있어서 완전히 실패한 것이다. 왜냐하면 사진 속의 사람들은 비참한 현실 속에 살고 있는 타인들이 아니라 지구라는 같은 공간 안에서 살고 있는 우리와 같은 사람들이기 때문이다.

아프리카 원조금, 결국 미국경제에만 도움

　그는 1984~1985년 사헬에서 사진을 찍으며 새로운 사실을 알게 된다. 유엔이나 세계 유수의 자선단체에서 아프리카인들을 돕기 위해 원조금이 나오지만 온전히 그들을 위해 쓰이는 것이 아니라 미국이나 기타 다른 잘 사는 나라로 다시 흘러가는 것이 현실이었다. 예를 들어 국제기구에서 나온 기금 2000만 달러 중 1200만 달러는 미국의 농부에게 곡물 값으로 가고, 400만 달러는 미국 공군에게 운송비로 가게 되어 결국 미국경제에만 도움이 되는 결과를 초래한다는 것을 알게 됐다. 게다가 그렇게 사들인 식량을 그렇게 빌린 헬기에 싣고 가서 정작 국제난민들은 만나지도 않고 헬기 위에서 마치 베트남에 폭탄을 뿌려댔던 것처럼 투하했다.

　살가두는 실제로 아프리카에서 헬기로부터 뿌려지는 식량들을

코렘캠프의 피난민들
(에티오피아, 1984)
ⓒSebastião Salgado

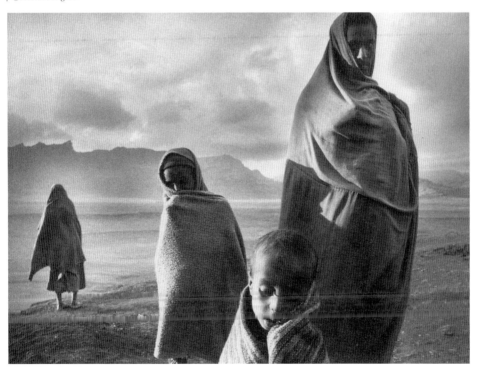

보았다. 그리고 헬기의 조종사 혹은 그것을 뿌리라고 지시한 미국에겐 그 식량이 누구에게 잘 전달되는지는 그리 중요한 문제가 아니라는 것을 알았다. 또 이는 굶주린 사람들에게 그것을 극복할 수 있는 장기적 해결책을 마련해주는 것이 아니라는 것, 땅에 떨어진 곡물을 주워 먹게 하여 일시적인 배고픔만 면하게 해주고, 그 생활에 익숙한 아프리카인의 자존심을 잃게 하는 결과를 낳는다는 것도 깨달았다.

살가두의 사진에 나타나는 피사체의 존엄성은 그가 이러한 현실을 인지하고 작업했기 때문에 드러날 수 있었다.

우리는 모두 하나이며, 한 사람의 문제는 우리 모두의 문제입니다. …… 또 이 별의 사람들은 모두 동등합니다. 누구든 건강과 교육, 사회적 원조, 시민이 될 수 있는 권리를 갖고 있습니다. 다행히 우리는 더 나은 세상을 만들 만큼 충분한 자원을 갖고 있습니다. …… 나는 보통사람들의 힘을 믿습니다. 우리에겐 세계를 구할 수 있는 힘이 있습니다. 물질적 도움에 의해서라기보단 참여의 손길을 내밀고, 어떤 일이 벌어지고 있는지를 항상 인지함에 의해서요. 그것은 가장 중요한 일로, 현재와 같은 파국의 상황으로 미래를 몰고 가지 않도록 할 수 있습니다. …… 제 소망은 이런 상황에 대한 논쟁을 불러일으키고 도움의 손길을 잡는 것입니다. 제 사진을 보러 온 사람과 보고 나서 나가는 사람이 같은 사람이 아니길 바랍니다.

수천 명의 의사와 간호사들을 아프리카로 보낸 살가두의 사진

그는 이 사진들을 통해 삶의 생존을 위한 기초적인 것조차 부여받지 못하는 곳에서 태어나, 살고, 또 죽어가는 사람들 역시 우리와 다르지 않은 인간이라는 의식을 일깨워주고 있다. 그의 사진이

발표된 후, 다른 언론이 취재했을 때와는 달리 전 세계에서 수천 명의 젊은 의사들과 간호사들이 에티오피아와 수단으로 발길을 옮긴 점은 살가두 사진의 호소력을 방증한다.

　그의 사진에는 상투적인 미사여구나 선동 또는 호전적인 자기주장이 거의 없다. 대신 그가 사진 속에서 다루는 주제는 진지한 문제이며, 토론되어야 한다는 점을 환기시킨다.

　다시 그의 사진들을 보자. 그는 지구상에서 벌어지고 있는 갖가지 현상들을 사진을 보는 사람들이 불편하도록 쓸쓸하고 충격적으로 표현하고 있지 않은가.

　너무나 '불편한 진실'이기에 처음에는 시선을 피하게 만들지만, 잠시 후 이 현실을 직시하도록 만들고, 문제의 해결을 위해 행동하도록 자극한다. 동정을 요구하는 몸짓이 아니라 그들이 살고 있는 황량하고 쓸쓸한 세계로 우리 소매를 잡고 끌어들이고 있는 것이다.

　내가 누리고 있는 알량한 풍요조차 허락되지 않은, 삶에 대한 서

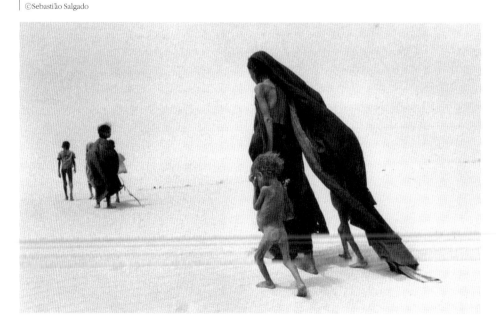

한때 파지빈느 호수였던 곳, 사막이 되어가고 있다.
(말리, 1985)
ⓒSebastião Salgado

택권을 빼앗긴 채 표류해야 하는 생존이 어떤 것인지를 사진 속 인물들은 낮은 목소리로 속삭인다. 어떻게 할 것인가. 우리의 특권이, 우리의 부가 타인의 궁핍을 수반하는 방식으로 그들의 고통과 연결되어 있을지도 모른다는 사실을 숙고해보고 행동에 나설 것인가. 아니면 공포와 피로 얼룩진 현실에 대해 '악어의 눈물'을 흘리며 돌아설 것인가.

살가두의 사진들은 우리들에게 조용히 묻고 있다.

사람들이 상대적으로 신문에 비해 방송 인터뷰가 '정확하다'고 생각하는 이유는, 그 인터뷰이가 직접 자신의 입으로 발언하는 것이 화면에 적나라하게 나오기 때문입니다. 하지만 편집을 어떻게 하느냐에 따라 진실은 사라질 수도 있습니다. 그 발언 전후의 맥락은 다 지워버린 채 필요한 발언만 똑 떼어내서 방송에 내보낸다면 어떻게 될까요. 그때도 '정확하다'고 얘기할 수 있을까요.

보도사진도 마찬가지입니다. 무조건 객관적이라고 볼 수 없는 이유는 보도사진 역시 사진가의 가치관이 배어 있는 주관적인 시선으로 사건을 담아내기 때문입니다.

수전 손택의 《타인의 고통》을 읽으면서 보도사진의 주관성과 객관성 그 경계에 대한 고민을 많이 했습니다. 하지만 주목할 만한 점은 이 책에서 수전 손택은 살가두의 사진마저 비판의 대상으로 삼고 있다는 것이었습니다. 그나마 살가두의 사진이 시장논리에 놀아나는 보도사진의 한계를 조금이나마 벗어났다고 생각하는 사람으로서 수전 손택의 그런 평가가 약간 서운(?)하기도 했습니다. 너무 결벽증(?)이 있는 것 아닌가 하는 생각도 들었고요. 여러분의 생각은 어떤가요?

아, 더불어 이 글은 조관연 한신대 교수님의 〈세바스티앙 살가도의 '다른 아메리카들'과 삶의 궤적〉 논문을 참고했습니다. 그리고 평소 아끼던 살가두의 도록을 흔쾌히 빌려주신 중앙대 사진학과 임진세 님에게 감사드립니다.

더 생각해보기 ——————————

수잔 손택 지음, 이재원 옮김, 《타인의 고통Regarding the Pain of Others》, 이후, 2004.
조관연, 〈고통과 질곡의 시각적 승화와 실천 : 세바스티앙 살가도〉, 김영섭 화랑, 2005.
조관연, 〈세바스티앙 살가도의 '다른 아메리카들'과 삶의 궤적〉, 2006.

이 그림에서 '김일성 생가'를
찾아보세요

신학철
〈모내기〉(1987)

여기, 농민들과 농촌 풍경이 우리 눈에 가득히 들어온다. 모내기를 하는 사람과 써레질을 하는 사람, 가을 추수걷이 옆에서 함박웃음을 짓거나 덩실덩실 춤을 추는 사람, 매미채를 들고 뛰어가는 어린애들, 복사꽃 핀 마을 풍경 등. 지금은 많이 훼손되었지만 그래서 더 그리운 농촌공동체적 삶이, 이 풍경으로 인해 우리에게 더욱 진하게 다가오고 있다.

그러나 그림의 아랫부분을 보면 정반대의 풍경이 펼쳐진다. 한눈에도 잡다한 오염물질로 보이는 것들, 즉 온갖 사악한 힘들과 외래소비문화의 표상들이다. 핵무기, 탱크, 레이건, 나카소네 전 일본 총리에서부터 코카콜라와 양담배, 매트헌터와 람보, 그리고 38선의 철조망 등 뒤엉킨 이 '쓰레기'들을 농부와 소가 써레질로 몰아내고 있다.

같은 그림을 두고 이렇게 달리 해석할 수 있구나!

이 그림은 '외래 소비문화와 평화를 위협하는 무기들을 몰아냄으로써 순결한 삶을 회복시키자'는 의미로 해석할 수 있을 것이다. 하지만 이 그림을 이렇게 보는 사람도 있다.

이 그림의 상반부는 북한을 나타내고, 아래쪽은 남한을 나타낸다는 것이다. 즉 위쪽은 전체적으로 평화롭고 풍요로운 광경을 그림으로써 결과적으로 북한을 찬양하는 내용으로 되어 있고, 하반부인 남한은 농민으로 상징되는 민중 등 피지배계급이 파쇼독재정권과 매판자본가 등 지배계급을 '써레질하듯이' 타도하고 민중민주주의 혁명을 일으켜 연방제 통일을 실현하자고 선동하는 그림이라는 것이다. 결국 그들은 북한 공산집단의 주장과 궤를 같이하는 내용을 표현했으므로 이 그림은 반국가단체 북한공산집단의 활동에 동조한 공격적인 표현물이라고 단정해버렸다.

뭐 그렇게 그림을 해석하는 것이야 좋다. 표현의 자유만큼이나 해석의 자유도 있기 때문이다. 하지만 그 해석 때문에 표현의 자유를 행사한 작가에게 폭력을 가한다면? 작가는 아마 '해석의 자유를 누리세요'라고 편히 말할 수 없을 것이다. 또 그들의 해석에 맞춰서 표현해야만 할 것이다.

역시나, 이 그림을 그린 작가는 법원으로부터 '사회와 격리되어야 한다'는 판결을 받게 된다. 이 작품은 새벽 5시 30분께 작가의 집으로 들이닥친 경찰에 의해 액자틀에서 떼내어진 뒤 둘둘 말려서 압수당했고, 작가는 '국가보안법(국가 안전을 위태롭게 하는 반국가활동을 규제하는 법) 위반' 혐의로 구속됐다. 결국 구속된 지 3개월 만인 1989년 11월 15일 법원의 보석허가 결정에 따라 풀려난 이 작가의 이름은 신학철. 지금까지 '비운의 길'을 걷고 있는 이 그림의 이름은 〈모내기〉다.

신학철, 〈모내기〉(1987)
ⓒ신학철

1987년에 그린 그림, 왜 하필 1989년에 걸렸지?

신학철은 어떤 작가였던가. 정말 그는 국가안전을 위태롭게 하는, 국가전복을 꾀하고 있는 극히 위험한 인물이었을까? 에둘러 답해본다. 1989년 《월간 미술》이 1980년대를 마감하며 기획한 '1980년대 한국의 대표 작가는 누구인가' 라는 설문이 있었다. 평론가 15인이 선정한 작가들 중 최다득표(9표)를 한 사람이 바로 신학철 화백이었다. 이 사실은 신 화백을 미술계가 어떻게 평가했는지 잘 보여준다.

신 화백은 1943년 경북 김천에서 태어났다. 1968년에 홍익대학교 서양화과를 졸업한 그는 본래 사물의 해체와 재구성작업에 몰두하는 '아방가르드 작가'였다. 그러던 중 그는 우연히 한국 근대사 사진집을 본 후, 이를 포토몽타주로 재현한 〈한국근대사〉 연작을 통해 1980년대의 한복판으로 걸어 들어가게 된다.

이 연작을 본 시인 황지우는 "모더니즘의 뒷문을 열고 나왔다"고 썼으며, 미술평론가 김윤수는 "우주에서 운석이 떨어진 듯한 충격"이었다고 썼다. 목판화 운동이 대세였던 1980년대의 민중미술 운동에서 그는 특유의 포토몽타주 작업을 줄기차게 시도했고, 제1회 민족미술상까지 수상했다. 이렇듯 언제까지나 '승승장구'할 줄 알았던 신 화백. 하지만 그는 〈모내기〉로 시련을 맞는다.

신학철 화백
ⓒ신학철

1987년에 그린 〈모내기〉 그림이 국가보안법에 저촉되어 구속된 그는 이후 10년 가까이 평소 알지도 못했던 법과 씨름해야 했다. 발단은 1989년 한 지역 청년단체가 〈모내기〉가 인쇄된 부채를 배포하면서부터였다. 수사기관의 레이더망에 이 부채 속 그림이 딱 걸렸고, 결국 수사기관은 원작자인 신 화백을 찾아내 국가보안법을 적용해 기소해버렸다.

신 화백이 〈모내기〉 사건으로 긴급 체포된 1989년은

문익환 목사 방북사건을 계기로 공안정국이 조성되고 특히 공안합
동수사본부를 통해 국가보안법 위반 기소 인원이 급증하던 때였
다. 진실과는 상관없이 그저 '시대 기류'를 탄 사건인 셈이다.

　〈모내기〉에 대한 국가보안법 적용은 '예술표현의 자유' 침해 논
란을 불러일으켰는데, 그래서인지 1심과 2심에서 법원은 무죄판결

을 내렸다. 그러나 사건 발생으로부터 10년이 지난 1998년 열린 상고심에서 대법원은 이를 파기하고 유죄판결하면서 이에 대한 논란이 재현됐다.

이 판결에 따라 열린 환송심(1999년 8월 13일)에서 서울지방법원 형사항소3부(김건흥 부장판사)는 신 화백에게 대법원 판시대로 〈모내기〉에 대해 '이적利敵 표현물'로 유죄판결하였고 대법원 제2부(주심 이용훈 대법관)는 그 해 11월에 신 화백의 상고를 기각하고 징역 10월형의 선고유예와 그림 몰수 등 유죄판결을 확정했다.

모를 심으려면 쓰레기를 걷어내야 한다

그렇다면 〈모내기〉가 진짜로 '적(?)을 이롭게 하는' 작품인지 살펴보자. 애초 〈모내기〉는 신 화백이 지난 1987년 8월 민족미술인협회(민미협)가 주최한 제1회 통일전에 출품하기 위해 그려진 그림이다. '통일전'에 출품하는 만큼 그는 이 그림을 통해 통일을 말하고 있다. 즉 〈모내기〉는 통일의 이야기를 벼농사의 전 과정에 빗대어 아래에서 위로 시기별 순서대로 그린 그림이라는 것이다.

모를 심기 위해서는 논을 쟁기로 갈고 물을 끌어대고 써레로 고르면서 나뭇가지나 돌멩이, 비닐봉지 등 불필요한 쓰레기들을 걷어내야 한다. 모를 심는 것처럼 통일을 하려면 통일에 저해되는 요소들을 쓸어내야 한다. '통일에 저해되는 요소'는 뭘까, 통일을 가장 싫어할 것 같은 군사독재정권이고, 미국도 일본도 우리의 통일을 원하지 않을 것이라고 생각했다. 그리고 기득권을 가진 사람들도 세상이 바뀌는 것을 원치 않을 것이다. 또 통일된 세상에서는 38선의 철조망과 군사무기도 없어져야 할 것들이다. 이런 저해요소를 쓸어내고 모를 잘 심어서 거름을 주고 논을 매고 벼를 잘 자라게 하

여 가을에 풍년이 되어 벼를 베며 돌밥을 먹으면서 즐거워하는 마
을사람들의 모습을 통일된 세상의 즐거움으로 나타내고자 했다.

신 화백의 말처럼 우리의 전통적인 가치와 정서로 외세의 물신주
의를 몰아내는 착상의 이 그림은 그러나 앞서 말한 것처럼 '위에서
아래를 몰아내는' 화면구성의 특징 때문에 '북이 남을 쓸어내는'
곧, 북한이 남한을 끝장낸다는 식의 공안적 검열에 걸리고 만다.
그림 속의 초가가 김일성의 생가를 그린 것이라는 공안검찰의 친
북(?)적 해석도 있었다.

대법원이 하급심의 무죄판결을 유죄취지로 파기한 근거는 다름
아닌 홍종수 씨의 감정 내용이었다. 홍씨는 "이 그림에 등장하는
각종 상징물은 남북한에 실재하는 정치적 상황을 반영하는 사실적
표현들"이라고 주장했다.

그는, 이 그림이 주제의식을 형상화하기 위해 그림 곳곳에 배치
된 상징물들을 '농민의 써레질＝남한의 농민들이 미·일 제국주의
자, 매판자본가, 반동관료배 등을 쓸어버리고 반외세투쟁을 전개
하는 것' '백두산＝혁명의 성산' '시골의 초가집＝만경대' '평화로
운 농민들과 어린이들의 모습＝북한 농민과 북한 어린이의 행복한
모습'이라는 식으로 해석했다.

하지만 이에 대해 신 화백은 이렇게 '해명'하고 있다. '해석의 자
유를 누리세요'라고 편히 말할 수가 없는 상황이었기 때문이다. 해
명의 맨 마지막 문장이 가슴 아프다.

서울에서 고향을 생각할 때면 마을 앞 파란 보리밭과 초가지붕 위
로 연분홍빛 살구꽃이 피어 만발한 고향의 봄은 꿈만 같아서 무릉
도원의 이미지로 그렸다. 백두산을 그리게 된 이유는 전시회의 주

제가 통일이기 때문에 그랬다. 이승만 정권 때부터 받은 반공교육(반공 포스터나 '백두산 영봉에 태극기 날리자'는 구호 등) 덕분인지 몰라도, 나는 통일의 이미지로 백두산의 형상이 떠오른다. 그리고 이 그림을 보는 사람들로 하여금 '통일은 정말 좋은 것이고 빨리 통일이 되었으면 좋겠다'는 마음이 들도록 그리려고 했다. 모내기 그림은 이런 단순한 생각에서 그려졌고 그 이상 그 이하도 아니다.

간첩이었던 홍종수 씨 유죄판결에 큰 공로

국가보안법은 형법이다. 법의 분류상 특별형법에 속한다. 죄에 대해 벌을 주는 법이란 이야기다. 민주주의 국가라면 형법은 내가 한 행위가 죄에 해당하는지 예측이 가능해야 한다. 그래서 형법에는 구성요건이라는 것을 까다롭게 규정해놓기 마련이다.

하지만 신 화백이 이 작품을 그릴 당시, 과연 자신이 이런 그림을 그리는 것이 죄라고 생각하기나 했을까. 그는 정상적인 작품 활동을 했을 뿐이었다. 이처럼 국가보안법은 어떤 행위와 생각이 죄라고 판단하는 기준이 지극히 주관적이라는 데 문제가 있다.

대법원이 〈모내기〉에 대한 하급심의 무죄판결을 유죄로 파기하는 데 혁혁한 공(?)을 세운 홍종수 씨의 정체(?)를 봐도 알 수 있다. 홍 씨는 독립적이고 전문적인 감정인이 아니라 1980년 5월 광주항쟁 직전에 북한에서 남파된 간첩이었다. 체포된 후 전향한 그는 경찰청 산하의 대공전술연구소에서 일해왔으며 미술 등에 대해서는 아무런 지식이나 경험이 없는 사람이었다고 한다.

미술에 대해서 문외한이었던 그의 진술이 객관적이었을까. 게다가 그는 전향한 전직 간첩이었다. 반공적 사고로 가득차 있었을 그의 진술은 주관적이었을 게 분명하다. 그리고 그 주관적 기준으로 한 화가를 갑자기 죄인으로 둔갑시켜버렸다.

이 모든 것을 차치하고서라도, 무엇보다 다른 사람의 머릿속까지 검열하겠다는 생각 자체가 얼마나 야만적인가. 우리는 우리의 신념과 우리의 생각대로 행동할 권리가 있다. 다른 누군가의 신념에 따라 살고, 다른 사람들처럼 너도 똑같이 생각하라고 강요할 수 있다는 '이상한 권리'를 어느 누가 그들에게 주었던가.

그렇기에 국가보안법 자체가 반민주 악법인 것이다. 민주주의의 원칙은 다수결을 지향하지만, 소수의 의견도 될 수 있으면 묵살하지 않고 받아들이려는 태도를 취한다. 하지만 '국가보안법'의 틀 안에서는 묵살을 넘어서서 아예 형벌을 내려버린다.

그 뒤 2000년 5월 4일 신 화백은 유엔인권이사회UNHRC에 "〈모내기〉에 대한 유죄판결은 한국이 비준해 국내법과 같은 효력을 지니고 있는 시민적 정치권 권리에 관한 인권규약(B규약) 19조를 위반했다"며 개인통보를 제출했으며 동시에 "인권이사회의 심리가 끝날 때까지 한국 정부가 〈모내기〉 그림을 폐기하지 않도록 해줄 것"을 요청했다.

그 결과 2000년 5월 30일 유엔인권이사회는 국가보안법 유죄 확정 판결이 난 신 화백의 〈모내기〉 그림에 대해 한국 정부에 "인권이사회의 심리가 끝날 때까지 그림을 폐기하지 말아달라"고 요청했다.

이어 2004년 3월 16일 유엔인권이사회가 〈모내기〉 사건에 대해 유죄판결에 대한 금전보상, 유죄판결의 무효화, 소송비용 보상, 작품 원상 반환, 유사 사건의 발생 회피를 권고하면서 새로운 국면을 맞이하게 됐다.

미술관이 아닌 재판정에서만 볼 수 있는 〈모내기〉

그러나 신 화백은 결국 자신의 자식과도 같았을 〈모내기〉와 지금까지도 상봉하지 못했다. 재판 때마다 재판정에 걸린 〈모내기〉를

본 것이 다였다. 그때마다 검찰은 그림을 말거나 접어서 들고 나왔다. 신 화백은 "현재 내 그림은 A4 크기로 접혀진 채 서류봉투 안에 넣어져 검찰에 보관돼 있는 것으로 안다. 유화로 물감이 두껍게 발라졌으니 접힌 자국도 나고 물감이 떨어져나가기도 해 아마 원상회복은 불가능한 상태일 것"이라며 안타까워하고 있다.

신 화백은 유엔인권이사회 결정 이후 2004년 4월 검찰에 〈모내기〉 열람 신청을 하였으나 검찰은 "그림이 대법원의 확정판결에 의해 이적표현물로 규정돼 타인에게 보여주는 행위 자체가 국가보안법상 이적표현물 반포죄에 해당하며, 그림이 대법원 확정판결에 의해 몰수돼 국고 귀속된 만큼 작가에게는 처분권이 없어 열람등사 신청을 할 수 없다"며 허용하지 않았다. 〈모내기〉는 검찰의 결정에 따라 영구보존 조치되어 현재 서울중앙지검에 보관돼 있다.

국가보안법이 있는 한, 자기검열은 계속된다

이 사건은 신 화백의 변호인의 지적대로 "한 사람의 예술세계와 작품에 대하여 법적으로 단죄하는 사회가 과연 민주주의 사회일 수 있는가, 작품활동의 방향, 필체와 그림의 제작기법 하나하나까지 국가가 일방적으로 규정하는 전체주의 사회와 무엇이 다른가" 하는 질문을 우리 사회에 제기했다.

〈모내기〉 사건은 국가보안법이 얼마나 예술표현과 창작의 자유를 침해하는지 그 실상을 구체적으로 드러낸 대표적 사건이다. 예술가들에 있어서 가장 핵심적인 부분은 무한한 상상력과 표현력이다. 하지만 창작활동이 국가보안법 위반사건으로 문제되어 조사를 받거나 재판을 받은 문화예술인들은 이후 창작과정에서 무의식적으로 '자체검열'을 하게 된다고 한다.

국가보안법은 작가들의 가장 핵심적인 부분을 심각하게 침해해

자유로운 창작활동을 억압하는 결과를 빚고 있는 셈
이다. 민족예술인총연합의 한 조사결과는 표현의 자
유와 국가보안법의 상관관계를 단적으로 드러내주는
좋은 보기다.

　민예총이 2001년 8월 예술가 269명을 대상으로 실
시한 ‘표현의 자유’에 대한 설문조사 결과 “표현의 자
유를 가장 심각하게 침해한다고 생각하는 법률이 무
엇인가”에 대한 답변에 응답자의 75.9퍼센트가 국가
보안법을 지적했다고 한다. 또 이 설문조사에서 예술
가의 65.7퍼센트가 “작품 창작시 자기검열을 한 경험이 있으며 이
때 영향을 받거나 고려하는 법률이 국가보안법”이라고 답변했다.

　사상표현의 자유를 빼앗긴 채로 어떻게 창작이 가능하겠는가. 사
법제도가 행사하는 위임받은 폭력은 그것이 도덕성이나 사회적 합
의를 기반으로 하기 때문에 정당화될 수 있다. 도덕성이나 사회적
합의를 가지지 못할 때 사법제도는 정당성을 잃어버리고 단순한
‘폭력’으로 전락한다. 그것은 사회구성원을 핍박하고 집단의 숨통
을 조이는 야만적 폭력일 뿐이다.

　국가보안법이 걸어온 역사를 봐도 잘 알 수 있다. 국가보안법은
이전 군사독재 시절에는 민주화 운동에 대한 탄압의 수단으로 쓰
여왔고, 그 이후에도 50여 년 동안 휴전상태로 있는 기형적인 한반
도의 현상을 이용해 정부 내지는 권력에 대한 비판세력을 억압하
기 위한 수단으로 많이 사용되어오지 않았던가.

　우리 불행한 정치사가 분비해낸 희극물이 바로 ‘국가보안법’인
셈이다. 어떻게 생각하는가. 국가보안법, 계속 우리 사회에 잔존해
야만 하는가?

이 글을 본 뒤 주변 사람들로부터 많은 오해를 받았습니다. 무슨 의도를 가지고 쓴 게 아니냐, 언제부터 친북인사가 됐냐는 둥. 단지 저는 이 글을 통해 '국가보안법'의 비상식적인 행태를 고발하고 싶었을 뿐이었습니다. 애초 이 글을 기획한 의도와 달리 읽는 사람들의 모습에서 오히려 저는 '반공교육'의 짙은 그늘을 목격했습니다. 그만큼 우리들이 북한을 보는 시선이 경직됐다는 의미입니다.

이 글은 '신학철의 그림이 북한을 찬양한 그림이 아니다'라며 변명하는 글이 아닙니다. 100번 양보해서 북한을 찬양한 그림이라고 칩시다. 그래서? 그렇다고 사람을 감옥에 보내는 게 맞다는 것이냐? 저는 이렇게 묻고 싶었고, 그런 의미에서 이 글을 썼을 뿐입니다. 내 생각과 다르게 생각한다고 해서 내가 살고 있는 사회와 격리시키려는 모습은 민주주의의 모습이 아니라는 것. 그것이 상식이라는 것. 그것이 이 글을 통해 제가 말하려고 했던 것입니다.

이 글이 '엄연히 형법인 국가보안법의 마수가 예술창작 영역에까지 뻗치는 게 정상이냐'라는 한 조각 의문을 독자들에게 떠올리게 했다면 제겐 더 할 나위없는 기쁨이 될 것입니다.

더 생각해보기

윤범모 지음, 《우리 시대를 이끈 미술가 30인》, 현암사, 2005.
성완경 지음, 《민중미술 모더니즘 시각문화》, 열화당, 1999.
최재천 의원실 편, 〈국가보안법과 표현의 자유〉, 2005.

오타쿠를 비판한
오타쿠 애니메이션

가이낙스
〈신세기 에반게리온〉(1995)
GAINAX〈新世紀エヴァンゲリオン〉

1995년 10월 4일 일본의 TV도쿄 방송에서 첫 전파를 타 1996년 3월 26일 26화로 종영한 TV시리즈 애니메이션 〈신세기 에반게리온新世紀エヴァンゲリオン〉. 이 작품의 감독은 1990년 NHK의 전파를 탄 〈신비한 바다의 나디아ふしぎの海のナディア〉를 통해 실력을 인정받은 애니메이션 회사 가이낙스GAINAX의 안노 히데아키庵野秀明. 그는 과연 앞으로 이 작품이 몰고 올 엄청난 사회적 반향을 알고 있었을까?

시리즈 전체의 경제효과는 약 400억 엔(4000억 원), 2007년 현재 관련 상품 총매출이 무려 1500억 엔(1조 5000억 원)을 넘어서는 전대미문의 기록이다. 구체적인 숫자로 보자면 LD, VHS, DVD를 전부 합친 판매 장수가 약 450만 장, TV 방영 주제가를 담은 CD가 100만 장, 원작 애니메이션을 만화책으로 낸 시리즈 11권까지의 누계가 1500만

에반게리온의 등장인물들
아야나미 레이(왼쪽), 소류 아스카 랑그레이(가운데), 이카리 신지(오른쪽)

부에 이른다. 이 밖에 다양한 상품의 캐릭터로 사용되고 있으며, 관련 상품이 6000종이 넘고 해외에서 판매된 것까지 감안하다면 천문학적인 수치가 예상된다.

10년도 훨씬 더 지나서 최근에 새로 개봉한 극장판 〈에반게리온: 서序〉(2007년 부산국제영화제 폐막작)의 DVD는 일본에서 발매 1주 만에 21만 9000장이 팔렸다. 그 해 일본에서 발표된 모든 DVD 중 판매량 단연 1위다.

1995년에 태어나서 아직까지도 애니메이션에 관한 모든 기록을 경신하고 있는 〈신세기 에반게리온〉이지만 단순히 화폐단위로 그 영향력을 환산하는 것만으로는 이 대작의 진면목을 알 수 없다.

전형적인 '슈퍼로봇물'의 변형

커다란 로봇과 정의감 넘치는 멋진 조종사 주인공이 나와서 악의 무리와 싸워 활약하는 내용을 담은 이른바 '슈퍼로봇물'은 하나의 장르가 형성될 정도로 일본 애니메이션의 주류를 이뤄왔다. 마징가 Z, 그레이트 마징가, 그랜다이저, 철인28호 등 우리에게도 이미 친숙한 로봇들이 즐비하다. 압도적인 전력과 멋진 필살기의 로봇, 그리고 바늘로 찔러도 피 한 방울 안 나올 것 같은 '비현실적' 정의감에 사로잡힌 주인공들은 청소년의 가슴에 닮고 싶은 '이데이'를 새겨 넣었다.

그런데 1995년에 나타난 〈신세기 에반게리온〉은 기존의 슈퍼로

봇물이 가진 모든 고정관념을
철저하게 무너뜨렸다. 이전의
'비현실적' 정의감에 사로잡힌
엘리트 주인공은 그저 홀아버
지에게 인정받고 싶어 하는 애
정결핍의 평범한 14세 소년 이
카리 신지로 바뀌어 있다. 이전
의 압도적인 전력과 멋진 필살

| 기동중인 에반게리온

기의 로봇은 불완전할 뿐더러 언제 '폭주' 할지 모르는 시한폭탄 같
은 정체불명의 '에반게리온'으로 대체되었다.

　이들뿐이 아니다. 자신의 정체성조차 가지지 못한 복제인간(이카리
신지 어머니의 클론)으로 에반게리온을 조종하는 아야나미 레이, 실험 중
에 부인을 잃고 냉혈한이 되어버린 이카리 겐도(이카리 신지의 아버지),
외모 출중에 성적도 우수하나 성격파탄자면서 가정환경에 대한 트
라우마를 지닌 에반게리온 조종사 소류 아스카 랑그레이, 아버지
에 대한 기억으로 연애조차 제대로 못하는 작전사령 카츠라기 미
사토. 이 애니메이션에 등장하는 인물은 모두 어딘가 결핍되어 있
고 트라우마와 콤플렉스를 지니고 있다는 점에서 공통점이 있다.

　이들이 만들어가는 스토리 또한 범상치 않다. 지구를 멸망시키기
위해서 끊임없이 침공하는 '사도'들과 그에 맞서 '에반게리온'으로
전투를 벌이고 있는 비밀기관 '네르프'. 하지만 사실 '네르프'는 사
도를 끊임없이 보내고 있는 수상한 조직 '제레'의 하부기관이다.
수상한 종교적 상징들과 세기말적 분위기, 그리고, 끊이지 않는 미
스터리는 기존의 단순명쾌, 권선징악의 슈퍼로봇물 스토리와는 분
명 대척점에 있다.

　방영 초기에는 그다지 눈길을 끌지 못했던 〈신세기 에반게리온〉

은 회가 거듭될수록 관심을 끌더니 마지막 25화와 26화에서 전대미문의 사이코드라마 연출로 시청자들에게 엄청난 충격을 안겨주었다. 오히려 방영이 끝난 후에 인기가 치솟아 급기야는 재방영을 하기에 이른다. 그리고 일본에서 사회현상으로까지 얘기되는 '에반게리온 신드롬'이 퍼지게 된다.

오타쿠들의 가슴에 불을 지르다

이러한 에반게리온의 신드롬의 중심에는 '오타쿠ォタク'가 존재한다. 오타쿠는 특정 분야나 취미에 열중해 있는 사람을 가리키는 일본어다. 이전부터 존재했던 마니아mania라는 개념이 해당 분야에만 열중한다는 의미라면, 오타쿠는 만화, 애니메이션 등의 서브컬처뿐 아니라 '비슷한 계열의 상품'들, 예를 들어서 피규어, 프라모델, 일러스트집 등을 통해 인접 분야에도 열중할 수 있다는 차이점이 있다.

한국어의 '폐인'이 비슷한 어감의 단어라 할 수 있다. 폐인과 유사하게 오타쿠는 현실에서의 사회생활에 어려움을 겪는 것으로 알려져 있어서 '히키코모리(은둔형 외톨이)'와 비슷한 의미로 사용되기도 하나 실제 대부분의 오타쿠들은 사회생활에 지장이 없는 한에서 활동하는 경우가 많다.

〈신세기 에반게리온〉은 이 오타쿠들의 가슴에 불을 질렀다. 그들은 에반게리온의 등장인물들, 어딘가 결핍되고 트라우마를 안고 있으면서 편집증적이고 현실 도피적 모습을 보이는 캐릭터에서 자

신의 모습을 발견했다. 예전의 비현실적 정의감에 가득 찬 주인공은 오타쿠들에게 '이데아'는 될 수 있었지만 자신과 동일시하기에는 너무나도 비현실적이었다.

반면 〈신세기 에반게리온〉의 등장인물들은 오타쿠들이 지닌 감정과 문제의식을 공유하고 있었고, 어떤 면에서는 그들 자신이었다. 자신과 닮은 불완전한 모습의 캐릭터가 '에반게리온'을 타고 조종할 수 있다는 것은 오타쿠 자신도 현실에서 그러한 기회를 가질 수 있다는 '근거 없는' 희망과 기대감을 제공한다.

게다가 종교적 상징과 예언적인 수사들, 미스터리로 가득한 세기말적 분위기와 수많은 해석의 여지를 남길 수 있는 스토리는 오타쿠들에게 자신의 세계를 창조할 수 있는 거대한 캔버스를 제공했다. 세상과 거리를 둔 오타쿠들에게 〈신세기 에반게리온〉은 자신만의 세계를 창조하고 그 안에서 현실 도피적 쾌락을 맛볼 수 있는 신천지가 되었다. 그들은 열광하고 또 열광했다. 에반게리온에 대한 나름의 분석과 재창조를 실행한 엄청난 분량의 텍스트와 책들이 쏟아졌다. 갖가지 캐릭터 상품들은 나오는 즉시 오타구들에 의해 수집되었다.

〈신세기 에반게리온〉이 이렇게 오타쿠들을 중심으로 대성공할 수 있었던 이유는 가이낙스와 안노 히데아키 감독 자신들이 한때 오타쿠였기 때문이다. 그들 자신이 오타쿠였기 때문에 그 누구보다도 오타쿠의 행동양식과 특징을 잘 알고 있었고 〈신세기 에반게리온〉은 기획 단계부터 철저하게 오타쿠들을 대상으로 삼고 있었다.

1987년 가이낙스라는 이름을 걸고 야심차게 준비한 애니메이션 〈왕립우주군−오네아미스의

| 아야나미 레이의 피규어

날개王立宇宙軍—オネアミスの翼〉가 비평가들의 찬사에도 불구하고 흥행에 참패했다. 가이낙스는 내부 논의 끝에 참패의 원인으로 '오타쿠'적인 요소가 결여되어 있기 때문이라고 진단한다. 미소녀나 슈퍼로봇에 열광하는 오타쿠들의 이목을 끌기에 〈왕립우주군-오네아미스의 날개〉는 너무나도 진지하고 리얼한 '작품'이었다. 1989년에 오타쿠적인 요소를 가미한 〈건버스터-톱을 노려라 トップをねらえ！Gunbuster〉로 히트를 친 가이낙스는 〈신비한 바다의 나디아〉에 이어 드디어 1995년에 〈신세기 에반게리온〉을 만들어낸다.

미소녀, 슈퍼로봇, 밀리터리, 동성애, 미소년, 미스터리, 패러디 등 오타쿠가 열광할 수 있는 모든 요소를 한꺼번에 담은 〈신세기 에반게리온〉은 일본 애니메이션 사상 다시 없을 인기를 끌며 공전의 히트를 기록한다.

꿈에서 깨어나라

그런데 재미있는 사실이 있다. 〈신세기 에반게리온〉의 TV시리즈 마지막 25화, 26화에서 안노 히데아키 감독이 사실상 오타쿠들에게 꿈에서 깨어날 것을 촉구하고 있다는 의견이다. 그 의견에 따르면 안노 히데아키 감독은 자신이 만든 〈신세기 에반게리온〉은 단지 만들어낸 가상이고 그림일 뿐이라고 끊임없이 메시지를 던지고 있다.

마치 사이코드라마처럼
진행되는 에반게리온 25화

어떻게 되어도 상관없다고 생각하면서
도망치는 거겠지
실패하는 게 무서운 거지?
남에게 미움받는 게 무서운 거지?
약한 자신을 보는 게 무서운 거지?

그런 건 미사토 씨도 마찬가지잖아요!

그래, 우리들은 모두 마찬가지야

마음이 어딘가에 빠져 있어

그게 무서운 거야

불안한 거야

그래서 지금 하나가 되려고 하고 있어

서로 보충해주려고 하고 있어

그것이 보완계획

인간은 무리지어 있지 않으면 살아갈 수 없어

인간은 혼자서 살아갈 수 없어

자신이 하나밖에 없기 때문에

그래서 괴로운 거야

그래서 외로운 거야

그래서 마음을, 몸을 합치고 싶어 해

하나가 되고 싶은 거로군

인간은 여리고 약한 것으로 되어 있어

마음도, 몸도 여리고 약한 것으로 되어 있어

그렇기 때문에 서로 보완해가지 않으면 안 돼

(중략)

확실히 에바 초호기는 네 자신의 일부야

하지만 에바에 의시하면 에바 그 자체가 네가 되어버려

진짜 네 자신은 어디에도 없어져버리는 거야

─〈신세기 에반게리온〉 나레이션 중에서─

자신이 오타쿠였기 때문에 그 폐해를 누구보다도 잘 알고 있는 안노 히데아키는 〈신세기 에반게리온〉으로 인해 오타쿠들이 더욱 늘어나는 상황을 불편해 했다고 한다. 그래서 내용상 가장 중요한 최종화 25화, 26화에서 스토리를 마무리 짓지 않고 오타쿠들에게 일갈하고 있다는 것이다. 압축하자면 다음과 같은 말이 아닐까?

> TV 앞에서 뭐하는 거야? 멍청이들아! 이건 가짜야. 그림일 뿐이라
> 고. 밖에 나가서 뭐라도 하라고. 최소한 미소녀에게 시시덕거리는
> 것보다는 나을 테니!!

에반게리온에서 중요한 내용으로 등장하는 '인류보완계획'은 사실상 안노 히데아키의 '오타쿠 보완계획'이라는 것이다. 그러나 이 의견이 사실이라면 안노 히데아키 감독의 이러한 의도는 완전히 실패한 듯하다. 이미 〈신세기 에반게리온〉은 오타쿠 애니메이션의 대명사가 되었다. 이후에 나온 수많은 애니메이션들이 〈신세기 에반게리온〉을 모델케이스로 삼아 오타쿠들의 '오심 +心'을 흔들었고, 오타쿠들은 국경을 넘고 인종을 초월해서 전 세계로 퍼져가는 추세다.

사실 중요한 것은 오타쿠가 급격하게 늘어날 수밖에 없는 사회경

| 안노 히데아키 감독

제적 조건일 것이다. 학교에서는 무자비한 입시경쟁에 내몰리고, 졸업하면 비정규직이나 실업자가 될 수밖에 없는 우울한 현실에서 젊은이들은 몸은 도피하지 못하더라도 마음이라도 도피하고 싶어 한다. 그리고 현실에서 얻지 못하는 대리만족을 가능하게 만드는 만화와 애니메이션은 이들에게 가장 훌륭한 도피처다(물론 만화와 애니메이션이 나쁘다는 의미는 아니다. 필자도 만화와 애니메이션을 무척 좋아한다).

안노 히데아키 감독이 원하는 '오타쿠 보완계획'은 어

쩌면 입시경쟁의 세상, 비정규직과 실업자가 넘치는 막가파식 자본주의 세상을 근본적으로 바꿔야 가능할지도 모르겠다. 〈신세기 에반게리온〉은 오타쿠들의 인기를 얻으며 크게 성공한 작품이면서도 그 안에는 오타쿠에 대해 날이 선 비판이 들어 있다. 굉장히 모순된 이 작품은 어쩌면 우리 세상이 매우 모순되어 있다는 것을 보여주고 있다.

INTERMEZZO
by 임승수

〈신세기 에반게리온〉의 인기가 대단한 것은 사실이지만, 듣기 좋은 꽃노래도 한두 번이면 족하지 않을까 싶습니다. 수많은 리메이크와 영화판 재탕에 오타쿠들조차도 지쳐 보이기 때문입니다. 가이낙스가 〈신세기 에반게리온〉 이후에 그만큼의 성공작을 보여주지 못하는 것도 어쩌면 〈신세기 에반게리온〉을 '사골게리온'으로 만드는 이유인 듯합니다. 애니메이션 역사에서 큰 획을 그은 작품인 것은 사실이지만 이렇게 계속 우려먹다가는 본판의 명성까지 흠집이 생길까 봐 걱정이 됩니다.

개인적으로는 〈신세기 에반게리온〉에서 이중 스파이 카지 료지의 음성을 맡은 성우 야마데라 코이치의 목소리를 매우 좋아하는데요. 야마데라 코이치는 애니메이션 〈카우보이 비밥〉에서 주인공 스파이크의 목소리를 맡아서 우리에게 잘 알려져 있지요. 일본에서는 애니메이션의 인기를 타고 성우들이 연예인 못지 않은 인기를 누린다고 합니다.

기왕 애니메이션 얘기가 나온 김에 좋은 작품을 하나 추천하고 싶네요. 2007년에 NHK에서 방영된 〈정령의 수호자精靈の守り人〉인데 숨어 있는 걸작이라는 표현에 가장 들어맞는 작품이 아닐까 싶습니다. 주인공인 단창술사 바르사는 필자의 취향에 들어맞는 정말 매력적인 여성이기도 합니다.

더 생각해보기

위키피디아 http://en.wikipedia.org/wiki/Neon_Genesis_Evangelion_(TV_series)
사다모토 유시유키, 〈Der Mond 스페셜 판〉, 대원씨아이.

기네스북도 인정한
세계 최대最大의 공연

대집단체조와 예술공연
〈아리랑〉(2002)

참가인원 10만 명이라는 전대미문의 규모. 더욱 놀라운 것은 그 10만 명의 인원이 1시간 20분의 공연시간 동안 마치 한 몸이라도 된 듯 일사분란하게 움직인다는 사실이다. 마치 동영상을 보는 듯한 착각을 일으키는 2만의 배경대(카드섹션)는 보는 사람의 눈을 의심하게 만든다. 눈치 챘겠지만 이미 적지 않은 관람 자와 언론을 통해 우리에게도 낯설지 않은 〈아리랑〉 공연에 관한 이야기다.

2007년 8월, 기네스북에 세계 최대 공연으로 등재되기도 한 〈아리랑〉은 서울에서 승용차로 몇 시간이면 갈 수 있지만 지금은 결코 마음대로 갈 수 없는 곳, 평양 능라도의 '5월 1일 경기장'에서 열린 다. 1989년 5월 1일에 완공된 이 경기장은 관객 15만 명을 수용할 수 있는 엄청난 규모를 자랑한다.

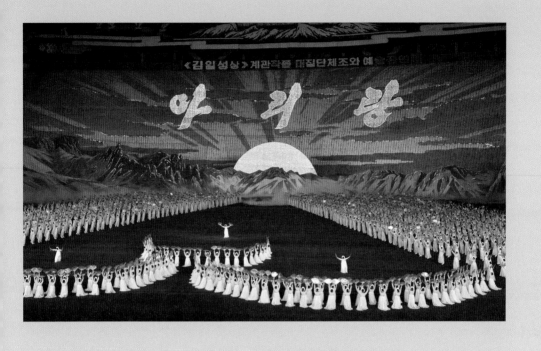

2007년 10월 3일 평양 능라도 5.1 경기장에서 아리랑 공연이 펼쳐지고 있다.

(제공 〈민중의소리〉)

이렇게 우리의 지근거리에서 인류의 역사상 유래를 찾기 힘든 엄청난 공연이 벌어지고 있지만, 엄청난 규모라는 것 외에 우리는 의외로 아는 것이 별로 없다. 지구상에 남아 있는 유일한 분단국가라는 현실, 그리고 그 현실을 더욱 옥죄는 국가보안법은 인류역사상 유래를 찾기 힘든 우리 민족의 공연 앞에서 눈과 귀, 그리고 입을 막아버린다.

언어도 다르고 우리의 정서와도 거리감이 있는 외국의 뮤지컬이나 오페라 같은 공연들은 하루가 멀다고 무대에 오르는데, 우리의 언어와 생활에 맞는 우리 민족 고유의 문화는 학교에서조차 제대로 배우지 못할 정도로 문화적 사대주의가 판을 치고 있는 것이 우리 남쪽 사회의 모습이다.

그에 반해 우리 민족의 역사와 한을 담은 민요 〈아리랑〉을 종자로 삼아 전 세계가 놀랄 만한 예술공연작품을 만들어낸 북의 업적은 사상과 이념의 차이를 떠나서 충분히 주목할 만하다.

대집단 체조와 예술공연, 새로운 형식을 만들어내다

〈아리랑〉은 그 형식상 다른 나라에서는 찾아볼 수 없는 새로운 장르를 만들어냈다. '대집단체조와 예술공연'이 바로 그것인데, 이 장르가 지구상에 처음으로 모습을 드러낸 것은 2000년 10월 조선노동당 창건 55돌 행사 중 〈백전백승 조선로동당〉을 통해서였다. 〈백전백승 조선로동당〉을 준비하면서 김정일 조선노동당 총비서는 "규모는 10만 명, 형식은 집단체조와 예술형식을 배합한 형식, 내용은 특색 있게"라는 지시를 내렸다. 특히 집단체조와 예술형식을 배합한다는 기획은 당시로서는 유래가 없는 아이디어였다.

집단체조는 크게 체조대와 배경대(카드섹션), 음악으로 구성되어 있는데, 우리에게 다소 생소한 '집단체조'에 대해서 북의 사회과학

출판사에서 나온 《조선말대사전(2)》(1992)은 다음과 같이 설명하고
있다.

> 수천수만 명의 큰 집단이 참가하여 진행하는 높은 사상성과 예술
> 성에다 세련된 체육기교가 배합된 새 형의 종합적인 체육예술, 체
> 조와 무용 률동을 기본 표현수단으로 하고 이에 음악, 미술 등 다
> 양한 예술적 수단들이 유기적으로 통일되면서 일정한 주제사상에
> 근거하여 하나의 웅장하고 아름다운 화폭을 이룬다. 집단체조는
> 청소년 학생들의 체력을 증진시킬 뿐 아니라 그들 속에서 집단주
> 의 정신을 기르고 조직성과 규률성을 키워주며 예술적 소양도 높
> 여준다.

 씩씩하고 힘 있고 가슴 후련한 집단체조와 아름답고 우아하고 황
홀한 예술공연을 이질적이지 않고, 그렇다고 범벅이 되지 않도록
배합하는 것이 '대집단체조와 예술공연'이라는 새로운 장르의 성
공과 실패를 가르는 매우 중요한 과제였다. 《로동신문》 2002년 7월
25일자에 나온 다음과 같은 〈아리랑〉 공연평들은 이러한 사실을
잘 보여준다.

> 집단체조와 예술공연의 완벽한 결합, 여기에 대집단체조와 예술
> 공연 〈아리랑〉이 형식에서 이룩한 거대한 성과가 있으며 한 민족
> 의 장구한 력사를 대서사시적 화폭에 손색없이 담을 수 있은 근본
> 담보가 있다 …… 하나의 작품에서 집단체조도 살리고 예술공연
> 도 살린 것은 대집단체조와 예술공연 〈아리랑〉의 가장 중요한 형
> 식적 특징인 동시에 작품 창조에서 이룩한 커다란 성과다.

이러한 성과를 내는 과정은 절대 쉽지 않았다. 인민예술가 김해춘이 〈백전백승 조선로동당〉의 준비과정에 대해 《조선예술》 2000년 12월에 기고한 글을 보면 그 사실을 잘 알 수 있다.

집단체조와 예술형식의 배합!

이것은 그 어느 나라 예술사전에도 없고 세계 무용사에서도 찾아볼 수 없는 전혀 새롭고 독창적인 무용리론이었다. …… 집단체조와 예술공연은 서로의 특성이 있으므로 체조를 예술화해도 안 되며 그렇다고 예술을 체조화해도 안 된다. 이러한 특성을 고려한다는 데로부터 우리 안무가들은 작품창작 초시기 집단체조와 예술공연을 한 번씩 엇바꾸어가는 식으로 장과 경을 구성하였다. 이렇게 장과 경을 구성하고 보니 작품 전반의 사상주제적 내용이 하나의 련쇄된 고리에 꿰여지지 않을 뿐 아니라 감정이 승화되지 않고 토막토막 끊어지는 현상이 나타났다. …… 깊이 연구하고 사색을 거듭하던 끝에 참으로 집단체조와 예술공연을 하나로 결합시킬 수 있는 중요한 것을 발견하게 되었다. 그것은 집단체조와 예술공연에서 너무도 잘 어울리며 통용되는 〈률동〉이라는 것이다. 예술공연은 더 말할 것도 없고 집단체조도 체조와 체육적 기교를 위주로 하지만 그것은 어디까지나 률동성이 원만히 보장되여야 사람들 속에 커다란 정서적 감흥을 불러일으킬 수 있다. 우리 안무가들이 너무도 많이 써오던 말, 너무도 많이 들어오던 〈률동〉이라는 평범한 이 말이 그때에는 정말 귀중한 보물처럼 여겨졌다.

내용에서이 특색 있는 시도

〈아리랑〉은 형식적 측면에서뿐 아니라 내용적 측면에서도 '특색 있는' 시도를 했다. 우리 민족이라면 누구나 잘 아는 민요 〈아리랑〉

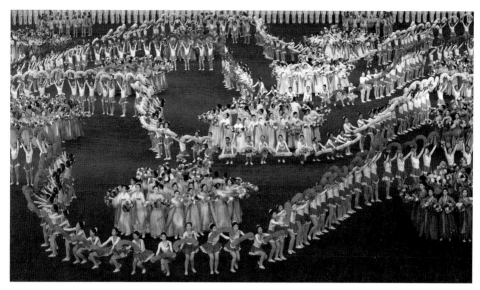

| 제공 〈민중의소리〉

을 '종자'로 삼아 전체를 관통하는 구성을 보여준다.

환영장

서장 아리랑

제1장 아리랑 민족

 1경 두만강을 넘어

 2경 조선의 별

 3경 내 조국

 4경 우리의 총대

제2장 선군아리랑

 1경 내 조국의 밝은 달아

 2경 활짝 웃어라

 3경 내 나라 북소리

 4경 인민의 군대

제3장 아리랑무지개

　환영장에서는 배경대가 먼저 눈길을 끌기 시작한다. 한가운데에 '조선·평양'이라는 글자를 두고 그 주위에는 평양 시내 각 구역 이름 또는 배경대에 참가하는 학교 이름으로 지휘자들에 맞춰 인사를 한다. 노래 〈반갑습니다〉가 울려퍼지면서 대동강변에서 쏘아 올린 폭죽들이 하늘을 수놓고 한복을 차려입은 무용수들이 땅을 수놓는다.

　환영장이 끝나면 조명이 꺼지고 서장 '아리랑'이 시작되는데 민요 〈아리랑〉이 울리면서 무대의 독창가수에게 집중조명이 쏟아진다. 배경대는 손을 잡고 어디론가 떠나가는 사람들의 영상이 비친다. 〈아리랑〉의 장단이 자진모리로 바뀌면서 운동장 위에는 햇살 모양의 군무가 펼쳐지고 배경대에도 태양이 떠오르는 그림이 만들어진다. 곧이어 '대집단체조와 예술공연 아리랑'이라는 제목이 배경대의 햇살 그림 위에 새겨지며 본 공연이 시작된다.

　'제1장 아리랑민족'은 일제시기 민족의 수난과 김일성을 중심으로 한 항일무장투쟁을 그리고 있으며, '제2장 선군아리랑'은 김정일 국방위원장의 '선군정치'를 나타내는 장이다. 아름다운 자연과 삶터를 그리고 있는 '제3장 아리랑무지개'를 지나 '제4장 통일아리랑'에서는 민요 〈아리랑〉이 두 면이나 등장할 정도로 핵심적인 내용을 이루게 된다. 제4장은 남성배우의 다음과 같은 낭독으로 시작된다.

이 세상 이 하늘 아래 오직 단 하나의 갈라진 땅

갈라진 나라 갈라진 아리랑민족이 있다

반세기가 넘는 분단 세월에 백발이 된 어머니가

아들의 모습조차 알아볼 길 없고

헤어진 아들이 젖을 먹여 키워준 어머니마저 몰라보게 된

이 비극의 땅

예로부터 화목하게 살아온 우리 민족이 하루아침에

생떼같이 갈라져 남남이 되어가는 이 땅

세계의 량심이여 대답해 보라

외세가 가져다 준 이 비극으로 하여

우리 아리랑민족이 언제까지 이렇게

갈라져 살아야 하는가

배경대가 6.15공동선언을 그려내고 노래 〈우리는 하나〉가 흘러나온다. 곧이어 배경대에는 '언어도 하나, 피줄도 하나' 등 형상이 펼쳐진다. 이어지는 '종장 강성부흥아리랑'에서는 선 출언사가 내거 등장하는 가운데 다양한 춤이 펼쳐지고 불꽃놀이가 하늘을 수놓으며 노래 〈반갑습니다〉로 전체 공연이 끝을 맺는다. 전체적으로 민족의 한과 슬픔과 수난을 〈아리랑〉으로 상징화하였고, 그것이 행복의 〈아리랑〉으로, 강성부흥의 〈아리랑〉으로 승화되어가는 과정을 보여주고 있다.

기술적 측면에서의 독창성

〈아리랑〉 공연은 기술적 측면에서도 독창성을 보여주고 있는데 특히 영사기(빔 프로젝터)를 이용한 초대형 영상이 매우 인상적이다. 배경대에 영사기를 비추어 영화 화면을 표현하는 방식인데 준비하

는 데에는 매우 큰 어려움이 따랐다. 인민예술가 황룡수가 《조선예술》2000년 12월호에 기고한 글에는 이러한 어려움이 잘 표현되어 있다.

> 대형환등과 대형영사기에 의한 영화 화면은 그 실천에서 최첨단과 학기술의 성과를 도입해야 하는 어려운 과제였다. 화면길이 140미터, 높이 60미터, 영사거리 210미터. 이것은 정말 쉬운 일이 아니었다. 여기에는 기술적으로 해결해야 할 어려운 문제들이 수많이 제기되었다. 영사막이 따로 없이 배경책에 비치는 조건에서 백색도를 보장하는 문제, 배경대가 수직으로 되어 있지 않고 사선으로 누워 있는 조건에서 화면의 균형을 보장하는 문제, 배경대에 생기는 이음쩜들을 해결하는 문제, 영사거리가 먼 조건에서 대형환등기 3대, 대형영사기 3대를 동시에 비쳐 그 밝기와 화면의 선명성을 보장하는 문제 등 해결해야 할 문제들이 수많이 제기되었다. 처음 이것을 시작할 때 그것은 전혀 불가능하며 될 수 없다고 주장하는 사람들도 없지 않았다.

〈아리랑〉의 출연진은 배경대, 체조대, 전문예술인으로 이루어져 있는데, 배경대는 주로 15~16세의 평양 시내 고등중학교 4~6학년생들이다. 이들은 행사 시작 몇 달 전부터 방과 후에 2시간씩 '배경책'에 익숙해지기 위한 연습을 한다. 이것이 익숙해지면 배경대 지휘자의 구령에 따라 체조대와 음악에 맞추기 위한 훈련을 한다. 대략 2만 명 정도가 배경대로 출연하며 각 학교당 280명쯤 된다. 전체 공연인원 중 전문예술인은 10퍼센트도 되지 않으며, 나머지는 학교에서 공부하는 청소년 학생들과 공장에서 일하는 근로청년이라 하니 이들이 보여주는 전문가 수준의 공연 내용이 새삼 놀

랍지 않을 수 없다.

〈아리랑〉과 같은 형식을 취한 〈백전백승 조선로동당〉이 당창건 55돌 행사의 일부로 기획되었다면, 〈아리랑〉은 국가행사에서 독립된 독자적 공연 기획이라는 점에서 큰 의미가 있다. 2002년에 김일성 주석 탄생 90돌과 조선인민군 창건 70돌을 맞아 세상에 첫 선을 보인 〈아리랑〉은 1990년대 '고난의 행군' 시기를 마무리하고 2000년대 새롭게 '강성대국'으로 나아가고가 하는 북의 염원을 담은 예술작품이다.

정치사상적 유인으로 사람을 움직인다

자본주의 사회에서는 주로 '돈'이라는 물질적 유인을 통해 사람들을 일하게 만들고 특정한 행동을 하도록 만든다(그래서 '돈'을 많이 소유한 자본가계급이 그 사회의 주인이 된다). 반면에 사회주의 사회인 북에서는 물질적 유인보다는 정치사상적인 유인을 통해 대중들을 일하게 만들고 특정한 행동을 하게 만든다. 그래서 북을 포함한 대부분의 사회주의 국가들에서는 대중들을 일치단결된 목표로 나서게 하기 위해 선전과 선동술이 매우 발전하게 되며, 특히 예술은 그러한 기능을 하는 중요한 분야가 된다.

생활에 필요한 의료나 교육, 주거 등의 기본적인 서비스가 국가에 의해 제공되는 사회에서 물질적 요인은 큰 위력을 발휘하기 힘들다. 자본주의 사회의 생리에만 익숙해진 사람에게 이러한 문화는 생경하게 다가올 수도 있다.

〈아리랑〉은 그러한 사회주의 사회에서 발현되는 집단주의가 사회 전체의 문화로 되었을 때야 가능한 예술작품이다. 북이 〈아리랑〉과 같은 공연을 성공적으로 해낼 수 있다는 사실은, 북의 대중들이 개인보다는 공동체를 지향하고 나를 생각하기에 앞서 우리를 생각하

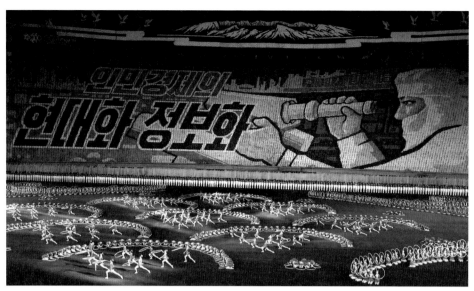

| 제공 〈민중의소리〉

는 사회주의 문화에 익숙해져 있음을 보여준다.

북의 동포들은 〈아리랑〉 공연을 통해 자신들이 살아온 삶과 앞으로 살아나갈 삶의 모습을 사회주의적 집단주의에 입각한 거대한 예술작품으로 승화시켰다. 혹자는 이것이 체제선전이고 강제노동이라고 말할지도 모르겠다. 그러나 어쨌든 북의 동포들은 '돈'이 아닌 다른 이유로 〈아리랑〉 공연을 만들어냈다.

〈아리랑〉은 그 내용의 구성상 명백하게 우리 민족의 자주적이고 평화적인 통일을 지향하고 있다. 북의 동포들은 자신들의 통일에 대한 염원을 10만 명이 펼쳐내는 1시간 20분간의 장엄한 공연예술에 담아냈다. 예로부터 어렵고 힘들어도 춤과 노래로 승화시킬 줄 아는 우리 민족의 전통답게 북쪽 동포들은 〈아리랑〉을 통해 자신들이 겪은 어려움을 통일의 의지로 승화시켰다.

우리는 자신이 원해서가 아니라 외세에 의해 분단되었다. 이것은 남쪽이든 북쪽이든 간에 이미 공유하고 있는 상식이다. 그리고 이

국토에 유일하게 남아 있는 외세는 '주한미군'이다. 북쪽 동포들이 〈아리랑〉을 통해 보여준 통일에 대한 열망에 우리는 무엇으로 화답해야 할까?

INTERMEZZO
by 임승수

아리랑 공연에 대한 글을 구상하면서 어떤 방향으로 써야 할까 많이 고민했습니다. 기네스북에 오를 만큼 대단한 공연이지만 한편으로는 강한 이념적 지향 등으로 거부감을 느끼는 사람들도 있기 때문이었습니다. 고민 끝에 필자가 잡은 방향은 예술작품으로서 지니는 형식과 내용에 대한 정보를 제공하자는 것이었습니다. 그렇게 방향을 잡으니 글을 쓰는 마음이 한결 편해졌습니다. 아리랑에 대한 정보를 찾는 과정에서 큰 도움을 얻은 책이 있는데요.《21세기 북한 예술공연 대집단체조와 예술공연 아리랑》이라는 제목의 책입니다. 내용이 다소 전문적이기는 하지만 관심이 있다면 꼭 구해서 읽어보기를 권합니다.

남과 북은 자본주의와 사회주의라는 전혀 다른 체제에서 살아왔기 때문에 자신의 잣대로 상대방을 본다면 도저히 이해할 수 없는 부분이 적지 않습니다. 어쩌면 저의 글에서도 그러한 부분이 있을지 모르겠습니다. 통일의 과정은 이러한 서로의 차이를 이해하고 보듬어가는 과정이겠지요.

더 생각해보기

박영정 지음, 《21세기 북한 예술공연 대집단체조와 예술공연 아리랑》, 월인, 2007.
신용신 지음, 《북한의 대중문화》, 글누림, 2007.

지구온난화에 맞선
얼음펭귄의 시위

최병수
〈남극의 대표〉(2002)

월드컵의 열기가 겨우 가라앉았던 2002년 8월 26일. 이 날 아프리카 대륙 최남단 남아프리카 공화국의 요하네스버그에서는 월드컵 못지않게 중요한 국제행사가, 각국 정상과 정부 대표, 국제기구와 비정부기구NGO 관계자 등 6만여 명이 참석한 가운데 열리고 있었다. 바로 지구온난화 문제를 경고하고 그 주범인 미국 등 선진국들에 대해, 기후변화협약을 이행할 '교토의정서' 비준을 요구하기 위한 '지속가능한 발전을 위한 세계정상회의 WSSD, World Summit on Sustainable Development'가 개최된 것이다.

교토의정서가 무엇인가. 바로 지구온난화의 규제와 방지를 위한 국제협약인 '기후변화협약'의 수정안이다. 이산화탄소를 포함한 온실가스가 오존층을 파괴하면 지구는 급격히 더워지고, 인류는 재앙의 길을 걷게 될 것이라는 점은 초등학생들도 알고 있는 상식

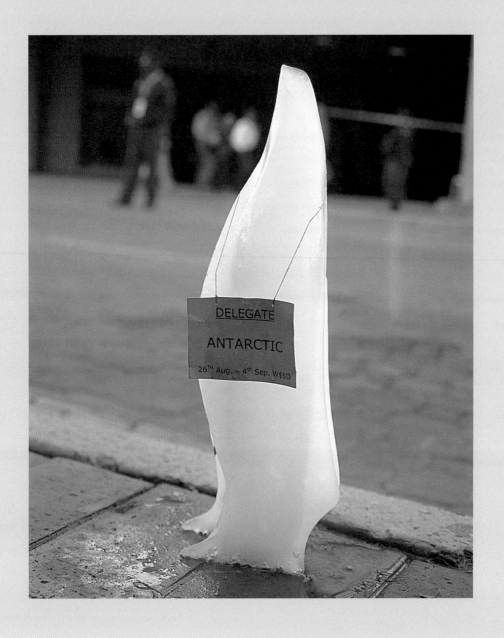

〈남극의 대표〉
2002년 남아프리카공화국 요하네스버그에서 열린 '리우+10 세계정상회의' 행사장 앞에 설치된 얼음 펭귄조각.
펭귄조각의 목걸이에 '남극의 대표'라고 쓰여 있다.
ⓒ최병수

일 터. 그래서 모든 나라가 온실가스 배출량을 감축하고, 대신 배출량을 줄이지 않는 국가에 대해서는 비관세 장벽을 적용하자고 약속한 것이 바로 교토의정서다. 하지만 현재까지 미국만이 비준을 거부하고 있다. 온실가스 배출량을 줄이면 많은 양의 공장과 기업들이 문을 닫을 수 있고 그러면 곧 경기불황에 빠진다는 게 그 이유다.

점점 녹아 사라지는 '남극대표'

이를 비판하듯, WSSD가 열렸던 날 회의장 밖에서는 '남극대표'가 참석해 '점점 더워지는 지구'에 대해 온몸으로 경고의 메시지를 보내고 있었다. 주인공은 지구가 더워지면 가장 먼저 이 지구상에서 사라질 남극의 펭귄. 그런데 이 펭귄의 몸은 얼음으로 만들어져 있다. 얼음펭귄의 모습이 어땠을지 충분히 상상이 가능하다.

얼음펭귄은 제 몸을 녹여가며 사람들에게 마치 이렇게 호소하고 있는 듯 보였다. "내 몸만 녹고 있는 게 아니에요" "열병에 걸린 지구 위에서 우리는 모두 얼음조각이에요" "회의가 길어지고 있는 이 시간에도 우리는 이렇게 녹아가고 있어요. 빨리 서둘러야 해요"

얼음펭귄을 조각한 이는 한국의 작가, 최병수. 그는 회의가 개최되는 동안 무려 250여 개의 얼음펭귄을 조각했다. 최 작가의 이 '얼음펭귄'은 지구온난화의 위험성과 폐해를 은유적으로 표현했으나 관람객들에게는 가장 직접적으로 감정의 동요를 불러왔다. 그래서 얼음펭귄은 회의장 밖에 전시된 4일 동안 외국 언론의 집중적인 조명을 받기도 했다.

사실 이 얼음펭귄의 시위(?)는 1997년 일본의 교토에서 세계환경회의가 열리던 때부터 시작됐다고 한다. 최 작가는 "얼음이 녹으면 해수면이 상승하고, 해수면이 올라가면 펭귄도 사라진다고 생각했

〈우리는 당신들에게서 떠
난다〉ⓒ최병수

기 때문에 얼음펭귄을 조각하는 아이디어를 냈다"고 밝혔다.

하지만 처음 펭귄이 녹아내리는 얼음 몸뚱이로 세상 사람들 앞에
선 때부터 10년이 넘게 흐른 지금도, 지구온난화는 더욱 빠르게 진
행되어가고 생태계는 끝 간 데 없이 망가져 많은 동식물들이 멸종
의 시간을 앞 다투고 있다. 바로 이것이 최 작가가 '얼음펭귄' 말고
도 환경에 대해 관심을 촉구하는 작품을 계속 생산해내는 이유다.

아마도 내가 미술로 행동하는 궁극적 목표는 자연과 인간이 더불
어 사는 편안한 세상을 만들기 위해서인 것 같다. 무분별한 에너지
채취로 권력자의 힘은 더욱 막강해지고 지구는 심한 몸살을 앓고
있다. 지구라는 자연을 우리가 너무 형편없이 괴롭히고 우리와 같
은 생태계의 일원인 미생물들도 너무 많이 죽이고 있다. 내가 끊임
없이 자연파괴를 고발하는 그림, 자연의 고마움을 나타내는 그림

〈지구반지-반지의 주인을 찾습니다〉ⓒ최병수

을 그리는 이유는 지구가 바로 우리 삶의 근간이기 때문이다. 의식 주 공동체의 구성원으로서, 나아가 지구 생태계의 구성원으로서 지속 가능한 삶을 위해 마땅히 해야 할 일이기 때문이다.

이 같은 생각의 연장선상으로 최 작가는 지구반지를 끼는 사람이 지구의 주인이 된다는 의미를 담은 작품을 만들기도 했다. 왜냐하면 환경문제는 지구의 주인이라는 생각에서 시작되어야 하는 것이기 때문이다. 하지만 최 작가의 작품 속 반지의 주인은 사람들이 아니다. 이 반지를 낄 자격이 있는 건 안타깝게도 북극곰, 펭귄 등 동물뿐이다.

지구를 사랑하는 미술가

그의 작품들을 살펴보면 알 수 있듯이 그는 자연과 동물, 생태계를 가슴으로 사랑하는 사람이다. 그래서인지 어느새 그의 이름 앞에는 '국제적인 환경미술가'란 타이틀이 자연스럽게 붙는다. 하지만

사실 그는 환경미술가이기 앞서 행동주의자, 운동가, 민중화가로 먼저 알려졌다. 그가 만든 걸개그림 〈한열이를 살려내라!〉나 〈노동해방도〉 〈장산곶매〉를 떠올려보면 알 수 있다. 아니다, 원래 그는 화가이기 전에 목수였다.

1986년 미술대학에 다니던 친구의 집 담장에 벽화를 그리기 위해 발판 만드는 일을 거들어주다가 그는 졸지에 경찰서에 구치되었다. 이 사건이 이른바 분단을 상징하는 '상생도'를 그렸다며 당국의 조사를 받은 '정릉벽화사건'이다. 경찰서에서 그의 구속 요건을 고민하던 형사는 그의 직업을 목수가 아닌 '화가'로 기록했다. 그는 그런 자신을 일컬어 농담 삼아 이렇게 말하곤 한다. "사람들이 날보고 관제화가라고 해. 나를 화가로 만든 건 경찰이야. 난 정부가 인증한 공식화가라고."

그가 원했던 원하지 않았던 그는 이후 '진짜 화가'가 될 수밖에 없었다. 우리 사회가 그렇게 만들었던 것이다. 민주화의 현장이나 노동, 반전, 반핵, 환경, 여성, 장애 등 우리 사회의 긴급한 현안과 관련된 곳에는 어김없이 그가 나타났다. 그가 '사회면 미술가'라는 별칭을 얻은 것은 우연이 아닌 셈이다.

그런 와중에 그는 1990년대 초부터는 지구환경 문제에 더욱 자주 개입하기 시작했다. 의아한 행보였다. 왜냐하면 민중미술은 노동문제나 민족문제 등에 집중되어 있었고, 몇몇 작가가 여성운동과 반전운동을 주제로 삼기도 했지만 환경문제를 본격적으로 다루는 것은 드물었던 것이 당시 분위기였기 때문이다.

환경문제가 진보진영에서도 수외(?)받고 있던 상황에서 최 작가가 '환경미술운동가'로 변신하게 된 계기는 그럼 무엇이었을까. 그는 1988년, 신문에서 원진레이온 노동자들이 임금투쟁을 하는 기사를 보게 되었을 때부터 환경문제에 관심을 갖게 됐다고 밝히고 있다.

원진레이온에서 임금투쟁하는 걸 보고는 어이가 없었어. 원진레이온은 대표적인 오염산업이었잖아? 지금 자신들 폐가 녹아내리고 있는데 공장시설을 개선하기 위한 파업이면 몰라도 무슨 임금투쟁이야? 나는 노동을 하면서도 내 몸 하나는 잘 챙겼었지. 몸으로 먹고사는 사람들이 자기 몸을 더 챙겨야 하는 건 당연한 일 아냐? 말 그대로 몸이 재산인데. 임금투쟁보다는 자기 몸을 지키기 위한 싸움을 먼저 해야 하는 거였지. 그 노동자들이 임금투쟁이 끝나면 어떻게 일할 것 같아? 아무렇지 않게 일하면서 또 폐수를 버리겠지. 노동자가 주인 되는 세상이라고 말하면서 세상을 더럽히는 일들을 서슴없이 저지른다면 말이 되는 이야기가 아니지. 주인이면 전인적 사고를 가지고 있어야 하고 모든 것을 다 알고 있어야 되잖아? 그래서 생각했던 게 환경문제였지.

갯벌의 주인을 솟대로

이런 마음으로 환경운동을 시작했던 그가, 최대논란을 불러온 환경문제 '새만금 간척사업'에 눈을 돌리지 않았다면 오히려 이상했을 터. 새만금은 "자연과 공생해야만 인간도 살 수 있다"는 생명평화 의식을 일깨워주는 이 시대의 화두였고, 동시에 경제성장 지상주의에 매달려온 우리 사회의 병폐를 상징했기 때문이다.

전북 부안에서 군산까지 33킬로미터에 달하는 방조제를 쌓아 바다를 메우고 땅을 넓힌다는 '새만금 간척사업'은 자연환경에 엄청난 재앙을 초래했다. 갯벌이 90퍼센트 이상 사라지고 이에 따라 해양생태계도 급격히 변했다. 게다가 새만금은 우리나라 최대의 철새 도래시였나 우니나녀 철새들은 이제 어디서 쉬어야 한단 말인가.

이 소식을 들은 그는 아예 거처를 새만금으로 옮기고 현장을 지키면서 작업했다. 2000년 3월 26일 부안의 해창마을 앞 갯벌에서

새만금 간척사업을 반대하는 장승제가 열렸는데, 최 작가는 이때 환경단체의 부름을 받아 4월에 작업실을 옮기고 내려와 1주일 동안 밤을 새워 장승 '바다 대장군'과 '갯벌 여장군'을 만들었다. 그 사이사이 솟대를 설치했는데, 재미있게도 솟대 위에 올라앉은 주인공은 바로 갯벌의 주인인 갯지렁이, 망둥이, 꽃게들이다. 솟대 위에는 새가 올라가야 한다는 수천 년 동안의 도식을 한 번에 깨뜨린 것이다. 이뿐이 아니다. 하늘로 올라가는 '새만금호'도 갯벌 위에 띄웠다.

새만금은 1994년 무렵 처음 접하게 되었어. 서해를 따라서 거제도 끼기 여행하던 중에 바다를 갈라놓은 새만금을 본 거지. 그때 백합 조개를 처음 먹어보았어. 이렇게 맛있는 조개가 다 있구나 했는데 거기서만 잡힌다는 거야. 그 바다를 덤프트럭이 배처럼 지나가는 게 보였지. 뽀얀 먼지를 내면서 바다를 내지르는 트럭을 보고 함께

간 사람한테 저게 뭐냐고 했더니 방조제를 쌓는 거라고 했어. 그건 내가 보기에도 미친 짓이었지. 그때 새만금에 대한 인상이 매우 강했어. 그러던 차에 환경단체에서 전화가 온 거였어. 새만금이라고 해서 일단 이야기를 들었더니 바다에다 장승을 세우는데 장승꾼이 필요하다는 것이었지. …… 온갖 장승들을 생각하다가 솟대를 장승 사이에다 그려봤지. 갯벌과 바다의 주인을 세워보고 싶었어. 그곳의 주인은 갯벌 속에서 꿈틀거리는 갯지렁이고 기어다니는 게고 뛰어다니는 망둥어고 소라며 굴이었지. 그런 바다의 주인들을 솟대로 그려보니까 재밌는 거야. 스케치를 거기 출신 어민에게 보여주니까 자기들은 장승을 세우려던 건데 솟대까지 세워지면 정말 좋겠다고 하더라고.

격렬했던 새만금 간척사업 반대 투쟁에 선봉에 섰던 그는 지칠 법도 한데 이후에도 북한산 관통도로를 저지하기 위해 사패산으로, 이라크 공습 직전에 인간방패가 되기 위해 이라크로, 다시 한국의 매향리, 평택의 대추리에서 미군기지 확장반대투쟁을 벌이는 등 그가 필요한 곳이면 국내외를 가리지 않고 어디든 쉴 새 없이 다녔다.

역시나, 너무 무리해서였을까. 그의 몸은 최 작가에게 "그만 좀 쉬라"고 SOS 신호를 보냈다. 위암 3기. 위의 3분의 2를 절제하는 수술을 받은 후 그는 여수에 거처를 정하고 백야도라는 섬에서 현재까지 요양 중이다.

아니, 요양 중이라는 말은 적절하지 않은 듯싶다. 요즘에도 그는 작품활동을 멈추지 않고 사회문제를 향해 목소리를 내고 있기 때문이다. 아마도 숨이 끊어질 때까지 그는 사회의 모순과 부조리를 향한 비판을 멈추지 않을 듯싶다.

 그의 작품 〈장산곶매〉 그림을 보자. 그는 이 그림을 볼 때마다 "나는 어디에 머물러야 할까? 내가 죽을 곳은 어디일까" 가늠해보곤 한다고 말했다. 그리고 그는 다시 자신의 길이 어디에서 끝날지를 생각해본다고 한다. "혁명의 정상을 밟아보고 죽을 거라는 생각은 하지 않았다. 중간 어디쯤 쓰러지겠지. 그렇다고 패배할 거란 생각도 하지 않았다"라며. 왜냐하면 "변혁의 과정 어디쯤에서 멈추었다고 실패한 거라고 말할 수는 없기 때문"이다.

 현대는 아니 자본주의는 엄청난 물질과 문명을 축적해놓고 있지. 그것을 향해 내가 정말 혁명을 일으킬 수 있는 능력이 있다고는 생각지 않아. 개인적으로 보면 미술의 역할이란 아주 미미하잖아. 나는 이 사회의 이 문명이 저질러놓은 현상을 보여주고 싶었어. 그게 내 역할이라고 생각했어. 그게 투쟁일 수도 있고 운동일 수도 있고 예술일 수도 있지만 결국은 사람들과 함께 세상을 보고 싶었던 것뿐이야.

'최병수의 작품'이라는 프리즘으로 본 우리 세상은 얼룩지고 기괴한 모습이다. 진짜 프리즘처럼 그의 작품이 우리 사회를 굴절시키고 왜곡해 보여주고 있다는 뜻이 아니다. 오히려 그의 작품은 '확대경'이 아닐까. 20세기부터 이어온 성장제일주의와 넘쳐나는 개발 패러다임으로 시야와 사고가 막힌 우리에게 그의 작품은 애써 눈돌려온 아픈 진실들을 선택하고 확대해 보여주었기 때문이다. 그런데도 최 작가의 말대로 '미술은 미미한 역할 밖에 못하는 예술'일까? 그의 말이 진실이 아니라는 것을 보여줄 수 있는 장본인은, 최 작가의 그림을 보는 우리들이다. 이제 행동은 우리 몫인 것이다.

〈장산곶매〉 (유인혁 글, 곡)

우리는 저렇게 날아야 해
푸른 창공 저 높은 곳에서
가장 멀리 내다보며
날아갈 줄 알아야 해

우리는 저렇게 싸워야 해
부리질을 하며 발톱을 벼리며
단 한 번의 싸움을 위해
준비할 줄 알아야 해

벼랑 끝 낙락장송 위에
애써 자신의 둥지를 짓지만
싸움을 앞두고선 그 모두를 부수고

모든 걸 버리고 싸워야 해

내 가슴에 사는 매가 이젠 오랜 잠을 깼다
잊었던 나의 매가 날개를 퍼덕인다
안락과 일상의 둥지를 부수고
눈빛은 천리를 꿰뚫고
이 세상을 누른다

날아라 장산곶매
바다를 건너고 산맥을 훨 넘어
싸워라 장산곶매
널 믿고 기다리는 민중을 위하여

칼 마르크스가 쓴 〈공산당 선언〉의 첫 문장을 빌려서 얘기해봅니다.

"한 유령이 지금 한국을 배회하고 있습니다. 신자유주의란 유령이."

한국, 아니 전 세계를 횡행하고 있는 '신자유주의'라는 이름의 물질만능주의. 이것은 인간의 행복을 보장해주는 유일한 가치로 간주되면서 엄청난 자연파괴를 불러일으켰습니다. "당장 먹고 살기 바쁜데, 무슨 배부른 소리냐"고 반문할 수도 있겠습니다만, 사람은 자연의 일부라는 점에서, 모든 생명체들은 서로 굳건히 연결되어 있다는 점에서 자연파괴가 곧 사람파괴로 이어질 것은 분명합니다. 당장 눈에 드러나지 않을 뿐인 거죠.

그런 점에서 최병수 작가의 작품은 우리들에게 자연파괴에 대한 경각심을 불러일으켜줍니다. 민중화가들 사이에서도 환경문제는 뒷전이라는 얘기를 들은 바 있습니다. 별로 관심을 기울이지 않는 장르를 과감히 택해서, 이슈를 만들어내고, 나아가 신자유주의에 맞짱을 뜨고 있는 그에게 박수를 보냅니다. 아울러 최병수 작가가 하루빨리 쾌차하시기를 빕니다.

참고로, 최병수 작가의 말은 김진송 씨가 작가를 인터뷰한 책《목수, 화가에게 말 걸다》에 많이 기대었다는 점을 밝혀드립니다.

더 생각해보기 ────────

박기범 지음, 노순택 외 사진, 《병수는 광대다─얼음 같은 세상, 마음을 녹이는 현장예술가 최병수》, 현실문화연구(현문서가), 2007.
김진송, 최병수 지음, 《목수, 화가에게 말 걸다》, 현실문화연구(현문서가), 2006.

예술계의
괴도 뤼팽

뱅크시
'그래피티' (2003)
Banksy, 'Graffiti'

난데없이 '예술계의 괴도 뤼팽'이 세계를 휘젓고 있다. 이 사람은 주로 영국에서 신출귀몰하다가 최근에는 대륙을 넘나들며 사람들의 혼을 쏙 빼놓고 있다. 정체를 철저히 숨기는 폼이 괴도 뤼팽을 똑 닮았다. 각양각색의 범죄(?)를 저지른 뒤, 자신의 홈페이지 www.banksy.co.uk를 통해 "내가 이런 일을 했노라"고 알리는 것도 허를 찌른다.

자신 스스로를 '뱅크시Banksy'라고 일컫고 있으나 본명은 따로 있다는 것이 일간의 추측이다. 본명이 로버트 뱅크스라는 주장과 로빈 거닝엄이라는 주장이 엇갈릴 정도로, 이름조차 제대로 알려지지 않았다. 1974년에 태어난 백인 남자라는 것, 브리스톨에서 활동을 시작했다는 것과 T셔츠에 청바지 차림, 은색 귀걸이를 즐겨한다는 것 외에 그의 얼굴을 보거나 그의 진짜 목소리를 들어본 사람이 없

이 사람, 정말 뱅크시가 맞을까. 뱅크시를 포착했다고 알려진 사진

을 정도로 베일에 가려져 있는 이 사람! 뱅크시의 범죄 행각을 낱낱이 고발해본다.

범죄행각 1=불법 그래피티를 마음대로 그린 죄

영국에서 그래피티Graffiti(낙서처럼 벽에 그린 그림) 행위는 엄연히 불법이다. 하지만 뱅크시는 도시의 모든 환경을 거대한 캔버스로 삼았다. 그는 냉소적이고 풍자적인 그림을 벽에 찍어놓고 가는데, 잡을 도리가 없다. 왜냐하면 그는 보통 밤을 이용해서, 빠르게 남길 수 있는 '스텐실 기법(모양을 오려낸 후 그 구멍에 물감을 넣어 그림을 찍어내는 미술기법)'으로 벽에 낙서질을 하기 때문이다.

어이가 없는 것은, 뱅크시의 불법작품이 사람들에게 인기가 많다는 것이다. 왜냐하면 뱅크시의 작품 안에는 지나가는 사람의 다리를 붙잡게 만드는 특별한 카리스마와 위트, 유머가 담겨 있기 때문이다. 그래피티를 보는 순간 "훗!"하는 코웃음과 함께 단 몇 초라도 웃게 만드는 힘이 그의 작품 안에 담겨 있다.

이런 상황이니, 런던 일간지 《스탠더드》에서는 뱅크시의 새로운 그래피티가 거리에 나타날 때마다 사진과 함께 어느 거리인지 알려주는 사진이 실리기도 했다. 언론마저도 법집행에 도움을 안 주는 것이다. 이런 반응들은 뱅크시가 단지 영국의 몇몇 젊은이들에게만 추앙받는 인물이 아니라는 것을 보여주는 예라고 한다.

〈윈도우 러버Window lover〉
ⓒBanksy

실제로 정부와 지자체는 그의 불법적인 그림을 열심히 지우고 있는데, 시민들의 반대가 높아가자 브리스톨 시는 '뱅크시 그래피티 보존에 관한 시민투

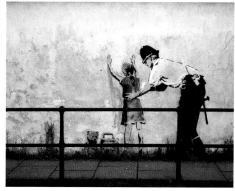

경찰도 모든 권위에 도전하는 그의 레이더망을 피해갈 수 없었다. 키스하고 있는 경찰들, 수색을 핑계로 여자 어린이의 몸을 더듬는 경찰 등
ⒸBanksy

표'까지 실시했다고 한다. 결과가 더 심각하다. 보존이 93퍼센트, 제거 5퍼센트, 무관심 2퍼센트가 나왔다고 하니까.

범죄행각 2＝경찰 모독죄

그런데 재미있는 작품을 하는 것만으로도 모자라서, 뱅크시는 그래피티를 통해 정치활동(?)도 하고 있는 것 같다. 그의 작품은 주로 사회, 환경, 자본주의, 반전과 평화 등의 주제를 가지고 부조리한 세상을 고발, 풍자하고 있기 때문이다. 그가 모든 권위에 도전하려고 벼르는 속셈은 그래피티의 주인공으로 경찰을 자주 내세운다는 것만으로도 알 수 있다. 너무하지 않은가. 신성한 공권력을 모독하다니.

그래피티와 씨름하는 경찰의 모습을 그린 뱅크시의 작품. 그래피티는 위법 행위다.ⒸBanksy

범죄행각 3＝박물관과 미술관 '몰래전시회' 사건

뱅크시, 이 사람 간도 참 크다. 어떻게 가짜 유물과 작품을 권위 있는 미술관과 박물관에다 버젓이 가져다놓을 수 있는가! 2003년에는 참으로 황당했다. 영국의 대영박물관에 원시시대 유물 하나가 전시됐는데, 자세히

2003년 대영박물관에
전시된 뱅크시 작품
ⓒBanksy

살펴보면 너무나 우스꽝스럽다. 고대 동굴 벽화를 연상시키는 그림 속엔 사냥 당하는 소의 그림과 원시인이 그려져 있는데, 그 원시인은 놀랍게도 쇼핑카트를 끌고 있다.

알고 보니 이 유물(?)은 뱅크시가 콘크리트 조각에 유성 펜으로 그린 가짜 소장품이었다. 뱅크시가 홈페이지에 "내가 갖다 놓았다"고 고백하기 전까지 8일간이나 아무도 눈치 채지 못했다. 너무 부끄러운 일 아닌가. 세계 3대 박물관 중 하나인 대영박물관이 전 세계에 뻗치게 된 망신살이라니.

이 뿐인가. 한 번 '몰래전시회'가 성공한 후, 기가 살았는지 2005년 3월에는 뉴욕 메트로폴리탄 미술관까지 가서 '당신은 아름다운 눈을 가졌군요'라는 초상화를 벽에 걸어놓은 뒤 유유히 사라지기도 했다. 이어 뉴욕현대미술관에도 나타난 그는 같은 방법으로 '앤디 워홀이 지나치게 추앙받고 있다'며 그의 작품을 조롱하는 '토마토 캠벨 수프'를 내걸었다. 너무나 놀라운 것은 역시나 영국에서와 마찬가지로 설치 다음날 혹은 내리 3일간, 심지어 작가가 인터넷을 통해 밝힐 때까지 발각되지 않고 전시됐다는 것이다.

그의 말이 더 얄밉다. 왜 자신의 작품을 몰래 미술관에 전시했는지 궁금했는데 그는 이렇게 능청만 떨 뿐이다.

원본(왼쪽)과 뱅크시의 패러디 그림(오른쪽)
뉴욕 메트로폴리탄 박물관에서 게릴라 전시를 한 작품이다.
ⓒBanksy

이번 역사적 사건이 기성 미술계를 놀라게 할 목적을 갖고 있지는 않다. 다만 가짜 수염과 초강력 접착제의 현명한 사용법과 관련이 있을 뿐이다.

범죄행각 4=감히 레오나르도 다빈치보다 존경받다니!

앞서 본 뱅크시의 엉뚱하고도 기괴한 이벤트는 '미술관 공격 시리즈'라는 이름이 붙게 되었다. 기고만장했는지 그는 스스로를 '예술 테러리스트quality vandal'로 부르고 있다. 뭐 장난스러운 작품과 걸작을 구별하지도 못하는 미술관과 애호가들을 조롱했다나. 벌을 받아도 시원찮을 판에 더 억울한 건 뱅크시가 이로 인해 전설적인 재야(?) 예술가로 자리 잡았다는 것이다.

실제로 젊은 예술가들을 후원하는 단체인 영국의 아츠 어워드Arts Award가 3000명을 대상으로 '자신이 닮고 싶은 예술영웅'이 누구인지 조사한 결과 뱅크시는 전 연령층에서는 7위, 25세 이하에서는 무려 3위에 오르는 기염을 토했다. 참고로 전통적으로 꼽혀온 예술 천재 레오나르도 다빈치는 4위에 그쳤다. 영국의 젊은 예술인들은 레오나르도 다빈치보다 뱅크시가 더 영감을 주는 인물이라고 답한 것이다.

어떻게 이런 일이! 영국 신문들이 대서특필한 기사의 제목을 봐도 이 놀라움이 얼마나 컸는지 알 수 있다. 'Leonardo who? We like Banksy!' 이런 범죄자가 어떻게 감히 레오나르도 다빈치를 제칠 수 있다는 말인가. 말도 안 된다.

범죄행각 5=자본주의 사회에서 자본을 무시한 죄

일단 그의 반골기질이 마음에 안 든다. 자신이 예술가라면 자신의 작품이 유명 미술관에 걸리는 것만한 영광과 자랑이 있으랴. 하지만 뱅크시는 미술관에 대해 대놓고 빈정을 드리낸다. "현대 미술관은 소수의 부자들만을 위한 보물창고다. 그리고 미술관 속 관객들은 단지 스쳐가는 이방인일 뿐이다."

게다가 백번 양보해서 자기가 인기를 얻었으면 이름을 떳떳이 공

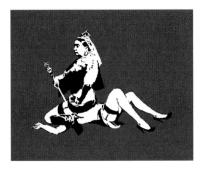

크리스티나 아길레라가
구입한 〈여왕2〉
빅토리아 여왕을 풍자한
그림이다. ©Banksy

개하고 돈을 많이 벌면 되는 거지, 왜 그렇게 까칠한지! 뱅크시 정도라면, 이름을 공개하자마자 어마어마한 유명세를 치르지 않겠는가. 곧바로 여기저기 방송국 토크쇼에서 초대의 손짓을 보내게 될 것이고 덩달아 자신의 그림값은 천정부지로 오를 것이다. 그런데 그는 '자본에의 속박'을 단호히 거부하고 있단다. 비판의 칼이 무뎌질 수밖에 없다나.

하지만 자본의 유혹은 끊임없이 뱅크시의 작품에 향해 있다. 팝스타 크리스티나 아길레라는 〈여왕2〉를, 여배우 안젤리나 졸리는 22만 6000달러를 들여 〈소풍〉이라는 그림을, 브래드 피트도 200만 달러에 그의 그림을 구입했다고 하니 말이다. 그런데 배은망덕하게도(?) 이들을 향한 뱅크시의 말은 우리의 허를 찌른다. "쓰레기 같은 나의 작품을 구입하는 당신들이야말로 쓰레기다."

안젤리나 졸리가 구입한
〈소풍〉
붉은 체크무늬 담요를 깔고 파라솔 아래서 백인 가족이 즐겁게 점심 식사를 하고 있다. 그 옆에는 배가 홀쭉한 어린이들을 포함한 굶주린 아프리카인들이 부러운 듯 바라보고 있다. ©Banksy

범죄행각 6=팔레스타인 장벽 낙서죄

길거리 벽만도 모자라서 2005년에는 팔레스타인 장벽에까지 낙서질을 하고 있으니 그의 죄가 더욱 크다. 2001년에 멕시코 농민운동군인 싸빠띠스타와의 연대의 일환으로 치아빠스를 방문해, 그곳에 평화를 상징하는 벽화를 남긴 건 그렇다 치자. 그런데 유엔의 경고와 이스라엘 병사들이 총부리를 겨누는데도 불구하고, 굳이 거기까지 가서 그림을 그리는 것은 무엇인가.

그림의 내용도 위험천만하다. 그 높은 팔레스타인 장벽을 넘어갈 수

있는 사다리를 그려 넣기도 하고, 그 벽이 뚫렸을 때 보게 될 푸른
하늘을 그려 놓기도 하고. 이건 대놓고 이스라엘이 벽을 무너뜨려
야 한다고 얘기하고 있는 게 아닌가. 사실 그는 평소에도 "가자지
구 국경에 있는 벽은 팔레스타인을 가장 거대한 감옥으로 만드는
벽"이라고 주장해왔으니 말 다했다.

범인 뱅크시, 그냥 용서해줄까?

그동안 저지른 뱅크시의 짓이 괘씸하긴 하나 예술이라는 것이 원
래 발칙함을 자양분 삼아 커나가는 게 아닌가. 괴도 뤼팽처럼 사람
들에게 직접적인 피해를 주진 않았으니 그냥 용서해줄까. 특히나
그의 행동을 돌이켜보면, 잘한 일도 있다. 관객들이 예술작품을 보
러 굳이 갤러리에 가야 할 필요 없이 자신이 생활공간 속에서 쉽게
작품들을 감상할 수 있도록 하는 혁혁한 공도 세우지 않았던가. 그
만큼 그의 작품은 예술과 대중 사이의 벽을 단번에 허물어버렸다.

또 그는 그래피티의 위상(?)도 제고시켰다. 흔히 '정치 소외의

배설로'로서만 자리매김되어왔던 그래피티. 하지만 뱅크시의 작품으로 인해 그래피티는 오히려 크고 작은 권력에 대한 경고와 비판의 자기표현이라는 것을 사람들에게 각인시켰다. 그래피티가 길거리 낙오자들이나 부랑자들의 반사회적 일탈이나 반항만이 아니라는 것이 뱅크시의 작품을 통해 입증된 셈이다.

이 모든 것을 차치하더라도 뱅크시를 체포해서는 안 되는 이유가 있다. 이렇게 뱅크시의 인기가 드높은데 그를 범죄자라고 가두어버린다면? '그래피티를 예술로 바꾼 혁명가'를 내보내라고 진짜 혁명이 일어날지도 모를 일이다. 그는 사람들의 마음을 훔친 예술계의 '괴도 뤼팽'이기 때문이다. 에잇, 그냥 그를 용서해주자.

그래피티라고 하면, 음습한 느낌이 먼저 들었습니다. TV나 영화 속에서 봤던 그래피티는 할렘가 깊숙한 곳에서 껄렁껄렁한 청년들이 스프레이로 마구 휘저어 그리곤 했던 그냥 알록달록한 낙서였거든요. 이를 본받아서인지(?) 한국에서도 그래피티를 직접 보려면 굴다리 밑으로나 가야만 했습니다.

하지만 우연히 뱅크시의 기사를 보고는 그래피티에 대한 선입견이 싹 사라지더군요. 이렇게 도발적이고 이렇게 유쾌하고 이렇게 따뜻할 수가. 낙서라는 '장르'를 다시 보게 된 거죠. 거기다가 양념처럼 뿌려진 날카로운 비판과 풍자라니! 뱅크시의 그래피티만을 보기 위한 관광코스가 생겨났다는 소식이 그제야 쉽게 이해가 되더군요.

무엇보다도 돈 없는 사람들도 예술가가 될 수 있고, 돈 없는 사람들도 예술을 향유할 수 있는 '공공예술의 나라'를 꿈꾸는 저에게 뱅크시의 그래피티는 감동으로 다가왔습니다. 정규 예술 교육이나 돈이 없어도, 누구에게나 열려 있는 벽에 자신의 역량을 발휘할 수 있는 그래피티! 게다가 그는 '핀조명' 따위는 필요 없다며 자본을 피해 게릴라처럼 활동하고 있었죠. 하긴 '예술가가 되는 가장 정직한 방법'인 그래피티와 돈이라니, 너무도 상반되는 단어 아닌가요.

하지만 조금은 불안합니다. 뱅크시는 여전히 젊습니다. 이 말을 뒤집어 보면 그가 예술활동을 할 시기가 여전히 많이 남았다는 것을 뜻하죠. 역설적으로 그의 작품이 인기를 얻으면 얻을수록 돈의 유혹은 더욱 끈적해질 겁이다. 그저 그가 앞으로도 초심을 잃지 않기를 간절히 바랄 뿐입니다.

더 생각해보기

홈페이지 www.banksy.co.uk
KBS 문화지대 〈예술의 반란: 게릴라 아티스트, 도시를 쏘다〉 2007년 11월 16일자 방송.

Finale by 임승수

■ 써놓고 보니 참 다양한 분야의 예술작품들을 다룬 것 같다. 회화, 조각, 교향곡, 민요, 영화, 만화, 애니메이션, 대집단체조, 낙서 등 어떻게 보면 정신이 없다 못해 난잡해 보이기까지 하는 방만한 소재들. 그런데 이 방만한 소재들이 자연스럽게 하나로 꿰어지고 있는 것이 참으로 신기했다. '세상을 바꾼' 예술작품들은 그 어느 것 할 것 없이 시대와 형식을 초월한 그 '무언가'를 가지고 있었다. 그리고 그 '무언가'는 글을 쓰는 내내 우리의 머리와 가슴에 감동을 전달했으며, 우리는 그 감동으로부터 받는 에너지를 통해 바쁜 일상을 쪼개어 글을 쓸 수 있는 힘을 얻었다.

우리가 26개의 예술작품을 매개로 독자와 공유하고 싶은 것은 바로 그 '무언가'다. 그 '무언가'는, 베토벤의 〈영웅〉 교향곡에서는 신분차별을 철폐하는 공화주의로 모습을 드러내기도 하고, 검은 언덕에 조각된 크레이지 호스의 조각에서는 아메리카 인디언의 존엄성으로, 〈아리랑〉 공연에서는 조국통일에 대한 염원으로, 존 레논의 노래에서는 우리가 꿈꾸는 사회의 모습으로 나타난다.

이 다양한 모습의 '무언가'는 사실은 하나다. 그것은 사람이 사람답게 살 수 있는 사회를 향한 끊임없는 추구다. 예술작품의 몸을 빌려 자신을 말하고 있는 그 '무언가'가 지금 우리들에게 큰 감동과 울림을 주는 것은 바로 이 때문이리라.

그러나 최근 우리 주위에 있는 이른바 예술작품이나 문화들을 보면, 우리가 소개한 작품들이 지니고 있는 그 '무언가'의 향기를 느낄 수 없어 안타깝다. 인간 행위의 목적이 돈벌이에 종속되는 천박한 자본주의 때문일까? 돈의 향기가 진동하는 이른바 예술작품들과 문화들을 보면, 인간의 고상한 취미마저도 상품으로 만들어버리는 자본주의의 위대함(?)에 숙연해진다.

일단은 교양서로서의 의미가 있겠지만, 그래도 이 책이 그러한 자본주의의 위대함(?)에 조그만 짱돌이라도 던져보겠다는 심정으로 썼다는 사실을 꼭 얘기하고 싶다. 물론 우리가 사는 자본주의 시대 이전에도 있었다. 가진자들과 권력자들의 취향과 비위에 제대로 봉사하는 이른바 예술작품들 말이다. 그러나 인류의 역사는 그런 악취가 나는 예술작품들보다는 사람이 사람답게 살 수 있는 사회를 고민한, 그 '무언가'의 향기를 풍기는 예술작품들을 기억해오지 않았나.

우리의 역사가 진보한다면 그래서 인류에게 더 나은 사회로서의 미래가 존재한다면, 그 후대들은 돈 냄새 풍기는 예술작품들보다는 돈과 권력의 지배에 맞서 인간해방을 부르짖은 예술작품들의 향기를 기억하리라. 앞으로 그 예술작품들의 목록에 어떤 것들이 추가될지 기대가 된다. 그때에는 또 누군가가 '세상을 바꾼 예술작품들' 2탄을 쓰지 않을까?